공유도시:

2017 서울도시건축비엔날레

현장 서울

배형민 엮음

workroom

차례

공유의 건축, 공유의 도시

박원순
서울특별시장

서울도시건축비엔날레(이하 서울비엔날레)가 그 첫걸음을 내딛었습니다. 오랜 세월 우리의 도시 속에 잉태되어 있던 비엔날레가 2년의 준비 기간을 거쳐 서울의 새로운 문화 행사로 탄생했습니다. 지난 반세기 도시가 성장의 중심에 있었을 때 건축은 주로 개발의 도구였습니다. 이제 사람이 도시의 중심에 있습니다. 정의롭고 지속 가능한, 사람을 위한 도시를 만들어가기 위한 건축은 먼 미래에 있는 것이 아니라 바로 지금 시민의 곁에 있습니다. 재생 중심의 도시 개조, 걷는 도시 서울, 도심 제조업과 도시 농업의 육성, 마을 공동체 살리기, 청년 창업 지원 등 제가 시장으로 취임한 이후 추진해온 많은 정책들이 시민의 마음과 일상의 도시 속에 잠재되어 있던 새로운 건축 패러다임을 불러오고 있습니다. 서울도시건축비엔날레는 서울의 건축이 맡을 새로운 역할의 이정표를 제시해주었습니다.

서울시는 2013년 서울건축선언을 발표했습니다. "서울의 모든 건축은 시민들 모두가 누리는 공공 자산입니다. 모두가 즐기며 자랑스럽게 여기는 공유의 건축, 공유의 도시로 만들겠습니다." 서울건축선언의 첫 번째 항목입니다. '공유도시'가 제1회 서울도시건축비엔날레의 주제가 된 것은 이러한 일관된 시정이 세계 도시가 당면한 문제들을 풀어가는 철학이자 방법론이라는 신념에 바탕을 둔 것입니다. 이번 서울비엔날레는 도시가 무엇을 공유하는지, 또 어떻게 공유하는지 공유도시 정책을 확장하여 공유도시의 근본을 보여줍니다.

주요 전시들이 개최되는 동대문디자인플라자와 돈의문박물관마을과 함께 서울의 역사 도심이 현장 체험과 정책 발굴의 실험실이 되었습니다. 함께 나누는 것은 모두의 축복이며 행복입니다. 서울비엔날레를 통해 시민들이 함께 전시를 즐기고, 다양한 프로젝트에 동참하고, 세계인들과 함께 도시의 미래에 대해 진지하게 토론을 합니다. 세계의 도시들이 서울에서 배우고, 서울이 세계 도시에서 배우는 현장을 서울비엔날레가 지속적으로 만들어갈 것입니다.

서울비엔날레, 또는 장소 만들기

배형민
2017 서울도시건축비엔날레 총감독,
서울시립대학교 교수

『공유도시: 현장 서울』은 2017 서울비엔날레 출판물
시리즈의 마지막 편이다. 이번 첫 번째 서울비엔날레의
광범위한 전시와 연구 콘텐츠를 토대로 이후에도 책이 더
출간되지만 『공유도시: 현장 서울』은 서울비엔날레를
만들어온 지난 2년의 과정을 전체적으로 조망하는
책이다. 여기에 많은 현장, 전시 공간, 이벤트, 퍼포먼스,
그리고 무엇보다 그 수를 다 헤아릴 수 없는 사람들의
생각과 노력이 수록되어 있다. 서울비엔날레의 '현장
프로젝트'와 다채로운 '시민참여 프로그램'을 중심으로,
세계적인 장소로서 서울, 즉 세계 속의 도시 공동체이면서
지역성이 강렬하게 작동하는 현장으로서 서울을
보여주고자 한다. 개별 전시 설치물을 조명하기보다는
비엔날레를 특정한 장소의 집합으로 규정하는 것이다. 더
나아가 전시와 관련된 각 장소는 서울비엔날레가
표방하는 세계주의적이고 초국가적인 관점으로 바라봐야
한다는 것이 도시 비엔날레의 핵심이자 이 책의 가장
중요한 전제이다.

　　도시를 다루는 비엔날레, 즉 어버니즘에 관한 전시는
어떻게 기획되어야 하는가? 서울비엔날레의 이론과
실천은 이 질문에 대한 비엔날레 총감독으로서 필자의
답변이며, 더 나아가 글로벌 맥락에서 장소를 만드는
행위라고 말하겠다. 이는 서울비엔날레가 누구를
관객으로 설정할 것인가에 대한 답변이기도 하다.
주 관객을 전문가 집단으로 상정할 것인가, 아니면 보다
폭넓은 일반 대중으로 상정할 것인가? 이 질문에 대한
답변은 '주제전', '도시전', '현장 프로젝트'를 중심으로
구성된 이번 서울 비엔날레의 주제 영역과도 연관이 있다.
각각의 주제 영역은 해당 전시 공간과 긴밀하게 연관된
물리적, 사회적 맥락과 함께 각기 속한 글로벌 장소
네트워크와도 특정한 관계를 맺고 있다.

　　우선 도시전을 살펴보자. 도시전에서는 오브제와
이미지들을 매개로 세계 곳곳의 장소들을 하나의
공간으로 집결시켰다. 동대문디자인플라자의 디자인
전시관과 둘레길은 이번 서울비엔날레가 열린 여러 현장
중에서 가장 전통적인 전시 공간이다. 여기에 총 50여 개
세계 도시에서 출품된 55점의 설치물이 전시되었고
공유도시와 연관된 세계 여러 도시들의 이슈, 정책,
프로젝트를 선보였다. 66일간의 서울비엔날레 동안
동대문디자인플라자는 세계 곳곳의 현장, 커뮤니티,
도시에 대한 생각들이 집합하는 장소가 되었다. 각양각색
설치물들이 있었지만 개별 전시 공간은 30제곱미터

미만의 열린 '방'들로 구성되었다. 이는 동대문디자인 플라자에서 열리는 대부분의 전시와는 대조적인 전시 공간 디자인이다. 자하 하디드의 곡면 실내 공간과 분리된 별도의 전시 환경을 만들고 관객들을 지정된 동선에 따라 이동하도록 강요하는 것이 동대문디자인플라자에 올라가는 대개의 전시 디자인 방식이다. 이에 반해 '도시전'은 전적으로 관객이 관람의 주체가 되도록 설계되었다. 갤러리 전체를 조망할 수 있는 테라스, 여러 개의 문으로 서로 열린 방들이 이루는 병렬 조직, 디자인 전시관 전체를 관통하는 여러 '복도', 모두 열린 전시 공간을 만드는 장치들이다. 각 방은 여러 개의 인접 지대를 가지고 있어 관람객이 한 방에서 관람을 마치고 어디로 이동할지는 전적으로 관람객 자신에 달려 있다. 전시관 내 계단을 따라 '테라스'로 올라가면 여기서 디자인 전시관의 곡면 천장을 전체적으로 조망할 수 있고 디자인 전시관이 하나의 풍경처럼 보인다. 이러한 공간 구성 안에서 각각의 전시는 열려 있고 확장된 네트워크의 한 부분이 된다. 여러 오브제, 이미지, 드로잉, 아이디어들이 한자리에 모여 있는 장소에서 관객이 스스로 선택하여 전시를 경험을 할 수 있는 하나의 '개방형' 공간을 만들어내자는 것이다.

이런 의미에서, 전시장에 모인 50개의 도시에 평양을 포함시킨 것은 중요한 의미를 갖고 있다. '평양 살림'은 북한은 직접 참여하지 않고 서울시의 남북교류기금으로 성사된 전시다. 그런데 비엔날레 준비 기간에 한반도 정세의 긴장이 고조되면서 평양 살림이 한층 더 큰 의미를 가지게 되었다. 언론에서도 논란이 되면서 평양 살림은 '도시전'에서 가장 많은 관람객이 찾는 섹션이 되었다. '평양 살림' 전시장에서 특별 도슨트로 활동한 탈북민 출신 도슨트의 말에 따르면, 북한 관련 전시의 존재 그 자체에 대해 분노를 표출한 사건들이 몇 건 있었다고 한다. 전시 기획자의 입장에서, 서울에서 평양의 아파트를 재현하는 이유는 명확했다. 평양에도 보통 사람들이 보통의 삶을 살아가고 있다는 간단하면서도 본질적인 사실을 보여주고 싶었다. 전시 관람자에 따라 나오는 다른 상상을 하고, 다른 결론을 내릴 수 있다. '평양 살림'을 '서울 잘라보기' 전시 옆에 배치하고 '시장에게 보내는 편지' 프로젝트를 통해 서울과 연결시키려는 의도는 있었지만, 서울과 평양을 비교하려고 한 것은 아니다. 비엔날레를 통해 한 장소에 모은 여러 오브제와 이미지들을 어떻게 연결시키고, 이들을 매개체로 어떤 지적인, 감성적인, 실용적인 관계로 도출해낼 것인가는 궁극적으로 관람자 자신의 신념과 상상력에 달려 있는 것이다.

임동우, 캘빈 추아, '평양살림', 동대문디자인플라자 디자인 전시관. 사진: 신경섭 스튜디오.

서울비엔날레, 도시 성장들

‘도시전’을 통해 세계의 도시들이 서울에 모였다고 한다면, ‘현장 프로젝트’를 통해 비엔날레가 서울의 도시 공간에 직접 개입하였다. 현장 프로젝트는 ‘생산도시’, ‘식량도시’, ‘똑똑한 보행도시’, 크게 세 개의 영역으로 구성되었다. 저마다 독특한 주제의 연결 고리와 개입 방식으로 서울의 일상을 형성하는 도시 공간 속으로 파고들었다. ‘똑똑한 보행도시’의 ‘뮤직시티’와 ‘플레이어블 시티’처럼 일시적인 퍼포먼스도 있었고, 비엔날레 식당과 비엔날레 카페처럼 단기간이지만 일상적인 도시 기능으로 공간을 점유한 경우도 있었다. ‘세운베이스먼트’와 ‘프로젝트 서울 어패럴’의 창신동 스핀 오프 갤러리의 경우 비엔날레가 종료된 이후에도 계속해서 운영될 계획이다. 이들은 비엔날레를 통해 도시의 일상 속에 탄생한 새로운 공간이다. 도시에는 늘 여러 이해 당사자들이 함께 공존하기 마련이다. 서울 비엔날레가 서울의 일상 공간에 깊숙이 개입할 수 있었던 것은 전적으로 현장 프로젝트가 거주민, 노동자, 공장 주인, 사회적 기업, 시민운동가, 구청과 서울시 정부 등 다양한 이해 관계자들과 함께 일했기 때문이다. 이번 책을 통해 전시 기획자, 참가자, 스태프, 시정부 관계자들의 활동을 보여주지만, 여러 이해 당사자들과 이루어진 광범위한 협업의 극히 일부만이 수록되어 있다. 여기서 가장 중요한 것은 물론, 사람과 장소다. 서울비엔날레와 함께한 사람과 장소에게 비엔날레는 짧은 한순간에 지나지 않는다. 친숙한 동네에서 스쳐 지나가는 짧은 음악, 또는 재미있는 놀이일 수도 있고, 혹은 좀 더 긴 세월 동안 이어지는 관계, 그것이 무엇이든, 서울비엔날레가 도시의 일상 공간에 개입하여 목표했던 바는 분명하다. 즉, 비엔날레가 짧은 한순간이었더라도, 개인이 성장하고, 도시의 현장이 진화하는 데 계기가 되고자 한 것이다.

‘도시전’과 ‘현장 프로젝트’와 달리 ‘주제전’은 기본적으로 장소와 관련이 적은 전시이다. ‘주제전’에는 어느 도시에서든 작동 가능한 기계, 프로젝트, 기술, 아이디어를 주로 전시하였기 때문이다. 하지만 주제전이 열린 돈의문박물관마을 자체는 장소성이 중요한 현장이다. 돈의문, 또는 서대문은 서울 성곽의 4대문 중 유일하게 복원되어 있지 않은 문이다. 박물관마을은 바로 돈의문과 경희궁에 바로 인접한 역사성이 매우 깊은 동네이다. 이 동네는 1930년대부터 1970년대 사이에 현재 모습의 틀을 갖추게 되었다. 이 시기에 도시 한옥과 집장사 집, 작은 사무실 건물들이 빽빽하게 들어섰고, 좁은 뒷골목 사이로 식당과 숙박업소들이 한때 성업을 이루었다. 이 지역이 재개발되는 과정에서 돈의문박물관 마을의 땅이 기부 체납으로 귀속되었다. 한국의 도시 재개발 과정에서 기부 체납이 통상 공원의 형태로

이루어지는데, 돈의문박물관마을은 공공 복합 문화 공간을 조성한다는 목적으로 기존의 주택과 건물 대부분을 보존하는 재생의 방식으로 조성되었다.

건축 환경의 측면에서, 주택가의 흔적, 골목길의 스케일과 감각, 복합적인 공간 조직을 갖고 있는 돈의문 박물관마을은 동대문디자인플라자와는 완전히 대조되는 전시 공간이다. 서울시 입장에서 박물관마을이라는 새로운 종류의 공공 문화 시설을 운영 방법을 개발해야 한다. 한때 도심의 식당가로 북적거렸던 이곳에 문화 시설, 게스트하우스, 식당, 사무소 등이 들어설 계획이다. 여기서 공공과 상업의 균형을 찾는 것은 서울시의 과제다. 공공에 치중할 경우 시민의 세금에 대한 부담이 커지고 너무 상업적인 시설에 치중하면 당초에 이 마을을 조성한 공공의 명분이 약해져 공공의 신의를 저버리는 일이 될 수 있다.

38개 ‘주제전’ 전시, ‘공유도서관’과 서점, ‘국제 스튜디오 아카이브’, ‘식량도시’는 돈의문박물관마을의 첫 입주자가 된 셈이다. 서울비엔날레는 공유도시에 대한 전시이기도 했지만 그 자체가 공유도시에 대한 시험이었다. 식당, 카페, 서점, 도서관, 그리고 주제전 ‘도시회귀운동’ 전시의 일환으로 운영된 생태 마을의 주택 같은 경우는 도시의 일상 환경을 재현하고자 했다. 동시에 여러 주제전 전시는 돈의문 마을과 괴리되어 보였다. 옛 것도 새 것도 아닌, 살림집도 갤러리도 아닌 건물의 군집, 공사 마무리가 끝나지 않은 듯한 방, 그 속에 기계와 오브제들이 자리하고 있었다. 돈의문박물관마을의 전시가 좋았든 싫었든 복합적인 체험을 하는 곳이다. 어색하기도 하고, 도발적이기도 하고, 새롭고, 편안한 곳도 있지만 인위적인 데가 공존하는 현장이다. 비엔날레 방문객 중에서 마을 한가운데의 광장과 골목들을 일반 대중이 무료로 들어갈 수 있게 개방해야 한다는 민원을 제기한 사람도 있었다. 이러한 가운데, 이 마을이 가지고 있는 복수의 정체성, 혹은 정체성의 혼란은 입장권 운영의 실질적인 문제로까지 이어졌다. 비엔날레가 종료된 시점에서 돈의문박물관마을 내에 설치되었던 전시물들은 대부분 철거되었지만, 소유, 운영, 일부 프로그램의 지속적인 진행 등에 관한 문제가 논의되고 있으며 여러 이해관계가 조율되어야 하는 곳이다.

마지막으로, ‘시민참여 프로그램’은 다양한 시민층이 도시 담론의 장과 지역 현안에 대한 논의에 참여하게 하는 역할을 하였다. 시민들의 참여는 국제회의, 스튜디오, 워크숍, 투어, 강연 등의 여러 메커니즘을 통해 이루어졌다. 이러한 맥락에서 볼 때, 이번 서울 비엔날레의 관객층이 세계 건축 커뮤니티뿐만 아니라 서울 시민을 모두 포괄하였다고 확실히 이야기할 수 있다.

서울비엔날레의 이러한 점은 베니스 비엔날레와 대비된다. 베니스 비엔날레는 거주 인구 27만 명도 안 되는 도시에서 개최된다. 1,000만 인구의 서울과 달리, 베니스를 점유하고 있는 대부분의 사람은 관광객이다. 관광은 신념 없이 공간을 점유하는 전형적인 방식이다. 세계 어느 도시보다 베니스는 이렇게 도시 공간이 점유되는 문제를 뼈저리게 알고 있다. 여기서 필자가 묻고자 하는 것은, 비엔날레 관객, 비엔날레 커뮤니티는 과연 다른 방식으로 공간을 점유할 수 있느냐는 것이다. 비엔날레를 보기 위해 베니스에 오는 관람객들은 주로 국제적인 전문가 커뮤니티의 일원들이다. 비엔날레 기간 동안의 베니스, 독특한 비장소로서 베니스는 참으로 아름다운 패러독스가 아닌가? 베니스라는 국제적인 허브에 세계 건축계 사람들이 비행기를 타고 날아와 "건축으로 만나고"(People Meet in Architecture, 2009 베니스 비엔날레 건축전 주제) "커먼 그라운드" (Common Ground, 2011)를 확인하고 "기본 원칙" (Fundamentals, 2014)에 관해 논한다.

장소는 억지로 지어낸 전통으로 만들어지는 게 아니라 사람의 의지와 헌신으로 만들어진다. 그렇다면 국제적인 도시 비엔날레가 장소를 만드는 데 역할을 할 수 있는 것일까? 이 질문에 대해 답하기 위해서 우선 짚어야 할 것들이 있다. 특정 장소에 대한 의지를 갖는 것이 반드시 그곳에 오래 살아야만 가능한 것은 아니다. 윤리적인 관점에서 본다면 장소에 대한 의지는 보편주의와 상반되는 것이고, 배타적 지역주의와도 다른 것이다. 그들이 어디에 살든, 장소에 대한 애정은 타인에 대한 책임감에서 비롯되는 것이다. 그렇다면 필자는 말하겠다, 국제적인 비엔날레가 장소를 만드는 데 기여할 수 있다고. 이번 비엔날레의 화두 '공유도시' 또한 '헌신'과 상통하는 개념이 아닌가? 개인의 행복이 사람과 사람이 아닌 여럿의 관계에 기반을 둔다는 전제를 내포하는 말들이다. 이번 비엔날레에서 많은 사람들이 보여준 헌신적인 노력의 성패와 상관없이, 필자는 재차 확인한다. 서울비엔날레는 장소를 만드는 데 일조하고자 하였다.

서울비엔날레는 이렇듯 다양한 방식으로 장소의 정치경제학이 작동하는 현장 속으로 들어갔다. 한 축에는 자하 하디드라는 스타 건축가가 디자인한 화려한 전시 공간이 있고, 다른 한 축에는 새로운 종류의 공공 공간이 있다. 그리고 그 사이에는 도심 속 생산의 현장들이 있다. 비엔날레를 통해 자본주의와 거버넌스가 작동하는 메커니즘의 핵심에 공간과 장소는 있다는 것을 보여주고자 했다. 이론적인 관점에서, 데이비드 하비는 '공간의 고정(spatial fix)'이라는 개념으로 정주와 이동 사이의 역동성을 누구보다 명료하게 짚어냈다. 하비에 따르면 "자본주의는 공간을 극복하기 위해(저렴한 교통비와 저렴한 통신비로 이동의 자유를 획득함) 공간을 고정시켜야 한다(공장, 도로, 주택, 상수도 등 도시 하부 시설을 포함함 물리적인 환경과 고정된 공간이 필요한 교통망, 통신망을 포함)."[1] 자본의 영역과 공공의 영역에 대한 한계 의식을 기반으로 한 변화를 공유의 과정이라고 한다면, 서울비엔날레는 도시의 고정된 공간에 대한 전시였을 뿐만 아니라 그 자체가 공유의 시험장이기도 했다. 다시 말해서, '공유도시'는 공유의 실체에 관한 전시이기도 했지만, 이와 치밀하게 연계된 작은 공유의 과정이기도 했다.

지금 서울은 커다란 변혁기에 들어서 있다. 재개발과 물리적인 확장에 따른 이전 시대의 변화가 아니라 문화와 일상의 변혁이다. 이러한 맥락에서 서울비엔날레는 구체적인 서울의 현재와 서울의 현장이 만들어낸 시공간의 산물이다. 세계 곳곳에서 국가주의와 정체성의 정치가 파시즘으로 흐르고 있는 현 상황에서, 도시에 관한 비엔날레는 시대와 장소에 대한 신념을 갖추어야 한다. 글로벌 시각으로 바라보는 장소에 대한 의지다.

1. David Harvey, "Globalization and the 'Spatial Fix,'" *Geographische Revue*, 2/2001: 23–30. https://publishup.uni-potsdam.de/opus4-ubp/front-door/deliver/index/docId/2251/file/gr2_01_Ess02.pdf. 확인일: 2017. 10. 31.

테레폼 원, 미첼 호아킴, 디제이 스푸키, '플러그인 생태학', 돈의문박물관마을. 사진: 신경섭 스튜디오.

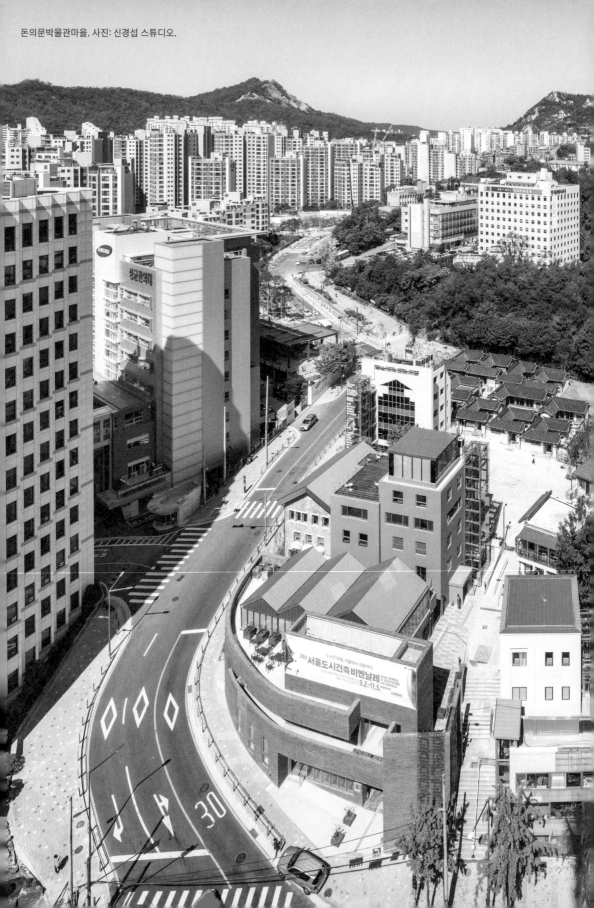

돈의문박물관마을. 사진: 신경섭 스튜디오.

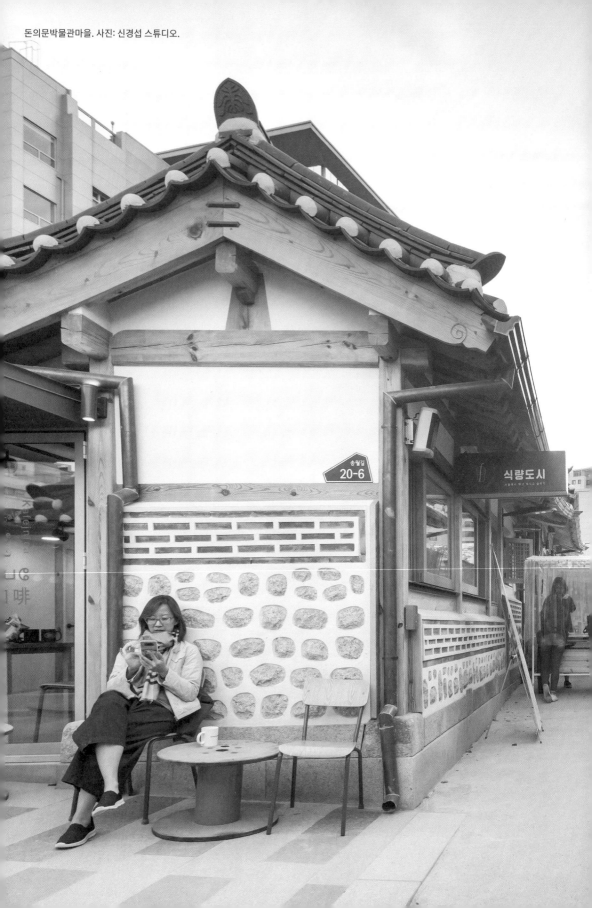

돈의문박물관마을. 사진: 신경섭 스튜디오.

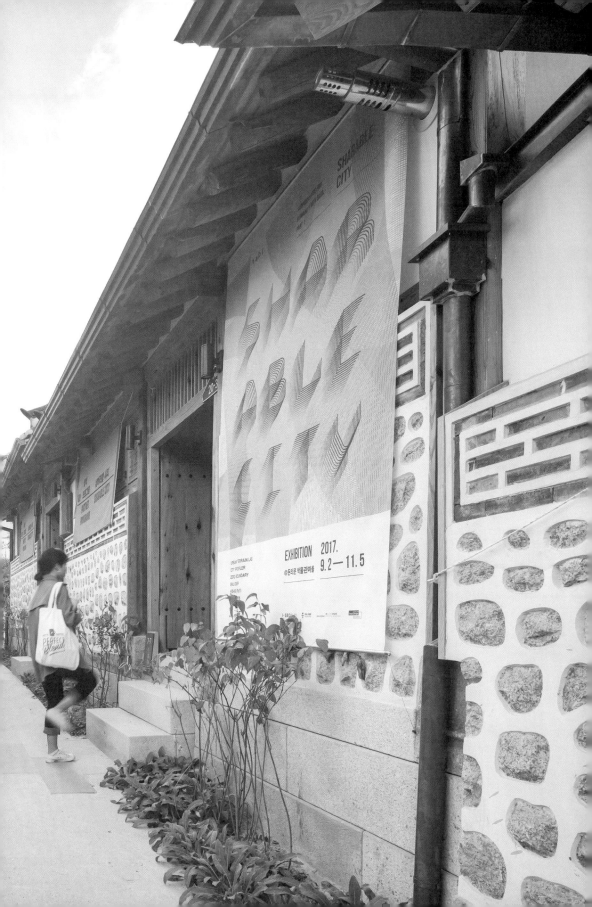

더 리빙, '쌍둥이 거울', 돈의문박물관마을. 사진: 신경섭 스튜디오.

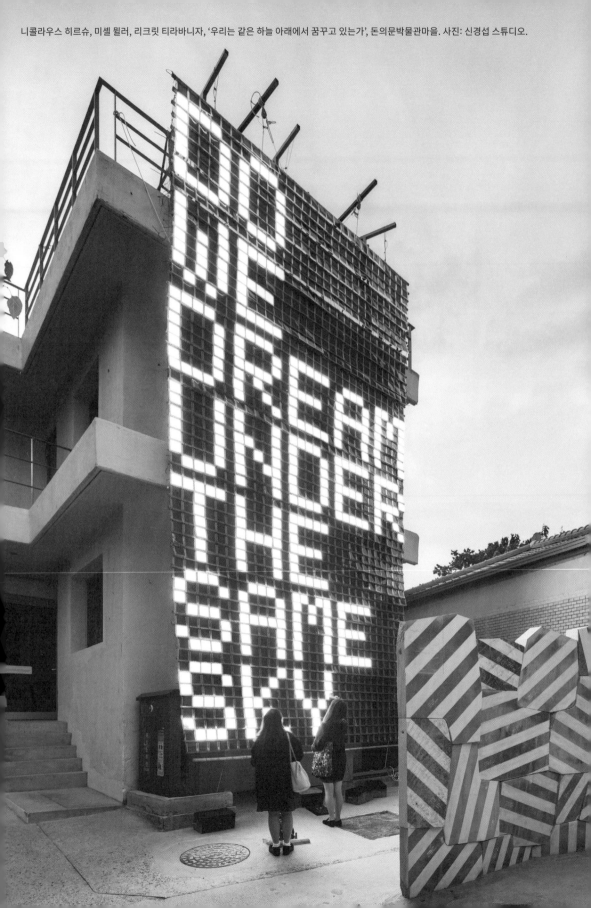

니콜라우스 히르슈, 미셸 뮐러, 리크릿 티라바니자, '우리는 같은 하늘 아래에서 꿈꾸고 있는가', 돈의문박물관마을. 사진: 신경섭 스튜디오.

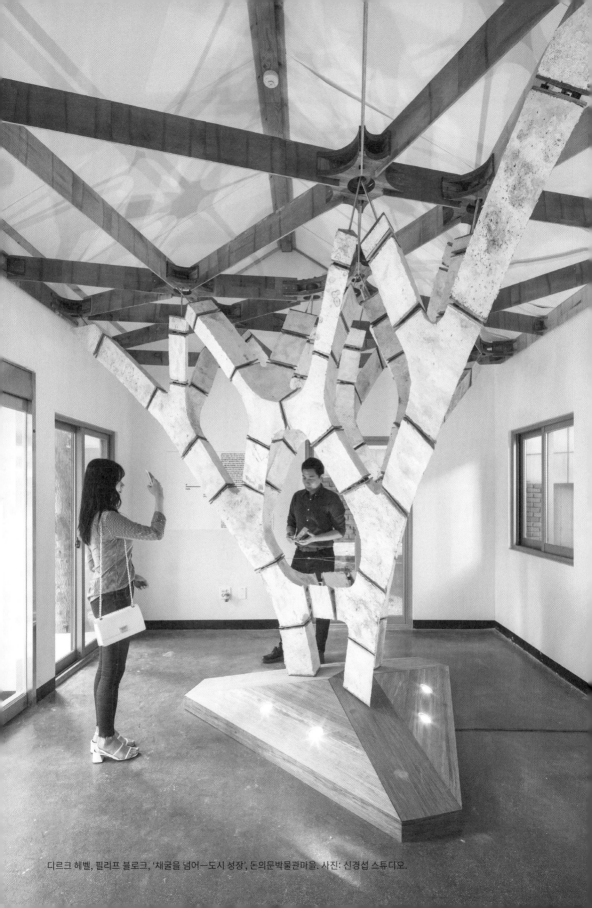

디르크 헤벨, 필리프 블로크, '채굴을 넘어─도시 성장', 돈의문박물관마을. 사진: 신경섭 스튜디오.

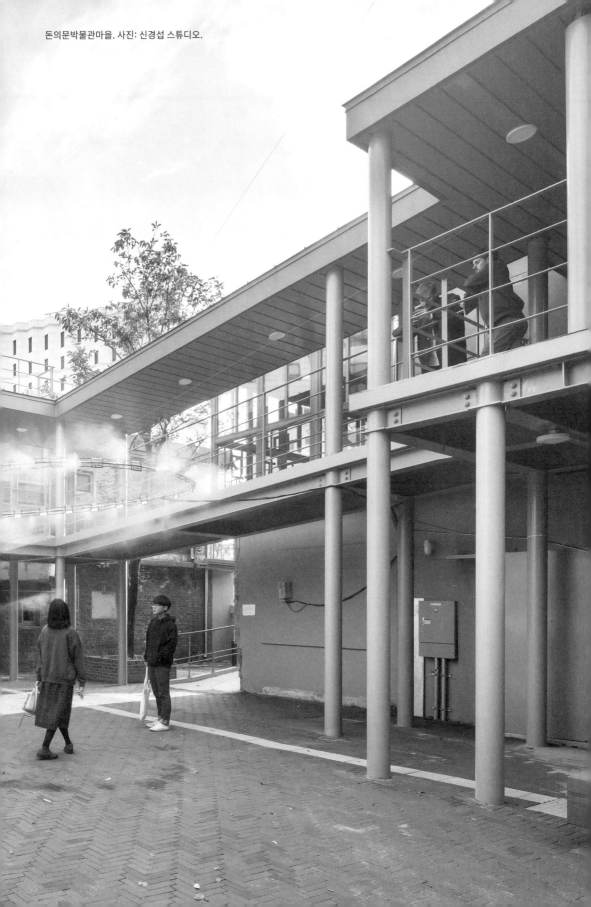

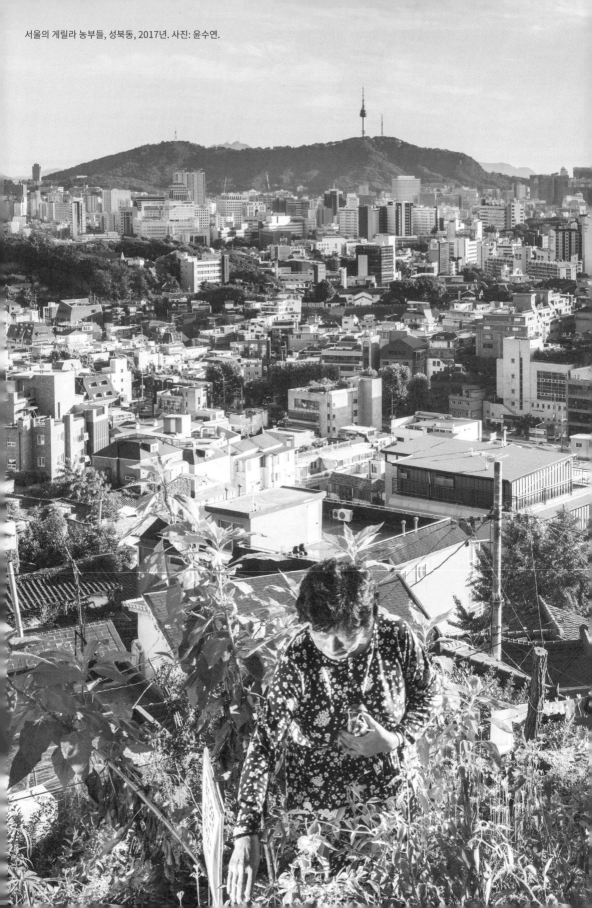

서울의 게릴라 농부들, 성북동, 2017년. 사진: 윤수연.

식량도시

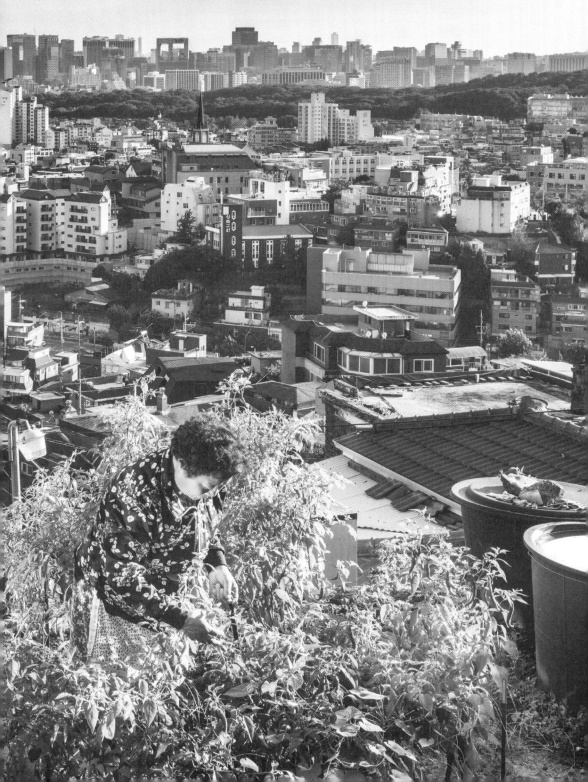

서울에서 먹고, 마시고, 숨 쉬기

이혜원
2017 서울도시건축비엔날레 큐레이터,
대진대학교 현대조형학부 교수

서울에는 약 7,000명의 전업 농부가 있고, 1년에 630톤의 곡물, 175톤의 감자, 1,160톤의 오이, 411톤의 토마토, 311톤의 배가 생산된다.[1] 노년층을 중심으로 한 게릴라 농부들의 활동 또한 활발하기 때문에 아파트 단지의 잘 정비된 조경수들 사이에서 깻잎과 호박이 자라고, 주택가 담장 아래 늘어선 화분에서 상추와 고추가 자라는 모습도 서울의 흔한 풍경이다. 뿐만 아니라 최근 도시 농업에 대한 젊은 층의 관심과 지자체의 지원이 확대되면서 도시 텃밭 면적이 지난 5년 동안만도 5.6배나 증가했다. 그러나 이들 전업 농부, 게릴라 농부, 취미 농부들이 생산하는 식량은 1,000만 명이 넘는 서울 인구를 부양하는 데 필요한 양의 0.001퍼센트에도 미치지 못한다.

이 도시에 사는 많은 사람들은 서울이 식량의 생산지가 아니라 소비지이며 1년에 367만 톤이나 되는 식량이 유입, 유통, 소비되고, 그중 약 3분의 1이 버려진다는 사실을 당연하게 여긴다. 심지어는 왜 지금 서울에서 새삼스럽게 식량과 농업에 대해 이야기해야 하는지 의아해할 수도 있다. 그러나 지난 10여 년 동안 지구촌 전역에서 발생한 식량과 관련된 각종 재난은 우리가 가진 이 막연한 낙관론이 재고되어야 함을 말해 준다. 2006년을 전후하여 미국, 유럽, 아시아 곳곳으로 꿀벌의 집단 폐사가 확산되면서 식량 생산에 적신호가 켜진 가운데, 2007년에서 2010년까지 세계 주요 밀 생산국인 우크라이나, 러시아, 중국의 밀 농사가 연이어 실패함에 따라 세계 최대 밀 수입국인 이집트가 예상치 못했던 사회 혼란을 겪었다. 같은 기간, 중동 최대의 곡창지대인 '비옥한 초승달'을 강타한 사상 초유의 가뭄은 농촌 인구의 급격한 도시 유입을 초래함으로써 중동 국가들의 정치적 혼란을 가중시켰다. 뿐만 아니라 조류독감의 확산으로 가금류의 생산이 급격히 줄어드는 가운데 2016년에는 한국에서만도 2,700만 마리의 조류가 살처분되었고, 계란 값이 폭등했다.

이러한 상황에서 소위 '물의 남작들'로 지칭되는 다국적 투자은행들은 식량 생산을 위한 절대적인 공유재인 물을 확보하기 위해 지구촌 곳곳의 주요 대수층을 안고 있는 땅을 사들이고 남미, 아시아, 유럽 일부 나라의 경제 위기 혹은 부패한 정부와 낮은 시민 의식을 틈타 수돗물 운영권을 확보하고 있다. 뿐만 아니라 화학비료와 농약을 제조하던 기업들, 다시 말해 물과 토양의 재생 능력을 소진하며 진행된 녹색혁명의 버팀목이었던 기업들이 속속 식량 생산의 근간인 종자

1. 국가통계포털 2016년 통계 참조.
http://kosis.kr

분야로 진출하며 합병을 통해 몸을 불리고 있다. 그리고 유엔 식량농업기구는 2030년경, 인류가 감당하기 힘든 식량난을 예고하면서, 곤충을 미래의 식량 자원으로 지목하기에 이른다.

아울러 더 이상 부정하기 힘든 기후변화의 파장과 날이 갈수록 예측하기 힘든 국제사회의 정치적인 기류 또한 지금 우리가 당연하게 여기는 것들이 계속되리라는 믿음을 갖기 힘들게 만든다. 2017년 서울비엔날레 현장 프로젝트 '식량도시: 서울에서 먹고, 마시고, 숨 쉬기'는 이러한 위기의식에서 출발했고, 식량과 연관된 현안들을 통해 서울의 미래를 전망한다. 그 이유가 무엇이든 서울로 유입되어 유통되고 소비되는 식량의 흐름에 차질이 생기는 경우를 상상하며, 서울의 식량 미래와 그 근간이 되는 기본적인 공유재인 물, 땅, 공기, 에너지의 문제를 함께 살펴보고자 한다.

이 프로젝트가 지향하는 일차적인 목표는 서울에서 식량이 생산, 유통, 소비, 소모, 재활용되는 과정에 대한 관객들의 직접 경험이다. 텃밭, 양봉, 빗물 저장고, 씨앗 도서관으로 구성되는 생산 시스템, 도시인들에게 가장 친숙한 식품 유통 공간인 마트, 소비 공간인 식당과 카페, 그리고 여기서 배출되는 음식물 쓰레기가 버려지거나 퇴비가 되어 텃밭으로 돌아가는 과정이 하나의 압축된 시스템으로 제시된다. 서울의 농부들은 물론 국내외 도농 네트워크를 기반으로 작동되는 이 시스템을 통해 서로 다른 지형적 조건에서 다양한 농법을 실천하는 현직 농부들의 지식과 경험을 빌려 돈의문박물관마을에서 야채와 허브와 유실수를 키우고, 여기에서 생산된 것들을 식당과 카페에서 사용한다.

식량도시를 방문하는 관객은 식사를 하거나 음료를 마심은 물론 식량도시의 비전을 구현하는 또 다른 프로젝트인 '공기방' 전시를 통해 먹고, 마시고, 숨 쉬기와 연관된 각종 현안들을 접하게 될 것이다. 이를 통해 도시와 국가의 경계를 넘어 서로 복잡하게 얽혀 있는 글로벌 식량 시스템의 각 요소에 내재된 문제들의 시급성을 공감하고, 이에 대한 대처 방안을 찾는 데 동참하도록 초대받는다.

나아가 이 프로젝트는 식량, 물, 공기, 땅, 에너지 위기에 대처하기 위한 지식과 대안과 실천 모델을 한자리에 모으는 정보 공유의 장을 구축하고자 한다. 이를 위해 지구촌 곳곳의 다양한 개인, 단체, 기관들과 연대하였다. 지난 16년 동안 내몽고 쿠부치 사막에 1,000만 그루에 가까운 나무를 심으며 중국의 사막화와 싸워온 한국의 NGO 미래숲을 비롯해 엄청난 양의 해양 플라스틱 쓰레기를 건져 올리는 네덜란드 청년 보얀 슬렛, 그리고 비닐봉지 사용을 법으로 금지하고 이를 10년에 걸쳐 정착시킴으로써 일회용 플라스틱 줄이기 운동이

국제적으로 확산되는 데 결정적인 역할을 한 르완다 환경청의 활동이 대표적인 예이다.

멀지 않은 미래에 서울이 겪게 될지도 모르는 물 부족과 극심한 기후변화의 파장을 이미 겪고 있는 인도, 중동, 아프리카, 지중해 연안 지역의 농부, 과학자, 발명가, 활동가, 행정가, 시민 단체 등이 시도하고 있는 대안적인 사례들 또한 식량도시를 구성하는 중요한 요소이다. 타밀나두 지역에서 진행되고 있는 인도의 전통적인 저수 시스템 에리(Eri)를 복원하는 운동, 이집트 사막연구소의 천적을 이용한 해충 방제 연구, 키프로스 비무장지대에 인접한 앗사스 농장에서 시도하는 기후변화에 대처하는 유기농법, 요리하는 데 드는 나무와 화석연료를 줄이기 위해 개발된 태양광 오븐 등이 소개된다.

아울러 각자 자신이 사는 곳에서 활동하고 있는 현장 전문가들, 즉 토양의 유기질을 증가시킴으로써 무농약 농업을 실천하며 건강한 씨앗을 보존하는 농부들, 날이 갈수록 벌들에게 불리해지는 기후 조건과 싸우며 꽃을 따라다니는 이동 양봉가들, 식량 자원의 토대가 되는 야생식물을 연구하는 식물학자, 폭우가 내리는 날은 홍수가 날까봐 걱정되어 잠을 잘 수가 없다는 수자원 행정가, 깨끗한 물을 마실 권리를 지키기 위해 고군분투하는 활동가, 재난 시 물과 식량과 공기를 확보하는 방법을 찾는 데 골몰하는 준비족, 그리고 자신의 아이들에게 깨끗한 물과 건강한 음식을 먹이기 위해 엄청난 양의 정보를 찾아내는 젊은 엄마 등이 축적해온 지식을 공유한다. 이들이 제공한 정보와 지식, 대안과 실천 모델이 물, 땅, 공기, 에너지 그리고 이 네 가지 공유재가 적절히 상호작용할 때 발생하는 결과물인 식량을 둘러싼 문제들을 풀어나가는 기반이 되기를 기대한다.

마지막으로, 기획자가 지난 몇 년간 물에 관한 프로젝트들을 진행하고, 이를 '식량도시'로 발전시키는 과정에서 느낀 소감 몇 마디를 첨언하고자 한다. 사실 이 과정은 인류가 역사의 어느 한 모퉁이에서라도 식량과 물과 땅과 에너지를 민주적으로 공유한 적이 있었는지에 대한 의심과, 자본주의 시스템 안에서 태어나 자라고 교육받으며, 소비를 통해 자신을 규정하는 데 익숙해진 개인이 '지구를 살리기' 위해 자신의 욕망을 억제하는 것이 과연 가능한 것인지에 대한 회의가 그 어느 때보다 컸던 시간이다. 그러나 국내외 다양한 현장 전문가들을 찾아다니고, 보잘것없는 규모지만 서울의 도심에서 채소를 키우며 불필요한 소비를 자제하려고 애써본 경험이 완전히 무의미한 것은 아니었다.

식량도시를 향한 이 개인적인 여정은 도시의 삶은 농촌 없이 존립 불가능하며, 농촌의 삶 또한 도시의 변화에 좌우된다는 점, 다시 말해 도시와 농촌은 서로 분리될 수

서울에서 먹고, 마시고, 숨 쉬기

없는 운명으로 묶인 채, 예측하기 힘든 미래를 함께 준비해야 하는 동반자라는 오래된 진리를 체감하는 과정이었다. 뿐만 아니라 서울을 포함한 지구촌의 많은 도시에서 유행처럼 번지고 있는 도시 농업이라는 산발적이지만 뚜렷한 흐름을 주도하고 있는 초보 농부들이 미래를 위해 할 수 있는 것이 무엇인지 생각해보는 계기가 되기도 했다. 도시 농업이 도시의 생태계를 회복하고, 공동체 의식을 강화시키며, 도시에서 소비하는 식량의 일부를 생산하는 데 작게라도 기여하고 있다는 믿음에는 변함이 없다. 그러나 이보다 더 중요한 것은 향후 예상되는 기후변화와 환경적인 위협에 대비하는 농업, 건강한 씨앗을 보존하고 생물 다양성을 보다 적극적으로 실천하는 농업을 지향하는 것이다. 농업 관련 연구소에서나 가능한 농생물학적인 실험을 말하는 것이 아니다. 다만 지금보다 더 덥거나 더 추운 기후 조건, 혹은 물이 더 부족하거나 공기가 더 오염된 상황에서 농사를 짓는 실험을 말하는 것이다. 사실 이러한 농업은 농사가 생계인 전업 농부들보다는 도시의 취미 농부들에게 더 적절한 선택일 것이며, 그 기반이 되는 물리적인 환경을 조성하는 것 또한 도시가 이미 가지고 있는 조건을 약간 변화시키는 것만으로도 가능할 것이다.

그리고 이 같은 실천은 여전히 건축가와 도시계획가의 도움을 필요로 할 것이다. 무한히 팽창할 것 같던 성장이 둔화되면서 슬럼화의 징후가 나타나고 있는 서울에서 용도가 폐기되는 건물을 굳이 되살리기보다는 차라리 무너뜨림으로써 농지 면적과 투수 면적을 확장하는 것이 향후 예상되는 식량과 물 위기에 대비하는 데 더 효과적인 방법일 것이다. 미래의 건축가는 짓는 사람이기보다는 부수는 사람, 혹은 먹고, 마시고, 숨 쉬기가 덜 힘든 도시를 만들기 위해 체계적으로 자연을 다시 회복하는 사람이어야 하는지도 모른다.

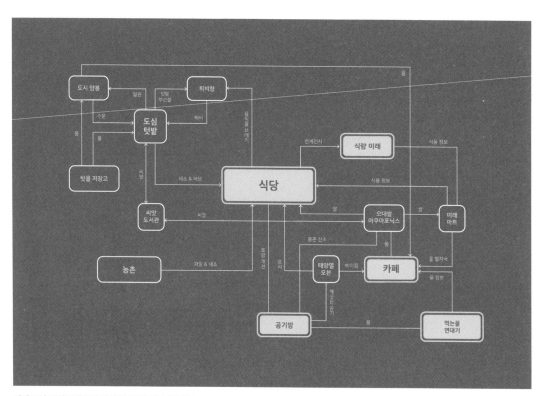

식량도시 돈의문박물관 전시 다이어그램/네트워크.

비엔날레 식당

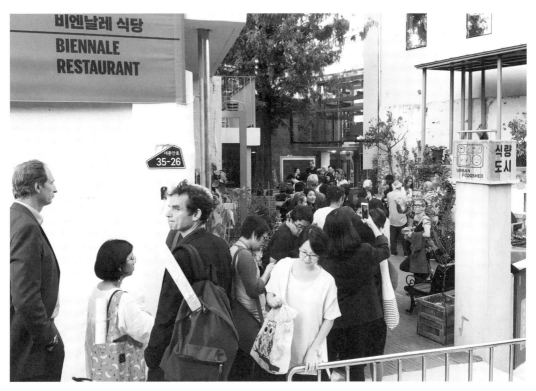

비엔날레 식당, 개막일, 음식을 기다리며 줄 선 사람들. 사진: 윤수연.

인도 남부 지역의 채식 요리 탈리
라티 자퍼 (인코센터 관장)

인류가 존재하는 동안 언제나 음식도 함께 존재했다.
그러나 음식만으로는 특정 요리, 나아가 특정 문화를 구별
짓지는 못한다. 특정 요리와 전통은 종종 그 요리를 둘러싼
재료, 준비 및 조리 과정, 양념의 조합 등에 대한 의미와
흥미로운 이야기들에서 비롯한다. 그런 의미에서 요리가
그렇게 자주 역사적, 인류학적 연구 대상이 되는 것은 어찌
보면 당연한 일이다. 특정 요리는 종종 일종의 문화적
이정표로서 한 문화를 구별하는 요인이고, 또 그 공동체에
'속한다'는 게 무엇을 의미하는지 이해하도록 해준다.
서울비엔날레 식량도시의 일부인 비엔날레 식당은 남부
인도 타밀나두 주의 요리를 보다 광범위한 문화 안에
배치하여 이 지역의 특색을 드러냄과 동시에, 인도 남부
지역과 한반도 남부 지역 사이에 존재해온 역사적·문화적
연결점 및 초국가적 경향을 살펴보려 한다.

　　한마디로 말해 이 식당은 전통적인 탈리를 파는 남부
인도 채식 식당/주방이다. 첸나이 이든 식당의 요리사들이
서울로 와서 현지에서 구한 야채들과 인도 첸나이에서
특별히 들여온 쌀, 편두, 각종 양념과 향신료로 정통 탈리
요리를 선보인다. 또한 매주 다양한 대화와 포럼을 열고
섭생과 지속 가능성에 대해 논의한다.

　　탈리는 기본적으로 하나의 둥근 접시에 밥과 함께
제공되는 여러 맛있는 요리를 조합한 온전한 요리다.
인도에서도 지역마다 조금씩 차이가 있는데, 우리는
타밀나두 주의 탈리 식사에 초점을 맞추려 한다. 한국과
마찬가지로 남부 인도 전역에서도 쌀이 주식이다.
타밀나두 주에서 탈리는 접시뿐 아니라 바나나 잎에 담겨
나오기도 한다. 이처럼 정성이 담긴 사파두(식사)의
탄생지로 여겨지는 타밀나두 주의 식당 대부분은 제철
야채로 만든, 수천 년이나 이어져온 전통 음식 문화가
녹아든 채식 탈리를 제공한다. 그러한 음식 문화에 깊이
배인 전통적인 지혜, 특히 자연의 주기적인 계절 변화와
인간의 생체 리듬이 음식 생산과 소비에 영향을 미치는
방식을 제시하면서, 우리는 서울비엔날레의 핵심인
생산과 공유 개념뿐 아니라 공기, 물, 불, 땅을 공유하는
문제도 함께 살펴보고자 한다. 타밀나두 주의 전통 요리를
선보이면서 우리는 또한 계절에 따른 차이, 공유 및
공동체의 정체성 개념, 전통적인 지식 체계의 보존과 전파
등 탈리처럼 다양한 요리로 구성되지만 다르게 배열되는
전통적인 한국 요리와의 유사성과 차이점에 간접적으로
사람들의 이목을 집중시킬 것이다.

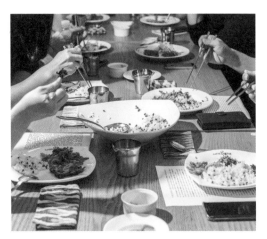

잡초와 식량 채집에 관한 주제 디너 '숲속의 저녁'에서 제공된 잡초,
야생 콩 등으로 만든 음식들. 사진: 윤수연.

인도 남부 지역의 채식 요리 탈리. 사진: 윤수연.

서울에 사과나무 심기
2017년 9월 15일
최용수(곤충학자), '벌과 농업의 미래'

서울은 녹지가 많은 도시다. 그러나 지나치게 녹화와 조경에만 치중하여 생태계 형성에는 도움이 되지 않는다. 한 예로, 최근 가로수로 많이 심는 이팝나무는 꽃은 희고 예쁘지만, 꽃 꿀(nectar)을 만들지 못하는 수종이기 때문에 벌들에게는 전혀 도움이 되지 않는다.

도시에서 벌을 키우는 것보다 더 중요한 일은 밀원식물을 심는 것이다. 밀원식물을 심으면 자연스럽게 벌들이 돌아오고, 그 식물의 열매를 먹는 벌레와 곤충들이 돌아오고, 그것들을 잡아먹는 상위 동물들이 돌아오면서 생태계의 순환이 가능해진다. 벌들이 좋아하는 대표적인 밀원수종 중 하나가 사과나무이다. 서울의 가로수로 사과나무를 심으면 벌과 곤충들은 물론 사람들에게도 먹을 것이 생긴다.

경기도 포천·소재 수경 재배 딸기 농장의 양봉함. 사진: 윤수연.

서울 내곡동 소재 도시 농장. 사진: 윤수연.

식물의 면역력을 증가시키는 법
2017년 10월 28일
박경범(농부), '꿀벌, 참외 그리고 사드'

농사를 짓는 곳에서 가까운 산 중턱에서 낙엽을 걷어내고, 그 밑에 있는 흙을 약 2킬로그램 정도 퍼온다. 이 흙에는 다양한 토착 미생물들이 많다. 흙을 큰 통에 넣고 물을 부은 후, 기포기를 꽂는다. 미생물이 자라는 데 필요한 산소를 제공하기 위함이다. 많은 양의 미생물을 배양하고 싶으면 쌀과 콩을 약 7 대 3의 비율로 섞어서 밥을 지은 후 넣어준다.

　그늘에서 약 일주일에서 열흘 정도 배양하면 물 위에 하얀 막이 생긴다. 미생물이 충분히 배양되었다는 신호이다. 식물에게 물을 줄 때마다 이 배양액을 섞어서 주면 면역력이 좋아진다. 단, 배양액을 만들 때 너무 덥거나 추운 날씨는 피해야 한다. 섭씨 20도 정도가 좋다.

　특정 미생물을 많이 배양시켜서 사용하는 농부들이 많은데 바람직하지 않다. 좋은 미생물과 나쁜 미생물을 따로 관리하는 것은 거의 불가능하다. 중요한 것은 미생물 사이의 균형이다. 호기성 미생물과 염기성 미생물이 서로 어울려서 살아야 한다. 사람도 이런저런 사람이 있지 않은가?

토양과 기후변화
2017년 9월 3일
니콜라 네티엔(농부), '지속 가능성을 넘어서—
기후 변화와 영속 농업'

토양의 유기질을 증가시키는 것은 기후변화에 적극적으로 대처하는 하나의 방법이다. 유기질의 50-58퍼센트가 탄소이기 때문에 비옥한 땅은 거대한 탄소 저장고가 될 수 있다. 유기농 올리브를 생산하는 앗사스 농장에서는 땅을 갈지 않고, 유기질을 땅 위에 올려놓기만 한다. 이 유기물질을 미생물들이 알아서 땅속으로 끌고 들어가게 하고, 나무들도 알아서 자신의 식량을 찾도록 내버려둔다. 다시 말해, 최대한 자연을 모방하여 농사를 짓는다.

　물도 최소한으로 준다. 더울 때는 특히 조심해서 물을 줘야 한다. 물을 많이 주면 나무의 온도가 외부 온도보다 낮아지기 때문에 해충이 곧바로 나무로 달려든다.

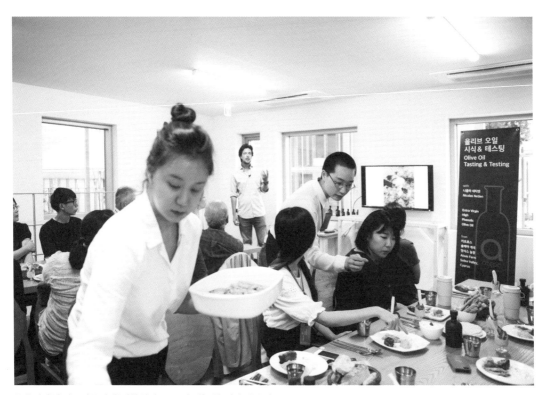

주제 디너 '올리브 나무 아래' 진행 광경, 2017년 9월 2일. 사진: 윤수연.

소비자 시민권:
매기 라면과 인도 대량생산 식품의 사회적 삶

아미타 바비스카 (델리 경제성장연구소)

라면 열광

델리 대학교 캠퍼스의 중심 도로인 챠트라 마르그를 걷다 보면, 땅콩이나 챠트(chaat)와 같은 전통 인도 간식이 아니라 '매기(Maggi) 라면'을 파는 노점상을 마주치게 된다. 학생들이 자주 다니는 대학 식당과 요리점에는 여전히 인도의 전통 요리인 사모사(samosa)가 있겠지만, 매기 라면에 인기를 빼앗겼다. 인도의 또 다른 곳, 무수리 언덕 휴양지로 가는 길에 있는 경치 좋은 전망소는 수십 년간 '선셋 포인트'로 불렸지만 이제는 매기 포인트로 이름이 바뀌었다. 사람들이 매기를 먹으며 석양을 바라보기 위해 이곳을 찾기 때문이다. 구와하티, 치담바람, 알라하바드와 같이 서로 멀리 떨어진 도시의 대학생들과 이야기해보면, 매기가 가장 좋아하는 음식이라고 말하는 학생들이 얼마나 많은지 놀라게 된다. 어떤 이들은 매기를 먹지 않는 날이 하루도 없다고 한다. 음식점에서는 매기 도사이(dosai), 매기 샌드위치, 매기 밀크쉐이크를 내놓은데, 이는 매기가 퓨전 요리로도 성행하고 있음을 보여준다.

델리 정부가 운영하는 초등학교에서 제공되는 점심 식사에 대한 설문 조사에서 아이들은 일반적으로 제공되는 영양가 높은 음식인 라즈마-차아발(콩과 밥이 섞인 요리)과 초올리-차아발(병아리콩이 든 밥)을 먹고 싶지 않다고 말했다. 그들은 라면을 원했다.

상표명 없는 라면은 인도의 도시와 농촌 사회에서 인기가 많다. 델리의 혼잡한 저잣거리에서 인력거를 모는 사람들은 초면(chow mein) 판매대로 몰려와 식용유와 간장 소스로 미끌거리는 면발을 포크에 감아 먹는다. 비하르와 오디샤 건설 현장의 근로자들도 마찬가지다. 도시의 바스티스(bastis, 불법거주지)와 시골의 작은 마을에서 5루피짜리 매기 라면은 가끔씩—그리고 어떤 이들은 정기적으로—사람들이 즐기는 음식으로, 심지어 인도의 국민 배우인 아미타브 밧찬까지도 이 음식을 TV에서 광고한다.

대체 무슨 일이 벌어지고 있는 것인가? 한 세대 전만 해도 대다수의 인도인들에게 사실상 알려지지 않은 음식이 어떻게 전국적으로 인기를 얻게 되었는가? 네슬레(Nestlé)의 매기면이라는 식품 브랜드는 어떻게 수백만 인도인들의 마음을 사로잡아, 이 음식을 선호하게 하고, 먹게 하고, (이 특정 음식의 소비로) 자신의 정체성을 규정하게 하고, 심지어 원하는 자신들의 모습까지 결정하게 하는가? 매기면은 어떻게 밀과 쌀에 이어,

뭄바이에 기반을 둔 광고 전문가인 키란 칼랍이 말했듯이, 인도인의 '제3의 주식'이 되었는가? 인도에서 라면과 동의어가 된 브랜드 매기의 성공은 인도의 사회적 불평등과 욕구가 변화하는 모습에 대해 무엇을 말해 주는가?

필자는 '소비자 시민권' 개념을 통해 즉석 면의 엄청난 인기를 분석한다. 즉 '사물의 사회적 삶', 혹은 '소비재의 사회적 삶'이 어떻게 아무도 의도하지 않고 예상치 못한 정치적 가능성을 열어놓는지 살펴보려고 한다.

생산자-애국자에서 소비자-시민으로

시민권의 개념과 형성을 살펴봄에 있어, 나는 그것을 전적으로 권리 관계를 중심으로 한 국가와 시민 사이의 정치적 개념으로만 보지 않는다. 시민권이란 물질적이며 동시에 상징적인 관행을 통해 표현되는 사회·경제적 개념으로서, 그것은 국가에 대한 소속감을 중심으로 한다는 점을 강조하고자 한다.

사티쉬 데쉬판데는 인도가 독립 후 소비에트식 5개년 계획을 통해, 자본 집약적 기반 시설(댐, 철강 공장, 원자로 등 시민들을 '생산자-애국자'로 거듭나게 한 전국의 공단 지구)에 대한 투자와 함께, 국가와 시민의 개념을 어떻게 국가 주도의 경제 위주로 구상하였는지 분석했다. 이 분석은 상품의 유통과 소비가 아니라 주로 생산에 초점을 맞추고 있다. 그러나 소비, 특히 대량생산된 공산품 소비재의 소비는 경제 자유화 정책이 시행된 1990년대 이후 시민 자격을 구성하는 중요한 부분으로 등장했다. 한때 긴축과 절약이 대중적 담론에서 미덕으로 칭송받았다면, 이제 우리는 소비자 욕구의 충족을 기념한다. 윌리엄 마자렐라의 관찰이 보여주듯이, 세계화가 진행되는 사회에서 소비자 행동과 담론은 사회 구성원들의 시민권 협상에서 국가에 대한 소속을 판가름하는 점점 더 중요한 축이 되어왔다.

매기 라면

사회적 소속은 소비자 시민권을 통해, 보다 구체적으로는 매기 라면의 섭취를 통해 어떻게 재정립되는가? 인도의 매기면 소비자들의 주목할 만한 첫 번째 측면은 그들이 젊다는 것이다. 이들은 어린이, 청소년 및 젊은 성인들이다. 이 연령대 인도 인구를 고객으로 확보하는 것은 소비재 제조업체에게 중요한 일이다. 시장 분석가인 라마 비자푸르카가 지적하듯이, "인도의 열 개 가구 중 일곱 개 가구는 가정에서 변화의 대리인 역할을 하는 시장 자유화 세대 아동을 두고 있다. [어린이는] 매우 매력적인 틈새시장을 형성할 뿐만 아니라 시장을 주도하는 데 중요한 역할을 한다."

즉석 면 소비자들의 두 번째 특징은 대도시에 국한되지 않는다는 점이다. 작은 마을이건 큰 마을이건 사람들은 이제 라면을 먹는다. 인도의 시골은 기본적인 생활 편의시설 부재로 고통 받고 있다. 전국적으로 인도 마을의 45퍼센트는 전기가 공급되지 않으며, 농촌 가구의 70퍼센트는 화장실이 없다. 그러나 이들은 휴대전화, 오토바이와 같은 내구재뿐만 아니라 가공 식품 및 포장 식품을 점점 더 많이 소비하고 있다. 농촌 가구의 식품 바구니에서 이러한 식품의 점유율이 상승하고 있다. 정부 자료에 따르면 식량은 여전히 인도 농촌 지역에서 가계 지출 총액의 50-65퍼센트를 차지하지만, 차, 포도당 비스킷, 옥수수 칩, 음료수 및 라면에 대한 지출은 더욱 크게 늘어나고 있다.

라면이 이렇게 농촌 지역으로까지 확산된 것은 제조 업체들이 유통망에만 투자하는 것이 아니라 포장 기술의 혁신에 투자하기 때문에 가능해진 일이다. 재료 기술들이 변화하고 연계되면서 산업화된 식품 확산에 중요한 역할을 하고 있다. 네슬레, 유니레버, ITC 및 펩시와 같이 회전이 빠른 소비재(FMCG, 간식이나 화장품처럼 빠르게 유통되는 소비재)를 생산하는 유명 브랜드들에게, 눈에 잘 띄고 밀폐성이 강한 금속화 폴리머 필름은 자신들이 선전하는 식품의 품질을 보장해준다. 금속화 폴리머 필름은 마케팅 전문가인 프라할라드가 '피라미드의 맨 밑바닥을 이루는 계층'이라 칭한 수많은 소득 최하위층 고객에게 가공 식품을 저가에 판매할 수 있도록 했다. 옥수수 칩, 인스턴트커피, 씹는 담배 및 기타 제품의 반짝이는 포장재는 도시나 농촌 어디에서나 볼 수 있다.

매기 라면의 경우 네슬레는 니신(Nissin)이 출시한 '톱 라면(Top Ramen)'과 같은 브랜드와 벌이는 경쟁이 치열해지자, 2002년 소도시 시장을 적극적으로 공략하기 위해 즉석 면 50그램을 포장해 5루피에 판매함으로써 돌파구를 만들었다. 매기면은 현재 2,500억 루피(38억 달러) 규모의 라면 시장에서 75퍼센트의 점유율을 차지하고 있으며 매년 20퍼센트씩 성장하는 중이다.

따라서 매기 라면이라는 이 새로운 식품의 소비자는 인도의 소위 '신중산층'뿐만 아니라 농촌과 도시 노동 계급의 인구를 포함한다. 이들은 이제 비록 미미한 수준에서나마 자신들보다는 상위층에 있는 계급과 동일한 즐거움을 누릴 수 있게 되었다. 인도는 아직 경제·사회를 포함한 여러 측면에서 뚜렷한 불평등이 특징인 나라다. 이런 맥락에서 텔레비전의 수많은 광고는 계층 이동을 지향하는 하위 계급의 포부에 조응하며, 라면에 대한 소비 스타일의 계층 간 융합 현상을 대대적으로 기념한다. 이 광고들은 시민권이란 국가적 소속감을 공유하는 것이며, 이러한 소속감이 대량생산되고 판매되는 포장 제품의

소비를 통해서도 형성될 수 있음을 보여준다. 예를 들어 어느 매기면 광고는 인도 서부 해안가의 어부와 히말라야 북부의 젊은 티베트 승려들이 이 국민 음식을 즐기는 모습을 함께 보여준다.

데이터가 보여주듯이 가공 식품과 포장 식품은 계급이나, 도농 사이의 사회적 분리를 뛰어넘어 확산되고 있다. 과거에는 인스턴트 라면 같은 공산품 소비는 생각할 수도 없던 인구 층에서도 이러한 식품 소비가 일상화되었다. 이러한 식품은 또한 근대성의 상징으로 작동하기도 하는데, 멋진 포장재에 더해 각종 라면 광고는 편리함과 위생을 대대적으로 강조하는 동시에, 허기짐에 대한 즉각적 충족을 강조한다. 이러한 광고들의 호소는 그러나 근대성과의 연관성에만 국한되지 않는다.

'단지 2분!'이란 광고 구호는 실제로 즉각적인 만족감에 관한 것이지만, 자녀의 배고픔을 어머니가 즉시 해결해줄 수 있음을 의미하는 것으로, 인도와 전 세계에서 통용되는 문화적 가치관을 나타낸다. 또 다른 광고는 잔뜩 못마땅한 표정으로 지켜보는 어머니 옆에서, 매기 라면을 만드는 소녀를 보여준다. 그러나 어머니의 못마땅한 표정은 딸이 정확히 자신의 방식대로 매기 라면을 요리한 것을 보고서는 만족스런 미소로 곧 바뀐다! 이렇게 매기는 이제 가족 전통을 전수하는 매체, 어머니와 딸 사이의 유대감을 형성하는 매체가 되어가고 있다.

외국에 나가 있는 인도 유학생들에게 매기 라면은 이제 향수와 갈망의 대상이자, 집을 떠날 때 여행 가방 한가득 싸가야만 하는 문화적 기억이다. 이들은 자신들의 입안을 가득 채우는 부드럽고, 구불구불한 매기 라면의 촉감을 얘기하고, 흰 밀가루, 기름, 설탕과 여러 가지 화학 첨가물로 진정한 맛의 전당을 만들어내는 '마살라 테이스트메이커(Masala Tastemaker)'의 '독특한' 풍미를 논한다. 매기 면이 인도에 출시된 지 25년이 지난 2008년, '나와 메라 매기(Me and Mera Maggi)'란 제목의 대대적인 광고 캠페인이 시작되었다. 소비자가 직접 경험한 매기에 관한 다양한 이야기를 전하는 광고였다. 이 광고는 상품과 소비자 간의 감각적, 감성적 관계가 어떻게 강화되는지 보여준다.

네슬레는 일찍이 가족과 친구들 사이에 유대 관계를 맺어주는 음식의 사회성에 주목하였다. 그 결과 인도인들에게 전혀 익숙하지 않은 음식을 인도의 국민 음식으로 현지화하는 데 성공했다. 이 음식의 생산자와 소비자 모두 '세계와 지역', '새로움과 전통'의 경계를 무너뜨리기 시작했고, 이제 이 음식은 신뢰와 익숙함, 친밀감을 연상시킨다. 매기 라면이 수백만의 잘사는 인도 젊은이들에게 '그리운 옛 맛'을 자극하는 익숙한 음식이라면, 더 많은 수백만 명의 인도인들에게 그것은

그들이 '원하는 취향, 염원하는 생활 방식'이고, 심지어 '남다름'의 지표이다. 편안함과 열망, 필요와 욕구, 소속과 투쟁은 소비자 시민권의 초석들이다. 하지만 나는 이 라면이 만들어낸 시민권의 중심에 국가가 있음을 강조하고 싶다. 물론 그 국가는 세계주의적 국가이지만 말이다. 코카콜라, 맥도날드, KFC와는 달리, 매기가 인도에서 구축한 특유의 공동체는 세계 어느 곳에서도 그 사례를 찾아볼 수 없으며, 미국의 문화적 매력과도 관련이 없다. 매기의 화려함은 인도의 상징과 가치에 기반을 둔다. 동시에 이 음식이 국가 정체성을 나타낸다는 주장에 반론이 제기된 바 있다. 2015년, 네슬레의 테이스트 메이커 조미료 제품이 살충제 오염에 노출되었다는 혐의를 받았다. 그 와중에 포장 음식, 화장품 및 약품으로 이루어진 파탄잘리(Patanjali)라는 이름의 급성장하는 산업 제국을 운영하는 요가 지도자 바바 람데브는 '천연 라면'을 출시했다. 따라서, 다국적 기업인 네슬레가 인도에서 현지화한 국민 라면 제품은 아이러니하게도 즉석 면을 둘러싼 경쟁에서 인도의 진정한 정체성을 주장하는 사업 경쟁자와 맞닥뜨린 것이다.

결론

서로 다른 사회적 환경에서 동일한 음식을 먹는다는 것은 언뜻 평등을 만들어내는 것처럼 보인다. 누구나 같은 음식을 먹는다는 것은 그 순간만큼은 누구나 똑같음을 의미할 수도 있다. 불평등이 심한 환경에서, 이러한 인식은 위안의 순간을 제공할 수 있다. 그러나 '우리는 같은 음식을 먹는다, 따라서 우리는 모두 똑같다'라는 인식은 인도 사회에서 그리 성공적으로 정착하지 못했다. 즉석 라면에 대한 차별화는 이미 매기 제품에서도 분명히 드러나고 있다. 라면의 낮은 영양가를 의식하는 소비자에게 이제 선택의 여지가 생겼다. '맛있으면서도 건강에 좋은'이라는 선전 구호로, 비싼 소맥분으로 만든 '야채와 함께하는 아타 매기'가 판매되고 있기 때문이다. '메라 매기(mera Maggi)' 현상은 다양성 속에서 동질성을 의미하는 차이를 나타내는 것이 전부가 아니라, 남다름과 문화적 지배력에 대한 것이기도 하다. 다국적 식품 산업은 어린이와 청소년들의 비만, 당뇨병 및 심장 질환의 폭발적인 성장에 오랫동안 연루되어 왔다. 매기 라면은 분명 이러한 다국적 식품 산업의 산물이다. 따라서 이들 제품이 가지는 제반 정치경제학적 의미는 심하게 훼손되어 있다.

문화정치학적으로 즉석 라면과 같은 상품이 가져온 분명한 변화가 있다. 인구학적으로 본 권력 측면에서 세대교체가 일어난 것이다. 즉 가정과 사회에서 청소년 정체성이 만들어졌고 그것이 받아들여지고 있다. 인도

북부의 하리야나 출신의 전통 마을위원회 지도자인 지텐더 챠타르는 라면이 젊은 남성들의 호르몬 불균형을 유발하여 성폭력을 저지르게 한다고 비난했다. 모든 사람들은 그를 비웃었는데, 이는 현지 식단에 라면이 얼마나 철저하게 통합되었는지 보여주는 사례다. 노인들은 외국 음식에 대한 두려움과 더 이상 노인들의 말을 듣지 않는 반항적인 젊은이들에 대한 좌절감을 표출할 수 있지만, 젊은 세대에게 라면은 없어서는 안 될 필수품이 되었다.

즉석 면의 역사가 증명하는 것처럼, 음식은 영양과 생물학적 필요뿐 아니라 문화적 욕구와도 관련이 있다. 인도에서 '식량권' 운동을 펼치고 있는 운동가들은 밀과 쌀의 독점을 종식시키기 위해 기장을 홍보하는 등 인도의 식단 다양성을 위해 노력하고 있다. 그러나 이들조차도 세대 간 변화에 직면해 있다. 즉, 인도의 젊은 층이 생각하는 '먹기 좋은 음식'은 좀 더 영양가 풍부한 지역 음식이 아니라 영양이 없는 브랜드화된 산업 식품, 즉 정크 푸드이다. 동시에 카스트제도와 농촌 거주로 인해 차별받는 빈곤층에게 라면은 그들이 원했던 근대적 생활 방식을 누리는 것을 의미하고, 남들과 어깨를 나란히 함을 의미한다. 따라서 이들에게 라면 섭취는 사회복지에서 매우 중요한, 그럼에도 불구하고 현실에서는 모순적인, 사회적 소속과 평등을 의미한다.

참고 문헌

Appadurai, Arjun. 1986. "Introduction: Commodities and the Politics of Value" in A. Appadurai (ed.), *The Social Life of Things: Commodities in Cultural Perspective*. Cambridge: Cambridge University Press.

— 1996. *Modernity at Large: Cultural Dimensions of Globalization*. Minneapolis: University of Minnesota Press.

Bardhan, Pranab. 1991. *The Political Economy of Development in India*. New Delhi: Oxford University Press.

Baviskar, Amita. 2012. "Food and Agriculture" in VasudhaDalmia and Rashmi Sadana (eds.), *Cambridge Companion to Contemporary Indian Culture*, 49–66. Cambridge: Cambridge University Press.

Bijapurkar, Rama. 2007. *We Are Like That Only: Understanding the Logic of Consumer India*. New Delhi: Portfolio/Penguin.

Bobrow-Strain, Aaron. 2012. *White Bread: The Social History of the Store-Bought Loaf*. Boston: Beacon Press.

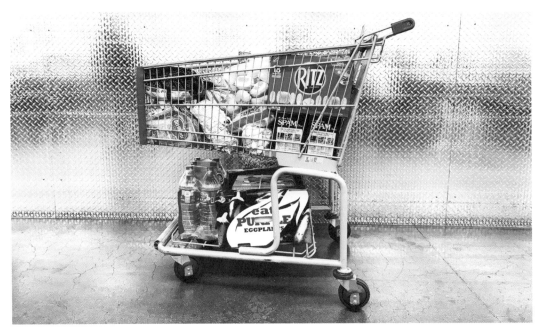

주제 디너 '다국적 저녁'과 '스팸천국' 준비를 위한 장보기. 사진: 윤수연.

Caldwell, Melissa L. 2005. "Domesticating the French Fry: McDonald's and Consumerism in Moscow" in James L. Watson and Melissa L. Caldwell (eds.), *The Cultural Politics of Food and Eating*, 180–196. Malden, MA: Blackwell.

Collingham, Lizzie. 2007. *Curry: A Tale of Cooks and Conquerors*. New York: Oxford University Press.

Cross, Jamie. 2014. *Dream Zones: Capitalism and Development in India*. London: Pluto Press.

Deshpande, Satish. 2003. *Contemporary India: A Sociological View*. New Delhi: Viking.

Doran, Assa and Robin Jeffrey. 2013. *Cell Phone Nation*. Gurgaon: Hachette.

Drèze, Jean. 2007. "Food and Nutrition" in KaushikBasu (ed.), *The Oxford Companion to the Indian Economy*. New Delhi: Oxford University Press.

Fuller, Chris J. and VéroniqueBénéï. 2001. *The Everyday State and Society in Modern India*. London: Hurst.

Gell, Alfred. 1986. "Newcomers to the World of Goods: Consumption among the MuriaGonds" in A. Appadurai (ed.), *The Social Life of Things: Commodities in Cultural Perspective*. Cambridge: Cambridge University Press.

Gupta, Akhil. 2012. *Red Tape: Bureaucracy, Structural Violence, and Poverty in India*. Durham, NC: Duke University Press.

Haynes, Douglas E., Abigail McGowan, Tirthankar Roy and Haruka Yanagisawa. 2010. *Towards a History of Consumption in South Asia*. New Delhi: Oxford University Press.

Jayal, NirajaGopal. 2013. *Citizenship and its Discontents: An Indian History*. New Delhi: Permanent Black.

Levien, Michael. 2013. "Regimes of Dispossession: From Steel Towns to Special Economic Zones" in *Development and Change*, 44(2): 381–407.

Lozada, Eriberto P. 2005. "Globalized Childhood?Kentucky Fried Chicken in Beijing" in James L. Watson and Melissa L. Caldwell (eds), *The Cultural Politics of Food and Eating*, 163–179. Malden, MA: Blackwell.

Ludden, David. 1992. "India's Development Regime" in N. Dirks (ed.), *Colonialism and Culture*, 247–283. Ann Arbor: University of Michigan Press.

Lukose, Ritty A. 2009. *Liberalization's Children: Gender, Youth, and Consumer Citizenship in India*. Durham, NC: Duke University Press.

Mander, Harsh. 2013. *Ash in the Belly: India's Unfinished Battle Against Hunger*. New Delhi: Penguin Books India.

Mazzarella, William. 2003. *Shoveling Smoke: Advertising and Globalization in Contemporary India*. Durham, NC: Duke University Press.

Mintz, Sidney W. 1985. *Sweetness and Power: The Place of Sugar in Modern History*. New York: Penguin Books.

Padel, Felix and Samarendra Das. 2010. *Out of This Earth: East India Adivasis and the Aluminium Cartel*. New Delhi: Orient Blackswan.

Patel, Raj. 2007. *Stuffed and Starved: What Lies Behind the World Food Crisis*. London: Portobello Books.

Prahalad, C. K. 2006. *The Fortune at the Bottom of the Pyramid: Eradicating Poverty through Profits*. London: Dorling Kindersley.

Rudolph, Lloyd and Susanne Hoeber Rudolph. 1987. *In Pursuit of Lakshmi: The Political Economy of the Indian State*. Chicago: University of Chicago Press.

Sanyal, Kalyan K. 2007. *Rethinking Capitalist Development: Primitive Accumulation, Governmentality and Post-Colonial Capitalism*. New Delhi: Routledge.

Snyder, Michael. 2015. "How Maggi Noodles Became India's Favourite Comfort Food" in *Scroll*, January 29. http://scroll.in/article/701437/How-Maggi-noodles-became-India%27s-favourite-comfort-food. Accessed on 29 January 2015.

서울의 중고 주방용품 시장

서울 근교에는 중고 식당용품과 카페용품을 판매하는
거대한 아울렛들이 성업 중이고, 그중 상당수는 중고
중방용품점들이 몰려 있는 왕십리와 황학동 일대에도
매장을 가지고 있다. 도시 경제의 실핏줄로 불리는 소규모
자영업자들이 유래 없는 불황을 겪고 있는 한국에서
얼마나 많은 식당, 카페, 치킨집이 창업과 폐업을 계속하고
있는지 단적으로 보여주는 예다. 비엔날레 식당과
카페에서 사용하는 집기와 그릇은 이들 중고 주방
용품점들에서 구입하거나 대여한 것들이다.

안성 소재 중고 주방용품점 몰, 2017년. 사진: 윤수연.

미엔날레 식당

미래식품 FUTURE MART

식품도시

마블링이 많을수록 좋은 고기일까? 마블링은 소에게 많은 양의 곡물사료를 먹이고 운동을 억제할 때 인위적 결과물이다. 때라서 마블링 등급을 동일수록 소의 건강도 나빠지고, 동시에 지방이 많아져 사람에게도 좋지 않다. 이런 이유로 국내에서도 축산 전문가들을 중심으로 마블링 등급체에 반대하는 목소리가 점차 높아지고 있습니다.

아보카도 수요가 많아지면서 멕시코에서는 숲을 파괴하는 일도 발생하고 있다. CNN에서는 미국에서 아보카도의 인기 때에 있는 과일이지만 캘리포니아 지방에서 씨앗을 통해 재생산되는 것이 아닌 가지에서 몸을 통해 재생산되는 현상을 높이고라고 멕시코 킬런머스신 마리아이 바르다가 노출될 경우 열매를 수도 있다. 1950년대 "그로스 미셸" 바나나의 경우도 생태계 전체에 영향을 미치고 있는 수준이다.

시든 가게의 떡볶음을 초래하는 각종 질병의 수 없이로 꼽히는 계절질사위이다. 열악한 환경에 방어할 같이 없어 빠른 속도로 전염에 퍼지게 된다.

유전자 변형 옥수수사됩, 유전자 변형 옥수수 옥수수, 이런 건강한 MSG를 원주하여 유해성을 두고 논란이 일고 있다.

한국의 밀 수출 옥수수 자급률이 1.6%에 불과한 것으로 추정됐다. 25일 한국은행이 발표한 세계 3대 곡물 자급률(자료 곡물) 2012/2013 양곡년도 기준 1.6%로 하약 16만해에 볼과했다.

우리나라의 대두 자급률은 10%로 제 자급이 낮아 부족한 대두를 수입에 의존한다. 그런데 전세계 대두 생산량 중 83%가 GMO 대두이기 때문에 수입하는 대부분은 GMO 대두이다.

한국에서 출하되어 생산된 영웅의 40%는 수온 상승이 노크게하여 인해 없어진다.

허핑턴포스트 (The Huffington Post)에 따르면 한국의 과일·생선 등 식료품 12개 품목의 가격이 세계 최고 수준이다.

미래로의 식탁

MONSANTO

BAYER

미래에 활 몬산토 브랜드

아래의 브랜드들은 몬산토에서 제조를 사용하여 유전자 변형 및 해당 질병연구 가능성이 있습니다.

Aunt Jemima, Aurora Foods, Banquet, Best Foods, Betty Crocker, Bisquick, Cadbury, Campbell's, Capri Sun, Carnation, Chef Boyardee, Coca Cola, ConAgra, Delicious Brand Cookies, Duncan Hines, Famous Amos, Frito Lay, General Mills, Green Giant, Healthy Choice, Heinz, Hellman's, Hershey's Nestle, Holsum, Hormel, Hungry Jack, Hunts, Interstate Bakeries, Jiffy, KC Masterpiece, Keebler/Flowers Industries, Kelloggs, Kid Cuisine, Knorr, Kool-Aid, Kraft/Phillip Morris, Lean Cuisine, Lipton, Loma Linda, Marie Callenders, Minute Maid, Morningstar, Butterworths, Nabisco, Nature Valley, Ocean Spray, Ore-Ida, Orville Redenbacher, Pasta- Roni, Pepperidge Farms, Pepsi, Pillsbury, Pop Secret, Post Cereals, Power Bar Brand, Prego Pasta Sauce, Pringles, Procter and Gamble, Quaker, Ragu Sauce, Rice-A-Roni, Smart Ones, Stouffers, Shweepes, Tombstone Pizza, Totinos, Uncle Ben's, Unilever, V8

독일 화학·제약회사인 바이엘(이 독일의 트럼프 미국 대통령 당선인에게 앞으로 6년에 걸쳐 농업 연구 개발(R&D) 분야에 80억 달러(약 9조3600억원)을 미국에 투자하겠다고 약속한 것으로 알려졌다.

일부 열대나 아열대 산림에서 유전자 변형 옥수수 산화에 따른 효과적 대체 작물로 사탕수수를 녹여 재조립한 후 베이오연료로 사용하는 제품을 만들기도 한다.

자료 출처

주류 언론
비주류 언론
카페, 블로그
책
기타

NO GMO

뉴욕 자급자족 프로젝트: 자생
마이클 소킨 (테레폼)

'뉴욕 자급자족 프로젝트: 자생'은 맨해튼의 자급자족 가능성에 대한 하나의 구상이자 디자인적 실험이다. 테레폼(Terreform)은 비영리 도시 연구 및 환경문제 지원 센터로, 맨해튼에 소재한다. 우리는 뉴욕이 어느 정도까지 완벽하게 자체 신진대사 체계를 구축할 수 있는지, 즉 식량, 쓰레기, 공기, 물, 기후, 이동성, 건축, 제조, 에너지 등 도시의 '호흡'과도 같은 다양한 기능들을 자체적으로 해결할 수 있는지 오랫동안 연구해왔다. 우리의 목표는 맨해튼의 생태 발자국을 줄이는 것이다. 다시 말해 맨해튼에서 발생하는 에너지 발자국의 범위를 도시의 구역적인 경계선과 최대한 일치시키고, 이를 가능하게 할 형태, 기술, 행동들을 살펴보는 것이다.

우리의 동기는 복합적이다. 지구 환경은 심각한 위기에 처해 있으나, 우리는 국가 혹은 다국적 기업이 건설적인 행동을 취할 역량과 의지를 가지길 기대하기 어렵다. 따라서 우리는 조직, 책임성, 저항, 민주주의를 증진하는 데 있어 도시가 그 역할을 감당하는 게 시급하다고 생각한다. 그리하여, 우리의 연구는 자급자족 시스템이 최대한 지역 차원에서 분포되어야 한다는 신념에 기반을 둔다. 거대 규모의 경제에 대항하는 것이 아니라 자급자족 시스템의 회복력을 최대한 확보하고, 현재 작용 중인 힘이나 쟁점들과 가장 직접적 연관이 있는 사람과 지역사회에 그 책임을 위임하고자 한다.

환경 문제를 다루는 데 가장 중요한 것은 수요의 입장에서 접근해야 한다는 것이다. 우리 프로젝트가 가장 먼저 고려한 것은 사회 조직, 습관, 행동 문제들이다. 가령, 뉴욕 시민들이 대체적으로 채식으로 구성된 식단을 받아들인다면, 우리는 맨해튼의 도시 '발자국'이 급격히 감소할 것이라는 사실을 안다. 또한 우리 식량의 대략 3분의 1이 주로 소비 단계에서 폐기되며, 우리 주방에서 이뤄지는 지속 가능한 행위가 혁신을 가져올 수 있다는 사실도 안다. 그뿐 아니라, 동네에서 걸어서 갈 수 있는 거리에서 일자리, 상거래, 문화, 교육, 여가 등 생활에 필요한 편의를 누릴 수 있다면, 즉 도시 설계 단계에서 이런 하나의 완전한 단위로서 동네들을 설계한다면, 교통 시설 수요가 대폭 줄어들 것이라는 점도 알고 있다. 그리고 이로 인한 중요한 사회적 연쇄 효과도 기대한다. 동네 사람 모두가 직장에 걸어 다닌다면, 은행 간부에서 바리스타에 이르기까지 동네의 모든 직장인이나 노동자들은 자신들이 어느 순간 하나의 지역 공동체로서 함께 살고 있다는 사실을 발견하게 될 것이다. 이는, 갈수록 커지는 우리 도시의 공간 불균형을 바로잡는 계기가 될 것이다.

'자생(Home Grown)'은 이 프로젝트의 제1부로서 뉴욕의 식량 시스템을 살펴보며, 뉴욕시가 850만 시민을 위해 2,500칼로리의 영양이 있는 식량을 자생적으로 생산할 수 있는 확률을 보여준다. 우리의 초기 분석에 따르면, 맨해튼의 식량 발자국은 맨해튼 면적의 대략 150배이다. '자생'은 이 발자국 규모를 줄이는 방법들을 계속 살펴본다. 음식쓰레기만 줄여도 이 수치는 150배에서 104배로 줄어든다. 사람들이 식단을 채식주의로 바꾼다면, 그 수치는 다시 16배로 줄어들 만큼 결과가 파격적이다! 효율적인 음식물 생산 방식도 큰 차이를 가져온다. 단일 경작을 하는 산업적 체제에서 수경 온실과 수경 재배같이 보다 생명공학 집약적인 기술로 전환하면 수확량을 30배 이상 증가시킬 수 있다. 이 모든 방법을 동시에 추구하면, 맨해튼의 음식 발자국은 '고작' 도시 면적의 네 배로 줄어든다. 그렇다면 맨해튼과 같이 건물과 사람들이 빽빽하게 들어선 과밀 도시 어디에서 음식물을 재배할 만한 땅을 찾는단 말인가?

우선 가장 쉽게 접근이 가능한 부지부터 살펴보았다. 도시의 공터, 주차장, 커뮤니티 가든, 공원, 옥상, 가정집 마당, 지하실, 도로, 건물과 도시의 배선/배관구, 유휴 부지가 되었거나 충분히 활용되지 않는 철도 차량 정비소나 고속도로와 같은 사회 기반 시설 등이다. 우리는 도로의 절반, 철도 인프라의 3분의 1과 도시의 모든 공터가 활용 가능한 공간이라고 본다. 이 공간들만 활용해도 100퍼센트 생산을 위한 추가 필요 면적을 70만 에이커(약 2,800제곱킬로미터)로 줄일 수 있다. 이제 사람들이 좋아하는 저 마법의 탄환, 수직 농장으로 가보자. 연구 결과에 따르면 전형적인 맨해튼 블록 한 개 규모의 30층짜리 농장 하나가 대략 5만 명의 사람을 먹일 수 있다. 그 정도로 거대한 구조물 250개(혹은 5,000개의 마을 규모 구조물) 정도면 충분히 해낼 수 있다! 다만, 대규모 구조물은 대단히 비효율적이다. 대규모 투자를 필요로 하고, 건물을 짓는 단계에서 들어가는 '내재 에너지'뿐 아니라, 에너지를 반복해서 투입해야 한다(연구한 바에 따르면 이러한 빌딩 시스템을 유지하는 데 원자력 발전소 10개와 맞먹는 에너지가 필요하다). 뿐만 아니라, 이러한 시스템은 지역의 수자원에 감당할 수 없는 부담을 안긴다. 28개의 담수 처리 공장이 필요한데, 이 시설의 건설만으로도 치명적인 환경 피해를 유발할 수 있다.

아니다, 이건 아니다!

우리 연구는 맨해튼 내에서 100퍼센트 식량 자급자족 시스템을 확보할 수 있는 두 개의 시나리오를 보여주지만, 맨해튼이 전쟁 상태에서 완전히 포위된 상태라면 몰라도, 이 두 시나리오가 유익하다는 것을 설득력 있게 입증하지는 않는다.

이제 우리 프로젝트의 보다 중요한 부분에 대해 얘기할 차례다. 바로 자립, 지역 공동체 참여, 영양 상태를 실질적으로 개선시켜주는 '스위트 스폿'을 찾고 설계하는 것이다. 우리가 제안하는 시나리오는 복합적 시스템이다. 즉 필요한 식량의 30퍼센트를 맨해튼 내에서 자체적으로 생산하고, 나머지 필요한 부분은 반경 약 160킬로미터 내의 주변 농촌 지역으로부터 들여오거나, 뉴욕 주 전체에 걸친 시스템을 구축하여 저에너지 수송의 선구자 역할을 했던 이리 운하(Erie Canal)를 활용하는 것이다.

이 연구의 핵심 목표는 지역 자치권을 고도로 확대하기 위해 우리가 상상할 수 있는 모든 규모에서 적용 가능한 해법들을 백과사전처럼 모아보자는 것이다. 그 규모는 각자의 주방이고, 집이고, 건물이고, 건물 앞 도로이고, 동네 혹은 동, 구, 시, 주 혹은 그 이상 단위의 지역이다. 또, 이 각각의 해법은 맨해튼이나 뉴욕 시에서뿐만 아니라, 시민들의 안녕과 그것이 지구 환경에 미치는 영향에 대한 책임을 지려고 애쓰는 도시라면 세계 어느 도시에서라도 광범위하게 적용할 수 있다. 가령 중간 밀도의 도시 블록을 살펴볼 수 있다. 맨해튼 인구의 대부분이 외식으로 식사를 해결하고, 전통적인 4인 핵가족은 갈수록 소수 집단이 되어가는 이 시점에서,

대부분 가정의 주방에 할애된 공간은 너무 큰 듯하다. 우리의 연구는 가정 내 이러한 공간들을 좀 더 효율적으로 통합해 식량 재배, 준비, 소비에 사용할 수 있는 다양한 전략을 제시한다. 가장 높은 강도로 그러한 협업에 동참하는 도시 블록들은 집에서 그들이 소비하는 야채를 모두 기를 수 있다.

테레폼은 이번을 비롯해 앞으로 계속될 작업들이 스스로 지구에 미치는 영향에 대해 실제적 책임을 지고, 공동체로서 삶을 강화하기 위해 노력하는 전 세계 모든 도시에 보탬이 되길 바란다.

Land Area Available

	Acres
Vacant Land	9,994
Parking Spaces	2,129
Open Spaces	20,088 / 41,776
Transportation/Utility	3,455 / 11,518
Streets	20,254 / 40,508
Building Roofs	7,591 / 30,367
Residential Yard	15,670 / 52,236
Dark Spaces	1,444 / 28,897

Total Acres Needed:
795,836

NYC:
81,429

Remaining Acres:
714,407

맨해튼에서 경작지로 이용 가능한 땅의 면적.

비엔날레 카페

비엔날레 카페에서 사용한 밀 전분 컵과 대나무 빨대.

일회용품을 사용하지 않는 카페

최근 프랑스와 인도의 델리가 일회용 플라스틱 용기의 사용을 금지했고 케냐, 우간다, 카메룬, 에티오피아, 탄자니아가 비닐봉지의 사용을 전면 금지하는 등 여러 나라가 일회용품과 전쟁을 벌이고 있다. 특히 르완다는 비닐봉지 사용을 전면 금지하고 이를 10년에 걸쳐 정착시킴으로써 일회용 플라스틱 줄이기 운동이 국제적으로 확산되는 데 결정적인 역할을 했다.

지구촌 71억 인구가 사용하는 일회용품 쓰레기가 얼마나 되는지에 대한 정확한 통계는 없지만 전 세계 스타벅스 매장 2만 5,085개가 1년 동안 사용하는 일회용 컵의 숫자만도 약 400억 개라고 한다. 컵 한 개의 평균 무게를 10그램으로 가정하면 이는 약 40만 톤이고, 한 매장이 1년에 버리는 일회용 컵 쓰레기는 평균 16톤이다 (2016년 기준, www.statista.com). 한국에도 850개가 넘는 스타벅스 매장이 있고, 서울은 세계 어느 도시보다도 커피숍이 많다(2016년 3월 현재 약 1만 7,000개, 『한국경제매거진』). 일회용품이 지구에 가하는 부담을 줄이기 위한 국제적인 노력에 서울도 동참하기를 희망하면서 비엔날레 카페에서는 일회용품을 사용하지 않는다.

물과 환경 문제에 대한 관심을 환기시키는 다양한 음료를 제공하는 이 카페에서는 컵이나 텀블러를 가지고 오는 손님에게는 음료 가격을 할인해준다. 테이크아웃을 할 경우에는 컵 예치금을 받고 밀 전분으로 만든 텀블러에 담아주고, 컵을 반납하면 예치금을 돌려준다. 가능하면 빨대 사용을 자제할 것을 권하고, 꼭 필요한 사람들에게는 대나무 빨대를 제공한다.

미앤들레 카페

카페 메뉴

야생콩 두유
두부, 두유, 된장의 주원료인 메주콩은 유전자 변형 식품 논란의 중심에 있다. 전 세계에서 생산되는 콩의 약 78퍼센트가 GMO으로 알려져 있고, 콩 자급률이 2012년 현재 6.4퍼센트밖에 되지 않는 한국은 1년에 약 900만 톤이 넘는 콩을 수입한다. 그중 약 200만 톤이 식품으로 사용된다. 야생 콩은 한반도 곳곳에서 지천으로 자라지만, 알이 작기 때문에 따는 데 드는 노력 대비 수확량이 적다. 그러나 지난 30여 년간 야생 콩 연구에 몰두해온 농생물학자 정규화 교수에 따르면 야생 콩은 유전자원으로서 의미가 큰 작물이다. 우리가 먹는 메주콩이 야생 콩에서 육종된 것이기 때문이다. 비엔날레 카페에서 판매하는 두유는 정규화 교수가 제공한 야생 콩으로 만든다.

도시 농업 민트 티와 도시 양봉 꿀
식량도시 카페와 식당 마당에서 키운 민트로 만든 차다. 민트 티는 꿀을 타서 마시면 더 깊은 맛이 나므로 원하는 사람들에게는 서울의 도시 양봉가들이 수확한 꿀 한 숟가락을 무료로 제공한다. 2006년을 전후하여 세계 곳곳에서 목격되기 시작한 벌들의 떼죽음이 지구촌의 식량 위기를 가속화시키는 가운데 많은 나라들이 벌에게 치명적인 농약과 살충제 사용을 전면 금지하고, 옥상의 녹지 조성을 의무화하며, 도시 양봉을 권장함으로써 벌의 개체 수를 늘리기 위해 노력하고 있다. 도시 농업과 벌들의 생존에 대한 관심을 확장하기 위해 고안한 메뉴다.

베두인 차
중동과 북아프리카 사막 지역에서 유목을 하며 살아온 베두인족은 작은 주전자에 찻잎과 설탕과 허브를 함께 넣고 진하게 끓여 소주잔 크기의 유리컵으로 마신다. 물이 부족한 지역에 최적화된 이 차는 햇빛에 장시간 노출될 때 나타나는 두통을 완화시키는 데 도움이 된다고 한다.

태양열 빵과 수경 재배 딸기 잼
태양열 빵은 음식물 쓰레기 줄이기와 에너지 절약이라는 두 마리 토끼를 동시에 잡기 위해 개발한 메뉴다. 주스를 짜고 남은 사과의 섬유질을 밀가루와 반죽하여 태양열 오븐에 굽는다.

이 빵은 수경 재배 딸기 잼과 함께 제공된다. 수경 재배 기술은 1960년대에 네덜란드로부터 도입된 이후, 폭넓게 이용되고 있다. 현재 서울의 청과물 도매시장과 근거리에 있는 경기 북부 지역의 많은 농가들이 다양한 농산물을 수경으로 재배하고 있다. 딸기 수경 재배 시스템을 개발한

대진대학교 최원석 교수에 따르면, 수경 재배는 해충의 피해가 적어서 농약을 뿌릴 필요가 없다. 딸기는 과육이 연해 농약 잔류물의 피해가 크기 때문에 수경 재배에 적절한 작물이다.

DMZ 사과 주스
한국의 온난화 진행 속도는 세계 평균의 두 배가 넘는다. 지난 30년간만도 1.2도가 상승했고, 앞으로 더 오를 전망이다. 사과는 지구온난화로 인해 한반도의 기후가 온대에서 아열대로 변해감에 따라 재배 한계선이 북상하고 있는 대표적인 작물로 현재 철원의 민간인 통제 구역에서도 재배되고 있다. 철원의 이용규 농부가 키운 유기농 '못난이 사과'로 만든다.

먹골배 주스
서울이 개발 열풍에 휩싸이기 전까지 묵동에서 신내동, 중화동과 상봉동 일대 전체가 먹골배 밭이었다고 한다. 먹골배가 다른 품종에 비해 유난히 수분이 많고 단 이유는 이 지역의 토질이 모래가 많이 섞인 사질이기 때문이라고 한다. 먹골(묵동)이라는 지명에서 유래한 이 품종의 재배 면적이 점차 축소되면서 재배지의 대부분이 구리와 남양주시로 옮겨갔지만, 서울에서는 아직도 1년에 300톤이 넘는 배가 생산되고 있다.

바나나 아몬드 쉐이크
최근 아몬드 가격이 급등했다. 전 세계 아몬드 생산량의 약 80퍼센트를 담당하는 캘리포니아 지역에 몇 년째 가뭄이 계속되면서 물 집약적인 작물인 아몬드 생산이 큰 타격을 입었기 때문이다. 뿐만 아니라 벌의 개체 수 감소로 인해 아몬드 꽃의 자연적인 수정이 불가능해지자 농부들이 이동 양봉가를 불러 아몬드 농장 곳곳에 벌통을 설치하는 데 따른 생산 비용도 증가했다. 이런 이유로 최근 캘리포니아에서는 '아몬드를 미워하는 사람들(almond hater)'이라는 신조어가 생겼다.

전 세계에서 소비되는 바나나의 95퍼센트를 차지하는 캐번디시 품종 바나나를 공격하는 신종 파나마 병이 돌고 있다. TAR4라는 곰팡이가 원인인 파나마 병은 바나나 잎을 말라죽게 만든다. 1990년 대만에서 재배되던 바나나의 70퍼센트를 죽게 했고, 이후 중동, 아프리카, 호주 등지로 퍼져나갔다. 캐번디시 바나나 위기는 대규모 단일 경작이 인류의 식량난을 해소하기보다는 오히려 가중시킬 수 있음을 보여주는 하나의 사례이다. 다음 세대도 바나나를 먹을 수 있도록 하자는 취지에서 '바나나 구하기(Banana Save) 국제 컨소시엄'이 조직되었지만, 아직까지 대체 품종은 없는 것으로 알려져 있다.

아프로디테의 눈물

만성적인 물 부족에 시달리고 있는 지중해의 섬나라 키프로스의 산악 지대에서 생산된 유기농 허브차로 상처가 아무는 데 효과가 있다고 한다. 이 허브는 아킬레스의 검에서 떨어진 녹에서 싹이 튼 식물로 트로이전쟁 중 아킬레스가 군인들의 상처를 치료하는 데 사용했다고 전해진다. 고대 그리스에서 '군대의 허브 (herba militaris)', 혹은 '아킬라이아(Achillaia)'로 불렸고, 현재 이름은 아킬레스가 독화살에 맞고 죽어가는 모습을 보며 아프로디테가 눈물을 흘린 것에서 유래한다고 전해진다.

한국에서는 '톱풀'로 불리는 이 허브는 중부와 북부의 들판과 산악 지대에서 자생한다. 칼, 낫, 대패에 다친 상처를 낫게 하는 데 효험이 있어서 '목수의 풀'이라고 불리며, 혈액 순환을 원활하게 하고 항알레르기 효과가 있는 것으로 알려져 있다.

어성초 차

한·중·일의 원주식물로 알려진 어성초는 산속의 물기가 많고 그늘진 곳에서 잘 자라며, 특유의 강한 성질 때문에 해충이 접근하지 못한다. 따라서 재배할 때 농약을 사용할 필요가 없다. 잎에서 생선 비린내가 난다고 하여 '어성초(魚腥草)'라고 불리지만 청으로 만들어 마시면 비린내와는 거리가 먼 깊은 풍미가 있다. 잎이 메밀과 비슷하기 때문에 '약 메밀'로도 불린다.

갓끈동부 차

한국의 토종 콩인 갓끈동부는 꼬투리 모양이 갓끈처럼 생긴 넝쿨식물로 콩보다는 꼬투리를 먹는다. 1596년, 중국 명나라에서 출판된 약초 연구서인 『본초강목』에 따르면 이 콩은 신장을 보호하고, 위를 튼튼하게 하며, 혈액 순환을 촉진시키고, 당뇨와 골다공증에도 도움이 된다고 한다. 차의 원료로 사용되는 청은 1990년대부터 유기농으로 갓끈동부를 재배하며 종자를 보존해온 조동영 농부가 만들어서 공급한다.

커피

2016년 3월 현재, 서울에는 약 1만 7,000개의 커피 전문점이 있고, 성인 1인당 1년에 평균 340잔을 마신다 (2014년 기준, 한국관세무역개발원). 그러나 우리가 커피를 즐기기 위해 얼마나 큰 대가를 치르고 있는지에 대해서는 잘 알지 못한다. 한 잔의 커피에 들어가는 원두를

비엔날레 카페에서 빵을 굽는 데 사용한 포르넬리아 태양열 오븐과 발명가 사바스 하직세노폰도스. 사진: 작가 제공.

환경 운동가 장지은 강연, 비엔날레 카페, 2017년 11월 4일. 사진: 윤수연.

재배하는 데 약 140리터의 물이 사용되고, 커피 농사에
사용되는 농약은 토양을 오염시킨다. 뿐만 아니라
1970년대 소개된 직사광선을 이용한 재배법은
열대우림을 파괴하여 동식물의 서식지를 빼앗고 있다.
커피 재배 국가에서 일어나는 피해를 최소화하기 위해
우리가 할 수 있는 것은 그늘 재배 방식의 친환경 농법으로
재배되고, 공정 무역으로 거래되는 커피를 소비하는 일일
것이다. 현재, 이러한 운동의 일환으로 조류친화인증,
열대우림연맹인증 등과 같은 친환경 공정 무역 커피 인증
제도가 국제적으로 시행되고 있다. 국내에서는 아직
이러한 제도가 정착되지 않았지만, 몇몇 사회적 기업들이
유기농, 그늘 재배 방식으로 생산하고 공정무역으로
거래되는 커피를 판매하고 있다. 비엔날레 카페에서는
이들이 수입한 원두를 사용한다.

한국 '먹는 물' 연대기

1972 다이아몬드 샘물 설립(주한 미군 납품 전용).

1988 올림픽을 전후하여 외국인에게 일시적으로 생수 판매를 허용하였으나 다시 제한.

1991 3월 16일, 두산전자 페놀 유출로 낙동강 상류원 오염.
 4월 6일, 인천 상수도사업본부 수질검사소 설치.

1992 인천 상수도사업본부 수질검사소, 먹는 물 검사 기관으로 지정.

1993 정수기 회사 청호 나이스 설립, 정수기 업계 1위로 등극.

1994 생수 제조 및 판매업자들이 헌법재판소에 헌법 소원 신청했고, 헌법재판소는 생수 판매 금지 조치가 '깨끗한 물을 마실 권리(행복추구권)'를 침해한다고 판결.

1995 정부가 먹는물관리법 제정, 생수 판매 허용.
 정수기 회사 웅진코웨이 월 매출 100억 달성.

2000 7월, 북한에서 금강산샘물 수입.

2006 먹는물관리법 개정. 생수, 약수, 이온수라는 명칭의 사용을 금지함. 다른 물을 '죽은 물'로 인식하게 만들 우려 때문에 '먹는 샘물'이라는 명칭 사용.
 생수의 지상파 TV 광고 금지.

2007 서울시 '아리수 사업' 시작(5,000억 원 투자).

2009 부산 기장군에 '세계 최대' 대용량 해수담수화 공장 건립 계획 수립.
 다이아몬드샘물 LG생활건강에 인수되어 코카콜라 상표로 판매.

2010 프리미엄급 생수 수입 증가.
 영등포 정수장에 하루에 8만 병의 아리수 병물을 생산하는 공장 건설.

2010-2012 서울시 아리수 홍보비 34억 지출.

2011 두산중공업이 고리 원자력발전소에서 11킬로미터 떨어진 부산시 기장군에 해양정수센터 건설.

2012 정수기의 문제점에 대한 언론 보도 다수.
 규제개혁위원회에서 먹는 샘물의 지상파 TV 광고 허용을 요지로 하는 '먹는물관리법 시행규칙' 개정안 의결.

2013 웅진코웨이 MBK파트너스에 매각.
 서울시 아리수 수출 고려.
 생수 지상파 TV 광고 허용.
 한국 코카콜라 매출 1조 원 초과.

2014 서울시 '고도 정수 수돗물' 2015년 말까지 서울 전역 100퍼센트 공급 발표.
 강릉 포스코 마그네슘 제련 공장 페놀 유출.
 탄산수 매출 연평균 40퍼센트 증가.

2015 두산중공업 해수담수화 공장 완공.
 담수화 수돗물 공급 반대 주민 시위.

2016 기장군 주민 90퍼센트가 반대함에 따라 법원은 "담수화 수돗물 공급 사업을 취소하라"고 판결.

2017 지난 2년 동안 부산시가 기장의 해양정수 센터에서 만든 담수화 수돗물 40만 병을 사회 취약 계층에게 공급한 것으로 밝혀짐.

그리스 국민과 대법원의 반대에도 불구하고, 국영
수자원공사가 민영화의 길을 걷고 있다.
이것이 EU식 민주주의인가?
2016년 9월 23일 @EU Water Movement

수도 운영권이 수퍼펀드로 들어갔다 @IMFNews @ecb
@EU_Commission
헌법을 위반한 그리스 정부도 똑같이 책임이 있다.
2016년 9월 23일 @SAVEGREEKWATER

대법원의 판결에도 불구하고 #EDAP #ETAH(#아테네
수자원공사 #테살로니키 수자원공사)의 50퍼센트 이상이
수퍼펀드로 이양되면서 민영화되었다.
2016년 9월 26일 @SAVEGREEKWATER

24시간 만에 330만 명이 국회의원들에게 #EDAP
#ETAH(#아테네 수자원공사 #테살로니키 수자원공사)가
수퍼펀드로 이전되는 것을 부결시키라는 이메일을
보냈다. @euwm
2016년 10월 2일 @SAVEGREEKWATER

―그리스 수도 민영화에 반대하는 SNS상의 목소리들

이란 고원에서 가장 큰 강으로 길이가
400킬로미터에 달하는 자얀데흐루드 강은
이스파한의 시오세흐폴 다리를 지난다.
그러나 최근 농업용수를 확보하기 위해 강
상류의 물줄기를 다른 방향으로 돌림으로써
완전히 말라버렸다. 사진 © M.A. Lange,
2016

나는 흘러야 할 물을 막지 않았다.
나는 운하의 물줄기를 틀지 않았다.
나는 물을 오염시키지 않았다.
나는 목마른 사람에게 물을 주었다.
—「사자의 서」 중에서, 이집트, 기원전 1250년경

EM/MENA 프로젝트:
지속 가능한 물, 토지, 식량을 위하여
멜리나 니콜라이데스 (키프로스 큐레이터, 활동가)

EM/MENA는 동지중해, 중동, 북아프리카를 아우르는
넓은 지역을 지칭하는 말로 현재 물 부족 국가 33개국 중
14개국이 여기에 속한다. 자원에 대한 수요 증가, 사막화,
토양 악화, 생물 다양성 저하 등 서로 연관된 수많은
문제들로 인해 향후 물, 식량, 에너지 접근성에 대한
심각한 위협이 예상되는 지역이다.

　　EM/MENA 프로젝트는 오늘날 한국의 식량 시스템 및
자원 문제와 연관된 이슈들에 대한 비교 대상으로 이
지역의 문제점과 해결책들을 소개하고, 이를 통해 서울
비엔날레 식량도시의 비전에 기여하고자 한다. 이미
극한의 조건과 싸우고 있는 이 지역 사례들은 지구상의
어떤 지역과 기후대든 '지속 가능성을 넘어서는' 변화를
가능하게 하는 모델이 될 수 있다. 그리고 이를 달성하기
위해 장기적인 변화의 기초가 되는 물, 토양, 식품 생산
시스템의 재생과 자원 관리, 기후변화의 영향을 완화하기
위한 공동의 노력을 기울여야만 한다.

　　이 프로젝트는 국가 간 교류뿐 아니라 제도적 지식과
지역적으로 적용 가능한 미래의 해답을 찾는 학자들과
기관들을 연결하는 데 기여하고자 시작되었다. 이를 위해
학술, 과학 연구 기관의 전문가와 이 지역의 농업
생태학자들과 협업했다. 이러한 협업의 장기 목표는 지역
문제에 관한 연구와 혁신적인 개인들 및 농경 공동체의
현장 경험을 연결하는 것이다. 과학적 연구와 창의적이고
자연적 해결 방식을 결합시키는 것은 이 지역에 다가올
기후 조건에서 식량, 에너지, 물 안보 문제들을 다루기
위한 방책을 마련하는 튼튼한 기초가 되어줄 것이다.

　　이러한 접근은 미래의 해결책을 도출하는 데 전통적인
지식을 고려할 필요가 있음을 인지하며 EM/MENA
지역의 문화적 공통분모를 강조하고자 한다. 이 기후 취약
지역의 사람들은 환경 변화에 어떻게 대처해야 하는지
알고 있으며, 대부분은 역효과를 불러오는 현대적 방법이
아니라 자연 친화적이고 지역 지리와 기후 사정에 맞는
방법으로 물을 얻고 식량을 재배해오고 있다. 전통에
기반을 둔 효율적인 지식을 국가 정책 결정 부문과 직결된
제도적 수준의 연구 및 기술과 결합시킴으로써, 조금 더
인간 친화적인 변화를 꾀할 수 있을 것이다. 탄력적이고
다양하며 생산적인 시스템을 개발하기 위한 적절한
전략과 실천을 위한 미래의 변화는 모든 분야의 의견을
필요로 한다.

　　식량도시에서 EM/MENA 프로젝트는 다큐멘터리,
시연, 강연을 통한 해법 위주의 시각을 제시한다. 관행적,

산업적 농법을 폐기한 실용 지식과 혁신 사례를 제시하며 현재의 식량 시스템이 물과 식량 위기를 심화시키고 있음을 보여줄 예정이다. 이 농업 생태학적인 프로젝트들은 사람들이 자연환경을 복원하고, 빗물을 저장하고, 탄소를 줄이고, 토지 유기물을 증가시키고, 생물 다양성을 재건하고, 홍수를 방지하고, 가뭄을 방지할 수 있도록 힘을 실어줄 것이다. 그리고 장기적으로는 파괴된 생태계를 회복하고, 그것을 이 지역 특유의 극심한 가뭄, 갑작스러운 인구 증가와 같은 외부 충격을 견딜 수 있는 생산적, 탄력적 생태계로 만들어야 한다. 이는 미래의 식수와 식량 안정성을 확보하고 기후변화의 영향을 막는 데 기여할 것이다.

식량도시에 초대된 인사들은 우리가 마주한 심각한 문제에 대응하기 위해 과학적인 전략과 현실적 행동을 결합하며 물, 식량, 에너지 부족을 해결하는 국제 기후 정책을 만들 수 있는 다양한 지식 체계를 모으는 지혜가 필요함을 인식하고 있다. 이들은 자신의 경험과 실무적 지식을 한국의 과학자, 농부, 서울의 일반 대중들과 나눌 준비가 되어 있다.

건조지의 통합 농생태 시스템의 권위자인 앗사스 유기농 농장의 니콜라 네티엔은 자연농과 농업 생태학이 미래에 얼마나 중요한 역할을 하게 될지 보여준다. 그는 생태계의 다양성을 가져올 뿐만 아니라 토양과 물, 종자를 보호하며, 자급자족하기 충분한 양의 식량을 생산해내며, 영양이 풍부한 식량을 길러내고 기후변화의 효과를 역전시키는 해답이 농업에 있다고 생각한다. 네티엔은 이러한 방법들이 땅이 없는 식량 시스템을 가진 밀집된 도시 환경과 서울의 구조에 어떻게 적용되고 통합될 수 있는지 제안할 것이다. 또한 폴리페놀 함량이 높은 올리브유의 숨은 과학을 소개하고, 제한된 수자원과 토질, 지질을 이용하여 어떻게 세계에서 가장 영양가가 높은 올리브유를 생산하게 되었는지 공개한다.

전기 공학자이자 발명가인 사바스 하직세노폰도스는 늘어가는 세계 에너지 소비에 대응하는 데 도움이 될 재생 에너지와 석유, 가스, 휘발유가 더는 중요하지 않은 미래의 에너지 시스템에 대해 논의한다. 그는 태양광만으로 고기, 채소, 빵까지도 요리할 수 있는 휴대용 포르넬리아 태양광 오븐을 발명했다. 이는 과도한 사용으로 인해 산림 벌채와 토양과 공기의 오염을 초래하는 화석연료가 필요 없는 미래를 향한 에너지 전환에 기여한다.

알렉산드리아 도서관의 살라 솔리만 박사는 나일강 삼각주의 비옥한 농경지가 마주한 환경 위기에 대해 이야기한다. 이집트 북부 해변에 자리한 이 저지대에서는 기후변화와 지중해의 수면 상승으로 인해 초목, 수자원, 농업, 해안 인구가 모두 위협받고 있다. 그는 바닷물이 삼각주 지역으로 유입되는 상황에 이 지역 농부들이 어떻게 대처해왔는지 소개하고 정부 보급 식품인 발라디 빵 가격의 상승이 상징하는 이집트의 식량 문제에 대해 이야기한다.

미래지구 MENA 지부의 만프레드 랑어 박사는 기후변화가 이 지역 국가들의 물 가용성에 미치는 영향을 다룬다. 강수량이 줄어드는 기후 조건, 고온, 날로 심각해지는 가뭄과 홍수, 지하수의 과도한 사용 등으로 인한 물 부족 문제, 건조, 반건조 사막 지역들이 처한 특수한 문제들, 물-에너지-식량의 상호 연결성 등이 어떻게 이 지역에서 살아갈 사람들을 위협하게 될지 논한다.

이 밖에도 레바논, 키프로스, 이집트, 그리스, 사우디 아라비아, 예멘, 이란 등지의 식량 안보 이슈들을 다룬다. 영속 농업을 기반으로 하는 토양 복원과 사막화 중단, 지역 퇴비 기술과 양봉업, 전통적인 기후 기반의 물 채취 방법, 사막 생태계 회복, 식수와 식량 문제 해결을 위한 시민 행동에 대해 논의한다.

공기방: 서울-베이징-쿠부치

2017년 봄, 미세먼지가 심했던 날 남산에서 내려다본 서울. 사진: 윤수연.

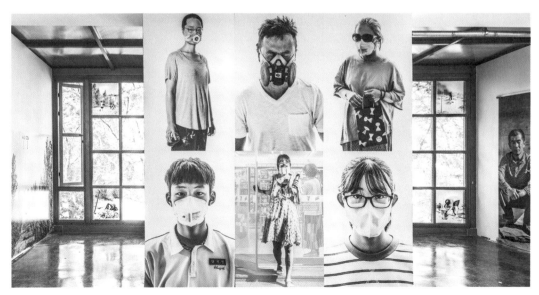

'공기방' 전경, 돈의문박물관마을. 사진: 윤수연.

망원동 커뮤니티 기반 미세먼지 센서 107 프로젝트
송호준 & 원픽셀 가드닝

현재 서울의 미세먼지 측정소 수는 39개이며 각 구마다 한두 개씩 운영되고 있다. 만약 이 측정소 중 한 곳이라도 동작을 멈추거나 센서의 유지 보수가 제대로 되지 않는다면, 해당 구 주민들의 생활은 영향을 받을 수밖에 없다. 제대로 작동하더라도 측정소에서 멀리 떨어져 있는 사람들은 불안할 수밖에 없다. 이러한 이유로 많은 사람이 직접 미세먼지 센서를 구매하여 측정값을 공유하는 인터넷 커뮤니티에서 활동 중이다. 하지만 이 역시 구매한 센서들이 각기 달라 기준을 잡아 측정값을 비교하기 힘들고, 게시판에 글을 올리는 형태로 측정값이 공유되어 원하는 정보를 찾기 힘들다. 이 커뮤니티 기반 미세먼지 센서 프로젝트는 지역 공동체의 자발적인 참여로 미세먼지와 더불어 온도, 습도와 같은 미기후의 변화를 측정, 감시하는 새로운 모델을 제안하기 위해 시작되었다.

107
적절한 크기의 지역 공동체의 미세먼지 측정을 위하여 상대적으로 작은 도시 구획인 서울 망원동(37.5556942 N, 126.891392 E)을 한강변을 제외한 실제 도로 기준으로 107개 구역으로 나누고, 각 구역의 대표 공간에 미세먼지 센서를 설치한다. 망원동(1.81제곱킬로미터)이 속한 마포구(23.87제곱킬로미터)에 두 개의 측정소가 있는 것을 생각하면 망원동에 107개의 센서를 설치할 경우, 기존보다 700배 이상 자세하게 미세먼지를 측정할 수 있다. 물론 서울시 측정소의 센서보다 훨씬 저렴한 센서들이지만 여러 곳의 측정값 평균을 내면 의미 있는 값을 얻어낼 수 있다. 또한 대략 100미터 반경으로 미세먼지 농도를 측정할 수 있어서 거시적인 측정으로 판단할 수 없는 미세먼지의 원인들을 추측할 수 있다.

놀이적인 환경 모니터링
각 구역의 대표 공간들이 센서를 구매하여 운영하도록 장려하기 위해 대표 공간들의 간단한 소개와 위치를 프로젝트 웹사이트에서 홍보하고 공간 외부에 설치될 센서는 귀여운 미세먼지 캐릭터 디자인으로 제작한다. 대표 공간과 주민들이 투쟁이 아닌 놀이로 즐길 수 있는 환경 모니터링을 경험할 수 있도록 미세먼지 캐릭터와 관련된 다양한 굿즈와 콘텐츠도 개발할 예정이다.

미세먼지 센서 앱
사물 인터넷 미세먼지 센서들은 와이파이를 통해 인터넷으로 연결되고 클라우드에 모인 데이터들을 실시간으로 웹사이트(https://msmg.today)와 안드로이드, 아이폰 애플리케이션을 통해 주민들에게 중계한다. 107개 각 곳의 미세먼지 데이터와 전체 평균값은 1분 간격으로 업데이트되고 애플리케이션을 통한 푸시 알림 서비스도 제공하여 주민들이 언제든지 한눈에 미세먼지 농도를 파악할 수 있는 시스템을 디자인한다.

미세먼지 빅 데이터
망원동 107개 측정소에서 매 1분마다 측정되는 미세먼지 데이터를 1년 동안 지속적으로 모으면 각 측정소 당 52만 5,600포인트의 먼지 데이터를 얻을 수 있다. 이 데이터와 같은 기간 공공기관에서 제공한 망원동의 거시 기후 데이터의 상관관계를 딥 러닝(deep learning) 알고리즘으로 분석하면 기존에 예상하지 못했던 새로운 미세먼지의 원인을 파악할 수 있으리라 기대한다.

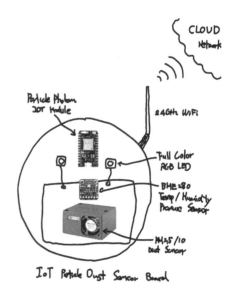

망원동 미세먼지 측정 센서 설계 드로잉.

아시아의 기후 난민 꾸오 씨와 이 씨

윤수연

이 프로젝트는 1970년대부터 본격화된 내몽고 지역의
사막화로 인해 고향을 떠났던 꾸오 씨 부부가 미래숲의
조림 활동으로 환경이 회복되기 시작한 쿠부치 사막으로
돌아와 재정착하는 과정과, 1990년대 중반 북한을
강타했던 기근을 피해 탈북한 이 씨가 전하는 북한의
환경문제를 중첩시키는 사진, 영상 및 지도로 구성된다.
이 씨의 증언은 흔히 정치적인 망명자로 인식되는
탈북자의 대부분이 실은 환경 난민, 즉 경작지 확장을 위한
무분별한 산림 훼손이 만성적인 홍수로 이어지면서
농사가 연이어 실패하자 먹을 것을 찾아 살던 곳을 떠난
사람들임을 말해준다.

북한의 환경 난민 이 씨의 1991–2002년 사이 이동 경로.

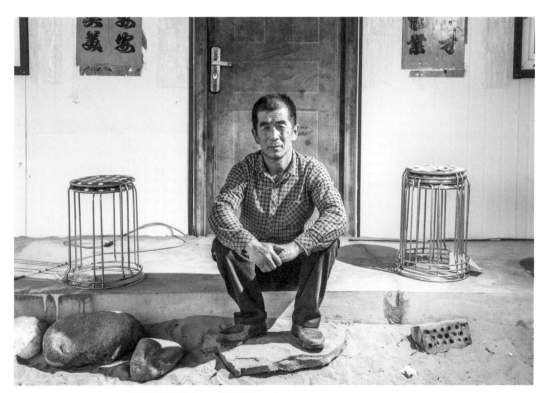

중국 내몽고의 쿠부치 사막에 재정착한 기후 난민 꾸오 씨. 사진: 윤수연.

2006년 4월 8일, 제5기 녹색봉사단 100명과 함께 이틀 동안 쿠부치 사막에 나무를 심고 베이징으로 떠나던 날이었다. 사막에 심한 모래 태풍이 불었다.

　야간 기차를 타고 다음날 아침 베이징에 도착해보니 황사 먼지가 하늘을 뒤덮고 있었다. 우리 일행은 그날 버스로 베이징을 출발해서 텐진으로 이동했고, 텐진에서 서울로 들어왔다. 베이징에서 텐진으로 가는 버스는 대낮이었음에도 불구하고 헤드라이트를 켠 채 와이퍼로 계속 모래를 쓸어내리며 서행을 했다.

　다음 날인 4월 10일, 서울에 도착했는데 휴교령이 내렸다. 쿠부치 사막에서 시작된 황사가 베이징과 텐진을 거쳐 서울의 하늘을 뒤덮어서 학교들이 이틀 동안 휴교를 한 것이었다. —권병현(미래숲 대표)

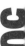

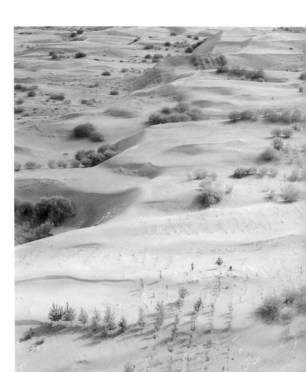

중국 내몽고의 쿠부치 사막에 조성된 미래숲 조림지. 사진: 윤수연.

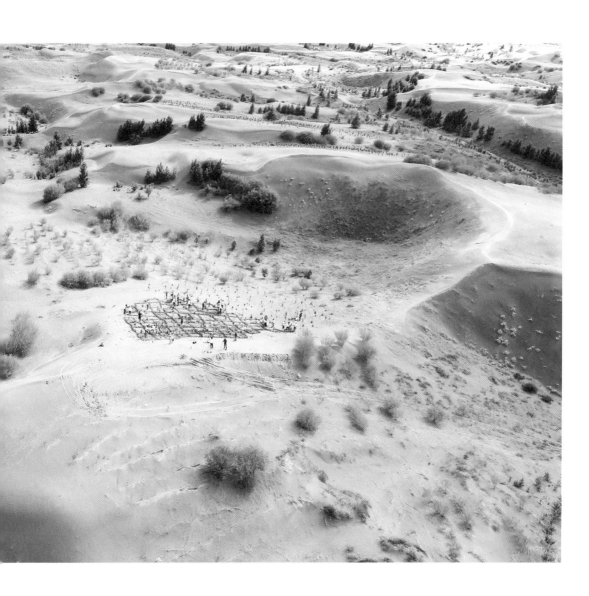

'공기방' 전경. 사진: 신경섭 스튜디오.

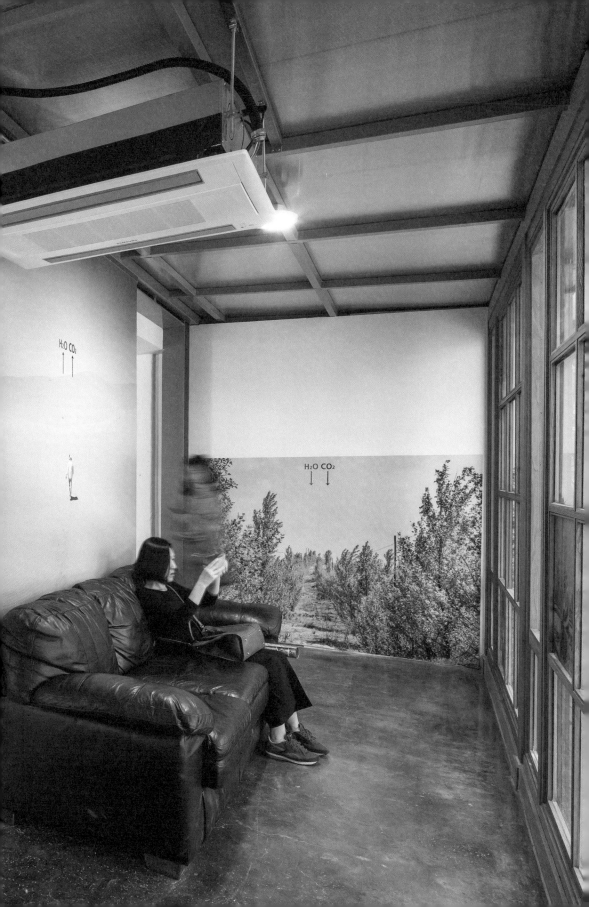

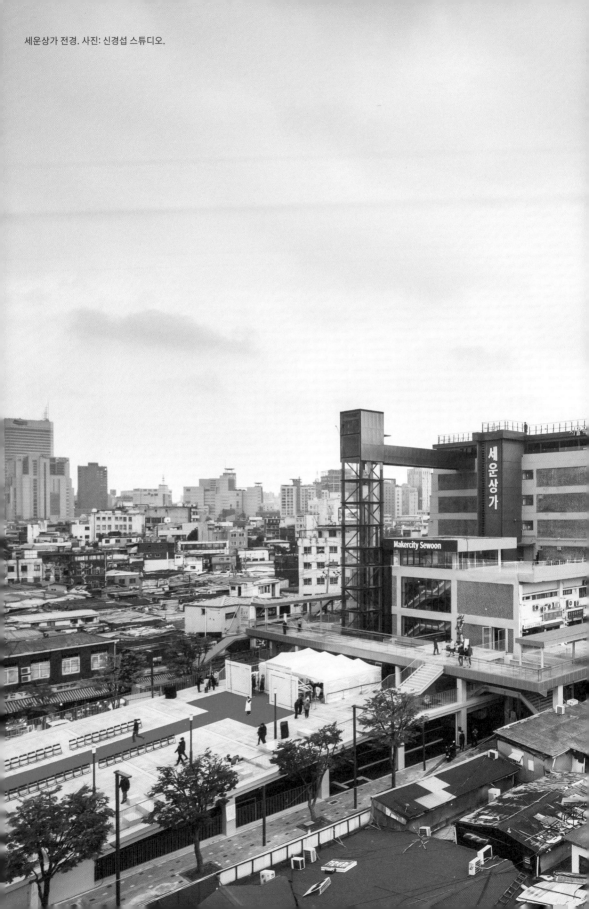

세운상가 전경. 사진: 신경섭 스튜디오.

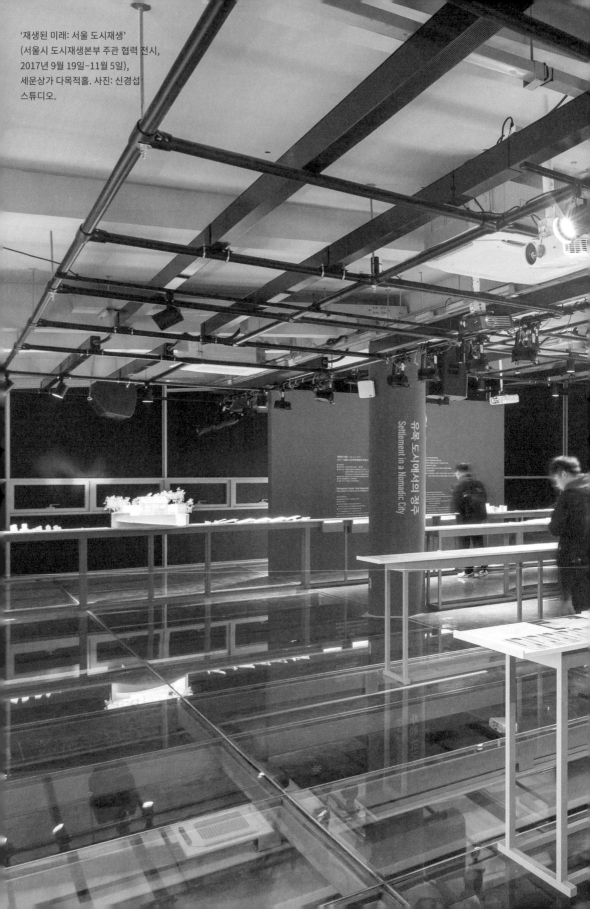

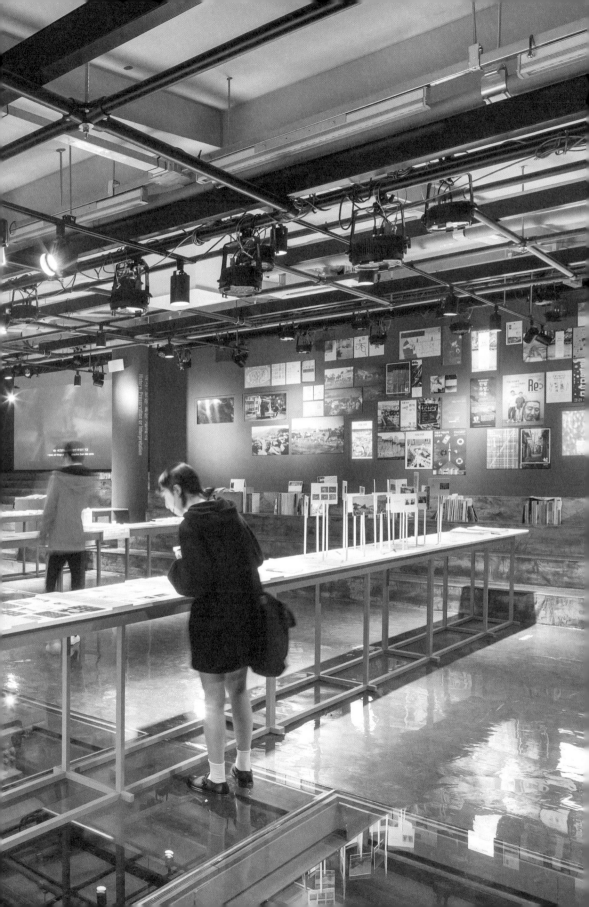

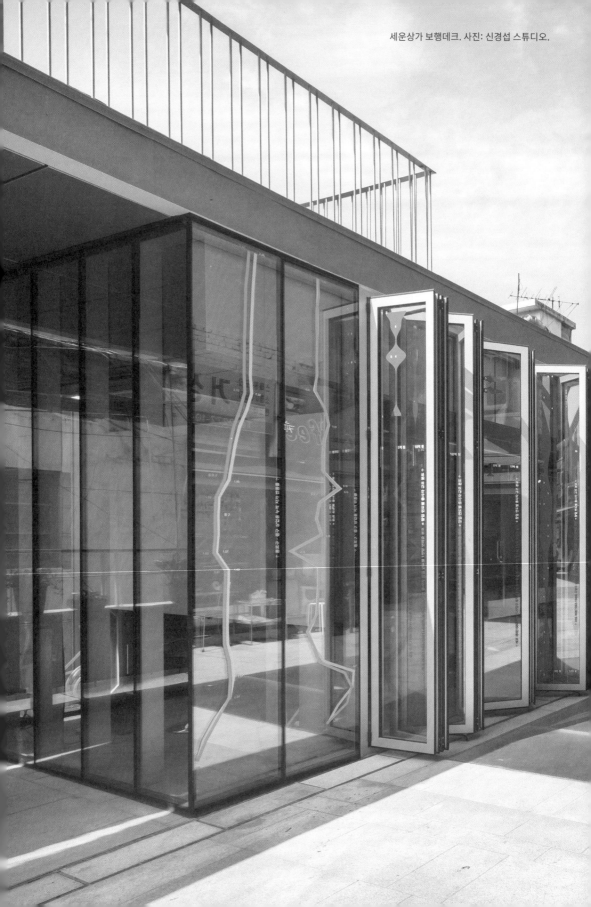

세운상가 보행데크. 사진: 신경섭 스튜디오.

생산도시

함께 생산하는 도시

강예린
2017 서울도시건축비엔날레 큐레이터,
SoA 소장

황지은
2017 서울도시건축비엔날레 큐레이터,
서울시립대학교 교수

공유도시는 생산과 소비 사이의 복잡한 상관관계를 이해하고 새롭게 그려지는 연결망의 결절점을 찾기 위한 시대의 명제이자 그 과정이다. 현대 도시는 그동안 대량 생산과 이를 견인하는 대량 소비를 구심점으로 발전해왔다. 그러나 최근 자원 고갈과 성장의 한계를 체감하면서, 도시와 국가의 경계를 넘나들던 산업 생산 네트워크가 새로운 가치관을 토대로 재편되고 있다. 도시 내 자원의 순환 주기는 자생 가능한 가치를 유지할 수 있는 규모로 변모하고 있으며 개인 생산, 다품종 소량 생산 등 실현 가능한 기술적 진보와 창의 산업에 대한 새로운 사회적 가치 체계가 등장하고 있다.

'생산도시'는 서울 도심 제조업 현장의 다양한 현상을 재조명하고 도시 생산의 새로운 가능성을 실험한다. 서울 구도심은 그동안 역사 보존과 대규모 재개발 간의 복잡한 상황 속에서도 다양한 제조업 자원들이 공간적으로 분화되어, 기술과 노동의 공유 네트워크를 이루고 있다. 작은 공장들의 광범위한 집합체이면서 독특한 도시 지형을 이루는 을지로, 창신동 일대는 제조업의 산업 생태계가 격동하는 현장이다. 이는 서울의 특별한 도시 자산인 동시에, 우리가 떠안고 있는 도시 재생 문제에 대한 희망적인 해결책을 내포하고 있다.

현장 프로젝트 생산도시는 도심 제조업 현장의 일원이 되어 새로운 현장을 여는 방식으로 접근한다. 즉, 전시 진행 과정이 생산 체계의 일부로 작동하여 서울 비엔날레가 현장에 공헌할 수 있는 바를 고민한다. 서울의 대표적인 제조업 생산 기반을 간직한 세운상가와 을지로 일대, 그리고 창신동의 생생한 도시 환경과 그 안에서 움직이고 있는 다양한 구성원들이 함께 이루는 집합적인 광경이 바로 생산도시의 실체다. 서울비엔날레라는 무대를 통해 과거와 현재의 단면을 드러내고, 가까운 미래를 예견할 수 있는 실천적인 기제를 만들어간다.

주요 전시와 워크숍이 이루어지는 세운상가 일대에서는 '다시세운'이라는 도시 재생 사업으로 새롭게 조성되는 공간을 매개로 인근의 인쇄, 금속, 기계, 전자 등 기존 산업의 치열한 풍경과 새롭게 유입되는 창의 산업의 활약을 펼쳐 보인다. 도시로 확장된 생산 공정을 보여주는 '사물의 구조'에서는 이 지역에서만 통용되는 독특한 규범과 표준을 탐험하는 디자이너, 건축가의 애정 어린 해학과, 전 세계적 공통 당면 문제인 재활용 자원과 이로써 촉발되는 미래 산업에 대한 상상을 읽을 수 있다. '신제조업 워크숍'은 입체적인 참여형 제작 과정을 통해

기존의 건축 산업에서 통용되는 재료와 공법을 로봇, 3D 프린터 등의 신제조 기술과 접목해보고, 이와 같은 협업 실험이 지속될 수 있는 세운상가만의 압도적인 입지를 설득력 있게 제시한다.

창신동 봉제 공장 골목에 위치한 특별 전시장에서 진행되는 '프로젝트 서울 어패럴'은 동대문 일대를 중심으로 국제적인 소비 생산 네트워크가 얽힌 의류 산업의 생태계를 생산자의 관점에서 묘사하고 새로운 생산의 공간을 제안한다. 전시 외에도 다양한 워크숍과 토크, 현장 투어를 통해 관람객들이 현장을 직접 체험하고, 작가들의 해석을 공감하며, 숨겨진 도시의 모습을 탐험할 수 있다.

생산도시는 함께 생산하는 사람들의 도시를 그린다. 모든 진행 과정에서 커뮤니티와 다양한 이해관계자, 작가와 시민 관객이 함께 도시의 현장을 만들어나가며, 비엔날레 이후에도 이를 지속할 수 있는 사회적 합의를 이끈다. 현장의 생산자들을 전시의 작가로, 관람객들을 생산의 주체로, 공공 기관의 정책을 문화적 실행으로 풀어간다. 도시 재생 프로젝트 '다시세운'을 통해 새롭게 조성되는 보행로와 메이커스큐브 일대를 가장 먼저 시민에게 공개하는 프로그램을 제공하며, 이를 통해 새롭게 이 지역에 이주하는 창의 산업 창업자, 창작자들은 비엔날레의 작가로 참여하여 새로운 이웃으로 인사한다. 비엔날레 행사를 통해 세운베이스먼트에서는 신제조업 관련 연구와 실험이 지속될 수 있는 시설과 자원을 마련하고 그 가능성에 대한 공감대를 형성한다. 참여 작가의 작품이 새로운 생산 제품이 되어 세운상가 내에 유통되고, 비엔날레를 통해 구성된 창신동의 새로운 봉제 공장은 젊은 세대가 의류 제조업에 진입하는 징검다리가 되기를 희망한다.

사물의 구조

생산도시는 산업별 지역별 관계망 안에서 생산에 소요되는 자원 및 그 가치 체계를 탐색한다. 특정 사물, 공산품을 분해하고 해체하여 지리적으로 재구성함으로써, 도시 구조와 긴밀하게 연결된 공급 사슬과 기술 및 기능이 집적된 인적 자원 네트워크를 총체적인 생산의 과정으로 제시한다. 서울 도심에 공존하는 산업에는 오랫동안 정착된 통용 기준과 전체적인 생산 체계가 있다. 그 안에서 재활용 문제에 대한 고민 및 지역 밀착형 문제를 현실적으로 정의하고 재활용 체계 자체를 혁신하는 방식으로 풀어갈 예정이다. 생산도시는 현재의 체계에서 생산성의 새로운 가치를 재구성하여 생산자들에게 돌아가는 실질적인 혜택과 가능성을 제안한다.

신제조업 워크숍

사회를 변화시키는 새로운 기술은 제조업에 다양한 도전과 혁신의 기회를 열어주고 있다. 그러나 현재 서울의 도심 제조업은 인력의 노후화와 세대 간 기술 승계 위기를 맞이하고 있다. 새로운 도약을 위해 기존 산업에 신기술을 접목하고 실험하는 워크숍 시리즈를 진행한다. 인공지능, 로보틱스, 3D 프린팅, 디지털 패브리케이션 분야의 과학자, 공학자, 예술가, 기술자들이 함께 참여하여 신제조업의 가능성을 탐색한다.

프로젝트 서울 어패럴

생산도시에서는 창신동을 중심으로 서울 구도심에 얽혀 있는 의류 봉제 산업 현장의 다양한 생산 주체와 협력하여 스핀오프 전시 '프로젝트 서울 어패럴'을 진행한다. '프로젝트 서울 어패럴'은 창신동 지역의 보다 나은 제조업 환경과 단위 공장의 지속 가능한 작동 방식을 탐구하고 현장에 적용하는 제안을 한다. 동대문 패션 단지의 빠른 순환에 최적화된 창신동의 생산 방식과 숙련공 개인의 기술에만 의존하는 소규모 공장 체계에서 포괄적인 생산 시스템으로 나아가기 위한 문제를 제기하고 그 미래를 상상한다. 건축가, 도시 연구자, 패션 디자이너, 영상 작가로 구성된 한국과 영국의 작가들은 이러한 다양한 문제의식에 기반을 두고, 다양한 활동가들과 함께 지역 거버넌스와 국제적 네트워크를 통해 해결점을 모색한다.

세운-서303 전자박물관. 사진: 신경섭 스튜디오.

루핑 시티

BARE

'루핑 시티'는 세운상가를 중심으로 한 을지로 일대 재활용 산업을 재조명한다. 생애 주기가 끝난 제품보다는 제조 과정에서 버려지는 것들에 집중해서 전체 생산 과정을 또 다른 형태의 순환을 형성할 수 있는 신제조업 혁신의 대상으로 바라보는 시도이다. 각 생산 과정에서 버려지는 부산물들이 무인 이동 장치를 통해 수집되어 3D 프린팅 가능한 원재료로 재탄생되며, 이는 2027년 가까운 미래의 신기술이 기존의 다양한 제조 산업 및 커뮤니티와 연결되는 지역 자생력 강화를 목표로 한다.

기술에서 벗어날 수 없는 현재 삶의 양식을 기반으로 가까운 미래를 상상해보며, 이를 위해 무인 튜브 시스템 (Pneumatic Tube System)를 제안한다. 무인 수집 장치 튜보(Tubo: Urban Robot)가 제조 산업의 부산물들을 튜브에 수집하고 돌아다니며, 도시 곳곳에 설치된 튜보 스테이션에서 충전하고 보관된다. 이와 함께, 가공과 재생산 역할을 하는 도킹 스테이션은 세운상가에 자리 잡아 개선된 보행 환경과 더불어 자원 순환 인프라의 허브로 거듭나길 기대해본다. 서울 도심에 집약적으로 자리 잡은 제조업이 지닌 생산의 덕목을 재발견하며, 지역 자생력을 바탕으로 한 새로운 가치 순환 체계로 삶의 질을 향상시키는 대안적 제안이 되길 바란다.

BARE는 리서치를 기반으로 건축과 환경이 만나는 접점에서 공간을 탐색하고 제안하며, 오래된 가치 위에 새로움을 더하는 작업 태도를 견지하는 건축 집단이다. 전진홍, 최윤희는 각각 영국 AA 스쿨과 케임브리지 대학교를 졸업했고, 현재 한국예술종합 학교에서 설계 스튜디오를 함께 가르치고 있다. 국립현대미술관 '젊은 건축가 프로그램' 최종 후보(2016), 아름지기 헤리티지 투모로우상(2015), 서울시장상 (2015)을 받았다.

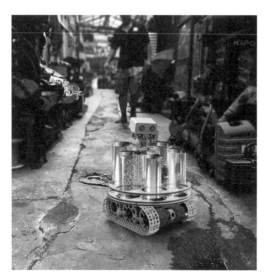

재활용 자원 수거를 위한 도시형 로봇 '튜보' 프로토타입. 세운-서 301. 사진: 작가 제공.

청계천/을지로 일대에서 수거된 제조업 재활용 자원. 사진: 작가 제공.

아보블로쉬 메이커스페이스 플랫폼
로우디자인오피스, 팬어반

아보블로쉬 메이커스페이스 플랫폼(AMP)은 가나의
아크라에 위치한 아보블로쉬 폐품 처리장과 전자 폐기물
처리장을 중심으로 구축된 사회 디자인 프로젝트이다.
'우주선(spacecraft)' 개념을 장착한 오픈 소스 공동
작업장은 메이커 툴킷, 모바일 앱과 함께 AMP의 세 축을
형성한다. 풀뿌리 제작자들로 하여금 스스로 자원과
도구를 한곳에 모으고, 실제로 물건을 만들면서 서로
배우고(P2P 학습), 더 좋은 물건을 더 많이 만들고, 거래를
통해 소득을 증진시키고, 제작자로서 이름을 알릴 수 있게
하는 것이 AMP의 목적이다.
　　'메이커스페이스'는 (디지털) 설계와 제작을 위한
도구와 장비를 사용할 수 있는 개방형 공동체 혹은 공방을
가리킨다. 일반적으로 메이커스페이스는 자본 집약적이며
장소가 고정된 건물 안에 하나의 고정된 장소로서
소재한다. AMP는 '만들기'를 위한 대안적 건축물로서
기동성을 지닌다는 점에서 호버크라프트, 수상 크라프트,
항공기, 우주선 등 여느 '탈것들'과 다름이 없다. 작은
규모이면서 점진적 확장이 가능하며 저비용인 이
'우주선'은 다양한 방식으로 '공간을 제작'할 수 있는
도구와 장비로 기능함으로써 소자본 제작자들이 스스로
자신의 환경을 항해하고 개선하도록 돕는다.

디케이 오세오 아사르는 가나의 테마와
미국 텍사스 오스틴에 기반을 둔 통합
디자인 스튜디오 로우디자인오피스 공동
창립자이자 소장이다. 펜실베이니아
주립대학교 건축공학디자인과 조교수이며,
아보블로쉬 메이커스페이스 플랫폼 공동
창립자이다.

팬어반 대표인 야스민 아바스는 프랑스
건축가이자 디자인 전략가로 사람과 기술
그리고 공간 사이의 상호작용을 탐구한다.
주 관심사는 디지털 문화와 현대적
모빌리티로서 네오 노마드, 건축과 감성과
모빌리티에 대해 연구 중이다. 아보블로쉬
메이커스페이스 플랫폼 공동 창립자이다.

서울가든

금속 재활용 자원으로 만든 냄비와 장신구. 사진: 작가 제공.

루핑 시티. © BARE.

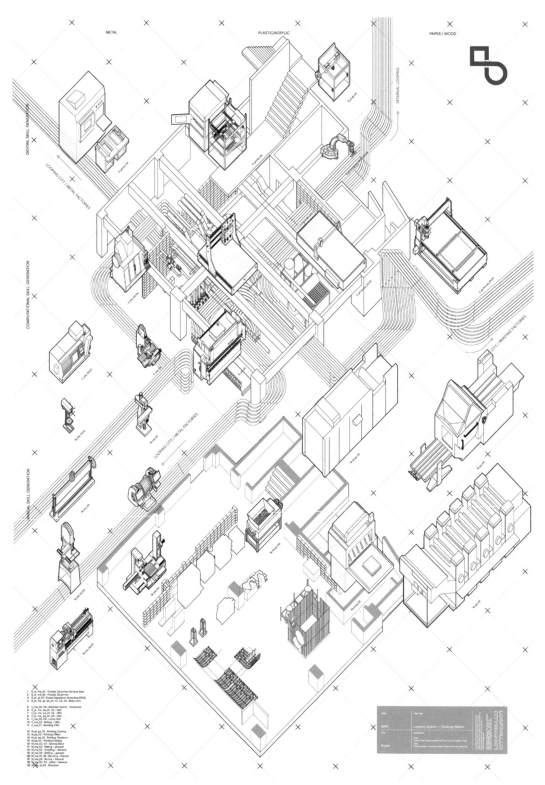

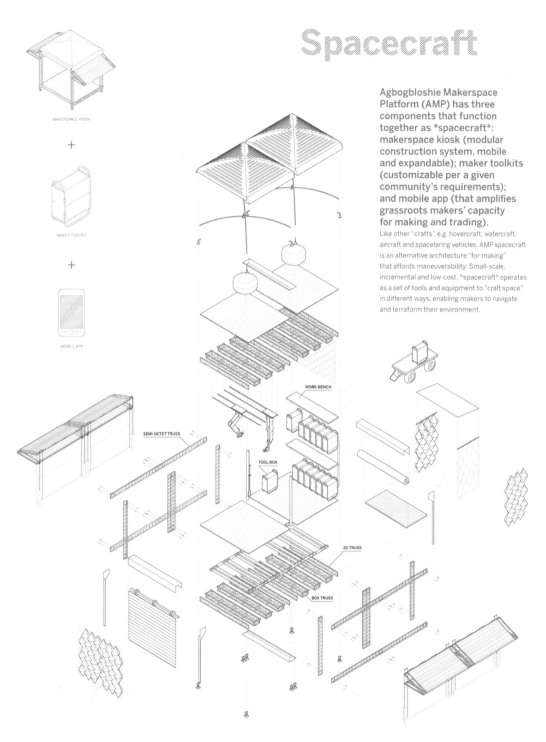

Spacecraft

Agbogbloshie Makerspace
Platform (AMP) has three
components that function
together as *spacecraft*:
makerspace kiosk (modular
construction system, mobile
and expandable); maker toolkits
(customizable per a given
community's requirements);
and mobile app (that amplifies
grassroots makers' capacity
for making and trading).
Like other "crafts", e.g. hovercraft, watercraft,
aircraft and spacefaring vehicles. AMP spacecraft
is an alternative architecture "for making"
that affords maneuverability. Small-scale,
incremental and low-cost, *spacecraft* operates
as a set of tools and equipment to "craft space"
in different ways, enabling makers to navigate
and terraform their environment.

MAKERSPACE KIOSK

+

MAKER TOOLKIT

+

MOBILE APP

SEMI-OCTET TRUSS

WORK BENCH

TOOL BOX

2D TRUSS

BOX TRUSS

Help grassroots makers make
more and better, together!

아보블로쉬 메이커스페이스 플랫폼. © 로우디자인오피스, 팬어반.

BARE, '루핑 시티', 세운-서301 전자박물관. 사진: 신경섭 스튜디오.

예술과 재난 프로젝트
예술과 재난

여섯 명의 시각예술가(강제욱, 신기운, 하석준, 임도원, 김기종, 김성대)로 구성된 프로젝트 팀 '예술과 재난'은 재난 지역에 예술가들을 파견하여 예술 활동을 통해 아이들의 추억을 복원하고 재난을 극복할 수 있게 돕는 활동을 펼친다. 슈퍼 태풍 욜란다로 완전히 파괴되었던 필리핀 타클로반의 산 페르난도 센트럴 스쿨을 방문해 태풍으로 망가진 아이들의 장난감과 추억을 직접 제작한 3D 프린터로 복원하여 꿈을 심어주는 워크숍을 진행한 바 있다. 그 과정을 보여주는 아카이브 전시이다. 또한 리서치 여행에서 만난 세 명의 영국 작가와 함께하는 국제 교류전이기도 하다.

'예술과 재난 프로젝트'는 독자적으로 이뤄진 서울비엔날레 협력 전시이다.
후원: 한국문화예술위원회, 3D WAY, 하이코어, 캠퍼스D, 사단법인 사람의 도시 연구소

참여 작가: 강제욱, 신기운 하석준, 임도원, 김기종, 김성대
큐레이터: 송요비, 곽혜영
초청 작가: 알렉시스 마이네, 유은주, 아더 마모우마니

필리핀 타클로반 재난 지역 어린이 3D 프린팅 초상.

다세대 도시
옵티컬 레이스

'다세대 도시'는 제조업과 도소매업이 밀집한 서울의
구도심, 생산도시를 무대로 활동하는 행위자와 그들이
속한 인구 집단을 추적한다. 베이비붐 세대와 X86 세대는
구도심에 위치한 대부분의 소규모 기업을 운영하고 있다.
이들은 전체 경제활동의 주축을 이루는 인구 집단이기도
하다. 구도심은 이 두 세대와 그 가족이 생애 주기의
성장기를 경제성장의 시간과 공유하는 장소였다. 그러나
한때 제조업과 관련 도소매업의 중심부였던 입지는
산업과 유통의 구조적 변화뿐 아니라 서울의 성장 그
자체로 인해 새로운 역할을 요구받는다. 구도심의 대안적
전망은 입지의 가치를 더 높여주지만 생산도시의
베이비붐 세대와 X86 세대는 거의 세입자에 불과하다.
낙후된 환경, 토지와 건물 사이에 복잡하게 얽힌 권리 관계
덕분에 중심부의 전망과 주변부 산업의 공존은 위기감
속에서도 계속되고 있다. 지루한 전환기의 틈새는
예술가와 사회 활동가가 자리를 잡는 기회를 제공한다.
베이비붐 세대와 X86 세대의 자녀 세대에 속하는 이들은
1980, 1990년대 호황기에 형성된 부모 세대의 전망에
따라 교육받고 성장했다. 문화 생산자이자 동시에
소비자인 이 고학력 인구 집단 없이는 문화 산업을 통해
구도심의 세대교체를 모색하려는 서울시의 계획도
성립하지 않는다.

이 프로젝트는 서울연구원과
서울비엔날레의 공동연구사업의 일환으로
진행됐다.

옵티컬 레이스는 그래픽 디자이너 김형재와
정보 시각화 연구자 박재현이 결성한 시각
창작 집단이다. 2014 안양공공예술프로젝트
'세 도시 이야기' 프로젝트에 참여했으며,
같은 해 아르코미술관 『즐거운 나의 집』전에
「확률가족」을 선보이고 2015년에 동명의
단행본을 발행했다. 2015년 『혼자 사는 법』
(커먼센터), 『서브컬처: 성난젊음』
(서울시립미술관), 『아키토피아의 실험』
(국립현대미술관) 등에 이어 2016년
『아트스펙트럼 2016』(리움), 2017년
『가족보고서』(경기도미술관) 등의 전시에
참여했다.

사진: 신경섭 스튜디오.

옵티컬 레이스, '다세대 도시', 세운-서302, 전시장 외부 유리창. 사진: 신경섭 스튜디오.

가변 판형
김영나

'가변 판형'은 인쇄 산업의 상징적 기준이 되는 종이가 인쇄와 제책 과정을 통해 물리적인 시공간으로 변화하는 경로를 살핀다. 그 과정에서 비춰지는 종이와 판형의 공인된 규격과 그렇지 않은 비규격 사이의 간극을 제시한다. 과거 영국의 영향을 받은 것으로 알려진 일본의 종이 규격은 산업화를 거치며 국내로 들어와 현재까지 관행적으로 사륙전지, 국전지 두 종류로 사용되고 있다. 그중 국전지(636x939mm, 모조지 100g/m²)를 규격과 비규격 절수를 포함하여 열여섯 가지 판형으로 가제본을 만든다. 열여섯 개의 판형은 종이 손실이 없도록 국전지를 각각 1, 2, 4, 8, 9, 12, 16, 18, 20, 24, 30, 36, 40, 64, 128절로 나눈 판형이다. 이 판형 중 16절로 나누어진 신국판(159x234mm)을 기준으로 약 20밀리미터 두께의 책을 제작한다고 가정하면 약 열 장의 국전지가 사용된다. 이를 기준으로 각각 다른 판형들이 같은 양의 종이를 사용하여 제본되면 각 판형에 따라 다양한 두께의 가제본 책자가 만들어진다. 이 열여섯 개의 각각 다른 볼륨을 갖는 가제본들은 종이와 판형, 제책의 유기적인 관계 안에서 규격의 물리적 정보를 담게 된다.

이 가제본에 사용되는 종이에는 그 어떤 실질적인 정보를 담지 않는다. 다만, 책의 두께와 판형의 시각 정보를 간접적으로 제시하기 위한 컬러와 위치 표시를 담은 그래픽 평면만을 포함한다. 반면에 이 열여섯 개의 판형은 '가변 판형'에서 확장되어 서울비엔날레의 생산도시를 위한 소책자에 활용된다. 이 전시에 대한 정보는 느슨한 기준에 따라 각각 다른 판형에 담겨 이에 따른 인쇄물의 기능을 제안한다. 관람객은 원하는 인쇄물을 수집하여 직접 제본하는 과정을 거쳐 개인의 서사가 담긴 소책자를 제작할 수 있다.

김영나는 그래픽 디자이너로 한국과학기술대학교에서 제품 디자인을, 홍익대학교에서 그래픽 디자인을 전공했다. 이후 네덜란드 타이포그래피 공방을 졸업하고 현재는 서울에서 '테이블유니온' 멤버로 활동하고 있으며 '커먼센터' 운영위원을 맡았다. 2008년 한국디자인진흥원 '차세대 디자인 리더'로 선정되었고, 2013년 두산연강 예술상을, 2014년 문광부에서 선정하는 오늘의 젊은 예술가상을 받았다. 2009년부터 2012년까지 계간 『그래픽(GRAPHIC)』 아트 디렉터이자 편집자로 활동했으며, 쇼몽 그래픽 디자인 페스티벌, 브루노 비엔날레, 타이포잔치 등의 국제 행사에서 큐레이터로 활동했다. 그의 작업은 국립현대미술관, V&A 런던, 뉴욕 현대 미술관, 밀라노 트리엔날레 뮤지엄 등 국내외 다양한 전시에 초대되었다.

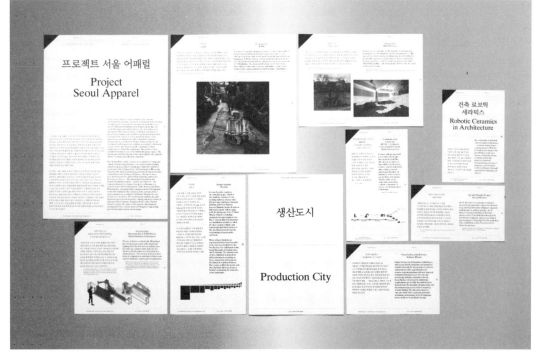

생산도시 '가변 판형' 리플릿.

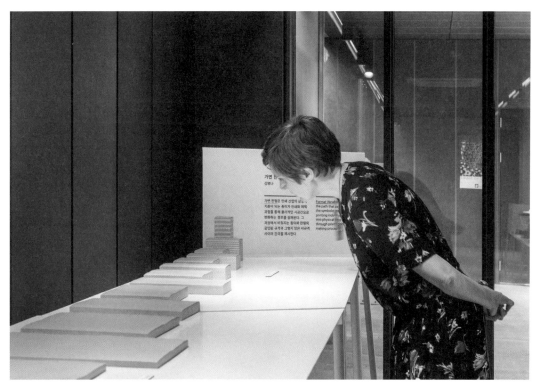

'가변 판형' 전시 전경. 사진: 신경섭 스튜디오.

플러스 사이클링
김찬중, 이혜선

산업혁명 이후 대량생산이 야기한 환경문제에 대한 작은
해결책으로 리사이클링과 업사이클링이 대두되었다.
리사이클링은 빈 패트병을 재가공하여 의자를 만드는 등
소재 자체의 재사용에 의미를 두는 반면, 업사이클링은
폐기할 물건을 재가공하여 새로운 사용성을 부여하는
방식이다. 플러스 사이클링은 대량생산 시스템으로
표준화된 규격을 갖는 제품과 부품들에 최소의 가공을
더하여 새로운 가치를 창출하는 것을 말한다.
　　예컨대 컨테이너와 팔레트, 상자를 비롯해 그 안에
적재되는 제품들은 국제 규격을 따르는데, 이는 제품
생산에 있어 치수의 유사성을 갖게 한다. 플러스
사이클링은 이러한 유사성이 다른 영역의 제품 사이에도
존재한다는 사실에 기초한다. 각기 다른 고유의 사용성을
갖는 제품들을 치수 유사성에 따라 결합 또는 조합하여
새로운 사용성을 부여했다. 하나에 하나를 더하면 둘보다
크고, 이를 가능하게 하는 것은 기준(standard)에서
출발한다.

김찬중은 고려대학교 건축공학과를
졸업하고 미국 하버드 대학교에서 건축학
석사 학위를 취득했다. 현재 경희대학교
건축학과 설계 전공 초빙교수로 재직하면서
'THE_SYSTEM LAB' 대표로 활동하고 있다.
대표작으로 폴 스미스 플래그십 스토어,
한남동 핸즈 사옥, 현대어린이책미술관
(MOKA) 등이 있다. 2014, 2016 서울시
건축상 및 건축문화대상, IF 디자인 어워드,
ICONIC 디자인 어워드, 레드 돗 어워드 등을
수상했다.

이혜선은 이화여자대학교 디자인학부
교수로 재직하고 있다. 신상품 기획 및
서비스 디자인 연구자로 KT, LG 텔레콤,
삼성전자, 아모레퍼시픽, 코웨이 등의
기업과 프로젝트를 진행했다. 한편,
대량생산을 넘어서는 수공 마이크로 맞춤화
제품 개발에 관심을 두고 라이프스타일
제품을 개발하고 있다. 대표 작업으로 유기
커트러리, 옻칠 슈케어 프로덕트, 플러스
사이클링 프로덕트 등이 있다.

소주 소반.

라면 소반.

나사 001
송봉규(BKID)

을지로 3가와 세운상가를 관통하는 골목들 사이사이에
가장 많이 보이는 가공 업체는 단연 금속가공—절단, 절곡,
용접, 벤딩—관련 업체들이다. 금속물을 서로 체결하거나
회전시켜 특정한 압력을 줄 때, 여러 겹의 나사산으로
둘러싸인 볼트(male) 너트(female) 구조를 사용한다.
이번 프로젝트는 을지로 3가와 4가 지역에서 금속을 주로
가공하는 업체에서 생산하는 일상적인 볼트와 너트를
리서치/재생산하는 프로젝트이다. 철저히 조연으로 혹은
단역으로 여겨지지만 가장 엄격한 표준(KS, ISO) 규제를
받는 이 두 물건이 가진 새로운 표준화 가능성을 을지로의
프로토타입/생산 프로세스를 통해 가시화해보고자 한다.
 프로젝트는 크게 세 부분으로 나눠지는데, 리서치
아카이빙, 프로토타입, 생산품이다. 먼저 을지로에서
생산되는 나사들의 종류, 소재, 사용처, 생산방식 등을
조사해 아카이브한다. 그리고 그중 하나의 프로토타입을
을지로의 제작 프로세스를 통해 약 1000개 정도
생산한다. 양산품은 일상에서 손쉽게 사용할 수 있는
수준의 가격과 품질을 가지며, 늘 KS나 ISO 같은
규격에만 얽매여 있던 나사와 볼트를 해방시키는
방식으로 진행되었다. 전시에는 약 아홉 종의
어플리케이션을 선보였다.

송봉규는 국민대학교 공업디자인학과를
졸업하고, 2009년 산업디자인 스튜디오
BKID를 설립했다. 산업 디자인을 기반으로
공예에서부터 신기술 영역까지 폭넓은
분야에서 다양한 프로젝트를 진행하고 있다.
2007–2008 '디자인되지 않은 사물들—
UNDESIGNED' 프로젝트를 기획/전시했다.
주요 작업으로 BMW I시리즈 충전기, 아우디
스마트 acc, 지멘스 울트라사운드 등이 있다.
2009년 한국디자인진흥원 '차세대 디자인
리더'로, 2015년 문화관광부 '올해의 젊은
예술가' 디자인 부분에 선정되었고, 2013년
포브스 코리아의 대한민국을 이끌 젊은
크리에이티브 리더, 2012년 중앙일보사
선정 '대한민국 대표 K-디자이너 10인'으로
선정되었다. 그의 작업은 금호미술관, 뉴욕
현대미술관, SUN 컨템퍼러리 등에서
소개되었다.

나사 디자인. 이미지: 작가 제공.

'나사 001' 전시 전경. 사진: 신경섭 스튜디오.

모토엘라스티코 스튜디오. 사진: 신경섭 스튜디오.

좁은 도시
모토엘라스티코

'좁은 도시'는 밀집된 현대 대도시의 산물이며 우리 주변에 늘 존재하고 항상 움직인다. 도시 구조 내에서 이동하는 차량 및 보행자들은 거대한 덩어리를 형성하기 때문에 한 장소에서 다른 장소로 이동하기 위해서는 끊임없는 탐색 과정이 필요하다. 장애물은 언제나 우리 앞에서 이동한다. 우리는 이 장애물들과 함께 이동하기도 하고, 가로지르기도 하며, 때로는 추월하기도 한다.

 배달원들은 매일같이 체험하는 좁은 도시 골목들의 빡빡한 공간에 독창적인 방식으로 적응한다. 자신들의 운송 수단을 배달하는 물품의 특성에 최적화하여 개조하거나 누적된 경험을 통해 가장 효율적인 경로를 선택하는 모습을 볼 수 있다.

 셀프(shelf) 드라이빙 바이크는 빨간색 베넬리 TNT125 오토바이를 중심으로 디자인된 새로운 운송 수단이다. 이는 좁은 도시의 좁은 통로를 쉽게 통과할 수 있도록 설계된 이동 실험이다. 주요 아이디어는 납작한 이동식 수납공간에 바퀴를 달아주는 것이다. 적재량의 수평 길이는 220센티미터로 최대화하면서 폭은 반대로 42센티미터에 불과한 아주 좁은 치수를 유지하는 것이 핵심이다. 20밀리미터 관형 프레임이 오토바이 측면에 부착되어 파일럿 구동 영역 주위에 조립된 두 개의 모듈식 삼각형 저장 장치를 받쳐준다. 이 시스템은 다른 종류의 오토바이에도 쉽게 적용이 가능하다.

이 프로젝트는 서울연구원과 서울 비엔날레의 공동연구사업의 일환으로 진행됐다. 후원: 카타르 버지니아 커먼웰스 대학교, 베넬리/아프릴리아 코리아

모토엘라스티코는 이동해 다니는 공간 연구소로, 시모네 카레나 소장과 마르코 브르노 소장이 2006년 서울에서 설립했다. 모토엘라스티코는 현재 건축, 인테리어, 전시 및 아트 프로젝트 등을 진행하고 있다. 모토엘라스티코의 두 창립자는 이탈리아에서 태어나고 교육받은 후 캘리포니아에서 전문적인 학문을 마치고 2001년에 대한민국에 뿌리를 내렸다. 이들은 아이러니를 매개로 하여 지역적 관습 및 행동들을 해학적으로 기리기를 즐긴다.

모토엘라스티코, '좁은 도시' 운전하기. 사진: 작가 제공.

건축재료 처방전 『감』 출판물 시리즈.

건축재료 처방전 『감(GARM)』
감씨(윤재선, 심영규), 어반플레이

'감(GARM)'은 순우리말로 재료를 뜻한다. 건축재료 『감(GARM)』은 개인의 창조성을 구체적으로 실현하는 방법을 함께 논의하기 위해 만들었다. 사람에게 가장 중요한 의식주 중에서 머무는 '주(住)'를 중심으로 자신의 공간을 스스로 만들 수 있는 최소한의 방법에 대해 안내하기 위해서다. 그 시작은 건축의 가장 작은 물리적인 단위인 '재료'에 대한 조사다. 재료의 특성에 따른 선택 방법과 가공법, 제작-유통되는 브랜드까지 다양한 정보를 책에 담아 사람들이 좋은 재료를 사용하는 데 도움을 주고자 한다.

'건축재료 처방전 『감(GARM)』'은 독자적으로 이뤄진 서울비엔날레 협력 전시이다.

감씨(garmSSI)는 에잇애플(8apple)의 출판 브랜드이다. 감씨는 건축 재료인 '감'의 씨앗으로 창조성과 새로운 문화를 바탕으로 발아해 새로운 재료와 그 구축 방법에 관한 정보를 축적하고 재배치하는 일을 수행하는 창작 집단이다.

어반플레이는 다양한 융복합 기술을 통해 도시 내 구성 요소를 아카이빙하고 이를 기반으로 다양한 도시 관련 프로젝트를 진행하고 있다. 특히 사람을 중심으로 하는 서울의 동네 자원을 지속해서 디지털 아카이빙하고 있으며, 결과 데이터를 기반으로 도시 콘텐츠 전문 온라인 미디어 채널 '어번폴리(URBANPOLY)'를 운영하며 대중과 소통하고 있다. 또한 '아는동네', '로컬큐레이터', '연희걷다', '연남위크', '로컬CT유랑단' 등 다채로운 오프라인 프로젝트를 통해 마을 공동체를 기반으로 하는 도시 해프닝의 지속 가능성을 모색하고 있다.

신제조업 워크숍

B.A.T, 삶것, '위례 주택 메뉴패브릭' 벽돌 절단. 사진: 전필준.

패브리케이션 에이전시
테크캡슐

패브리케이션 에이전시는 건축과 제조업의 산업적 간극을 이야기한다. 재료의 물성과 가공 기술을 중심으로 다양한 주체들과 함께 토론하는 라운드테이블 시리즈와 「위례 주택 메뉴패브릭」을 전시한다.

신제조업의 가능성이 열리기 시작하면서, 실현 가능한 경제 논리의 범주에서 건축의 재료, 부품, 시공법에 대한 새로운 접근이 점점 현실화되고 있다. 라운드 테이블에서는 현재 이와 같은 실험을 꾸준히 실천하는 건축가와 관련 전문가를 초대하여 건축 과정에서 기성품의 범위와 제조업의 한계로 포기하고 타협해야 했던 부분, 그리고 치열했던 고민과 해법을 찾는 과정에 대한 이야기를 통해 실증적인 문제를 제기한다.

테크캡슐은 로보틱 크래프트, 디지털 패브리케이션 등 새로운 기술을 기존 건축 산업에 접목하는 실천적 가능성을 모색하는 프로젝트 그룹이다. 실현 및 사용, 관리까지 건축 디자인 과정에서 재료의 제조와 유통, 시공 및 구축법에 대한 기술적 도전과 새로운 가능성을 연구, 실험하고 있다.

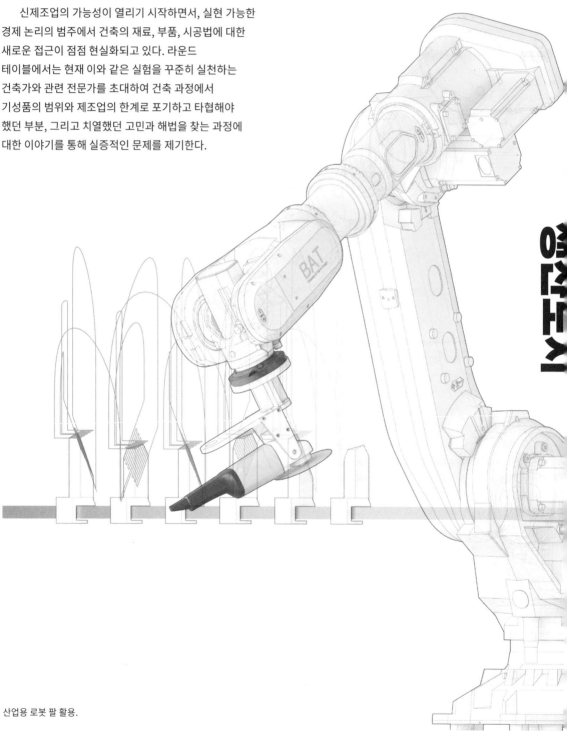

산업용 로봇 팔 활용.

위례 주택 메뉴패브릭
삶것(양수인), B.A.T

벽돌을 쌓는 작업은 기준이 되는 모서리를 정확히
구축하고 두 모서리를 연결하는 느낌으로 그 사이의 면을
채워가는 과정이다. 위례 주택 벽돌 벽은 아래쪽은 지면과
평행하게 시작하되, 점차 웃는 입 모양의 지붕 선을 따라
양 모서리가 올라가게 벽돌을 쌓아 올린다. 이 복잡한 조적
작업의 기준 모서리에 배치될 600여 개 벽돌은 각기 다른
사면으로 잘려야 하는데, 로봇 팔에 일반적인 그라인더를
달아 벽돌을 재단해 정확한 모서리를 확립하고자 했다.
　　이 프로젝트는 산업용 로봇이 디지털 패브리케이션
장비로서 비정형 생산 및 시공 과정에 개입하여 벽돌에
새로운 가능성을 부여할 수 있음을 보여준다. 표준화와
대량생산 체계는 벽돌의 가격을 낮추고 품질은
향상시켰다. 하지만 동시에 벽돌 형태에 대한 건축가의
개입을 배제시켰다. 만약 벽돌의 디자인이 정형의
논리에서 벗어난다면 어떻게 제작할 수 있을까? 사실
주변에서 흔히 접하는 벽돌 공사에서는 시공 중에 벽돌을
잘라내어 적절히 공간에 맞추는 현장 가공이 반드시
수반된다. 하지만 디자인 형태가 정형의 논리에서
탈피하는 순간, 기존의 수작업만으로는 해결하기 어려운
벽돌 모듈의 형태, 또는 벽돌 모듈 간의 결구 방식에 대한
필요성이 대두되기 시작한다. 건축가는 자신의 디자인을
포기해야 하는 것일까? 벽돌에 특화된 장비(로봇)를
개발해야 하는 것일까? 이 전시는 벽돌 형태 조형에 관한
건축가의 개입 가능성과 범용 디지털 공작 장비로서
산업용 로봇의 새로운 가능성, 그리고 변화에 대처하기
위해 준비할 사항들을 살펴본다.

양수인은 서울을 기반으로 활동하는
디자이너이다. 건축, 참여적 예술, 디자인,
마케팅, 브랜딩 등 광범위한 영역에서 건물,
공공 예술, 체험 마케팅, 손바닥만 한 전자
기기, 단편영화까지 다양한 규모와 매체로
작업한다. 다양한 매체를 통한 디자인 작업이
직면한 과제를 의뢰인의 상황에 부합하는
형식으로 해결하는 과정으로서 근본적으로
크게 다르지 않은 행위라고 믿으며, 그
근저에는 어떤 '것'을 만듦으로써 '삶'에
긍정적인 영향을 주는 이야기를 전달한다는
공통적인 목표 의식이 있다. 양수인은 연세
대학교 건축공학과와 뉴욕 컬럼비아 건축
대학원을 졸업한 후, 이례적으로 졸업과
동시에 컬럼비아 건축대학원 겸임 교수 및
리빙 아키텍처 연구소장으로 7년간
재임했다. 2011년 서울에 돌아와 '삶것
(Lifethings)'이라는 조직을 꾸려 활동하고
있다.

B.A.T(Be.A.Tek)는 건축 및 타 분야의
디자인과 제작 과정에 있어, 각종 디지털
제작 장비의 활용에 관한 연구 활동과 더불어
이를 실제 현장에 적용하는 그룹이다. 특히
컴퓨테이션을 기반으로 산업용 6축 로봇
팔을 활용하여 정형, 비정형 디자인 제작
솔루션을 제공하는 집단으로서 디자인
컨설팅, 맞춤형 건축 부재 제작 생산, 현장
설치 등을 수행하는 패브리케이터로
활동하고 있다.

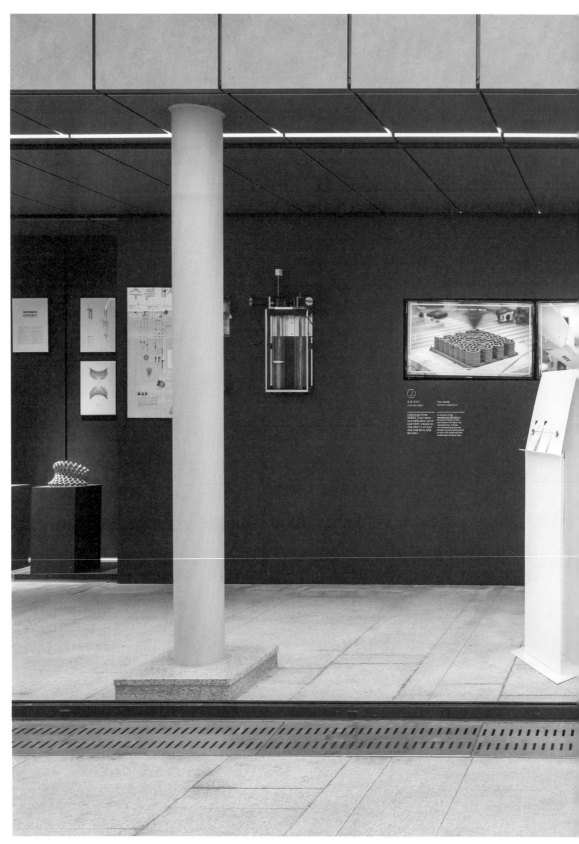

B.A.T, '인폼트 세라믹스', 청계-서304 테크북라운지 내부. 사진: 신경섭 스튜디오.

인폼드 세라믹

B.A.T

건축물 구축 과정에서 세라믹은 대량생산을 전제로 한
단위 모듈(벽돌, 타일, 패널 등)의 재료로만 인식되어왔다.
점토 자체의 소자 단위보다는 규격화된 모듈로
여겨지면서, 평평한 입면을 채우는 요소로서만 적용됐던
것이다. 건축에서 세라믹을 점토 자체의 소자 단위로
활용하면서 새로운 단위 모듈을 만들어낼 수는 없을까?

벽돌, 타일과 같은 세라믹 단위 모듈이 건축에서
활용되는 방식과 비교할 때, 도예가들은 매우 다양한
방식으로 세라믹을 다룬다. 그렇기 때문에, 형태와 재료의
특성에 따른 수분율과 수축율에 대한 경험적 데이터들을
보유하고 있다. 하지만 그 데이터 역시 개별 작품에
사용되는 특정 재료와 형태, 크기, 가공 방식에 한정된
것들이다. 따라서 건축의 세계, 즉 건축적 규모에서 재료
및 부재로 기능하기 시작하는 순간 새로운 데이터 축적이
반드시 필요하다.

'인폼드 세라믹'을 위해 점토 자체의 소자 단위로
활용할 수 있는 압출기를 개발했다. 로보틱 열선 커팅과
밀링을 복합적으로 활용하여 제작한 서페이스 위에 이를
활용하여 세라믹을 축적하고 새로운 비정형 단위 모듈을
생성했다. 그리고 여기서 생산된 각 모듈을 조립하여 대형
파빌리온을 구축했다.

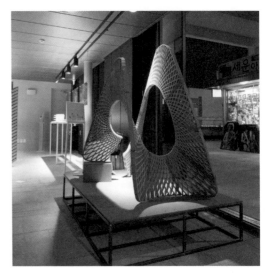

'인폼드 세라믹' 전시 전경. 사진: 이택수.

B.A.T(Be.A.Tek)는 건축 및 타 분야의
디자인과 제작 과정에 있어, 각종 디지털
제작 장비의 활용에 관한 연구 활동과 더불어
이를 실제 현장에 적용하는 그룹이다. 특히
컴퓨테이션을 기반으로 산업용 6축 로봇
팔을 활용하여 정형, 비정형 디자인 제작
솔루션을 제공하는 집단으로서 디자인
컨설팅, 맞춤형 건축 부재 제작 생산, 현장
설치 등을 수행하는 패브리케이터로
활동하고 있다

세운상가

점토 압출기 개발 과정.

'인폼드 세라믹' 툴 패스.

디지털 화석: 일탈의 사물
전필준

후원: 스트라타시스 코리아. 협업: 강태욱

전필준은 르웰린 데이비스 양, 포스터 앤드 파트너스, 나우건축를 거쳐 2015년 스튜디오 이심전심(李心田心)을 공동 설립했다. 건축, 제품, 애니메이션, 디지털 디자인 등 다양한 매체와 규모로 작업한다. 홍익대학교와 런던 대학 바틀릿 건축 학교에서 수학했으며 현재 서울시립 대학교와 세종대학교에서 강의하고 있다.

기술적 도약이 이뤄지기 직전, 제한된 기술 역량으로 해결 불가능한 문제를 극복하기 위해 비정상적 진화를 거듭한 끝에 탄생하는 결과물들은 종종 정상적 과정으로는 결코 도달할 수 없는, 기괴하지만 아름다운 사물이 되곤 한다. 이런 '일탈의 사물'을 제작하기 위해 3D 프린팅 방식의 발전으로 점차 사라지게 될 출력 과정에서 생성되는 다양한 패턴의 지지 구조물 생성 기술을 응용했다. 원본에 대한 흔적이자 그 자체로 흥미로운 부산물로서, '디지털 화석: 일탈의 사물'은 지지 구조물 생성 알고리즘과 로봇 기술을 응용해 새로운 제조업의 공간으로 재탄생한 세운상가 지하 보일러실을 공간-화석으로 제작하기 위한 과정의 기록물이다.

세운베이스먼트 3D 스캔 모델.

리포머블 몰드: 재구성 가능한 거푸집

현박

기술 지원: 권병준, 팀보이드. 협업: 성영아

거푸집으로 사물을 만드는 방식은 다양한 재료로 다수의
복제품을 만드는 데 효과적이지만 거푸집을 제작하는
초기 비용이 많이 든다. 또한 주물, 주형 등의 몰드 제작-
캐스팅 방식은 고대와 현대의 방식이 크게 다르지 않으며
한번 만들어진 원형의 형태를 변경할 수 없다. 반면 3D
프린터는 고도로 맞춤화된 물품을 제작하는 데
효과적이지만 재료가 다양하지 못하고 제작 속도가 늦다.
이 두 간극 사이에서 이제껏 불가능했던 새로운 제작
방식으로 프로토타입 생산품들을 제작해보며 새로운 제조
가능성을 파악해본다.

현박은 다양한 방식을 사용하여 디자인을
현실로 만드는 작가이다. 전통적인 제작
과정과 현재의 기술을 접목해 기능을
수행하는 장치를 제작하고 그 장치를 이용해
사물을 제작하는 그의 작업은 예술과 기술,
디자인을 넘나들며 그 경계를 모호하게 한다.

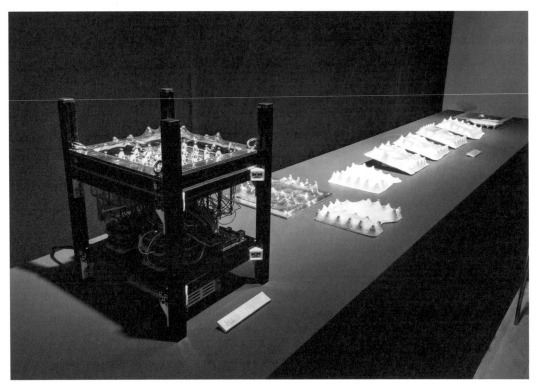

'리포머블 몰드' 전시 전경.

(비)자연적인 세라믹 타일
황동욱

세라믹 프린팅의 여러 요소 중 두 가지에 집중한다. 첫째, 흙의 물성이다. 특히 흙의 자연스러움 및 유연함, 그리고 건조할 때 나타나는 상태 변화 등을 관찰하고 이를 작업에 이용하는 것이 중요하다. 주변 온도 및 습도 등의 환경 변화에 따라 흙의 형태가 변하는 특유의 성질을 작업에 이용한다. 둘째, 작업에 사용하는 도구의 흔적을 남기는 것이다. 과거의 유명 조각상 혹은 부조를 보면 그것을 만드는 도구, 예를 들어 돌을 깎는 정의 자국이 고스란히 남아 표면의 텍스처를 만들어낼 뿐 아니라 거칠고 부드러운 정도 등 조각의 성격에 영향을 끼침을 알 수 있다. 마찬가지로 이번 작업에 사용하는 주 도구인 로봇 팔과 압출기는 그것만의 흔적을 남긴다. 이 흔적들을 어떻게 이용할 것인지가 두 번째 중요한 요소이다.

'(비)자연적 세라믹 타일'은 로봇 팔과 압출기를 사용해 쌓아 만든 정사각형 모양의 타일이다. 타일 표면에는 도구의 흔적과 더불어 흙의 자연스러운 갈라진 형태가 남아 있다. 각 타일을 이루는 흙은 관찰을 통해 어느 정도 의도한 방식으로 갈라지게 계획되었고 최종적으로 건조한 곳의 온도 및 습도 등 주변 환경의 영향으로 만들어진 우연하고도 자연적 패턴이 합쳐 현재의 모습을 가진다. 총 열여섯 조각의 타일은 각각 한 장씩 생산되었지만 서로 연결된 하나의 큰 모습을 가지게 계획되었다.

황동욱은 뉴욕, 코펜하겐, 서울의 건축 사무소에서 일했다. 2016년 건축실험실 (Building Laboratory Architecture)을 시작해 건축 디자인과 디지털 기술의 만남 및 자연스러움과 디지털 기술 간의 접점에 관심을 두고 있다. 참여한 주요 국내 건축 작업은 인천공항 제2터미널 현상 설계 당선안(희림건축), 불지선원 완공(TSP건축), 세운상가 국제설계공모 장려상(Lokal Design), 노들꿈섬 3차 국제설계공모 특별상(Urban Terrains Lab, 건축실험실, Studio OL, 인터조경, 건민) 등이 있다. 조남호와 함께 2015년 국립아시아문화전당 건축 생산 워크숍을 진행했다

비자연적인 세라믹 타일 패턴

자연적인 세라믹 타일 패턴.

두 손 이야기
선샤인언더그라운드(민준기)

신제조업 워크숍 아카이빙 프로젝트 '두 손 이야기'는 신기술이 적용되는 생산의 현장에서 로봇과 사람 손의 모습에 주목한다. 작업을 하는 우아한 로봇 손의 움직임과 로봇에게 작업을 시키기까지 복잡하고 힘든 과정을 겪는 사람의 손, 입력된 수치대로 정교하게 작업을 하는 로봇 손과 로봇이 만든 제품에 더 정교한 작업을 추가하는 사람의 손 등, 신제조업에서 사람과 로봇이 생산해나가는 과정을 서로의 손 모습을 통해 대비시키고, 동시에 새로운 관계를 맺는 장면을 보여준다.

선샤인언더그라운드는 서울에서 그래픽 디자인을 기반으로 브랜딩, 디지털 미디어, 웹, 모션 그래픽, 뮤직비디오, 라이브 퍼포먼스 VJ 등 여러 분야의 프로젝트를 진행해왔으며, 분야와 매체의 제한이 없는 통합적인 작업을 진행하고 있다. 윤하, 이승환 등 여러 K팝 가수들의 뮤직비디오를 연출했으며 광주 디자인비엔날레, 문화역 서울 284에 전시된 미디어아트 작품 제작에 참여했다.

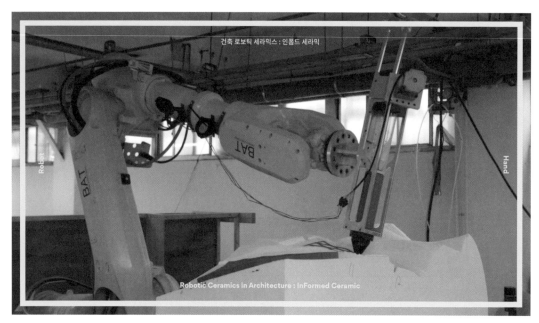

로봇의 손과 인간의 손(위), 로봇 클레이 3D 프린팅 장면(아래).

로보틱 형상 탐색
스타일리아노스 드릿사스

소프트웨어와 하드웨어가 통합되어 탄생한 매개변수적
모델링과 산업 로봇 등의 디지털 설계 및 패브리케이션
기술은 물질 변형 과정을 통하여 과거에는 불가능했던
방식의 창의적인 실험을 가능하게 한다. 전통적인 방식들,
즉 디자인 사고를 디지털 미디어에 구현하는 방식이나
설계상 복잡한 형태를 가공하고 3D 프린트하는 방식은
다양한 물질을 통합적으로 활용하지 않는다. 우리의
관심사는 이러한 전통적인 제작 과정이 아닌 새로운 제작
과정을 보여주는 데 있다. 물론 전통적인 제작 방식은
건축과 제작 및 일반적인 공학 기술의 자동화에 중요하다.
그러나 새로운 제작 방식들 중 몇몇은 미래에 새로운
규범으로 자리 잡을 가능성을 가지고 있으며, 그러한 제작
방식들을 발견할 기회 또한 도처에 존재한다. 물질과 형성
과정 간의 상호작용을 통해 제품을 '도출해낸다'는 개념은
최적의 형상을 발견하는 데 매우 고무적이다. 이러한
개념은 때로는 아름다움에 대한 필요로 추동되고 때로는
기능상의 필요로 추동되는데, 가장 바람직한 경우는 이 두
가지 필요가 조화를 이루는 것이다. 여기서 소개된 제작
방식과 사례 연구는 물리적인 설계와 디지털 설계 사이의
경계에서 사고하고 제작하는 데 종합적으로 접근한다.

스타일리아노스 드릿사스는 싱가포르
기술디자인대학교 건축학부 조교수로
디지털 패브리케이션 분야의 연구와 교육을
수행하고 있다. 현재 제네라티프의
디렉터이자, 로보틱스 이노베이션 랩의
공동 디렉터이다.

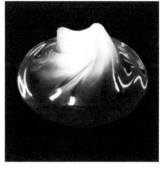

로봇 움직임으로 만든 PET 열성형 조형.

PET 열성형 몰드로 캐스팅한 타일.

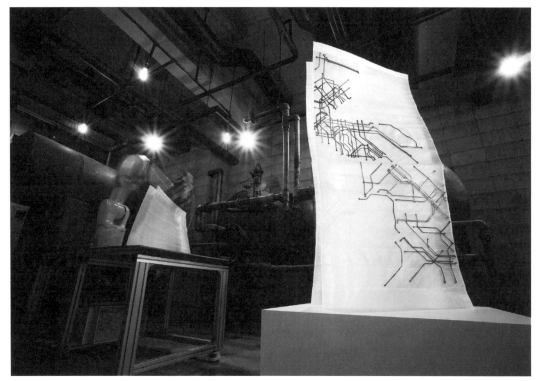

로봇 팔을 이용해 전도성 물질을 3D 프린팅하는 모습. 사진: 유승준.

일렉트리컬 스킨

권현철(스위스 취리히 연방공과대학교, 디지털 빌딩
테크놀러지스)

'일렉트리컬 스킨'은 조명이 통합된 자유 곡면의 건축
입면으로, 로봇 팔을 통해 3D 프린팅되었다. 이는
건축에서 최초로, 단순히 기하학적으로 복잡한 조형을
구현하는 것만이 아닌, 최소화된 단일 제조 공정을 통해
단일 건축 구성 요소에 전기 설비 기능 또한 통합,
구축되는 시작점이라는 의미를 갖는다. 이는 첨단 디지털
디자인 및 디지털 패브리케이션 기술의 도약이 어떻게
건축 구성 요소를 진보시킬 수 있는지 보여준다.

전시 작품 및 워크숍을 위한 연구는 취리히
연방공과대학교의 디지털 빌딩
테크놀러지스 연구실에서 수행되었으며,
NCCR 디지털 패브리케이션이 지원했다.
연구 보조: 토도리스 키타스(취리히
연방공과대학교, MAS 건축·디지털
패브리케이션 과정)

건축가 권현철은 3D 프린팅 기술을 중점으로
새로운 건축 기술을 탐구하는 스위스 취리히
연방공과대학교 건축대학 산하 디지털 빌딩
테크놀러지스 연구실의 박사 연구원이자
강사이다. 최근 연구는 건축 구성 요소
구현을 위한 탄소 섬유의 다방향 3D
프린팅에 중점을 두고 있다. 런던 대학교
바틀릿 건축대학에서 건축학 석사를
취득하였으며, 이후 동 대학교에서 강의했다.
그의 작업들은 독일 비트라 디자인 뮤지엄,
영국 자하 하디드 디자인 갤러리, 오스트리아
막 뮤지엄 비엔나, 캐나다 디자인 익스체인지
등에서 전시되었다.

참여자들의 목소리 파형을 로봇 커터로 조형해 배치한 모습.

커뮤니케이션 랜드스케이프
HENN, 다름슈타트 공과대학교 디지털디자인유닛(DDU)

관람객은 로봇 생산 라인과 실시간으로 상호작용한다.
관람객의 소리가 가상의 기하로 변환되고 산업용 로봇에
의해 물성화되도록 구현된 알고리즘에 의해 구조체가
디자인된다. 프로슈머는 고요한 커뮤니티의 목소리를
생성하는 동시에 자신만의 독특한 구조체 '커뮤니케이션
랜드스케이프'를 창작한다.

후원: ABB Germany

HENN은 뮌헨, 베를린, 베이징에 지사를 둔
건축 설계 회사다. 지난 65년간 문화 시설,
사무 건물 설계뿐 아니라, 교육과 연구, 개발,
제조, 마스터플래닝 분야에서 전문성을
쌓아왔다. HENN 디자인 철학의 연속성과
동시대 제반 문제에 대한 꾸준한 관심은 바로
이러한 오랜 경력, 진보적인 디자인 접근과
방법, 다학제간 연구에서 비롯된다. 형태와
공간은 단순히 목표가 될 수 없다. 그것은 각
건축 프로젝트가 생겨나고 진행되는 과정,
그러한 프로젝트에 대한 수요와 문화적 맥락
등으로부터 형성되는 것이다.

다름슈타트 공과대학교 디지털디자인유닛은
컴퓨테이션 디자인 기술과 공정을 연구하며
궁극적으로 용도가 유연한 건축 생활환경을
구축하는 데 기여하고자 한다. 이를 통해
건축 분야에서 협업, 시뮬레이션, 현실화를
촉진하는 것이 목적이다.

조서연, '파사드 플랫폼', 창신동 특별 전시장 외부. 사진: 신경섭 스튜디오.

창신동, 새로운 산업 생태계를 위한 플랫폼

김승민, 정이삭

서울시 종로구 창신동은 동대문 패션 단지 인근에 위치한,
저층 주거지와 영세 봉제 공장들이 밀집된 곳이다. 창신동
봉제 공장들은 주로 동대문 패션 단지에 저가 의류를
공급한다. 의류 산업 초기 전성기에 동대문 패션 단지와
인접한 평화시장 상층부 등에 중대규모로 형성되어 있던
봉제 공장들이 산업 규모와 성질의 변화로 근로자 수 평균
3인의 소규모 공장으로 대체되어왔다. 그러면서 소규모
주택이 밀집되어 있던 창신동 골목 깊숙이 공장들이
침투하여 봉제 마을이 형성되었다. 한때는 뉴타운 바람이
불었고, 그것이 취소된 후에는 도시 재생의 선도 지역이
되어 올해로 마지막 해를 맞는다. 많은 관심이 이곳에 쏠려
있다. 본 프로젝트는 그러한 관심에서 비롯한 공공과
민간이 미친 긍정적, 혹은 부정적 영향에 대한 확인에서
시작한다.

창신동 봉제 산업의 동력은 줄어드는 중이다. 젊은
봉제인들은 이곳에서 일하고 싶지 않다. 환경적 도시
재생이 아닌 산업적 동력이 필요하며 환경의 질적 개선이
필요하다. '프로젝트 서울 어패럴'은 창신동의 소규모
공장과 노동자들이 생존을 이유로 고민하지 못했던
것들을 대신한다. 새로운 일거리와 네트워크 형성, 그리고
환경과 시스템 개선을 제안한다. 그 제안에 기존 창신동
공장과 지역 현실에서 이해된 수많은 가능성을 반영한다.
시스템의 정리가 환경 정비에 그치지 않도록 한다.
사용자는 최적화되어 있다고 믿으나 실제로는 그들이
원하는 수준에 이르지 못한 기능 목표와 디자인의 질을
높인다. 빠른 카피 디자인 생산에 익숙한 창신동에게
필요한 새로운 능력과 기능은 무엇일까. 반복 작업에
익숙한 프리랜서 객공 방식의 소규모 공장을 위한 질적
개선 또는 새로운 역할 부여는 가능할까. 중규모 공장들의
내부 및 외주 생산 시스템 개선은 어떻게 가능할까. 본
프로젝트에 참여하는 건축가, 도시 연구자, 패션 디자이너,
영화감독 등은 이러한 다양한 문제의식에 기반하여, 여러
형식의 중소규모 공장들과 객공, 젊은 디자이너와 제작자,
노동자, 판매자, 그리고 관련 행정가 및 계획가 등이 서로
연대하여 작동될 수 있는 발전된 형태의 네트워크와
환경은 어떻게 가능하며, 얼마나 다양할지 상상해보았다.

전시 기간 동안 두 명의 제작자 김효영과 조서연B는
창신동 특별 전시장을 작업장으로 사용하며 참여 작가
정희영 디자이너의 의상을 함께 제작한다.

프로젝트 서울 어패럴은 '2017-18 한영
상호교류의 해' 커넥티드 시티 공동
프로젝트이자 서울디자인재단 의류산업팀
협력 프로젝트이다.
자문: 전순옥, 영국왕립예술학교 패션
프로그램

김승민은 미술사학을 전공하고 미술사학자
및 비평가로서 이스카이아트 큐레이팅
연구소를 운영, 대형 국제 전시를 기획하고
있다. 리버풀 비엔날레 시티관과 아시아관,
유네스코 파리본부전, 베니스 비엔날레 병행
전시, 싱가포르 오픈미디어페스티벌,
직지코리아 국제페스티벌 주제전, 한영 수교
120주년 런던전, 런던 코리아브랜드엔터
박람회 한영미디어아트랩 등 15개 도시에서
80여 건의 전시를 기획한 바 있다. 현재 런던
왕립예술학교에서 큐레이팅 박사 과정을
수학하고 있다. 2009년 주영 한국문화원
개원 공로로 문화체육관광부상을 받았다.

정이삭은 에이코랩 건축 대표이자, 동양
대학교 디자인학부 조교수로 재직하고 있다.
DMZ 평화공원 마스터플랜 연구, 철원
선전마을 예술가 창작소, 연평 도서관,
헬로우뮤지움, 동두천 장애인복지관 등의
공공 연구나 사회적 건축 작업을 진행했다.
도시 미술 프로젝트 '2015 서울서울서울'을
공동 기획하였으며, 2016년 제15회 베니스
비엔날레 국제건축전에 한국관 공동
큐레이터로 참여했다. 문화체육관광부 선정
문화예술 명예 교사이며, 2015년 문화체육
관광부 선정 공공디자인대상을 수상했다.

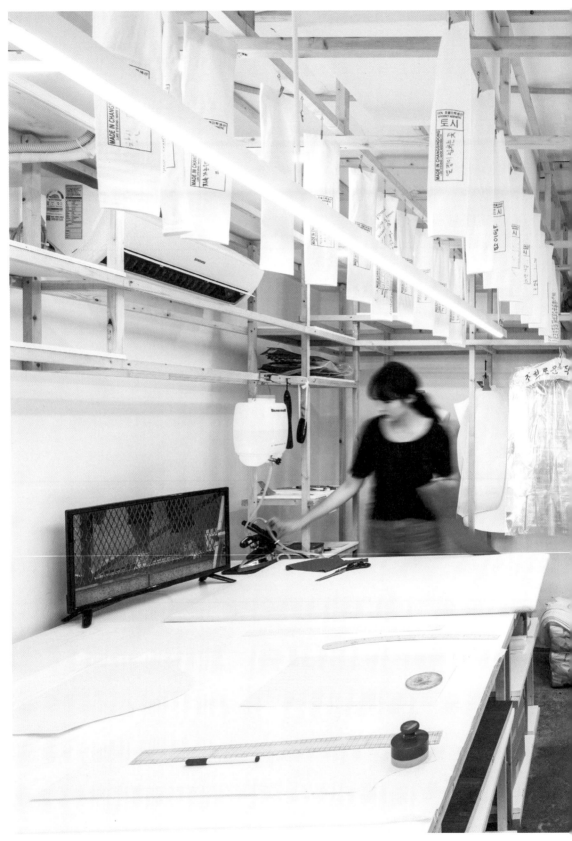

창신동 특별 전시장. 사진: 신경섭 스튜디오.

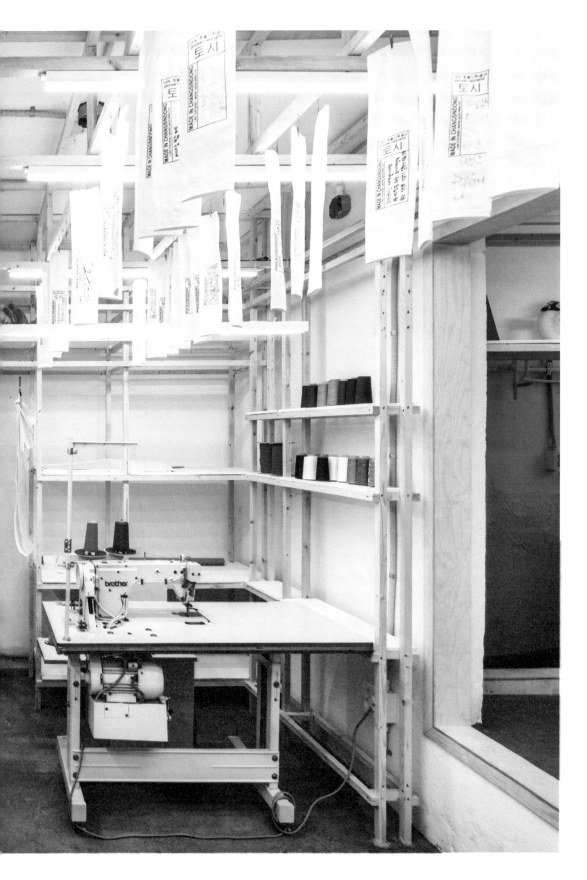

서울 어패럴 안내서
한구영(어반하이브리드)

서울 동대문 일대는 패션 창업을 위한 최적의 공간이다. 동대문 종합시장에서 다양한 원부자재를 구입할 수 있고, 창신동과 신당동 일대 주택가에는 숙련된 패션 제작자들이 전문화된 서비스를 제공한다. '서울 어패럴 안내서'는 동대문 일대의 패션 산업 자원과 일련의 생산 프로세스를 지도에 매핑하여, 의류 생산 도시로서 서울을 지도라는 매체를 통해 재조명한다. 지역 산업 연구를 기반으로 수집된 동대문시장 주변, 종로 5, 6가동, 창신동 그리고 신당동 일대의 산업 현황과 자원들을 지도와 인쇄물에 시각화한다.

　　창작하는 사람들을 위한 아카이브 지도인 「안내서1: 슈퍼 A3 지도」는 창신동 630-1 전시장에서 무료로 배포된다. 디자인에서부터, 원부자재 구입, 생산 그리고 판매하는 모든 과정을 지도에 기록할 수 있다. 포스트잇 혹은 메모지와 같은 기성품과 함께 사용하면 더 입체적인 아카이빙이 가능하다. 「안내서2: 더블 A1 지도」는 서울 도심을 입체적으로 그려낸 초대형 지도다. 서울역에서 왕십리까지 약 8킬로미터를 한 폭에 담아냈으며, 대도시 서울의 도심에 다양한 장소들이 얼마나 많이 있는지 한눈에 인지할 수 있다. 창신동 630-1 공간에 창신 옷장 작업과 함께 전시된다.

　　생산도시 서울 도심은 계획의 산물이 아니라, 제조업 생태계로 인해 자생적으로 만들어진 공간 경제이다. 따라서, 생산도시를 표현하는 지도는 계획가의 이상보다는 실제 공간 사용자의 흔적이 담겨야 한다. 더 나은 생산을 위한 작은 기록이, 더 나은 '프로젝트 서울 어패럴' 비즈니스를 위한 논의로 이어지길 기대한다.

한구영은 도시 연구자이다. 빅 데이터와 공간 데이터를 활용하여, 복잡한 도시 현상을 분석하고 시각화하는 데 집중하고 있다. 나만의 지도만들기(MySpecialMap.net), 작은서울정책지도(SmallSeoulAtlas.com)와 같은 매핑 실험과 연구를 진행했다. 2017년 여름 「클러스터의 진화: 동대문시장 패션클러스터를 중심으로」라는 논문으로 도시 계획학 박사 학위를 받았다. 서울대학교 공유도시랩 소속이며, 어반하이브리드 공동 설립자이다.

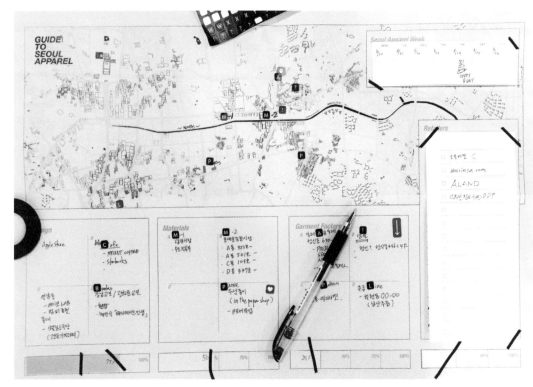

'서울 어패럴 안내서' 패키지.

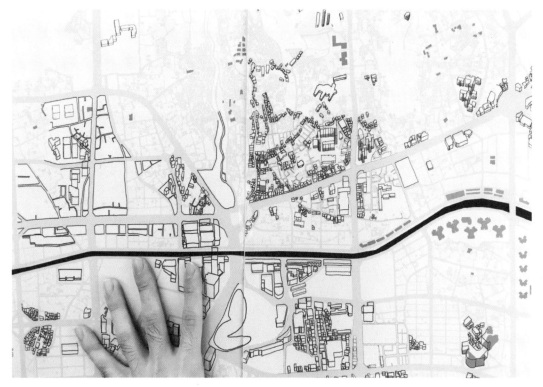

'서울 어패럴 안내서' 창신동 지도.

창신 옷장
정희영

창신동 지역에 분포한 공장에서 많이 사용하는 원단, 가공 방법, 봉제 형태, 부자재를 중심으로 디자인한다. 완성된 의상은 원단 및 원자재 구매처, 제작 과정, 제작 파트너 정보와 함께 아카이빙 가방에 전시되어 자유롭게 열람할 수 있다. '프로젝트 서울 어패럴' 비즈니스의 반복을 통해 옷과 옷 제조 과정에 관한 정보들이 축적되고 '창신 옷장'을 통해 공유되면서 창신동 지역의 소규모 공장들과 생산 파트너를 찾는 디자이너의 협력을 위한 실질적이고 유용한 아카이브를 만들어가고자 한다.

정희영은 패션 디자이너로 브랜드 범피죠젯을 운영하고 있다. 범피죠젯은 콘셉트에 맞는 하나의 씬을 설정해 그 공간의 구성 제품을 제작, 판매하는 브랜드이다. 공간, 공예, 디자인 등 영역에 구애받지 않는 제작 활동을 하고 있다. 범피죠젯은 '2015-16 DDP 디자인 문화상품 개발사업'에 선정되었으며, 2016년부터 한국공예디자인 문화진흥원의 '공예·디자인 스타상품 개발사업'에 멘토로 참여하고 있다.

주문서 아카이브.

아카이빙 가방.

단위공장 프로토타입
이지은

창신동 봉제 산업의 쇠락은 동대문시장의 주문에만
의존하는 일방적인 산업 구조, 이에 따른 짧은 제작 시간
및 저임금, 장시간 노동, 열악한 공장의 물리적 환경,
그리고 이러한 현황들로부터 기인하는 노동자들의
생활력, 자존감 하락 및 차세대 봉제인들의 무관심 등이
그 주요 원인이다.

　　이러한 문제의식을 토대로 열악한 기존 공장의 물리적
환경을 개선함과 동시에, 창신동의 객공들과 신진
디자이너들의 직접적인 협업이 가능하도록 기존 공장의
제작 시스템과 공간을 변화시킴으로써, 창신동의 정체된
봉제 산업이 활성화될 수 있는 선례로서 '단위공장
프로토타입'을 제안한다. 제작자와 디자이너의 '협업의
장소'로서의 단위공장, 그리고 '다목적 수납의 켜'를 통한
공장 환경의 전반적인 개선을 그 전략으로 하여, 발주처의
다원화, 협업을 통한 상생, 노동자들의 기술력 및 자존감
상승 등 보다 거시적인 봉제 산업 활성화 효과를
기대해본다.

이지은(BSc, AA Dipl, ARB/RIBA)은 한국과
영국을 기반으로 작업하는 건축가이다.
스와(SSWA) 대표로 활동하고 있으며,
한국예술종합학교 겸임 교수로서 설계
스튜디오를 지도하고 있다. '자세, 원칙,
섬세함'에 가치를 두며 문화공간 이상의 집,
해도노인복지회관, 가산동 생활문화센터,
금천폴리파크 등 공공 부문의 다양한
프로젝트에 기여해왔다.

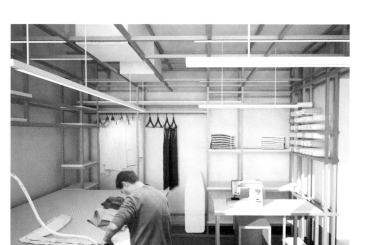

'단위공장 프로토타입' 개념도.

파사드 플랫폼
조서연

'파사드 플랫폼'은 창신동 의류 제작 공장에 범용적으로 적용 가능한 입면 시스템을 제안한다. 프로젝트는 창신동에 밀집한 봉제 공장들이 건축적으로 하나의 유형을 반복하면서 작동한다는 관찰로부터 출발한다. 공장들은 주로 지상층에 분포하며 대체적으로 외부에서 보이는 것보다 깊은 종심형의 평면을 가져, 면적에 비해 제한적인 길이의 입면을 도로와 마주하고 있다. 그 입면인 파사드는 공장과 도시가 만나는 유일한 접면이자 다양한 층위의 커뮤니케이션이 일어나는 창구이다. 그곳에 사람, 원단, 부자재, 직전 공정에서 배달되어 이내 다음 공정으로 출발하는 반가공 상태의 의류, 가공 과정에서 발생하는 쓰레기들, 신선한 공기, 비산하는 먼지, 다리미에서 배출되는 수증기와 응축수, 에어컨 실외기를 향하는 냉매 등이 들고 난다. 또한 그곳은 공장의 '얼굴'이 되어 간판을 통해, 또는 그 자체로 그 공장이 어떤 장소인지 전달한다. 공장의 얼굴은 공장에 소속된 구성원의 얼굴이기도 하다. 현 상태의 얼굴, 파사드는 나열한 물자와 물질들 그리고 정보의 다종다양함을 그 자체로 증언하듯

다소 무질서한 모습이다. 본 작업은 그러한 다양함을 인정하고, 그것을 실용적으로 재구성할 수 있는 플랫폼을 제공한다. 제안을 통해 각각의 봉제 공장이 현재 대면하고 있는 문제들을 해결하며 궁극적으로는 창신동 지역의 집합적 인상을 재구성하고자 한다.

조서연은 고려대학교 건축공학과를 졸업하고 스위스 취리히 연방공과대학교 건축학과에서 수학하여 BSc와 MSc 과정을 졸업하였다. 이후 귀국, 서울에서 아틀리에 서연을 개소하여 운영하고 있으며 단국 대학교 건축학과에 외래 교수로 출강 중이다. 건축을 누적된 시대와 장소의 산물이라고 보는 관점에서 현재의 시공간을 다시 가장 합리적으로 반영하는 건축의 모습을 고민한다.

'파사드 플랫폼' 파사드 연구.

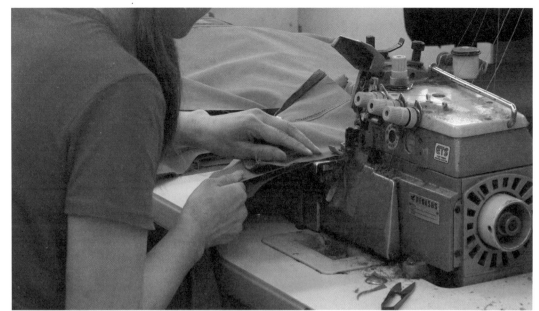

'평행 시나리오' 영상에 등장하는 창신동 봉제 공장.

평행 시나리오
백종관

'평행 시나리오'는 '프로젝트 서울 어패럴'이 진행되는
과정을 영상으로 보여준다. 영상을 구성하는 장면들은
건축가, 도시 연구자, 패션 디자이너 등 프로젝트에
참여했던 이들 각자의 작업 '평면'을 반영한다. 창신동
630-1번지의 방치된 공간을 효율적으로 재조직하기 위한
설계 도면과 도면을 그리기 위해 컴퓨터 프로그램을
조작하는 모니터 화면, 창신동을 중심으로 의류 봉제 산업
현황을 드러내는 인포그래픽 지도, 패턴 조각을 재단하기
위해 디자이너가 마킹을 하고 가위질하는 원단의 평면이
번갈아가며 스크린 위에 축적된다. 각기 다른 분야의
전문가들이 자신들의 평면 위에 아이디어를 쌓아 올리고,
서로 다른 층위에 존재하던 그 아이디어들은
창신동이라는 물리적 공간의 접점에 (때로는 우연히)
수렴해 프로젝트에 형태를 입혀가기 시작한다. '평행
시나리오'는 창신동 630-1번지가 변모하는 과정을 한
벌의 옷(작품)이 디자인되고 재단, 재봉되는 과정과
겹쳐봄으로써 '프로젝트 서울 어패럴'이라는 시나리오의
'서사'를 입체적으로 조망한다.

백종관은 심리학과 영화(M.F.A)를 전공했고,
리서치와 아카이빙을 기반으로 한 실험적
영상 제작과 이미지 연구를 지속하고 있다.
「순환하는 밤」(2016)으로 전주국제영화제
단편 부문 감독상과 서울독립영화제
심사위원상을 받았고, 「와이상」(2015,
인디포럼), 「극장전개」(2014, 서울국제건축
영화제) 등의 작품을 다양한 영화제와
전시를 통해 발표해왔다.

효율 미학
루크 스티븐스, 마리 메조뇌브

'효율 미학'은 크게 세 부분으로 구성된다.

　　'효율 미학 1'(루크 스티븐슨)은 공장에서 사용 직후 버려지는 짧은 수명의 그래픽 이미지를 이용하여 글로벌 패션 사업에서 뒤얽힌 채 재차용되는 이미지의 혼용성에 대한 관찰을 담고 있다. 이 관찰의 결과들은 반복되는 한영 번역을 통해 변형되며, 패션 브랜드 로고와 소비자를 유혹하는 구호(슬로건)를 분해시키며 발생되는 새로운 시적인 해석과 발전을 위한 대안적 의미를 가능케 한다. '효율 미학 1'은 창신동의 다양한 봉제/조제 전문가들과 함께 작업했던 한국의 레지던시를 통해 영감을 받고 발전시킨 것으로, '오리지널' 혹은 고유한 디자인이라는 개념을 찾기 힘든 빠른 속도와 재해석이 범람하는 패션 산업의 글로벌 담론의 일환으로서 서울을 보여준다. 또한 패션의 언어, 그 언어의 번역, 럭셔리 브랜드의 재차용은 서울이 빠른 트렌드에 쉽게 반응하는 젊은 디자이너가 선도하는 문화의 중심지로 발전하고 있음을 상징한다.

　　'효율 미학 2'(마리 메조뇌브)는 새로운 패션 조각 작업을 통해 창신동의 패션 산업 속, 인적 네트워크의 중요성을 반영한다. 뜨개질로 짜인 장치는 부드러운 봉지이면서 노동자들을 위한 감성적 수납 용기가 된다. 대량생산된 비닐봉지들은 시간, 보살핌 그리고 지속 가능성 개념 등을 소개하면서, 뜨개질된다. 다른 두 장소에서 사용된 봉투들의 내용물을 비교하는 방식으로 전시된다.

　　수많은 종류의 토시들은 창신동과 같은 제조 산업 관련 노동자들이 널리 사용하는 의류이다. '효율 미학 3' (루크 스티븐스, 마리 메조뇌브)에서 새롭게 제안하는 토시는 창신동 제조업의 미래에 대한 의견들을 모으는 일종의 플랫폼이 된다. 토시를 통해 창신동을 기념하거나 비판하는 장소를 제공한다. 토시에 새겨지는 다양한 의견은 광범위한 출처로부터 수집된다.

'효율 미학' 봉투 그래픽.

입는 봉투의 뜨개 구조.

참여형 토시 프로젝트.

'효율 미학 2' 후원: 제그나 바루파 이탈리아

루크 스티븐스는 런던에서 활동하는 패션 디자이너이다. 2016년 왕립예술학교에서 남성복 디자인 석사 학위를 받았다. 최근 런던 디자인페스티벌(「화장실 휴식」, 2016), 모드비로프트, 네덜란드 디자인위크, 아인트호번(2016), 에바랄드 호텔 「파브릭 라이브」(2016) 등의 전시에서 작품을 선보였다.

프랑스 출신의 마리 메조뇌브는 런던에서 활동하는 패션 디자이너로 2016년 남성 니트웨어 전공으로 왕립예술학교를 졸업했다. 런던 패션위크에서 프리랜서로 활동하며 작품을 선보이고 있다. 모드비로프트, 네덜란드 패션위크(2016), 노마딕 프루이디티, 퍼포먼스 쇼 등 다양한 전시에 참여했으며, 콩그리게이션 디자인이라는 패션 레이블을 운영하고 있다.

참여형 워크숍

재활용 네트워크 워크숍
2017년 8월 22일–23일
AMP, 바래, 예술과 재난, 전자쓰레기를
찾아서, 프래그

재활용의 궁극적인 목표는 자원 고갈과 생산
윤리 등 제조업이 당면한 다양한 범위의
문제들을 포괄한다. 단순히 재활용이라는
추가 과정을 첨가하는 것이 아니라, 전체적인
생산 체계에서 재활용 문제에 대한 고민과
지역 밀착형 문제를 현실적으로 정의하고
재활용 체계 자체를 혁신하는 방식으로
풀어간다. 현재의 체계에서 생산성을 둘러싼
새로운 가치들을 재구성하여 생산자들에게
돌아가는 실질적인 혜택과 가능성을
제안한다.

참여형 워크숍: 리포머블 몰드.

참여형 워크숍: 로보틱 공예 교육.

리포머블 몰드: 재구성 가능한 거푸집
2017년 9월 23일–24일
현박

거푸집으로 사물을 만드는 방식은 다수의
복제품을 만드는 데 효과적이지만 거푸집을
제작하는 초기 비용이 많이 든다. 또한 주물,
주형 등의 몰드 제작-캐스팅 방식은 고대와
현대가의 방식이 크게 다르지 않다.
워크숍에서는 컴퓨터로 다양한 형태를
구사할 수 있는 '리포머블 몰드: 재구성
가능한 거푸집'을 이용하여 참여자 각자의
형태를 캐스팅하는 체험을 한다.

로보틱 세라믹 워크숍
2017년 10월 13일–14일
전필준, B.A.T, 구세나

최신 제조 기술이 전통 공예와 결합하면 어떤
결과물이 만들어질 수 있을까? 가장 오래된
공예 기술 중 하나인 도예와 첨단 기술의
집약체인 로봇 기술이 만나는 '로보틱 세라믹
워크숍'을 통해 흙을 삼차원 출력하는 데
필요한 여러 기법과 기술들, 3D 모델링,
비주얼 스크립팅을 이용한 로봇 제어 및
기본적인 로봇 팔 구동법 등을 습득하고,
이를 활용해 참가자들이 직접 디자인한
제품을 만들어보는 시간을 갖는다.

로보틱 공예 교육
2017년 10월 20일–22일
스타일리아노스 드릿사스, 황동욱

디지털 디자인과 새로운 제조 기술로는
파라메트릭 모델링과 소프트웨어와
하드웨어 기술이 통합된 산업용 로봇을 예로
들 수 있다. 이러한 기술로 인하여 과거에는
불가능했던 창의적인 실험이 가능하게
되었다. 재료 혹은 물질의 변환 공정이 그 한
예다. 이번 워크숍은 건축용 로봇을 중심으로
디지털 디자인과 물리적 디자인 사이의
영역을 살펴본다. 워크숍의 목적은 디지털
디자인과 물리적 디자인 사이의 개념적
단절을 극복하고, 물성과 재료의 형체 형성을
좀 더 통합된 시각에서 바라보는 것이다.

생산 대화: 네트워크 시리즈
서울시 중구청 공동 프로젝트
협력: 을지 1호 슬로우슬로우퀵퀵

재활용 네트워크
2017년 9월 8일 오후 7시–9시
AMP, BARE, Finding E-Waste, 예술과
재난, PRAG

재활용 문제는 환경문제뿐 아니라 현재의
생산성에 대한 가치를 재구성하는 과정과
밀접한 연관을 맺고 있다. 또한 이는 어느 한
지역에 국한된 문제가 아니다. 가나, 필리핀,
인도, 그리고 을지로에서 활동하는 건축가,
예술가들을 만나 산업 폐기물 현황과
재활용을 위한 각 단체의 활동 및 제안을
듣고 이야기를 나눈다.

시스템의 이해와 제안
2017년 9월 21일 오후 7시–9시
모토엘라스티코

서울비엔날레 참여 작가 모토엘라스티코의
연구와 작업 과정을 들으며 을지로와
동대문에서 물건들이 제작, 배달되는 환경을
살피고 가까운 미래에 동대문과 을지로가
어떤 모습으로 변화해나갈 수 있을지 이야기
나눈다.

세운상가의 새로운 움직임
2017년 10월 19일 오후 5시–8시
다시세운 입주민

세운상가에 새로운 입주자가 나타났다.
세운-대림-청계상가의 기존 입주자와 새로운
입주자가 각자 또 함께 그리는 세운과 을지로
일대의 청사진을 들어본다. 세운상가 일대
도시 재생 사업으로 진행되는 '다시세운'의
주인공들과 관객이 함께 세운을 누비며
과거와 현재, 미래가 공존하는 도시의 면모를
느끼고 공감한다.

을지로 콜라보레이션: By 을지로
2017년 10월 13일 오후 7시–9시
이혜선, 정기원, 'By 을지로' 참여 디자이너
및 제작자

조명 산업의 중심지 을지로에서 열리는 축제
'을지로, 라이트웨이 2017'은 서울 중구청과
서울디자인재단이 주관하는 행사다. 이
행사의 일환으로 디자이너와 상인 및
제작자가 협업한 'By 을지로' 프로젝트는
새로운 상품을 생산, 전시, 판매한

프로젝트다. '생산 대화'는 'by 을지로' 프로젝트 참여자들을 초청하여 을지로 일대 조명 산업의 상생 방안에 대해 듣고 이에 대한 토론을 진행했다. 조명 기구의 디자인과 제작, 생산, 유통과 소비에 걸친 다양한 가능성을 모색하고, 지역 중심 산업의 포괄적인 잠재력에 대해 이야기한다.

생산 대화: 패브리케이션 에이전시 라운드 테이블

후원: 서울시립대학교

로보틱스: 로봇 공정과 물성

2017년 9월 4일 오후 7시–9시
사킵 아지즈(HENN), 권현철(스위스 취리히 연방공과대학교)

산업용 로봇은 반복적인 자동화 공정을 위해 고안된 기계지만 최근 주문 제작이 가능하고 창의적인 제작 작업에 활용되기 시작하면서 건축계에 새로운 가능성을 보여주고 있다. 이를 활용한 작가들의 새로운 시도에 대해 듣는 자리이다.

벽돌: 보편의 틈새

2017년 9월 13일 오후 7시–9시
B.A.T, 양수인, 김양길, 한상곤

벽돌은 인류 역사와 함께해온 가장 익숙하고 보편적인 건축 자재이다. 유구한 벽돌의 제조법과 시공법은 더 이상 새로울 게 없을 것 같지만, 꾸준히 크고 작은 새로운 시도가 이어지고 있다. 디자인, 제조, 시공에 이르기까지 새로운 벽돌 구조물을 위한 선택과 결정의 과정, 그리고 각 에이전트의 역할에 대해 이야기한다.

금속: 어느 장인의 명석한 손길

2017년 10월 11일 오후 7시–9시
조영산업, 국형걸, SoA, 네임리스 건축

조영산업은 대전에 기반한 금속 작업 생산 회사다. 그동안 몇몇 건축가들이 이 회사와 함께 일하며 자신들의 건축 작업을 통해 새로운 조형을 실현했다. '어느 장인의 명석한 손길'은 조영산업과 이들 건축가들 사이의 이야기이며, 금속 제작자와 건축가 간의 협업 형식과 과정에 대한 얘기다.

초고성능 콘크리트(UHPC): 신재료 분투기

2017년 10월 25일 오후 7시–9시
이정훈, 김찬중

콘크리트는 우리 시대 가장 가성비 높은 건축 자재라고 할 수 있다. 규모의 경제로부터 충분히 혜택을 누릴 수 있는 제품으로서, 새로운 성능 개발과 그에 따른 시장 확장의 노력이 활발한 재료이기도 하다. 2016년 초고성능 콘크리트(ultra high performance concrete)가 한국 시장에도 진입하여 건설 현장에 사용되었다. 이 과정에서 많은 우여곡절이 있었으나, 동시에 여러 관련 연구자, 건축가, 시공자 사이에 새로운 관계와 생태계가 형성되었다. 이 행사에서는 두 건축가로부터 이와 관련된 생생한 경험담을 듣는다.

현장 투어

'프로젝트 서울 어패럴'은 창신동 인근 동대문과 서울 의류 산업 생태계 내에서 영세 봉제 공장이 밀집한 창신동의 새로운 역할을 탐구한다. 동시에 현재의 창신동이라는 제조업 기지가 가진 능력을 활용, 발전시켜 지역 산업과 주민들에게 도움이 되는 보다 건강한 방식의 의류 제조업 모델을 제시하고자 한다. 현장 투어 프로그램은 이러한 탐구 결과와 새로운 모델 제안을 창신동 지역과 인근 동대문 의류 상권을 직접 돌아보며 공유하는 자리이다. 현장에서는 프로젝트 기획자와 작가들이 투어를 함께 진행하며 참가자들과 지난 과정에 대한 보다 상세한 이야기를 공유했다.

일시

1차: 2017년 9월 9일 오전 10시–정오 12시
2차: 2017년 9월 23일 오전 10시–정오 12시

출발지

동대문종합시장(동대문역 9번 출구)
JW 메리어트호텔 앞

경로

동대문종합시장–창신동 봉제 공장 골목–공장 견학('에이스' 및 주변 공장)–채석장 터–'프로젝트 서울 어패럴' 특별 전시장(630–1번지)

진행

정이삭(프로젝트 서울 어패럴 큐레이터), 백종관, 이지은, 정희영, 조서연, 한구영 (참여 작가)

생산 대화: 재활용 네트워크.

생산 대화: 을지로 콜라보레이션.

생산 대화: 세운상가의 새로운 움직임.

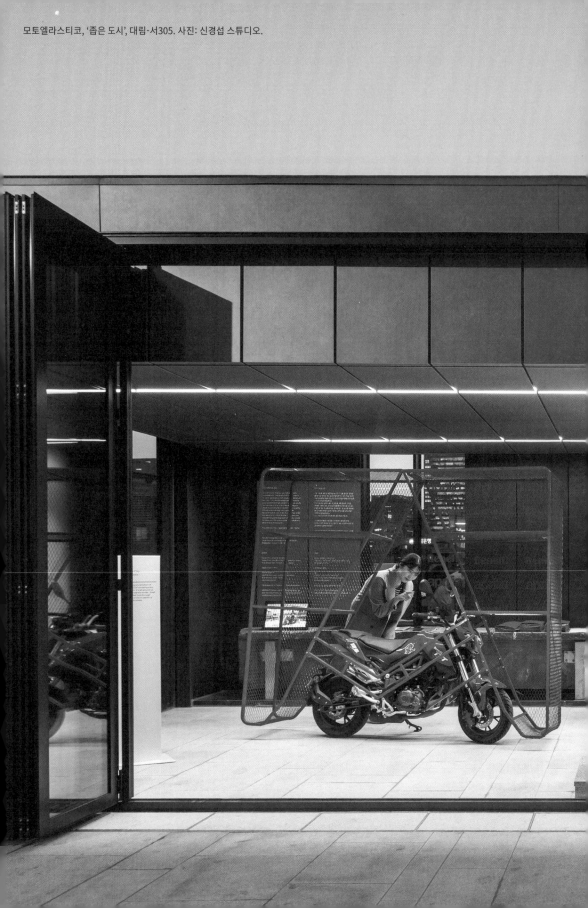

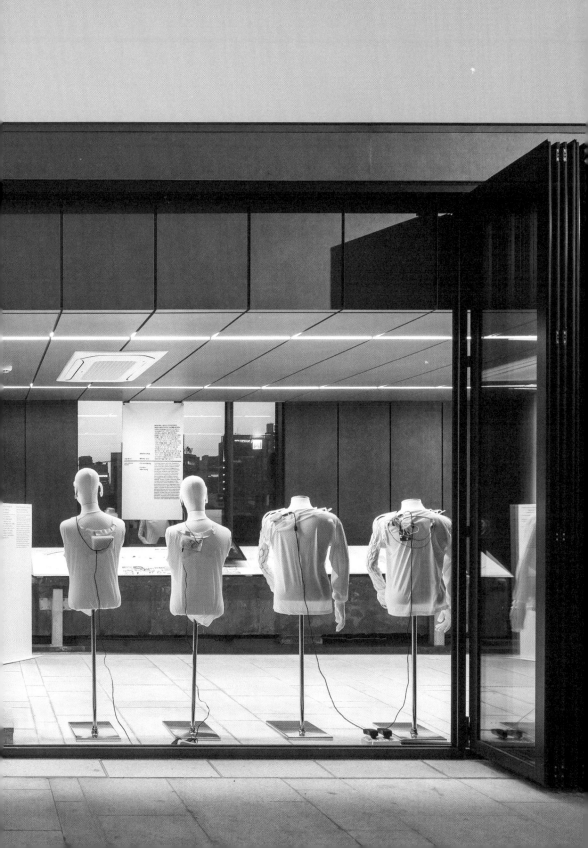

토루 하세가와, 마크 콜린스, '뇌파산책'. 사진: 작가 제공.

똑똑한
보행도시

환경, 이용자, 크리에이터

양수인
2017 서울도시건축비엔날레 큐레이터,
삶것 대표

김경재
2017 서울도시건축비엔날레 큐레이터,
커먼 프렉티스 대표

전통적으로 보행 환경과 보행자의 관계는 일방적이었다. 물리적 보행 환경을 제공하는 기관 또는 개인이 존재하고, 보행자는 한 위치에서 다른 위치로 가기 위하여 일방향으로 제공되는 보행 환경을 비판 없이 수용하고 사용했다. 스마트 모빌리티의 발달, 특히 자율 주행 자동차와 퍼스널 모빌리티가 발달함에 따라 보행은 필수적이고 실용적인 행위에서 선택적이고 여가적인 행위로 바뀌게 될 것이다. 서울비엔날레 '똑똑한 보행도시'의 네 가지 프로젝트는 문화적인 행위로서 보행 경험을 디자인함에 있어서, 보행 환경(E: Environ-ment)과 이용자(U: User) 사이에 어떻게 크리에이터 (C: Creator)가 개입하여 기존의 관계와 방향성을 재정립할 수 있는지를 실험한다.

'뮤직시티'는 크리에이터가 환경에 영감을 받아 음악을 작곡하고 그 결과물이 특정한 장소에서만 이용자에게 전달되는 구조를 갖는다. 작곡가가 작곡한 음악은 특정한 장소에 종속되어 새로운 청각적 환경의 층을 더한다. 신호등이나 지하철의 안내 메시지와 같이 실용적인 필요성이 있지 않는 한, 우리 도시에서 어떠한 장소에 딱 맞게 디자인된 청각적 경험은 거의 없다. 뮤직시티는 개인적인 도시 보행 경험의 청각적 확장에 대한 실험이다. '플레이어블 시티'는 말 그대로 도시 환경 속에서 즐기는 여러 종류의 게임인데, 다감각적이고 다수의 이용자가 참여할 수 있다는 측면에서 더 확장적이다. 크리에이터와 사용자의 관계가 일방향적인 뮤직시티에 반해, 플레이어블 시티는 이용자의 경험이 주변 환경과 잠재적인 사용자에게 영향을 마친다는 점에서 조금 더 양방향적인 특징을 가진다. '뇌파산책'은 전통적인 환경과 환경을 인식하는 관계와는 근본적으로 다른 방향성을 보여준다. 먼저 이용자는 프로젝트에 참여함으로써 자신이 환경을 어떻게 인식하고 반응하는지에 대한 데이터를 크리에이터에게 전달해주며 크리에이터는 이를 해석하여 추후에 공간을 디자인하는 자료로 사용한다. 이러한 시도는 특히 개인적인 경험을 통한 데이터의 축적이 새로운 환경을 디자인하는 중요한 지표로 사용될 수 있다는 점에서 공공 디자인 프로세스에 새로운 방향을 제시할 수 있다. '소리숲길'은 주체들 간의 관계가 가장 발달된 형태이다. 크리에이터가 구축한 가상 환경(E')이 개입함으로서, (가상 환경을 포함한) 통합적인 환경과 크리에이터, 그리고 이용자가 실시간으로 끊임없이 영향을 주고받는 새로운 보행 경험이다.

보행이 여가적이고 선택적인 행위가 될수록 걸어야 하는 이유, 걸음으로써 창조되는 가치를 만들어내는 것이 무엇보다 중요해진다. 이때, 보행 환경을 디자인하는 주체는 이용의 편의를 위한 환경 디자인—보행이라는 실재 행위를 위한 물리적 환경 설계—을 넘어서 보행을 통한 문화적이며 사회적인 가치를 만들 수 있어야 한다. 조정자로서 걷는 행위에 새로운 가치를 부여하고 보행 경험을 종합적으로 디자인하여 다양한 경험들을 조율하는 안무가로서 크리에이터의 역할이 더욱 중요해질 것이다.

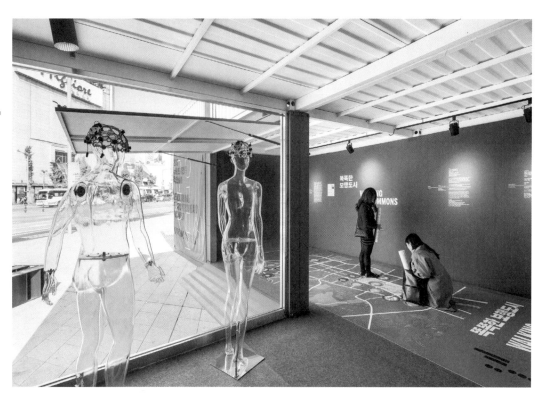

'똑똑한 보행도시' 정보 컨테이너, 동대문디자인플라자, 사진: 신경섭 스튜디오.

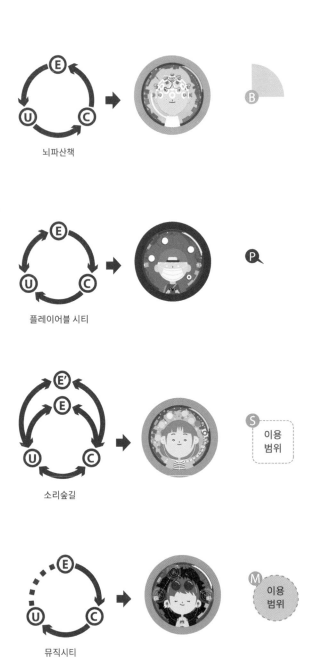

뇌파산책

플레이어블 시티

소리숲길

뮤직시티

뇌파산책

토루 하세가와, 마크 콜린스

뇌파산책은 저비용의 뇌파 기록 방식(EEG, Electro-encephalogram)과 지리 공간 트래킹을 활용하여 서울 전역에서 선정된 특정 지역의 환경과 그에 대한 뇌의 반응을 측정하여 그 둘의 상관관계를 보여준다. 현장, 혹은 '야생' 공간에서 EEG 사용은 신경 과학 분야에서도 새로운 영역으로, 센서의 정확도 증가와 새로운 데이터 처리 능력과 같은 모바일 컴퓨팅의 발전으로 가능해졌다. 이러한 기술을 활용하여 원형(原型)적 공간이나, 특정 도시 환경에 대한 여러 참여자의 신경 반응을 측정함으로써, 주어진 환경이 사람들에게 미치는 비가시적인 인지적 영향을 시각화하는 것이 가능하다.

본 프로젝트는 도시의 삶을 구성하는 근본 요소 중 하나인 '스트레스'를 나타내는 뇌 신호를 시각화하는 데 초점을 맞춘다. 워크숍 참여자들은 본격적인 보행 이전, 알파파, 베타파, 세타파, 로우감마파와 같은 특정 뇌파의 기록을 증강시키기 위한 생체 자기 제어(바이오피드백) 준비 운동을 했다. 이 뇌파들은, 예를 들어 뇌가 더 차분한 상태로 전환하거나 뇌의 인지 능력이 증가하는 것과 연관이 있다. 워크숍은 다양한 장소에 대한 참여자들의 반응을 수집하였고, 우리는 이렇게 수집된 뇌파 반응을 하나의 데이터 세트를 통해 공유했다.

이 프로젝트를 위해 사용된 장비를 제작한 오픈BCI는 뉴욕을 기반으로 한 테크놀로지 스타트업 회사로, 생체 감응 기술에 대한 대중적 접근을 확장시키고 있다. 자사의 프로그램 개발이 오픈소스 접근 방식을 취한다는 점에 착안하여 이름 붙인 오픈BCI 시스템은 생체 신호 처리기와 연결되어 있는 헤드셋이 그 주 구성 요소다. 헤드셋은 3D 프린터로 제작되었다. 워크숍은 기술에 대한 개괄적인 교육에 더불어 BCI(brain computer interface)와 뇌파 시각화를 직접 체험해보는 것에서 시작했다. 워크숍 참여자들은 편안한 환경에서 간단한 생체 자기 제어 연습을 실시한 후, 현장 관찰을 위해 주변의 장소로 이동했다.

참여자의 보행 구역은 서울 전역을 대상으로 한 후 몇몇 특정 장소들을 선정했다. 이는 서울비엔날레가 시 전체를 대상 장소로 삼았음을 반영한 것이다. 선정된 구역은 각각 독특하게 뇌를 자극하는 도시 풍경을 선보였는데, 여기에는 도성이 위치해 있는 곳과 같은 고도가 높은 야외 공간, 지하보도, 상가가 밀집된 상업 지역, 서울 중심에 위치한 복합 문화 시설인 동대문디자인 플라자가 포함된다. 모든 참여자들은 서울시 전역에 걸쳐

자신들의 뇌 활동을 보여주었고, 그 경험을 시각화하는 데 기여하였다. 본 신경 지도 제작 프로젝트에서 축적된 감각 경험 데이터는 안전한 느낌을 주는 장소를 조명하기도 하고, 나아가 도시의 지나친 자극으로부터 안식을 줄 수 있는 장소를 조명한다.

분석

사전 경고 사항으로, 주변에 송전선이 있는 경우나 이외 예측 불가능한 '야생' 요소에 의해 소음과 전기 방해가 일어날 수 있고, 이러한 경우 신호 대 잡음 비율이 낮아질 수 있다. 참여자들의 뇌파를 개별적으로 반영하여 시각 자료를 만드는 데 있어, 워크숍은 불필요한 소음을 최소화한 환경에서 진행되었다. 다만, 개별적 데이터를 전체적으로 분석한 결과는 흥미로운 점을 시사했는데, 이는 EEG 기록을 통한 도시 분석이 어떻게 현실화될 수 있는지 보여준다. 우리는 알파파, 베타파/세타파, 감마파의 3대 뇌파에 주목하였다. 각각의 뇌파는 뇌의 특정한 상태, 즉 사색할 때, 졸음을 느낄 때, 활동적으로 움직일 때의 상태와 관련이 있다. 이러한 뇌파 분석은 비엔날레와 같은 전시를 기획할 때, 각각의 전시 장소들이 불러일으키는 뇌의 상태에 따라 전시를 구성할 수도 있게 할 것이다.

딱히 놀랄 만한 것은 아니지만, 초현대적 '혼합' 공간인 동대문디자인플라자와 서울로7017 공중 정원은 우리의 데이터 세트에서 강한 상관관계를 보였다. 각종 활동이 활발하게 진행되는 이 장소들은 베타파/세타파의 위상 지도에서 극단적 고하를 나타냈다. 참여자들은 이들 장소에서 이완 상태와 인지 상태에 대한 좀 더 많은 신호를 보냈다. 지하보도와 공원 등과 같은 재래식 도시 공간에서는 그 물리적 조건이나 형태가 각각 매우 달랐음에도 불구하고 거의 구분되지 않을 정도로 참여자들의 뇌파 신호가 비슷했다. 이들 장소에서 참여자들은 매우 높은 로우감마파의 활성화를 보이며 비슷한 수준의 뇌 각성 상태나 인지 상태를 보여주었다.

이 시대 건축은, 또 실내와 실외 공간을 창조적으로 혼합하려는 건축 추세는, 각각 자하 하디드 건축사무소와 네덜란드 건축 설계 회사 MVRDV가 설계한 동대문디자인플라자와 서울로7017, 이 두 장소를 통해 요약할 수 있다. 이들 장소의 형태는 도시와 자연에 내재하는 시각적 소음을 최소화하면서, 동시에 도시 산책자들에게 복잡하지 않은 순환로 형태의 긴 광장을 제공한다.

도시 계획과 생체 감응 지표

생체 감응 지표는 공공 공간의 계획과 설계, 프로그래밍과 행정에 영향을 줄 수 있는 많은 데이터 종류들 중 하나가

될 것이다. 우리는 안전하고 보다 접근 가능한 도시에서 거주자들의 복지를 도모하는 것이 이제 역사적 사명감을 가지고 혁신적인 도시계획이 자연스럽게 추구해야 할 임무라고 제안한다. 환경에 대한 사람들의 반응은 근본적으로 주관적이다. '야생' 상태에서의 뇌파 감지는 이 주관적 경험을 들여다볼 수 있는 독특한 창구를 제공한다. 신경-위상 지도부터 '신경 공간 플롯(neural space plots)'에 이르는 시각화의 결과물은 우리 주변의 대담한 건축물들이 도시의 삶에서 스트레스 요인으로 작용할지, 아니면 치유의 공간으로 작용할지 이해하는 데 도움을 준다.

토루 하세가와는 2006년부터 뉴욕과 도쿄에서 활동하며 학생들을 가르치고 있다. 현재 컬럼비아 대학교 건축대학원에 속한 '클라우드 랩'의 공동 디렉터이자 동 대학원 겸임 조교수로, 건물 건설 기술과 공간 컴퓨팅에 대해 상급생들을 상대로 디자인 스튜디오와 세미나를 지도하고 있다. 또한 '모폴리오(Morpholio)' 앱의 공동 제작자로서, 디지털 기기 문화의 확산, 클라우드 기술 개발, SNS의 편재 속에서 창의적 활동 과정을 새롭게 써내려가는 방법을 개발하고 있다. 일련의 고객과 기관을 대상으로 그들이 가진 컴퓨터 패러다임 가능성을 진단하고, 디자인에서부터 설치까지 자문을 제공하는 프록시 디자인 스튜디오의 공동 창립자이기도 하다.

마크 콜린스는 건축과 관련한 기술 문화를 연구하는 교수이자 디자이너, 프로그래머이다. 컬럼비아 대학교 건축대학원에서 토루 하세가와와 함께 디지털 기기 문화 속에서 출현하는 플랫폼을 통해 인간 환경 디자인을 연구하는 실험적 연구소 '클라우드 랩'을 공동으로 이끌고 있다. 컬럼비아 대학교 건축대학원 겸임 조교수로 컴퓨터를 이용한 디자인과 디지털 생산에 관련된 스튜디오, 세미나, 워크숍을 지도했다. 또한 창의적 개인들에게 디지털 도구 모음을 제공하는 '모폴리오' 공동 창업자이다. 모폴리오는 100만 명 이상이 사용하는 앱으로, 『와이어드(Wired)』, 『패스트 컴퍼니(Fast Company)』 등에 소개된 바 있다.

관찰 전 15초 간격으로 눈 깜빡임을 비롯해
다른 흔적들을 기록한 관찰 결과는 필터링된
EEG 데이터의 타임 플롯에서 볼 수 있다.

'신경 주파수 공간' 다이어그램에서 보듯,
신경에 비슷한 반응을 불러일으키는
지역들은 하나로 묶인다. 세 개의 치수 축은
'3대 뇌파' 대역폭을 각각 보여준다.

신경-위상 지도. 위로 솟은 정도와 색은 '3대
뇌파' 주파수대를 보여준다.

세 뇌파 대역폭에 각각 정규화된 신호는
RGB(빨강, 초록, 파랑) 채널에 추가되었다.
붉은색은 알파파로 인한 이완, 초록색은
베타파로 인한 졸음, 파란색은 감마파로 인한
인지를 상징한다.

소리숲길

Kayip(이우준), 이강일

도시는 하나의 초유기체로, 하위 구조의 긴밀한 상호 작용이 상위 구조의 새로운 특성을 이끌어내는 창발적 현상의 결과물이다. 도시에 거주하는 한 개인이 다른 지역으로 이사하는 것과 같은 미시적 행위조차 도시의 거시적 구조 발전을 가능케 하는 미세한 동력으로 작용하지만, 인간의 관점에서 매우 긴 시간에 걸쳐 발생하는 이러한 변화를 체감하기란 극히 어려운 일이다. '소리숲길'은 종묘, 동대문, 종로, 을지로를 대상지로 하는 증강 현실 사운드앱으로, 도시의 본질적 속성―전체를 인식할 수 없는 개별 개체들 행위의 합이 더 높은 수준의 질서를 이루어내는 창발적 현상―을 가상의 숲 생태계와 보행자 사이의 상호작용을 통해 보여주고자 기획되었다. 사이트 내에는 도시의 환경을 수치화한 데이터를 바탕으로 자라는 가상의 숲이 존재한다. 이 숲을 구성하는 각 식물 종은 자신의 DNA에 기록된 각각의 성장 전략에 따라 성장하며 각기 다른 질감의 소리를 발생시킨다.

사용자는 이렇게 생성된 소리의 숲을 탐색하며, 일상 공간의 이면에 존재하는 도시 메커니즘을 경험하게 된다. 사용자가 대상지 내를 돌아다니며 앱을 통해 숲의 소리를 감상하는 동안, 와이파이 신호 밀도, 조도 정보, 소음 정보 등 스마트폰을 통해 수집된 환경 데이터는 서버로 전송된다. 대상 지역은 50x50미터 크기의 구획 500여 개로 구성되며 전송된 데이터는 각 구획에서 자라나는 식물을 위한 양분이 되어 숲 생태계의 성장에 영향을 미치게 된다. 이렇게 형성된 소리숲 생태계는 도시 공간과 인간의 상호작용을 통해 만들어진 결과물인 동시에 상향성을 전제하는 도시 메커니즘의 청각적 반영이다. 도시 공간을 공감각으로 경험함으로써 숲에 남게 되는 관람객들의 발자취는 창발적 과정을 거치며 소리로 변환되어 생성과 소멸을 반복한다.

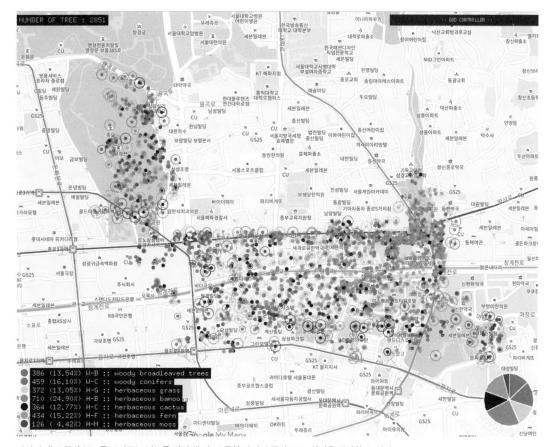

대상지 내 수종별 분포를 보여주는 컨트롤 센터 앱. 총 스물한 가지 수종의 DNA 설정을 파악할 수 있다.

Kayip(이우준)은 소리를 통하여 있을 법하지만 실제로는 존재하지 않는 공간을 그려내는 데 관심을 둔 작곡가로, 선율보다는 음향 자체의 질감과 색조에 주목하는 음악 작업을 하고 있다. 최근에는 프로그래머, 미디어 아티스트로 활동하며 사운드와 그 시각화를 통해 기존의 공간을 재해석하는 작업도 병행한다. 영국 버밍엄 국립음악원과 왕립음악원에서 현대음악을 전공했고, 브라이언 이노에게 발탁되어 2009년 영국 런던 과학박물관에서 열린 아폴로 달 착륙 40주년 기념 공연의 편곡과 영상 편집을 맡았다. 영국에서 BBC 라디오3과 애버딘 대학교가 공동 주최하는 현대음악 콩쿠르 (애버딘 뮤직 프라이즈)에서 우승하여 BBC 스코티시 심포니를 위한 새 관현악곡을 썼고, 2007년부터 2010년까지 3년간 영국 현대 음악 지원협회인 '사운드 앤드 뮤직' 소속 작곡가로 선정되어 활동했다. djkayip.tumblr.com

이강일은 한국예술종합학교에서 뮤직 테크놀로지를 전공했다. 사운드를 근간으로 전자회로, 컴퓨터 프로그래밍 등의 결과물을 적극적으로 활용하는 복합 매체 예술 작법의 전시, 미디어 퍼포먼스 등을 발표해왔다. 개인전 『우연한 잡음, 우연의 풍경』(2011)을 가졌고, 단체전 『앱스트랙트 워킹: 김소라 프로젝트(Abstract Walking: Sora Kim Project)』(2012), 『사운딩 사운더(Sound-ing Sounder)』(2014)에 참여했다. 2011년부터 장현준, 최은진, 윤정아 등 젊은 현대무용 안무자와 협업해왔고, 2016년부터 사운드 아티스트 김지연과 함께 라이브 스트리밍 프로젝트 '웨더 리포트(Weather report)'를 진행하며, 영국의 사운드아트 컬렉티브 사운드캠프와 무선 스트리밍 시스템에 대한 기술적 교류를 이어가고 있다. 현재 미디어아트 컬렉티브 업사이클 라운드업의 멤버로서 2018년 3월 발표를 목표로 실험적 워크숍 '트윅스-업(Tweeks-UP)'을 준비 중이다.

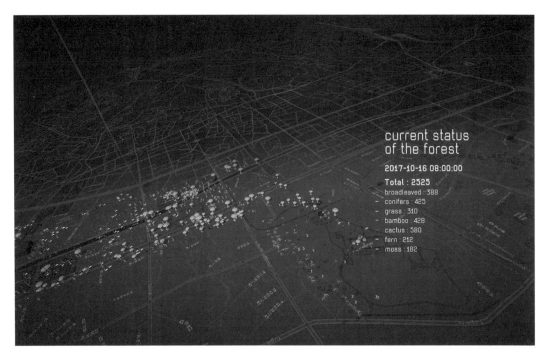

current status
of the forest

2017-10-16 08:00:00

Total : 2525
broadleaved : 388
- conifers : 425
- grass : 310
- bamboo : 428
- cactus : 580
- fern : 212
- moss : 182

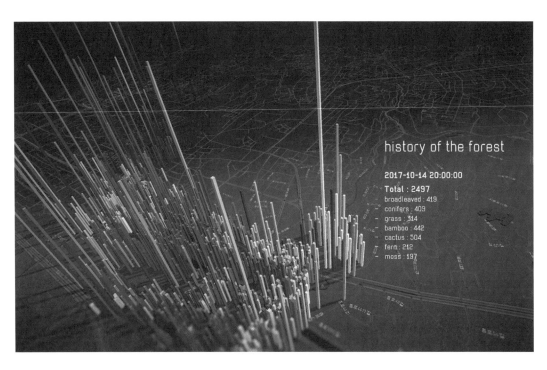

history of the forest

2017-10-14 20:00:00

Total : 2497
broadleaved : 419
- conifers : 409
- grass : 314
- bamboo : 442
- cactus : 504
- fern : 212
- moss : 197

데이터 시각화를 통해 조망해본 전체 숲의 모습.

숲의 성장을 보여주는 타임랩스.

뮤직시티

사운드 아티스트가 도시를 탐험하고 그 도시의 특정
부분에서 영감을 받아 음악을 작곡하도록 하거나, 사운드
설치 작업으로 도시를 음악과 소리로 만나게 하는
프로젝트이다. 이렇게 작곡된 특별한 음악은 연관 장소에
전자 태그되어 사용자가 그 장소에 갔을 때 위치 서비스에
반응하여 자동으로 재생된다. 또한 도시의 특정한 공간에
사운드 설치 작업으로 나타난다. 관객은 뮤직시티에서
도시를 건축적, 음악적, 경험적으로 탐험하게 된다.
서울에서는 낙산공원, 동대문디자인플라자, 세운상가,
회현시민아파트, 남산백범광장, 서울로7017, 청파언덕 등
일곱 개의 장소에서 실행되었다.

'뮤직시티' 투어. 사진: 신경섭 스튜디오.

회현시민아파트. 사진: 신경섭 스튜디오.

사운드 시스템스—회현시민아파트
스티브 가이 헬리어(사운드 아티스트)

공간 내에 '사운드 시스템'들을 서로 반대편에 위치시켜
관객이 옆쪽에서 관람하는 아이디어를 바탕으로 한
작업이다. 각각의 '사운드 시스템'은 서울의 '창조'와
현대적 '소비' 간의 청각적인 긴장감을 주는 완전히 다른
두 개의 범주로부터 처리된 소리를 생성한다. 서로의
반대편에 위치한 '사운드 시스템' 사이의 공간에는
안무가들이 개입한다. 그들은 비유적이며 청각적인
요소들로 점철된 작품 속의 팽팽한 긴장 상태 사이를
돌아다니며 그 안에서 존재하기 위해 노력한다.

회현시민아파트는 1970년 5월에 준공되어 현재 2개의
10층짜리 건물이 남아 있으며 일부 시민들이 거주하고
있다. 40년간 쌓인 서민 아파트의 흔적을 보여주는 이곳은
1960-1970년대 경제적 발전의 상징으로 서울에
마지막으로 남아 있는 시민 아파트이다.

스티브 가이 헬리어는 1980년대 말에
골드스미스 대학교에서 순수미술을
전공했다. 이후 리처드 피어리스와 함께
'데스 인 베가스(Death in Vegas)'라는
그룹을 형성해 상업적으로나 비평적인
면에서 성공했던 그들의 첫 앨범 『데드
엘비스(Dead Elvis)』를 작업하고 녹음했다.
지난해에는 탈린 뮤직위크 2016의
'뮤직시티'와 런던 뮤지엄의 '행동과 번영
(Deed and Prosper)', 가장 최근에는
로테르담의 웜(WORM)의 레지던시와 엣지
힐 대학교에서 열린 '레소난트 엣지 페스티벌
2017'의 사운드 설치 직입에 참여하며
청각적인 작품들을 만들었다. 2008년
터너상 수상자인 마크 레키의 최근 영상
작업이자 현재 테이트 브리튼에서 상영 중인
『드림 잉글리시 키드(Dream English
Kid)』에 참여한 바 있다.
www.steveguyhellier.com

흐름을 따라가다—동대문디자인플라자
한나 필(작곡가)

예전 그 강의 흐름으로부터, 나는 끊임없는 변화, 정치 그리고 거대한 군중의 범람 속에 잠긴 지역을 발견했다. 자하 하디드의 건축물은 이러한 서울의 역사적인 문화를 따르고 있다. 각각의 개성 있는 곡선과 금속 패널은 낮의 더위에도 건물 주변으로 선선한 바람이 다니게 해준다. 나는 차분해지면서 평온함을 느꼈다. 도시 주변의 소리들이 부드러우면서 우아한 공간들을 통해 울려 퍼짐에 따라 마음을 이리저리 거닐게 하고 상상을 고조시킨다. 곡선의 백색 통로들 사이를 돌아다니고 잔디 깔린 지붕과 그 너머로 벗어날 수 있도록 당신의 귀와 마음에 충분한 공간을 제공하면서, 일렉트로닉과 클래식 음악 믹스가 금속의, 콘크리트의, 그리고 자연의 구역에서 울릴 것이다. 4만 개의 개별적인 패널들이 건물 외면을 구성하고 있기에, 40비피엠의 템포, 네 개의 오디오 레이어, 네 개의 목소리, 동대문디자인플라자의 지면에서 네 번의 피아노 연주 그리고 서울을 떠날 때 샀던 한국 징을 네 번 친 것으로 '4'라는 숫자를 작업 전반에 걸쳐 담아냈다.

동대문디자인플라자(DDP)는 동대문역사문화공원역에 위치한 복합 문화 공간으로 2014년 3월 21일 개관한 이래 각종 전시, 패션쇼, 신제품 발표회, 포럼, 컨퍼런스 등 다양한 문화 행사가 열렸다. DDP는 디자인 트렌드가 시작되고 문화가 교류하는 장소로 세계 최초 신제품과 패션 트렌드를 알리고, 새로운 전시를 통해 지식을 공유하며, 다양한 디자인 체험이 가능한 콘텐츠로 운영된다.

영국 런던에서 활동하는 북아일랜드 출신 예술가이자 가수, 전자음악 작곡가인 한나 필은 그녀의 첫 솔로 앨범인 『깨어 있지만 늘 꿈꾼다(Awake But Always Dreaming)』를 발매해 2016년 말 큰 호응을 얻었다. 음악을 통해 치매로부터 '깨어났던' 그녀의 할머니를 통한 개인적인 경험을 담아냈는데, 그녀 스스로는 이 앨범이 마치 '뇌라는 토끼 굴로 뛰어드는 것'과 같다고 표현했으며, 『일렉트로닉 사운드 매거진(Electronic Sound Magazine)』이 뽑은 올해의 전자음악 앨범 1위에 선정된 바 있다. 울트라복스의 존 폭스, 더 마그네틱 노스, 오케스트럴 마뇌브르 인 더 다크와 같은 뮤지션들과 협업해왔으며 다음 음반 『메리 카시오: 카시오페이아로의 여행(Mary Casio: Journey to Cassiopeia)』이 발매될 예정이다. www.hannahpeel.com

동대문디자인플라자. 사진: 신경섭 스튜디오.

서울로—서울로7017
가브리엘 프로코피에프(작곡가)

이번 작곡 작업에서 나는 서울로에 대한 음악 반주를
만들어내고 싶었다. 그 길을 걸을 때 우리가 경험하는 여정
안에서의 특별한 감정에 대응하며 음악은 세 단계를
거치며 진행된다. 1) 신비스러우면서 바쁜 도시를 조금씩
빠져나가는 느낌으로 시작한다. 2) 좀 더 따스한 분위기로
옮겨가면서 길을 걸으며 스치는 다른 사람들, 다양한
식물들, 나무들 그리고 도시 풍경 그 너머를 관찰한다.
3) 편안한 마음으로 서울로의 매력을 진정으로 즐기기
시작하면서 마침내 벅찬 느낌과 깊은 생각의 상태에
도달한다.

서울로 7017은 '1970년 만들어진 고가도로가 2017년 17
개의 사람이 다니는 길로 다시 태어난다'는 뜻에서 명명된
서울역 고가도로의 공원화 사업명이다. 서울시는 서울역
고가를 공원화하고 추가로 인근 보행로와 고가를 잇는
구조물을 설치해 모두 17개의 보행로와 연결하여 2017년
5월 20일에 개장하였다.

가브리엘 프로코피에프는 런던을 기반으로
활동하는 작곡가, 프로듀서, DJ이자
'논클래시컬(Nonclassical)' 레코드
레이블과 나이트클럽 창립자이다. 서구
클래식 음악의 전통을 수용하면서 이에
도전하는 음악을 작곡하는 그는 21세기의
시작과 함께 영국에서 클래식 음악에 대한
새로운 접근을 시도하는 선두 주자로
떠올랐다. gabrielprokofiev.com

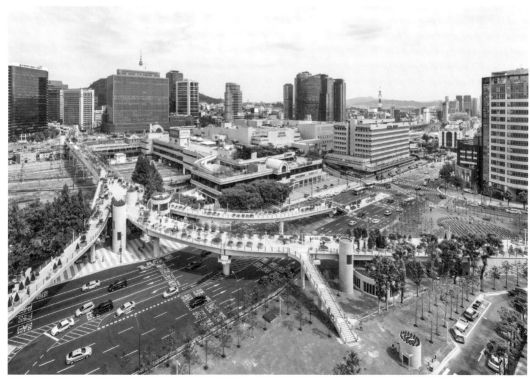

서울로7017. 사진: 신경섭 스튜디오.

수많은 방 안에서—세운상가
장영규(작곡가/뮤지션)

서울의 근현대사를 담고 있는 세운상가를 소리로
아카이빙한다. 과거부터 지금까지 그곳에서 들려온 소리,
혹은 세운상가를 배경으로 한 영화 등 공간을 모티브로
만들어진 소리들을 수집하고 편집하여 재구성한다.
현장에서 실재했던 소리와 세운상가라는 건축물이
발생시킨 상상적 소리가 혼합되어 건축물이 가진 실재와
환영의 층을 생성한다. 건물의 중앙 광장 주변을 걸으며
사운드를 들을 수 있다. 많은 사람들이 주거했던 공간의
복도를 따라 걷는 동안 들려오는 사운드는 이 특정 장소에
담긴 시간성을 넘나들며 1968년부터 현재까지의 역사를
압축한다.

세운상가는 서울시 종로구 종로 3가와 퇴계로 3가 사이에
있는 상가 단지다. 1968년 국내 최초로 완공된 주상 복합
건물로 건축가 김수근이 설계하여 국내 유일의 종합
가전제품 상가로 호황을 누리기도 하였으나 1990년대
들어 점차 쇠락하였다. 2008년 12월부터 단계적으로
상가를 철거하고 대규모 녹지 축을 조성하는 사업에
착수하였으나 2014년 백지화되었고, 2015년부터
'세운상가 재생 프로젝트'가 시작되었다.

뮤지션이자 작곡가인 장영규는 어어부
프로젝트, 씽씽, 비빙 멤버이자, 1990년대
후반부터 영화, 연극, 무용, 시각예술 분야의
수많은 작품에 참여해왔다. 소리의 텍스처와
리듬의 분절을 통한 실험적인 음악 성향을
보여왔으며 최근에는 전통 악기나 소리,
퍼포먼스의 영역을 연구하고 동시대 음악을
접합하여 전통의 구조를 새로이 인식하는
작업을 시도하고 있다.

세운상가. 사진: 신경섭 스튜디오.

바람이 전해주는 기억—청파언덕
Kayip(이우준, 작곡가)

일제가 용산을 군사 지역으로 삼으면서 조망이 좋은
청파동 언덕 위에 일본인 주택가를 조성했는데, 이후 여러
시간대에 다양한 양식의 건물이 들어서면서 청파동은
많은 사건들이 만들어낸 풍경의 콜라주로 변해갔다. 이런
배경을 지닌 청파동 풍경이 만들어내는 정서는 최승자의
시 「청파동을 기억하는가」에 잘 포착되어 있다. 언덕을
따라 그물같이 뻗어 있는 골목길을 거닐다 보면 그의
시어가 실재화되어 펼쳐져 있는 듯한 착각마저 든다. 시를
떠올리며 골목길을 걷다 보니, 이곳의 풍경에 직접
반응하여 소리를 만들기보다, 텍스트가 상기시키는
풍경에 반응하여 소리를 만들고 그것이 다시 실제 풍경에
덧입혀지는 과정이 더 흥미롭겠다는 생각이 들었다.
　　음악과 함께 「청파동을 기억하는가」를 구성하는
시어들을 파편화하여 풍경(風磬)을 위한 바람받이를
설치하였다. 청파언덕 곳곳에 설치된 바람받이는,
텍스트를 시각화하고 바람을 매개로 하여 풍경의 소리를
발생시킨다. 소리로 변환된 시가 청파동의 옛 기억을
환기시키는 가운데, 시의 이야기가 존재했을 법한 공간을
떠올리며 만들어낸 음악은 풍경의 소리와 더해지고
관람객은 이 두 소리의 조합을 들으며 시의 이미지가
덧대어진 청파언덕의 골목길을 거닐게 된다. 사라진
것들에 대한 기억은 잠시 머무는 바람처럼 나타났다
사라지기를 반복하며 소리의 형태로 이곳을 스쳐간 여러
이야기들을 환기시킨다. 영원히 존재하는 것은 없지만
영원히 사라지는 것 역시 없다.

청파언덕이 있는 서계동은 본래 푸르른 언덕이라는 뜻의
청파(青坡)라는 지명을 사용했으나 일제강점기에 한성부
서부 9방 중 하나인 반석방의 서쪽에 있다고 하여 서계
(西界)라는 이름이 붙여졌다. 1905년 경성역이
들어서면서 역 주변으로 시가지가 형성되자 자연스럽게
일본인 주택가가 들어섰다. 당시 지어졌던 적산가옥들이
마을 곳곳에 아직도 분포하고 있다.

Kayip(이우준)은 소리를 통하여 있을
법하지만 실제로는 존재하지 않는 공간을
그려내는 데 관심을 둔 작곡가로, 선율보다는
음향 자체의 질감과 색조에 주목하는 음악
작업을 해오고 있다. 최근에는 프로그래머,
미디어 아티스트로 활동하며 사운드와 그
시각화를 통해 기존의 공간을 재해석하는
작업도 병행하고 있다. 영국 버밍엄 국립
음악원과 왕립음악원에서 현대음악을
전공하였고, 브라이언 이노에게 발탁되어
2009년 런던 과학박물관에서 열린 아폴로
달 착륙 40주년 기념 공연의 편곡과 영상
편집을 맡았다. 영국에서 BBC 라디오3과
애버딘 대학교가 공동 주최하는 현대음악
콩쿠르(애버딘 뮤직 프라이즈)에서 우승하여
BBC 스코티쉬 심포니를 위한 새 관현악곡을
썼고, 2007년부터 2010년까지 3년간 영국
현대음악 지원협회(Sound and Music)
소속 작곡가로 선정되어 활동했다.
djkayip.tumblr.com

청파언덕. 사진: 신경섭 스튜디오.

한양난봉가—남산백범광장
음악그룹 나무(한국 전통음악 그룹)

회현동에서 남산 자락으로 올라가는 곳에 위치한 남산 백범광장에서 바라본 서울의 모습은 새로웠다. 꽤나 널찍하게 자리 잡은 광장을 둘러싸고 잘 조성된 수목. 높은 시야에서 한눈에 들어오는 고층빌딩 숲 너머로는 수많은 아파트들과, 도시 개발의 손이 더디게 닿은 주택촌이 함께 보인다. 이 모든 것을 광장 바로 옆을 지키는 서울성벽과 함께 바라보고 있자면, '서울'이라는 큰 항아리 안에 혼재되어 있는 다양성을 놀라운 마음으로, 기쁘게 발견하게 된다.

조선시대 초기부터 지금까지 수백 년 동안 자리를 지키고 있는 서울성벽. 「한양난봉가」는 그곳을 거닐면서 사람으로부터 사람에게 세상 이야기를 들려주고 풍류를 즐기며 유유자적한 과거의 한량, 지금의 한량에 대한 노래이다. 황해도 지방에서 불려지는 '긴난봉가'와 '사설난봉가'의 선율과 가사에서 모티브를 가져와 음악그룹 나무의 새로운 해석으로 작곡하였다.

남산백범광장은 남산공원으로 올라가는 도중 산 중턱에 위치한다. 1969년 8월 광장을 조성하면서 독립 운동가이자 교육자인 김구 선생의 애국정신을 기리기 위해 동상이 세워졌다. 이 구간에 있는 한양도성은 2013년 숭례문 복구 기념식과 함께 성벽 복원이 마무리되었다.

음악그룹 나무는 한국 전통음악이 가진 예술성과 정신을 깊게 체득하고, 다양한 장르의 음악 어법을 받아들여 동시대 사람들이 함께할 수 있는 음악을 만드는 그룹이다. 그들의 음악은 상호작용에 의한 즉흥성이 가장 큰 특징으로, 이는 다양한 장르의 예술과 그에 따른 관객을 한 지점으로 모으는 힘을 가지게 한다. 음악그룹 나무는 2013년부터 무용, 다큐멘터리, 클래식, 재즈 등 다양한 장르의 예술가와 함께 작업했고, 이를 통해 세 명의 음악가가 가진 창작 역량과 뛰어난 연주력을 관객들에게 선사했다. 그동안 다양한 페스티벌에 초청되어 전통음악과 창작 음악 모두에서 두각을 나타내며 한국 음악계의 기대를 한 몸에 받고 있다.

남산백범광장. 사진: 신경섭 스튜디오.

그 언덕—낙산공원
야광토끼

가난이 싫어 맨주먹으로 서울에 왔네
내 아버지 두 눈엔 아직도 그때의 소년이 있네
내 자식만큼은 나보다 더 나은 삶을 바랐네
내 어머니 손마디에 반지 하나 빛나지 않네
오늘도 그 언덕에 다시 올라서 지난날들을 그리워하네
굽이굽이 골목 위로 노을이 지면
지난 세월이 야속해 우네
가파른 언덕 계단 위를 숨이 차오르면
낮은 담 너머로 밥 짓는 내음이 나네
하얀 돌담 위로 둥근 박 같은 달이 떠도
드르륵 미싱 소리 그칠 줄을 모르네

전형적인 트로트 멜로디와 현대적인 편곡의 만남. 이번 작품에서는 작가의 어린 시절 추억과 작가의 부모님과 부모님 세대에 대한 애환, 그리고 낙산공원의 연대기적 변화에 대한 편곡이 특징이다.

낙산은 서울의 형국을 구성하던 내사산(남산, 인왕산, 북악산, 낙산)의 하나로 풍수지리상 주산인 북악산의 좌청룡에 해당하는 산이다. 자연환경과 문화유산을 지니고 있는 낙산은 일제강점기를 거쳐 현재에 이르기까지 상당 부분 파괴·소실되었고 특히 1960년대 이후의 근대화 과정에서 무분별한 도시계획으로 인해 아파트와 주택이 낙산을 잠식한 채 오랜 시간 방치되어 역사적 유물로서 제 기능을 상실하게 되었다. 이에 서울시에서는 '공원녹지확충 5개년 계획'의 일환으로 낙산을 근린공원으로 지정하고 주변의 녹지 축과의 연결을 도모하면서 낙산의 모습과 역사성을 복원하는 사업을 추진하게 되었다.

낙산공원. 사진: 신경섭 스튜디오.

야광토끼는 데뷔와 동시에 한국 대중음악 최우수 팝 음반상을 받으며 국내외에서 활발히 활동 중이다. 『피치포크(Pitchfork)』, 『FADER』 등의 해외 매체에 소개되었으며, 존 올리버의 「래스트 위크 투나잇(Last week tonight)」에 '베터 K-팝 (Better K-pop)'으로 추천되기도 했다.

플레이어블 시티

플레이어블 시티는 영국 서부 항구 도시 브리스톨의 복합 예술 공간 워터쉐드에서 시작한 프로젝트로서 테크놀로지, 예술, 놀이가 결합된 창의적인 즐거움을 제시한다. 세운상가 및 청계천 세운교 주변에서 시민 참여형으로 진행되는 도시 게임을 통해 청계천 주변의 자연 생태, 이곳을 생활 터전으로 삼고 있는 소시민들의 삶, 도시의 변화 등을 소재로 다채로운 이야기가 펼쳐진다.

피시 시티
김보람

도시는 물고기를 먹으며 자라난다.

　　청계천에 살고 있는 물고기를 들여다본 적이 있는가?
이곳의 물고기는 어떤 이유로 여기에 있는 걸까? 도시의
모든 것에는 용도가 있다. 용도가 불분명한 것들은 폐기
처분되거나 점차 사라지게 된다. 청계천의 물고기를
살펴보자. 2006년, 2년간의 복원 공사를 마치고
일반인에게 공개된 직후 발표에 따르면 청계천에는
약 19종의 어종이 관찰되고 있었다. 이후 2014년에는
16종으로 줄어들었지만 개체 수는 약 7배로 늘었다고
한다. 도심 속 하천임에도 불구하고 물고기의 개체 수는
점점 늘어가고 있다.

　　청계천 물고기의 용도는 무엇일까? 당신이 생각하는
물고기들의 필요성에 따라 물고기들을 살펴보자. 당신의
궁금증과 의문을 따라 청계천에 숨어 있는 물고기들의
비밀을 발견하게 될 것이다.

김보람은 공간의 상태를 가상의 공간과
실제의 공간으로 나누어본다. 가상의 공간은
창작자의 상상이 실체화되어 놓인 공간으로
전시장이나 무대, 영상 속 공간 등을
의미한다. 실제의 공간은 일상의 공간으로,
수많은 일들이 동시다발적으로 일어나지만
대부분은 보이지 않고 묻히는 공간이다. 이
두 공간이 중첩되는 상황을 만들어 공간에서
보이지 않는 것들, 공간에서 일어날 법한
일들, 공간의 가능성에 관심을 갖고 작업하고
있다.

미디어 그래피티
썬 킴

열린 청계천 벽에서 사람들이 펜이나 스프레이가 아닌 손가락으로 그림을 그리거나 낙서를 즐긴다. 벽에 직접 영향을 미치지 않고 가상공간에서 표현되기 때문에 환경을 해치지 않는다. 자유로운 표현의 공간에서 가족과 연인, 아티스트 등 다양한 사람들이 자신만의 낙서를 즐길 수 있다. 예술적 가치를 떠나 이는 참가자들에게 표현의 자유를 부여하고 생각을 나누는 대화의 장을 만들어줄 것이다. 도시적인 청계천 미관과 함께 어울려서 시민들을 위한 예술 벽으로 변모되기를 기대한다.

썬 킴은 다양한 분야의 사람들과 협력하여 드로잉, 설치 미술, 디자인 기획, 공공 프로젝트 등 다양한 작업을 하는 아티스트이자 비주얼 디렉터이다. 한국 예술종합학교 졸업 후 런던의 첼시 미술 디자인대학교에서 석사 학위를 받았다. 2016년 문예진흥기금 공모에 선정되었다. 어려서부터 현재까지 약 40개국에 머물며 작업 활동을 해왔으며, 이러한 다양한 세계에서 겪은 경험은 비주얼 디렉터라는 능력과 감각을 갖도록 확장되었다.

사진: 신경섭 스튜디오.

DIY 펫과 함께하는 청계천 산책
양숙현

나는 디지털 패브리케이션을 통해 산업 시대의 표준 기술이 디지털 플랫폼 내에서 수용되는 방식과 이것이 구체화되는 형식에 관심을 가지고 있다. 이를 위해 대량 생산된 상품들을 해킹하고 변형시키는 작업을 진행하고 있다. 이 프로젝트는 공간 특정적임과 동시에 놀이 행위(조정, 산책, 플레이)를 유도하는 작업이라 할 수 있다.

청계천 주변 지역은 대부분 공장과 재료상으로 이루어진 공업 지구로 주거 공간이 아니기 때문에 애완동물을 데리고 산책하는 사람들을 보기 힘들다. 청계천 역시 산책로가 좁아서 동물을 데리고 산책하는 것이 쉽지 않다. 나는 이에 '블림프(Blimp)'라고 불리는, 대량 생산으로 만들어진 물고기 형상의 풍선을 변형시켜 나만의 펫을 만들고 이를 조정-산책시키는 놀이를 제안한다. 청계천의 좁은 산책로에서 이 물고기 형상의 펫은 청계천을 가로지르며 유유히 유영할 것이다.

양숙현은 동시대 매체를 '기술에 의해 생산된 모든 것'이라 정의하며 기술-인간-환경 내에서 축적된 매체 경험이 체현되어 새로운 상상력이 되고, 또 다른 에너지로 변환한다고 믿는다. 그녀는 '기술적 대상'으로 가득 찬 물리적 공간이 만들어내는 경험에 흥미를 느끼고 이 체화된 미디어 경험과 기술적 상상력을 결합하여 다양한 방식으로 표현해 낸다. 이는 때로는 실제 공간을 변형시키는 거대한 키네틱 설치물이 되기도 하고, 한 손에 들어오는 웨어러블 디바이스가 되기도 한다. 하이퍼 매트릭스(Hyper-Matrix, 2012), 브릴리언트 큐드(Brilliant cube, 2013–2014), P-시티 미디어 2.0(P-city media 2.0, 2016) 등 아티스트 콜렉티브 전파상 멤버로서 다수의 미디어 프로젝트에 참여했으며 서울문화재단 NArt(2011), 금천예술공장 레지던시 프로그램(2011), 국립아시아문화전당 문화창조원 크레이터스 인 랩(Creators in LAB, 2015), 국립현대미술관 창동 레지던시 프로젝트팀(2017), 인텔 & 바이스 크리에이터스프로젝트(2011), 다빈치 크리에이티브(2010, 2014), 국립아시아문화전당 문화창조원 개관전(2015), 한국과학창의재단 GAS 2017, 청주공예비엔날레(2017) 등에서 전시했다. www.maumchine.net

사진: 신경섭 스튜디오.

댄스 위드 미
이은경, 김민지

동작 인식 기술을 이용한 인터랙티브 설치 작업인 「댄스 위드 미」는 관수교 아래에서 관람객이 청계천에 살고 있는 동물들과 함께 춤을 추는 놀이이다. 2005년 청계천이 복원되고 녹지가 생성되면서 이곳은 다양한 동식물의 서식지로 거듭나게 되었다. 올해로 복원 12년을 맞는 청계천은 도심 속 서울 시민들의 휴식처이자 많은 동식물의 삶의 터전이 되고 있다. 「댄스 위드 미」는 이들과 같이 즐거운 놀이를 해보면 어떨까 하는 생각에서 탄생했다.

관수교 아래 도보를 지나가던 사람은 청계천에 서식하는 대표적인 동물을 만나게 되고, 그 동물은 사람의 움직임을 따라 하며 서서히 춤을 춘다. 몸을 움직일 때마다 다양한 소리가 생성되고, 놀이 참여자는 움직임으로 음악을 만들며 청계천의 동물과 함께 춤을 추게 된다.

이은경은 시각 디자인을 공부하고 5년간 디스트릭트에서 기획자로 일하며 다양한 홀로그래픽 공연, 뉴미디어 전시 및 상품 개발 프로젝트에 참여했다. 2016년 영국에서 컴퓨테이셔널 아트 전공으로 대학원을 졸업하고 현재 서울을 기반으로 미디어 아티스트로 활동 중이다. 기술이 가져다줄 삶의 극적인 변화에 관심이 많다. www.liquidmindstudio.com

김민지는 컴퓨터 공학을 전공하고 방송 미디어 분야에서 7년 동안 소프트웨어 엔지니어로 일했다. 2016년 영국 런던의 골드스미스에서 인터랙션 디자인 공부를 마치고 현재 서울을 기반으로 인터랙션 디자이너로 활동 중이다. 우리의 일상적 삶이 더 즐겁고 행복할 수 있도록 사람과 기술 사이의 새로운 경험을 디자인하고 있다. www.interactionmedia.org

사진: 신경섭 스튜디오.

반

혼자 팩토리에 온 낯선 자들(임도원, 유은주)

게임은 한 통의 문자 메시지로 시작된다. 메시지 발송자는 '반'이라는 열일곱 살 소녀이다. 그녀는 자신을 찾아달라는 도움을 청하는 문자를 보내온다. 게임을 시작한 관객은 이십대 소녀와 문자 메시지를 주고받으며 그녀의 발자취를 찾아 도시의 골목 구석구석을 탐험한다. 그녀의 안내에 따라 마주하게 되는 이정표와 장소는 그녀가 서울에 도착해 경험한 일들, 개인적인 기억과 연결되어 있다. 반이 요청한 미션을 해결하고, 장소를 찾아낼 때마다 관객의 대화 상대인 그녀의 나이는 한 살씩 줄어들고, 마지막 장소에 도착했을 때 그녀의 나이는 열 살이 되어 있다. 낯선 도시에서 길을 잃은 열 살 아이는 어디서 온 누구일까. 그녀는 과연 길을 잃은 것일까.

'혼자 팩토리에 온 낯선 자들'은 두 명의 예술가, 프로젝트 큐레이터 임도원(혼자 팩토리)과 유은주(낯선 자들)로 구성된 프로젝트 그룹이다. 임도원의 혼자 팩토리는 디지털 기술과 그 메커니즘에 대한 깊은 탐구를 바탕으로 각 개인의 타고난 창의성을 발현해내고 활성화할 수 있는 다양한 예술 제품과 기기를 디자인하고 있다. 유은주의 낯선 자들은 관객과 장소에 대한 새로운 해석과 접근을 통해 확장된 범주의 거리 퍼포먼스에 대해 고민하는 단체이다. 또한 작품 내에서 관객과 밀접하게 소통하는 적극적 개입 방식을 개발하는 데 초점을 맞추고 있다.

사진: 신경섭 스튜디오.

인터내셔널 스트리트 게임
로지 포브라이트

점프!(1인 이상)
타깃 위로 뛰어오른 후 보상을 즐긴다. 스타일이 제일 좋은
사람이 이긴다!

거대한 물고기(1인 이상)
물고기 비늘을 이용해 광장 안에 거대한 물고기를 만든다.

레몬 겨루기(2-10명)
각 참가자별로 두 개의 숟가락이 필요하다. 한 숟가락에는
레몬을 얹고, 다른 한 숟가락으로는 상대방의 레몬을
떨어뜨려야 한다. 레몬이 숟가락에서 떨어진 사람은
퇴장이다. 숟가락 위의 레몬은 어떤 식으로든 고정시키면
안 된다. 레몬을 끝까지 숟가락 위에 가지고 있는 사람이
게임에서 이긴다.

네트 탈출(2-10명, 2팀)
방호복을 착용한다. 네트 반대편에 먼저 도착해야 이긴다.
선수들은 순서대로 네트의 새로운 섹션에 한 발짝씩만

다가갈 수 있다. 그런 다음 물 풍선 하나를 상대방에게
던질 수 있다. 언더스로 방식으로 던져야 하며 높이
던질수록 좋다. 상대팀은 우산을 펼쳐 자신들을 보호해야
한다. 가장 용감한 자가 네트 반대편에 먼저 도착하고
게임에서 이기게 된다!

레이저 공(6-10명, 2팀)
이 게임에는 레이저를 쏘는 포지션과, 반사 혹은 레이저를
막는 포지션이 있다. 막는 사람을 피하여 레이저로 타깃을
쏜다. 시간 안에 가장 높은 점수를 딴 팀이 우승한다.

로지 포브라이트는 디지털 아티스트이자,
스토리텔러, 게임 디자이너이다. 심리학과
인류학을 전공했으며 즐거움 넘치는 경험을
창조하는 회사 '스플래시 앤드 리플'의
크리에이티브 디렉터로서 다양한 공간에서
일어나는 연극적인 길거리 놀이에서부터
박물관이나 유적지에 장기간 설치되는 모험
기구 등 다양한 작업을 해왔다. 그녀의
디자인은 쌍방향적 매개성을 구현함으로써
평범한 일상에서 벗어나 새롭게 생각하고,
느끼고, 존재하는 공간으로 사람들을 초대해
특별한 경험을 선사한다.

커넥티드 시티

최석규(주한 영국문화원 2017-18 한영 상호교류의 해 예술 감독)

'도시화(urbanisation)'는 21세기의 가장 중요한 화두 중 하나이다. 경제성장이 도시 발전의 핵심 요소이던 시대를 거쳐, 세계의 도시들은 어떻게 하면 지속적인 성장을 추구하면서 살기 좋은 도시를 만들 수 있을까 골몰하고 있다. 서울 역시 예외일 수 없다. 해방 후, 지난 70년간 서울은 고도의 경제성장을 이루어냈다. 그러나 그 신화 뒤에는 사회, 문화, 정치적으로 많은 문제점과 도전 과제들, 즉 사회적 불평등, 도시의 동질화, 다양성과 통합성 부족 등의 문제를 안고 있다. 살기 좋고 지속적인 성장을 위한 서울의 도시 정책은 '성장과 발전'이라는 핵심 축을 '공유, 공존 그리고 협치'로 전환하고 있다.

이러한 관점에서 볼 때 우리가 살고 있는 서울의 건축, 환경, 공간, 경제 구조는 너무도 빠르게 변화하고 있다. 이런 급속한 변화 속에서 일상을 살아가는 도시 사람들에게 '예술과 문화'는 어떤 역할을 해야 하는가? '2017-18 한영 상호교류의 해'의 일환으로 진행된 '커넥티드 시티'는 도시, 예술, 기술, 건축, 재생, 협업이 핵심을 이루는 축제로서, 서울이라는 도시에서 한국과 영국의 아티스트들이 새롭게 창작한 다양한 음악, 도시 게임, 이야기, 전시, 그리고 공연의 형태로 지역민과 다양한 관람객을 만날 수 있도록 기획되었다. 특히 커넥티드 시티를 구성하는 5개의 프로젝트 가운데 '뮤직시티'와 '플레이어블 시티'는 서울비엔날레 협력 프로젝트로서 진행되었다.

커넥티드 시티는 첫째로 공공장소 중심의 창의적인 프로젝트를 통해 시민들이 도시를 새롭게 경험하고 상상할 기회를 제공하고자 한다. 둘째, 공공 공간을 중심으로 테크놀로지와 장소 특정 융합 프로젝트를 통해 도시에서 예술적 경험을 확장하고자 한다. 셋째, 지역 및 공동체의 문화와 삶을 기반으로 하는 프로젝트를 기획 실행함으로써 지역 공동체에 대한 도시민들의 이해 폭을 넓히고, 도시민과 지역민의 예술 참여를 확대하고자 한다.

커넥티드 시티는 '뮤직시티', '플레이어블 시티', '메이커 시티', '스토리텔링 시티', '퍼포밍 시티'로 구성된다. 뮤직시티는 음악으로 서울이라는 도시 공간을 새로운 풍경으로 바라보게 하는 프로젝트이고, 플레이블 시티는 예술, 테크놀로지 그리고 놀이가 결합된 시민 참여형 도시 게임이다. 메이커 시티는 동대문, 서울역 일대의 자연 발생적 봉제, 구두 공장 지역을 리서치하고 건축가, 디자이너, 시각예술가들이 지역을 탐구하여 발견된 것을 예술 작업으로 보여준다. 스토리텔링 시티는 서울과 브레드포드 두 도시를 탐험한 경험을 웹툰과 그래픽 노블이라는 매체를 통해 들려준다. 퍼포밍 시티는 사운드 설치, VR 체험, 퍼포먼스가 결합된 공연이 도시 공공 공간을 새롭게 변화시키는 프로젝트이다.

한 도시의 문화예술적 독창성은 도시와 그 안에 거주하는 공동체 및 예술가의 상호작용으로 만들어진다. 이번 프로젝트는 서울이 어떤 곳인가를 새롭게 경험하고, 서울의 문화예술적 독창성을 다시 한 번 생각하는 계기가 될 것이다. 도시와 지역 공동체를 연결하고, 특별한 경험을 선사하며, 지역민들이 도시를 재발견할 수 있는 기회를 제공하는 다양한 공공 예술 프로젝트로 발전되길 바란다.

최석규는 영국문화원이 주관하는 '2017-18 한영 상호교류의 해' 예술 감독이다. 안산 국제거리극축제 예술감독, 춘천 마임축제 부예술감독 등 15년간 공연 예술 축제의 현장에서 일했다. 2005년 아시아 동시대 연극, 무용, 다원 예술 작품 개발을 중심으로 한 '아시아나우(AsiaNow)'를 설립하여 한국 현대 연극의 국제 교류를 위해 활발히 활동해왔다. 2014년부터 2017년까지 4년간 아시아 프로듀서들의 다양한 프로젝트 개발을 위한 협력 네트워크가 될 '아시아 프로듀서 플랫폼 캠프' 운영 위원으로 활동하고 있다.

똑한
행도시

WALKING
THE COMMONS

'도시워크숍 3: 테마(Color)로 바라본 서울,
도시 탐험하기', 2017년 9월 16–17일,
동대문디자인플라자 배움터 나눔관.
사진: 김하늘.

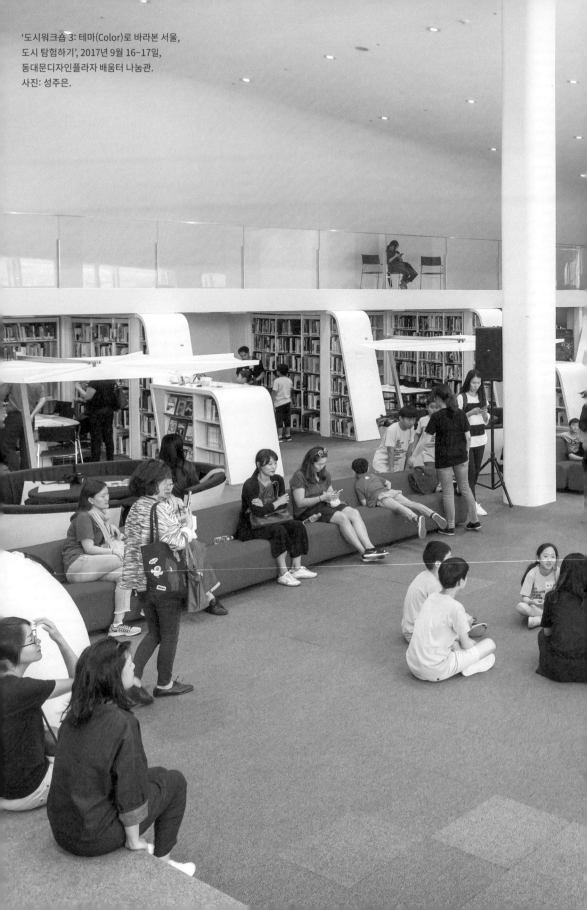

시민참여
프로그램

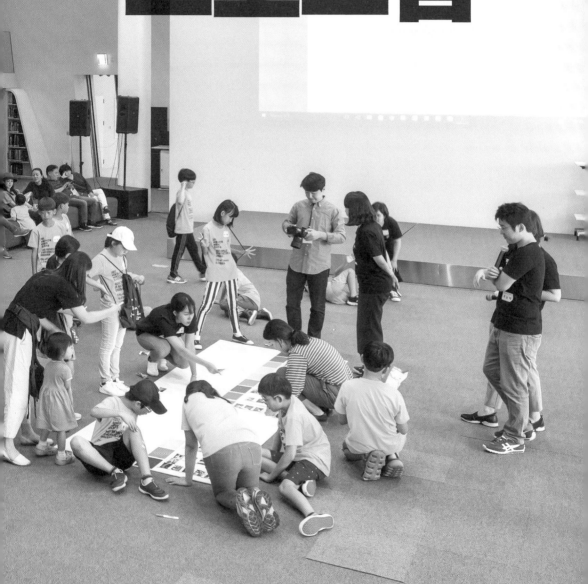

서울비엔날레 × 서울식 거버넌스

정소익
서울도시건축비엔날레 사무국장

오늘날 도시는 단순히 물리적인 공간과 시설의 총합으로 이해되지 않는다. 도시는 물리적인 환경과 비물리적인 자산들, 그리고 그 안에서 살고 있는 사람들이 상호 작용하며 만들어가는 하나의 작동 시스템(mechanism)이며, 오늘의 환경문제, 사회문제를 만들어낸 주범이기도 하다. 동시에 도시는 내일의 해법을 작동시킬 수 있는 효율적인 시스템이기도 하다. 전 세계 인구의 반 이상이 도시에 살고 있는 지금, 서울시를 포함한 세계 여러 도시에서 이러한 인식이 다각적인 도시 정책과 거버넌스 체계를 수립하는 바탕이 되고 있다.

서울의 경우 도시를 하나의 시스템으로 인식하는 것은 더 필연적이다. 서울은 2,000년 역사가 살아 숨 쉬는 도시다. 한강과 수많은 크고 작은 산들을 품고 있는 600제곱킬로미터가 넘는 면적에 1,000만 인구가 살고 있다. 또한 한국의 정치, 경제, 사회, 문화의 중심지이며 2,000만이 넘는 사람들의 활동 터전인 메가시티이다. 따라서 서울은 지금보다 더 유연하고 유기적인 도시 정책과 거버넌스 체계를 필요로 한다. 삶과 생활공간의 지속 가능한 변화를 추구함에 있어 유연한 사회, 문화, 경제, 복지, 환경, 공간 정책에 대한 고민이 중요하고, 특히 보다 유기적인 거버넌스 체계에 대해 고민하는 것, 즉 정책들을 누구와 함께 어떻게 추진할 것인지, 어떻게 1,000만 인구와 소통할 것인지에 대한 고민이 중요하다.

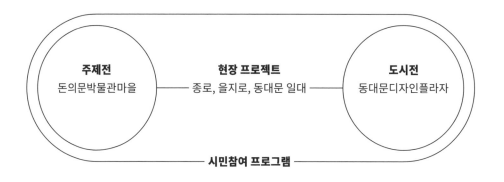

주제전
돈의문박물관마을

현장 프로젝트
— 종로, 을지로, 동대문 일대 —

도시전
동대문디자인플라자

— 시민참여 프로그램 —

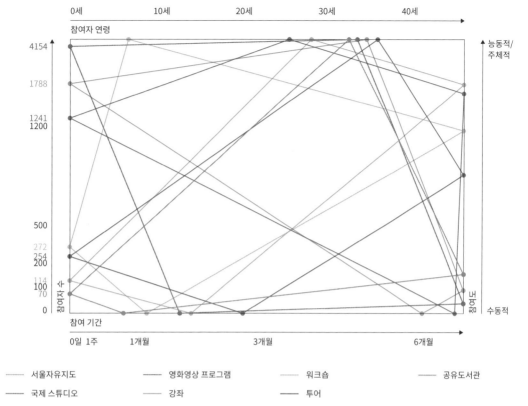

참여자 연령

0세 10세 20세 30세 40세

4154
1788
1241
1200

500
272
254
200

114
100
70
0

참여자 수

참여 기간

0일 1주　1개월　3개월　6개월

능동적/
주체적

참여　수동적

서울자유지도 　영화영상 프로그램 　워크숍 　공유도서관

국제 스튜디오 　강좌 　투어

　서울비엔날레는 이 고민에 답하는 방법 중 하나이다. 서울비엔날레의 주제전, 도시전, 현장 프로젝트는 '도시건축'을 다루는 '비엔날레'로서 기존의 여러 도시 행정 관행과 틀을 깨는 유연하고 전위적인 도시 정책 실험을 시도했다. 이렇게 실시된 실험과 논의는 시민참여 프로그램을 통해 시민들과 적극적으로 만났다. 시민참여 프로그램은 서울비엔날레가 전문가 주도의 비엔날레에 머무르지 않고 도시와 건축의 이해 당사자이자 진정한 주인인 시민들에게 좀 더 가까이 다가가 '도시건축' 비엔날레로 완성되게 하는 기제이다. 시민들에게 보다 쉬운 언어, 보다 다양한 방식, 보다 직접적인 체험을 제공해 서울비엔날레의 도시 정책 실험과 담론에 대한 이해를 도움과 동시에 같이 참여하고 행동할 수 있는 플랫폼을 제시했다.

　2017 서울비엔날레의 시민참여 프로그램은 서울 자유지도, 국제 스튜디오, 영화영상 프로그램, 공유도서관, 강좌, 교육 프로그램, 공유도시 서울투어 등 총 일곱 개로 구성되어 시민 2만여 명과 함께했다. 같이 참여한 국내외 기관, 대학, 단체, 작가들도 60여 팀에 이른다. 각 프로그램은 다양한 대상과 방식, 매체를 통해 시민들이 '공유도시'에 대해 이해하고, '공유도시'에

동참하도록 하는 단초를 마련했다. 모든 시민들을 대상으로 하는 영화영상 프로그램, 공유도서관, 강좌, 그리고 공유도시 서울투어는 '공유도시'의 여러 면모를 직간접적으로 드러내어 '공유도시'에 대한 전체적인 이해를 도운 프로그램들이다. 가장 대중적인 매체 중 하나인 영화에 포럼과 게스트 토크를 더해 구성된 영화영상 프로그램은 이미지와 이야기를 통해 시민들로 하여금 '공유도시'의 공간적 면모를 감지하게 했다. 공유도서관이 제시한 것은 '공유도시'에 대한 책과 인쇄물, 그리고 이들에 몰입할 수 있게 하는 열린 열람 공간이었다. 공유도서관의 주된 목적은 도서관 방문자들로 하여금 각자의 시간과 속도로 '공유도시'와 관련된 각종 논의를 접하게 하는 것이었다. 강좌는 본격적인 서울비엔날레 시작 전부터 서울비엔날레 기간 중까지 총 네 개의 시리즈, 32회로 준비되었다. '공유도시'에 대한 인문사회학적인 개괄, 서울비엔날레 전시와 현장 프로젝트 기획 방향에 이어 서울비엔날레 세부 내용과 속 이야기들을 순차적으로 밀도를 높여가며 전달했다. 서울 속 '공유도시'의 현장으로 직접 안내하기도 했다. 공유도시 서울투어는 행촌, 세운상가, 새활용 플라자, 성북예술동 등 우리가 평소에 가보기 힘든

'공유도시'의 현장들, 잘 인지하지 못했던 현장의 의미들을 엮어 소개했다.

서울자유지도, 국제 스튜디오, 교육 프로그램은 보다 구체적인 목표를 가지고 시민들과 함께 '공유도시'에 대한 이해를 넘어 동참과 행동을 이끌어낸 프로그램들이다. 서울자유지도는 공공재로서 지도의 의미와 영역을 확인하고 새로운 방식의 지도를 같이 만드는 프로그램이었다. 주말 동안 자료 수집과 공유, 현장 답사와 인터뷰 등의 집중 워크숍을 진행하면서 도시를 인지하는 방식과 도시에 대한 새로운 이해를 공유하고 같이 지도를 만들어갔다. 국제 스튜디오에는 국내외 30여 개 대학의 학생들이 참여했다. 2016년 가을 학기부터 2017년 봄 학기까지 1년에 걸쳐 서울역 일대, 을지로 일대, 동대문 일대를 대상지로 하여 건축 스튜디오를 진행하면서 '공유도시'에 대한 공동 연구와 깊이 있는 디자인 제안을 시도했다. 결과물들은 워크숍, 심포지엄에서 공유된 담론과 함께 '능동적 아카이브(active archive)'로 구축되었다. 영유아, 어린이, 중학생, 고등학생과 대학생들을 대상으로 총 7회의 교육 워크숍이 진행되었다. 공간 인지에서부터 기획과 전시에 이르기까지 도시를 경험하고 직접 표현하는 활동들이 참여자들의 연령대에 맞추어 구성되었다. 영유아와는 놀이를 통해 공간을 이해하도록 시도했고, 어린이와는 도심 속 골목들을 걸어 다니면서 몸으로 도시를 느끼고 발견하고 표현하도록 시도했다. 중학생들은 땅의 힘을 이해하게 되었고 지진에 버티는 구조물도 직접 만들어 실험해보았다. 고등학생과 대학생들은 세운상가 곳곳을 방문하며 지금까지 전혀 몰랐던 도시의 구조와 구성원들을 목격했고, 참여 학생들이 방문하며 보고 느낀 바를 전달하는 작품과 전시를 직접 기획하고 만들어보았다.

이렇게 서울비엔날레는 지난 2년 동안 시민참여 프로그램을 통해 다양한 언어로, 현장에서, 지속적으로 시민들과 접촉면을 넓히면서 도시의 오늘과 내일, 도시 정책에 대한 담론을 보다 쉽게 전달하고 교감하고자 했다. 이는 시민이 교육과 교화의 대상이어서가 아니다. 오늘의 도시, 특히 서울은 이제 전문가와 관이 주도하는 '통치 (government)'가 아니라 시민과 함께 이끌어가는 '거버넌스(협치)'를 필요로 하기 때문이다. 서울 비엔날레의 시민참여 프로그램은 그러한 거버넌스의 플랫폼으로 작동할 수 있도록 기획되었다.

시민참여 프로그램에 함께한 2만여 명의 시민들은 전체 서울시민 1,000만 명 중에서 극히 일부에 지나지 않는다. 하지만 2년이라는 길지 않은 기간 동안 진행된 프로그램에서, 시간이 지날수록 이전 참여자의 추천으로 각종 프로그램에 참여하게 되었다는 시민들이 늘어간

것을 보면 시민참여 프로그램의 영향력은 2만이라는 숫자에 한정되지 않는다. 본 프로그램에 참여한 시민은 능동적인 시민, 생각하고 표현하고 행동하는 시민으로 거듭나고 있는 중이기도 하다. 이러한 프로그램들을 더 많이 원한다고, 서울비엔날레의 의도와 결과에 대해 궁금하다고, 앞으로 이러저러한 내용과 현장을 다뤄 주었으면 좋겠다고 구체적으로 발언하는 모습들에서 그 변화를 볼 수 있었다. 이 기간을 통해 변화하는 시민들 모습이 방증하는 바가 있다면, 그것은 바로 서울 비엔날레가, 더 구체적으로는 서울비엔날레의 시민참여 프로그램이 실제로 서울의 도시 거버넌스를 만들어가는 메커니즘으로 작동할 수 있다는 것이다.

서울자유지도

강이룬
2017 서울도시건축비엔날레 큐레이터,
매스프랙티스 대표

소원영
2017 서울도시건축비엔날레 큐레이터,
MIT 센서블시티 랩 연구원

서울자유지도 로고.

지도는 공간을 매개함으로써 우리가 세상을 이해하는 방식에 큰 영향을 미치는 매체이며 자본, 국가, 시민사회의 통제와 견제가 복잡하게 상호작용하는 장이다. '서울 자유지도'는 오픈 데이터와 오픈소스 매핑 도구를 활용한 지도 제작을 통해 지도가 공공재로서 갖는 의미를 새롭게 확인하고, 온라인 지도 제작에 관한 사회적, 기술적, 정책적 제약을 넘어서는 방법을 제안한다.[1] 이 과정에서 본 프로젝트는 '정보'의 전달과 '효율'에 대해 역설적인 고민을 던지고, 전 지구적 인프라에 대한 의존을 비판적으로 바라보며 탈중앙화를 향한 국지적 능동성을 모색하고, 재개발과 홍수라는 상징적이고 실질적인 재난을 가시화하며 대안적 도시 역사를 서술한다.

　전통적으로 지리 정보는 국가의 자산이자 안보의 핵심으로, 일반인이 쉽게 획득할 수 있는 정보가 아니었다. 예컨대 냉전 시대 소련은 국가적 정보 관리 차원에서 미국을 포함해 세계 각국의 정밀한 지도를 보유했지만 일반 자국민은 조악한 지도만을 접할 수 있었다. 그러나 위성사진의 공개, GPS의 공개 사용 승인 등을 거치며 지리 정보의 접근성은 혁명적으로 개선되었고, 구글 맵 (2005–)과 스마트폰은 냉전 시대의 지도가 획득했던 지리 정치학적 권위를 해체했다. 이에 따라 우리가 지리 정보를 소비하는 방식도 현재의 온라인 지도라는 형태로 빠르게 변해왔다. 하지만 구글의 규모에서 짐작할 수 있듯이, 온라인 지도를 만들고 운영하는 데는 매우 많은 비용이 소요된다. 조한별이 지적하듯이, 소수의 회사가 시장을 장악한 온라인 지도에 무엇을 표시하고 누락할지는 서비스 제공업체에 달려 있고, 그 조율 과정에는 상업적, 정치적 이해관계가 강력하게 작동한다. 따라서 냉전 지도에서 구글 맵으로 이행함에 따라 지리 정보의 접근성은 개선되었지만, 그 정보의 흐름은 여전히 일방향적이고 다만 안보 대신 다국적 자본의 논리를 따르고 있다고 볼 수 있다.

　그에 반해 2004년에 만들어진 오픈스트리트맵 같은 참여형 오픈 지도 데이터 플랫폼은 상업 지도와 공존하며, 누구나 참여할 수 있는 하나 된 지리 정보라는 비전을 추구하는 대안적 역사를 가꿔왔다. 사람들이 지도를 수용하는 방식과 관념을 구글 맵과 스마트폰이 바꾸었다면, 오픈 데이터와 오픈소스 매핑 도구는 개인이나 소규모 조직이 적은 자원으로 지도를 만들 수 있게 해준다. 온라인 지도가 현대인의 생활과 점점 밀접하게 연결되는 지금, 개인이 지도를 수동적으로 읽는

1. 서울자유지도의 모든 글은 다음 온라인 링크를 통해 열람 가능하다.
https://medium.com/seoul-libre-maps

입장에서 벗어나 직접 제작하고 자유롭게 활용할 수 있는 능력은 한층 중요한 의미를 갖는다. 또한 오픈 데이터를 다양하게 활용하는 프로젝트들—데이터의 접근성 개선, 데이터 렌더링, 렌더링된 지도의 조작 인터페이스 등—이 자율적으로 발생함에 따라 이러한 도구들을 함께 제작하고 사용하며 발전을 도모하는 개인과 회사의 커뮤니티 또한 형성되었다. 이러한 오픈 데이터, 관련 기술 및 커뮤니티가 형성하는 생태계는 지리 정보가 국가나 기업에 의해서만 통제되지 않도록 균형추 역할을 하며, 개인이 가진 이야기를 널리 퍼뜨리고 그 지식과 노하우를 주체적으로 재생산하는 데 기여한다.

한국의 온라인 지도는 다음지도(현 카카오맵)와 네이버 지도, 그리고 차량 내비게이션에 특화된 김기사 (2015년 카카오에 인수)와 SK T맵 등 IT 대기업들이 시장을 적당히 나눠 서비스를 제공하고 있다. 한 가지 특기 사항은 2016년의 구글 맵 데이터 반출 사태에서 볼 수 있듯이 지리 정보를 관리하는 정부의 기조가 안보 측면에서 폐쇄적으로 작동하며, 공중의 시각 또한 지리 정보에 대한 국가의 통제가 타당하다고 보는 경향이 있다는 점이다. 정부가 지리 정보를 대하는 이러한 태도는 일부 포털 중심으로 대부분의 정보가 유통되고 오픈소스 및 집단 지성 플랫폼이 발전하지 못한 한국적인 인터넷 특성과 만나, 개방성을 제약하는 부정적인 시너지를 낳는다. 지도를 소비재 차원에서 본다면 IT 기업에서 제공하는 첨단 서비스로서 시대적 흐름을 따르고 있는 편이지만, 개인 및 시민사회가 접근하고 제작에 참여할 수 있는 공공재로서의 지도는 한국에서 자리 잡지 못하고 있다.

서울자유지도는 이러한 상황을 개선하기 위한 대안적 생산 활동의 하나로, 오픈스트리트맵과 같은 오픈 도구를 활용한 '자유(libre)지도 만들기'를 제안한다. 예술가와 디자이너, 엔지니어를 초대하고 시민들과 함께 워크숍을 진행해 제작된 '자유지도'는 다양한 모습으로 존재한다. '비정보 매핑과 비디오'에서는 서울 주민들이 그린 왜곡된 약도가 '올바른' 지리 정보를 갖도록 교정하여, 그 결과를 뮤직비디오로 상영한다. '읽고 쓰는 오프라인 매핑'에서는 인터넷과 데이터 센터가 존재하지 않는 상황에서 오픈 매핑을 상상하고, 개인이 활용할 수 있는 도구들을 탐험해 본다. '청계천, 동대문 젠트리피케이션'에서는 청계천과 동대문 주변 노점상인의 기억 지도를 통해 사라진 것의 매핑에 대한 질문을 던지며, 청계천의 위험한 수문을 함께 매핑한다. 이렇게 제작된 자유지도는 제작 과정에서 오픈 소스 매핑 도구를 적극적으로 이용할 뿐만 아니라 가능할 경우 그 결과를 오픈 플랫폼에 도로 기여함으로써 오픈 소스 생태계 안에서 이루어지는 지도 제작의 예시가

되고자 한다. 이를 통해 우리는 독립 지도 제작 문화의 가능성을 환기하고, 지도라는 자원의 공공성에 대한 인식 변화를 기대한다.

비정보 매핑과 비디오
배민기

배민기의 '비정보 매핑과 비디오'는 그가 제시하는
'비정보 디자인 활동'의 예시로, 정보의 전달 과정에서
그래픽 디자인 안에 존재하는 담론적 차원의 '정보
디자인'을 어떻게 갱신할 수 있을까에 대한 대답을,
역설적으로 '비정보 디자인'을 통해 제시하려는 시도의
일환이다. 조금은 심술 맞아 보이는 워크숍 소개 문구인
"불명료한 정보 전달과 그 결과물의 느긋한 감상을
목적으로 삼는 비정보 디자인 활동의 예시"는 이러한
뒤틀린 접근 방식의 연장선상에 존재한다.
　　이러한 배경 위에서, 작가는 워크숍을 통해 서울의
다양한 사회 구성원들이 지리적 정보를 표시하기 위해
불균질하게 생산한 다양한 시각물 중 하나인 약도
이미지를 수집한다. 이 이미지들은 그 조악함에도
불구하고 나름의 목표를 성취하는데, 워크숍 참가자들은

이러한 "1) 목적을 위해 2) 효율적으로 3) 왜곡된 수많은
지도 이미지들을, 1) 목적 없이 2) 비효율적으로
3) '교정'하여" 일종의 비정보적 심술을 부린다. 미리
준비된 이미지 DB와 참여자 자신이 모아온 각종 지도
이미지를 재료로 사용하여 참여자들은 하나의 스크린
지도(오픈스트리트맵) 위로 다채로운 이미지 모음을
매핑하고, 이 결과물을 비디오로 상영한다.

배민기는 서울대학교 디자인학부를 2008년
졸업했으며, 동 대학원에서 2011년 석사
학위를, 2015년 박사 학위를 취득했다.
2011년부터 2016년까지 잡지 『도미노』
편집 동인으로 제작에 참여했으며, 시각 창작
집단 '옵티컬 레이스'의 초기 구성원으로
참여했다. 서울시립대학교, 이화여자대학교,
서울여자대학교, 국민대학교 등의 대학 강의
업무와 출판, 건축, 패션 영역 회사들과의
협업 업무를 비교적 균등하게 배분하며
디자인 분야에 종사하고 있다. 개인전으로
『풋 업 앤드 리무브(Put Up & Remove)』
(2016)를 열었고, 『XS: 영스튜디오 컬렉션』
(2015) 등에 참여했다.

배민기, 「비정보 매핑과 비디오」, 2017. 지도 그리기 워크숍, 2017년 6월 24-25일, 서울, 한국.

단채널 영상, 20분, 컬러, 사운드. 2017 서울 도시건축비엔날레 커미션.

서울신지도

워크숍 결과물, 인쇄용. 2017 서울 도시건축비엔날레 커미션.

읽고 쓰는 오프라인 매핑
댄 파이퍼

댄 파이퍼의 '읽고 쓰는 오프라인 매핑'에서는 작가가 '월 가를 점거하라(Occupy Wall Street)' 시위에 사용했던 근거리 웹 게시판 도구인 오큐파이 히어(http://occupy. here)의 지도 버전인 오프라인 친화형 지도 소프트웨어를 선보이고, 이를 통해 워크숍 참가자들과 분권화/ 탈중앙화를 돕는 상황적(situated) 소셜 네트워크를 상상하는 워크숍을 진행했다. 따라서 워크숍 참가자들이 제작한 지도는 전시장에서만 접속할 수 있는 '오프라인 서버' 형태로 존재하게 된다.

워크숍 참가자들은 도시 속에서 우리를 효율적으로 이동시키도록 실용적으로 설계된, 우리가 흔히 접하는 스마트폰 지도에 반영되지 않는 도시 생활의 면모에 대해서 지도를 그릴 것을 원한 작가의 안내에 따라, '나의 채식주의 도전기'라든가 '점 연결하기: 개개인의 삼각형'

같은, 개인적인 성격의 지도를 만들었다. 이를 통해 지도를 '소비'하는 사용자가 아니라 자기 결정적 지도 '제작'에 참여하는 생산자로서 사용자의 역할을 제시한다. 또한 워크숍을 통해 부분적으로 체험해본 상황적 오프라인 소셜 네트워크에서, 참가자들은 "물리적인 상호작용을 주고받는 것보다 추상적인 행동들을 통해 육체를 가진 동료 인간과 친밀함을 쌓는 경험"을 할 수 있었다.

댄 파이퍼는 브루클린에서 활동하는 아티스트이자 프로그래머, 연구자이다. 현재 지도 회사 맵젠에서 오픈소스 지도 툴을 만들고 있으며 뉴욕의 아이빔 아트+ 테크놀로지 센터에서 레지던트로 활동하고 있다. 파이퍼의 관심사는 컴퓨터가 우리의 사고방식을 어떻게 형성하는지, 그리고 우리가 만드는 시스템에 가치관이 어떻게 반영되는지를 아우른다. 그의 작업은 뉴욕현대미술관, MoMA PS1, SF MoMA, 아르스 일렉트로니카, 트랜스미디알레 등에서 전시되었고, 『뉴욕타임스』, 『뉴욕매거진』, 『라이좀』, 『하이퍼알러직』 등의 매체에 보도되었다.

댄 파이퍼, 「읽고 쓰는 오프라인 매핑」, 2017. 지도 그리기 워크숍, 2017년 7월 1–2일, 서울, 한국.

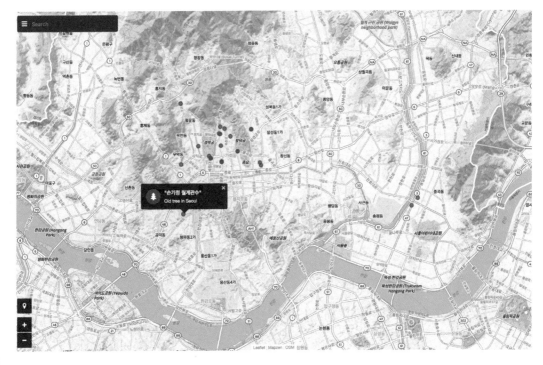

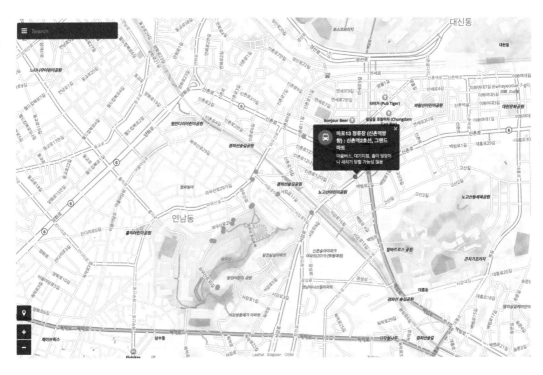

와이파이 라우터를 포함한 컴퓨터 서버. 소책자, 420×297 mm. 2017 서울도시건축비엔날레 커미션.

리슨투더시티, 「청계천, 동대문 젠트리피케이션」, 2017. 지도 그리기 워크숍, 2017년 7월 8–9일, 서울, 한국.

청계천, 동대문 젠트리피케이션
리슨투더시티

리슨투더시티는 '청계천, 동대문 젠트리피케이션'에서 청계천과 동대문의 홍수와 재개발이라는, 실질적이고 상징적인 재난에 대해 이야기한다. 첫째 날에는 워크숍 참가자들과 함께 빈민 운동을 해오고 청계천에서 유년기를 보낸 최인기, 청계천에서 오랫동안 장사해온 소순관, 그리고 동대문 지역에서 장사해온 우종숙의 이야기를 듣고 그들의 이야기를 지도로 표현했다. 한편 청계천 재난 지도를 구축하기 위해 직접 답사에 나서기도 했다. 참가자들과 함께 15분당 3밀리미터 이상 비가 내리면 자동으로 열리는 우수구와 비상 사다리를 오픈스트리트맵에 표시했다.

이를 통해 리슨투더시티는 젠트리피케이션과 도시 역사 기록이라는 맥락에서 다양한 질문을 던진다. 청계천 개발과 DDP는 지속 가능한 개발이었나? 개발의 결정 과정에서 도시가 기록하지 않거나 주목하지 않은 것들은 무엇이 있는가? 도시의 역사는 누구를 위주로 기술되는가? 리슨투더시티는 궁극적으로 토목 개발 중심의 도시 패러다임이 어떻게 구성되었는지 이해하기

위해, 역으로 도시의 역사에서 소홀히 다루어졌던 평범한 사람들의 이야기를 다시 발굴하고 기록한다. 한편 도시의 사라진 기억은 오픈 지도 진영이 마주해야 하는 어려운 숙제인 '역사 기록으로서 지도 데이터'를 관리하는 방법을 모색하기를 요구하기도 한다.

리슨투더시티(박은선, 윤충근, 백철훈, 장현욱)는 예술가, 도시 연구자, 디자이너로 구성된 예술, 디자인, 도시 콜렉티브다. 리슨투더시티는 2009년 결성되어 현 멤버 외에도 많은 외부 협업자와 작업을 함께해 왔으며, 주로 도시의 기록되지 않는 역사와 존재들을 가시화해왔다. 그동안 4대강 사업지인 내성천, 옥바라지 골목, 동대문 디자인플라자 등을 통해 공간을 소유하는 권력의 관계와 공통재(the commons)에 주목해왔다. 2014년에는 동대문디자인 플라자 건립을 둘러싼 목소리를 담은 『동대문디자인파크의 은폐된 역사와 스타 건축가』를 펴낸 바 있다.

노점상 기억지도 3점, 각 1189×841 mm.
노점상 3인 인터뷰 영상, 단채널 영상, 컬러,
사운드. 노점상 3인 인터뷰 소책자. 청계천
방재 지도, 590×2020 mm. 청계천 수문
영상, 단채널 영상, 컬러, 사운드.
2017 서울도시건축비엔날레 커미션.

마전교

새벽다리

배오개다리

2.97×1.33	2개
1.93×2	4개
1.95×0.91	10개
1.95×1.1	6개
2×1	2개
2×1.9	4개
3×1.5	8개
2×1.7	3개

세운교

1.93×1.16	4개
1.93×1.7	3개
1.93×1.5	4개
1.94×1.16	3개
1.94×1.1	6개
2×1.6	3개
4×1.2	5개
2.4×1.2	1개
2×1.2	8개

관수교

수표교

삼일교

장통교

1.94×1.43	26개
1.94×0.97	2개
4×1.5	3개

광교

광통교

모전교

청계광장

디지털 지도와 오픈데이터를 바라보는 몇 가지 관점

조한별

조한별의 '디지털 지도와 오픈 데이터를 바라보는 몇 가지 관점'은 국제정치와 기업, 증강현실 게임과 오픈소스 커뮤니티, 데이터 서버와 국경을 아우르는 특별 에세이로, 지도 데이터의 상업성과 공공성을 논의하면서 동시에 한국의 현실을 조망한다. 이 글은 『서울자유지도 소책자』에 기고되었으며, 동시에 온라인 퍼블리싱 웹사이트 '서울자유지도' 미디엄 웹사이트에 '장소 데이터를 있는 그대로 보여주는 지도' 와 '서울 데이터 옮겨 적기' 두 가지의 인터랙티브 지도가 추가된 버전으로 발표되었다.

특히 이 글에 포함된 인터랙티브 지도인 '서울 데이터 옮겨 적기'에서는 법으로 지도 데이터가 국경 밖을 넘는 것을 금지하는 한국의 지도 데이터를 (합법적으로) 반출하기 위해, 뉴욕에 거주 중인 작가가 화상 통화를 통해 친구에게 국가정보포털 건물 데이터의 일부를 묘사해줄 것을 부탁하고, 그 묘사에 기반하여 데이터를 대신 그려 보는 실험을 한다. 이 과정에서 국가 지리 정보 데이터는 인간에 의해 재인코딩되어 열화되고—하지만 충분히 인간에게는 의미 있는 상태로—국경을 넘어 복제된다. 작가는 이 지도를 통해 한국의 지리 정보 해외 반출을 둘러싼 의문점을 재치 있게 우회하는 전술을 구사하고, 나아가 비물질적인 데이터를 영토와 같은 물질적 경계를 두어 규제하려는 시도에서 발생하는 모순을 반박한다.

조한별은 뉴욕에 거주하는 개발자이다. 오픈소스를 기반으로 한 지도 회사인 맵젠에서 웹 지도 제작을 위한 도구 개발을 주업무로 삼고 있다. 데이터의 더 많은 맥락을 파악하기 위해 웹 지도의 상호 작용성을 이용하는 방법을 고민한다. 이러한 고민을 반영한 최근의 작업으로는 '촛불지도'와 '서울건물연식지도'가 있다.

조한별, 「디지털 지도와 오픈데이터를 바라보는 몇 가지 관점」, 2017, 리서치 프로젝트. 상호작용 콘텐츠가 포함된 하이퍼링크 텍스트. 2017 서울 도시건축비엔날레 커미션.

자가 어느 지역을, 어느 정도 확대해서 보고있는지를 바탕으로 사용자가 필요한 데이터를 유추하여 사용자에게 전송한다. 이렇게 변환된 데이터는, 데이터의 속성과 중요도를 잘 나타낼 수 있는 기호를 통해 표현되어 사용자가 이해할 수 있는 형태로 보여진다.

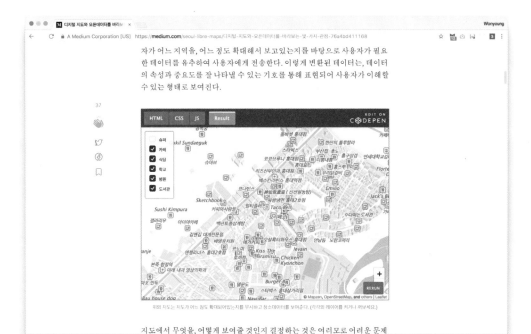

위의 지도는 지도가 어느 정도 확대되어있는지를 무시하고 참소데이터를 보여준다. (각각의 레이어를 켜거나 꺼보세요.)

지도에서 무엇을, 어떻게 보여줄 것인지 결정하는 것은 여러모로 어려운 문제

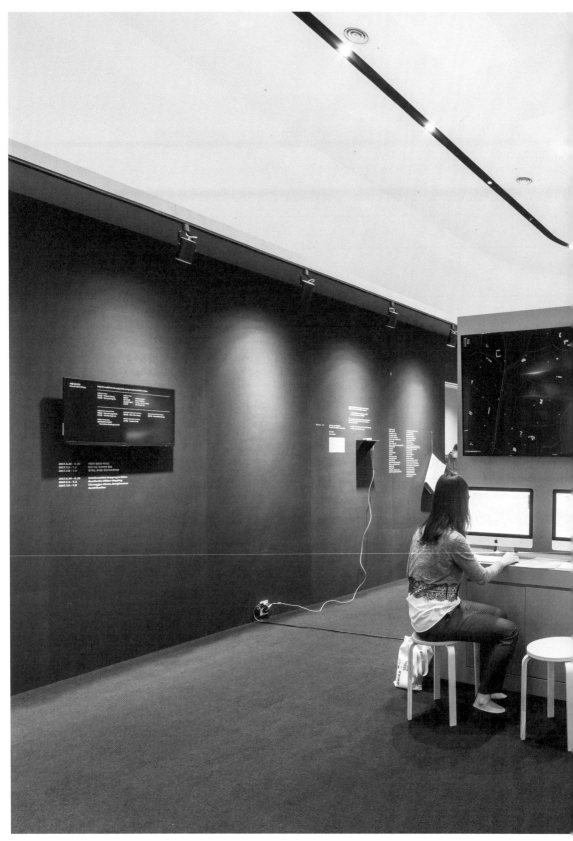

'서울자유지도' 전시 전경, 동대문디자인플라자. 사진: 신경섭 스튜디오.

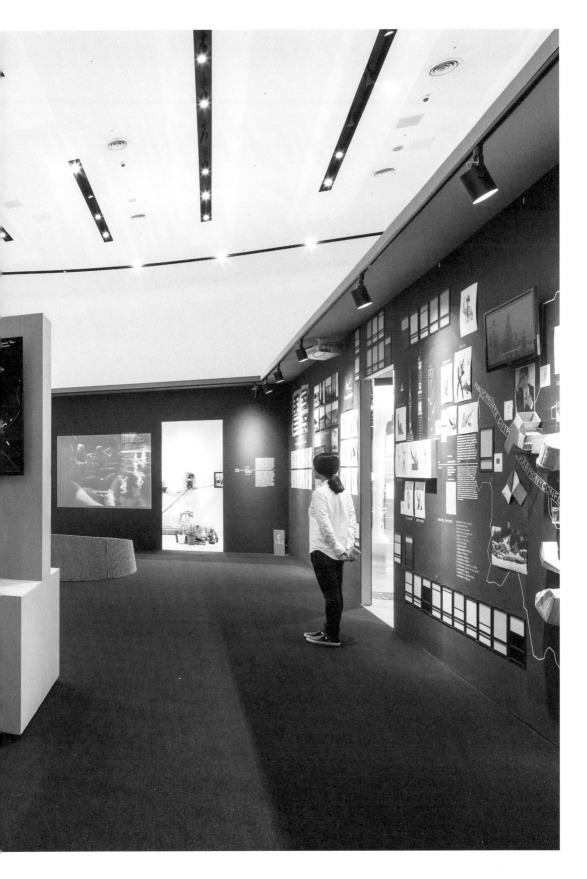

국제 스튜디오: 능동적 아카이브

존 홍
2017 서울도시건축비엔날레 큐레이터,
서울대학교 교수

아카이브의 역할

아카이브는 본래 그 정의부터 도시의 공공재였다. 이는 그리스에서 유래했으며, 도시의 공공기관 내에 보관된 도시의 문화와 활동의 기록들을 뜻한다. 도시 역사가인 스피로 코스토프는 도시 생활을 형성하는 아홉 개의 요소들 중 아카이브를 그 하나로 언급하며, 아카이브 없이는 도시가 성립할 수 없다는 논의로까지 나아간다. 그의 논리를 따라가 보면 그것이 분명한 사실임을 알 수 있다. 필지들은 그려져 있으며, 경제 활동들이 기록되어 있고, 특허권은 보호받으며, 개인과 회사의 관계는 법적으로 규정되어 있다. 민주주의 사회에서 이러한 문서들은 공적 영역의 일부로 여겨진다. 시민들은 이러한 문서에 접근할 권리가 있으며, (이론적으로는) 도시의 관리와 변화 시스템에 관여할 수 있다.

그에 비해 아카이브의 보편적인 공간적 이미지는 쉽게 말해 따분하기 그지없다. 아카이브의 본질은 공공성의 표현이지만, 물리적인 실체는 엇비슷한 자료들이

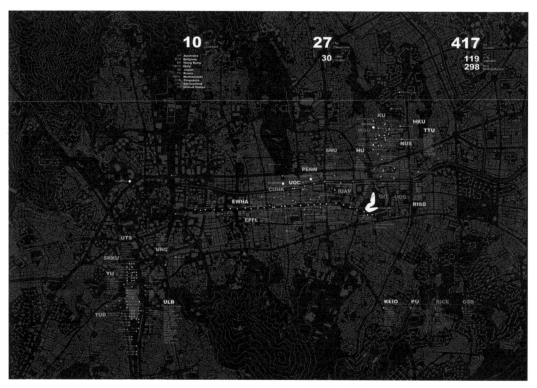

국제 스튜디오 참여 학생 프로젝트 지도. 세 곳의 주요 장소를 대상으로 10개국 27개 대학교에서 총 417명의 학생들이 참여했다.

DDP 디자인거리에서 열린 '과정 속의 도시' 전시 전경. 참여 학교: 서울시립대학교, 워싱턴 대학교 세인트루이스, 홍콩 대학교, 고려대학교, 조지아 공과대학교, 베네치아 국립건축대학교. 사진: 존 홍.

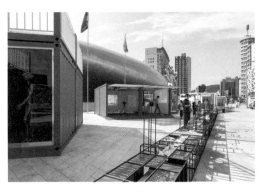

로잔 연방공과대학교의 도미니크 페로 교수와 이화여자대학교의 이윤희 교수가 이끄는 협동 스튜디오가 제작한 30미터 길이의 을지로 지하상가 모델. 동대문 디자인플라자 디자인거리. 사진: 존 홍.

두서없이 꽂힌 책장들이 끝없이 늘어선 지하 창고에 지나지 않는다. 그리고 그런 극도로 평범한 내용들 속에서 특별한 것을 찾기 위해서는 보통 성질 괴팍한 전문가의 도움이 필요하다. 또한 아카이브는 영구적인 시스템이기 때문에 급급하게 다녀올 장소도 아니다. 오늘 시간이 안 된다면 내일 방문하면 그만이기 때문이다.

'공유도시'가 서울비엔날레의 주제로 구상되기 시작한 시점부터, 나는 아카이브를 비엔날레의 열 번째 공유 주제로 추가하려 시도했었다(그리고 실패했다). 그 이유는 다음의 특정한 맥락 속에 있다. 건축 및 도시적인 측면에서 (대체로 무신경하게 방관하는 경우가 많지만) 서울은 단순히 공간의 변화를 넘어서 그만의 개념적인 층위를 형성하며 스스로 재탄생하는 도시이다. 일례로 서울의 도시 조직에서 흔히 발견되는 파편화와 과격한 병치와 같은 개념들은 한때 비판의 대상이었다. 하지만 오늘날 '나쁘다'라는 말이 흔히 좋은 의미로 쓰이는 것과 같이, 파편화된 서울은 새로운 종류의 '나쁜 것'이 되었다. 우리는 '불연속성'을 '다양성'이라는 말로 재정의하여 정치사회적 이슈로 만들었고, 그 결과 이제는 멋지고 굉장한 가능성을 가지고 있는 개념으로 받아들여지게 되었다.

이처럼 서울의 물리적, 개념적 움직임은 도시를 끊임없이 변화시킨다. 그리고 이의 공간적 연대기는 연 단위가 아닌 주 단위, 월 단위로 갱신되고 있다. 국제 스튜디오는 이에 부합하는 지역들을 연구 대상지로 선정했고, 이는 비엔날레의 전시 장소들과 대략적으로 일치한다. 대상지는 동대문 바로 외곽에 자리한, 봉제 산업의 메카와 같은 창신동에서부터, 세운상가라는 거대 구조물 주위로 영세 상공업이 발달해 있는 을지로 지역, 그리고 서울로7017 프로젝트를 통해 새로이 연결되고 있는 서울역 주변까지 아우른다.

변화의 결이 가로지르는 구도심은, 기존의 도시 자산을 새로운 자원으로 탈바꿈시키는 새로운 건축 관련 정책들이 시도되는 장소이기도 하다. 이는 도시를 흔적도 없이 지우는 기존의 정책으로부터 벗어났다는 뚜렷한 증거이다. 최근 유행하는, 흥미롭지만 한없이 피상적인 '도시 재생'이라는 개념을 가지고 여러 대학들과 정부가 이곳에 결론 없는 결과물들을 만들어왔다. 이 지역의 다양한 자산과 복잡함은 어떠한 지배적인 개념도 접근하기 어렵게 만든다. 이것이 국제 스튜디오의 연구가 도시의 새로운 길을 찾아내는 데 있어서 매우 중요한 이유이다.

큐레이터로서 방문자

능동적 아카이브는 단일 큐레이터의 역할을 다수의

주체에게 양도한다. 이번 국제 스튜디오의 핵심 과제는 전시장 규모와 자료의 양 사이의 괴리라는 문제를 해결하면서도, 관람자들이 저장된 정보들을 적극적으로 열람할 수 있게 하는 데 있었다. 110제곱미터의 매우 협소한 공간에 27개 대학으로부터 온 1,700장의 작업물들을 전시해야 했기 때문이다.

학계를 공공에 더욱 개방하려는 것이 전시의 부분적인 목표이기도 했다. 터놓고 얘기하자면, 대부분의 시민들은 건축 대학에서 어떤 작업들을 하고 있는지 잘 알지 못한다. 그 작업들이 동료와 교수들의 날카로운 비평을 통해 며칠 밤을 새가며 만들어낸 훌륭한 지적 결과물들임에도 불구하고 말이다. 작품들 중의 일부만이 평가회에 전시되며. 그 이후에는 벽에서 치워져 순간의 덧없는 꿈처럼 잊게 된다. 하지만 건축 대학의 디자인 연구들은 임박한 미래를 가리키는 풍향계와 같은 것으로, 우리의 도시와 전문가들에게 매우 중요한 가치를 지닌다.

국제 스튜디오는 10개국에서 참여한 417명의 학생과 교수들의 시선을 통해 한국을 바라본다. 이 작업들은 말 그대로 전 세계적인 네트워크 그 자체이고, 도시에 대한 사고가 세계적으로 어떻게 흘러가고 있는지를 보여주기 때문에 중요하다. 또한 앞서 말한 듯이 각 대학들이 고립된 상황임에도 여러 사고들이 놀라울 정도로 하나로 수렴되어가는 놀라운 현상을 관찰할 수 있다. 돈의문

창신동 배달 및 봉제업 네트워크. 홍콩 대학교 유니스 승, 쿤 위 스튜디오: Connie Yeung Man Ki, Canossa Chan Yuet Sum, Justin Kong Sze Wai.

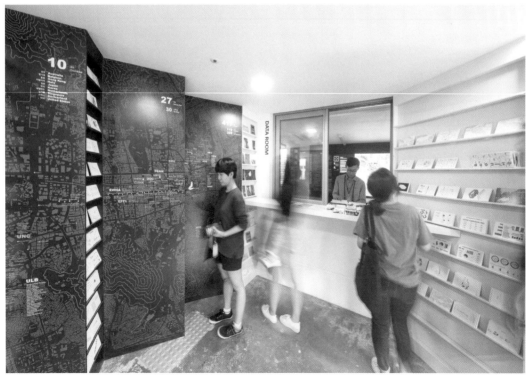

주 전시장인 돈의문박물관마을에 위치한 능동적 아카이브 '데이터 룸'. 사진: 존 홍.

박물관마을의 주 전시장에는 이러한 다양하고 깊은 사고를 세 가지 매체를 통해서 보여준다. '데이터 룸'에는 모든 참여 스튜디오들이 연구를 통해 도출한, 수많은 토막 정보들의 파편이 정리되어 있으며, 관람자들은 이들을 재조합하여 그들 자신만의 서울에 대한 결론들을 만들어 낼 수 있다. '파노라마 아카이브'는 관람자들이 모든 작업에 대한 기록을 통사적이고 종합적으로 이해할 수 있도록 도와준다. 마지막으로 '소극장'은 국제 스튜디오에서 지금까지 진행되었던 중요 공공 행사들과 심포지엄들을 상영하는 곳이다. 이는 작업들의 주요 방향들이 논해진 자리였기 때문에, 관람자들은 영상을 통해 비엔날레의 핵심적인 질문들을 다시 마주하게 된다.

대상지 운송 체계 다이어그램. 홍콩 중문대학교 피터 페레토 스튜디오: Chan Wai Sum Sam.

데이터 룸

이는 마치 책을 볼 때 그 참고 목록을 먼저 읽는 것과 같은데, 참여 스튜디오들이 작업한 모든 배경 연구들이 한데 모여 능동적 아카이브의 진입구에 '데이터 룸'을 형성하고 있다. 연구들은 200개의 엽서로 제작되었으며, 각각의 엽서들은 서울 내 세 대상지에서 도출된 주목할 만한 정보들을 담고 있다. 우리는 창신동과 동대문에 깊게 뿌리 내린 복잡한 배달 네트워크가 기록된 엽서라든지, 도시의 공적 영역 밖에서 생활하는 도시 빈민들의 자취가 담긴 엽서를 고를 수도 있다. 혹은 지하에서 지상으로 연결되어 있는 서울역의 복잡한 단면이나, 주변의 도시 조직 사이에 숨어 있는 수많은 역사적 장소들이 표시된 엽서를 발견할 수도 있다.

보통 건축 대학들은 어떠한 결론도 없어 보이는 데이터들이 디자인을 정당화하고 합리화하는 데 싫증이 나 있는 상태다. 그러나 때로는 구체적인 제안과 따로 떨어진 연구의 단편들이 오히려 더 많은 가능성을 가지기도 한다. 이들은 지금까지 숨겨졌던 서울의 매력적이고 때로는 터무니없는 사실들만을 떼어내어 재조명하기 때문이다. 여기서 큐레이터는 방문객들로, 이들은 플래쉬 카드를 하는 것처럼 엽서들을 모아 어떤 실증적인 결론을 만들어내는 방식으로 전시에 참여한다. 또한 엽서란 매체는 즉각적이고 쉬운 인터넷보다 오래된, 가장 단순하고 느린 정보의 교환 방식이기도 하다. 각각의 카드 뒷면에는 우표를 붙이고 편지를 쓸 수 있기 때문에 이 정보들은 바다 건너 다른 나라로 퍼뜨려질 수도 있다. 언제나 그렇지는 않겠지만, 그 데이터는 계속하여 다른 방식으로 읽힐 수 있는 잠재력을 가진다. 이 정보들은 곳곳을 떠돌아다닐 것이며, 어디선가는 사용될 것이고, 궁극적으로는 공유될 것이다.

'데이터 룸'과 '파노라마 아카이브'를 연결하는 물리적이면서 은유적인 의미를 담은 창문. 사진: 존 홍.

단편적으로 모인 서울의 정보들은 때때로 신선한 사실들을 전달해준다. 사진: 존 홍.

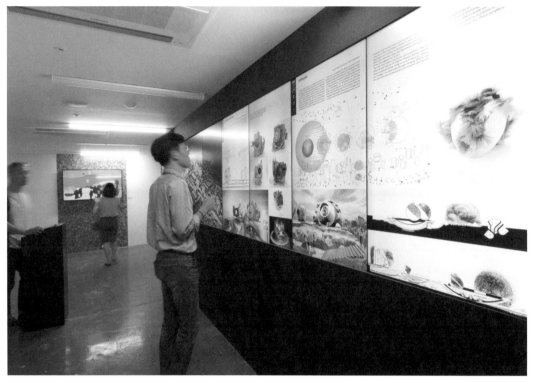

사이먼 김 유펜 스튜디오의 패널을 보여주고 있는 '파노라마 아카이브'. 사진: 존 홍.

파노라마 아카이브

은유적이면서 의미 그대로 창을 통해 연결되어 있는
'데이터 룸'과 '파노라마 아카이브'는 엽서들과는
정반대의 성격을 가진다. 전시실 길이에 맞춰 설치된
디지털 인터페이스를 통해 드로잉, 사진, 텍스트들이
관람자 앞에서 거대한 파노라마로 펼쳐진다. 국제
스튜디오의 모든 결과물이 디지털 아카이브에 담겨
있는데, 이 광대한 양의 자료들은 다시 참여 학교, 아홉
개의 비엔날레 주제, 그리고 세 개의 연구 대상지로
세분화되어 재배치된다. 관람자들은 아카이브를
순간적으로 훑고 지나갈 수도 있으며, 또한 깊게 들여다볼

'파노라마 아카이브'에서는 관람객이
곧 큐레이터가 된다. 사진: 존 홍.

수도 있다. 관람자가 전시 내용을 읽어 내려가는 속도에
따라, 아카이브는 방문자에게 학생들의 작품들이 만들어
낸 거대한 국제적인 개요를 보여주기도 하며, 방문자를
넓은 크기의 스크린을 통해 드로잉 위의 세세한 공간들에
몰입시키기도 한다.

　　다양성의 폭이 굉장히 큰 작업들이지만, 여기서는
그들 사이에 존재하는 보편적인 특징에 좀 더 초점을
맞추고자 한다. 예를 들어 여러 학교들의 작업을 쭉
살펴봤을 때, 눈에 띄는 가장 큰 특징은 분석과 디자인이
서로 구분하기 어려울 정도로 긴밀히 결합되어 있다는

점이다. 이러한 작업들은 이상화된 야망을 보여 주기보다는 도시의 일상들을 포착하여 이를 수정하고 재구성한다. 이러한 경향은 기존의 논리 구조의 활용과 오용을 통해 유쾌하게 풀어내는 '해커' 운동과 관련되어 있는 것처럼 보인다. 우치 그라우와 길레르모 페르난데스-아바스칼이 진행했던 라이스 대학교의 '민주주의의 표준' 스튜디오가 이에 대한 가장 좋은 예시라고 볼 수 있다. 여기서 학생들은 복수의 지역을 위한 의회를 설계하면서 '과도한 야망의 공허함'에 대하여 비평한다. 특히 준 덩, JP 잭슨, 그리고 사이 마이 학생의 '백 오브 하우스(Back of House)' 드로잉에서 미팅 룸, 복도, 화장실, 설비 시스템과 같은 요소들은 은밀히 '해킹'되어 이용자들의 커뮤니케이션을 증진시키는 장소들로 사용된다.

작업들을 대상지 기준으로 배치하여 바라보면, 눈앞의 미래상들은 서울의 과거와 불가분의 관계로 얽혀 있음을 알 수 있다. 마치 장소가 스스로 산통을 겪으며 재탄생하듯이 역사는 본능적이고 유형(有形)적이다. 단순 재개발과는 달리 마치 오래된 양피지처럼, 도시의 흔적들을 겹쳐나가는 데에는 기쁨과 고통이 동시에 내재하고 있다. 알레한드로 자에라폴로가 진행했던 프린스턴 대학교 '공유도시' 스튜디오에서 잉치천 학생은

세운상가의 역사를 보여주는 일련의 섹션 드로잉을 작업했다. 특히 포르노와 불법 매춘의 중심으로 악명 높았던 1980년대의 역사는 순결한 도시 재생은 존재할 수 없다는 사실을 반증한다. 그리고 또한 우리 도시의 미래는 항상 연대적인 책임 속에 존재한다는 것을 상기시킨다.

모든 참여 스튜디오는 비엔날레의 주제들을 그들의 작업들에 녹여내도록 요구받았는데, 땅, 공기, 물, 그리고 불의 네 가지 공유 자원과 만들기, 다시 쓰기, 움직이기, 소통하기, 그리고 감지하기의 다섯 가지 공유 양식이 바로 그들이다. 앞서 언급한 각 대상지의 어려운 조건들이 해결하기 힘든 선행 요인으로 작용했을 것이다. 학생들은 정제된 원론적인 연구들을 바탕으로 이 주제들을 시적으로 해석하기보다는 각 프로젝트들이 가진 각기 다른 복잡한 상황들과 마주하고 이들을 주제들과 결합시키려 했다.

예를 들어 '공기'는 로잔 연방공과대학교의 도미니크 페로 스튜디오와 이화여자대학교의 이윤희 스튜디오에게 매우 중요한 주제였다. 효율적으로 이용되지 못하고 있는 1.5킬로미터 길이의 을지로 지하상가가 그들의 연구 대상지였기 때문이다. 완고하게 절충적이면서도 도시의 핵심적인 장소인 이곳의 숨통을 트이기 위해 다양한

새로운 의회 디자인 '백 오브 하우스'.
라이스 대학교 우치 그라우, 길레르모
페르난데스아바스칼 스튜디오: June Deng,
JP Jackson, Sai Ma.

시도들이 계획되었다. 일례로 심정련 학생의 '크로싱 박시스(Crossing Boxes)'와 같은 디자인은 공기 순환 장치로 기능하면서 동시에 복잡하게 얽힌 지하의 기반시설들과 지상의 길들을 연결하고, 조정하며, 풀어낸다. 마찬가지로 '만들기'라는 공유 양식은 을지로 지역에 새로운 제조 문화를 만들어내려 시도한 협동 스튜디오인 홍콩 중문대학교의 피터 페레토 스튜디오와 서울대학교 조항만 스튜디오에게 핵심 주제였다. 이 스튜디오의 학생들은 미개발 상태로 남겨진 지역들을 새로운 제조 및 교육 프로그램들을 위한 장으로 변화시키기 위해 분투했다. 결과적으로 이는 마치 대상지의 고상함이 그 지역의 프로그램을 생산할 수 있음을 증명하려는 것처럼 보인다.

　세 종류의 분류 체계를 통해서 다양한 관람자들에게 다양한 방식으로 정보를 전달할 수 있게 되었다. 개막 주간에 전시장에서 열린 오스트레일리아 대사관 주재의 행사가 열렸을 때는, 행사 내내 (적어도 약 2시간 동안) '파노라마 아카이브'에서 시드니 공과대학의 작업들이 전시되고 있었다. 그 공간이 한 학교를 위해서 온전히 바쳐진 것이다. 어떤 때에는 대학 간 연계 스튜디오에 참여한 학생들이 와서 서로의 작업을 비교하는, 탄성과

야유의 현장이 되었다. 또한 아카이브는 서울시 고위 공무원들이 찾아와 작업들의 잠재력들에 대하여 논의하고, 앞으로의 건축 및 도시 현상 설계의 대상지를 고민하는 미팅의 장소이기도 했다.

소극장
교육 기관 내에서 사고를 공유하는 것 역시 어렵지만, 공공 포럼의 한가운데 서게 되면 사고들을 더욱 명확히 규정하는 과정에서 또 다른 긴장감이 생겨나기 마련이다. 비록 누구도 긴장하지 않았다고 하더라도, 국제 스튜디오의 공공 프로그램들은 이메일이나 전화 회의로는 불가능한 실시간 두뇌 회전을 통한 소통이라는 점에서 일종의 긴장감 있는 시스템 역할을 했다. 해외에서 온 참여자들은 시차 적응을 느낄 새도 없이 곧바로 청중들 앞 무대에 올라 격식을 차린 채로 발표를 했다. 능동적 아카이브의 초석으로서, '소극장'에는 전시 개막 전까지 1년 동안 진행된 여러 심도 있는 공공 행사들이 기록되어 있다. 영상에는 특히 스튜디오 대상지에 초점을 맞추어 진행되었던 세 개의 주요 심포지엄에서 논해진 여러 흥미로운 담론들이 집중 조명되어 있다.

1980년 세운상가 이미지. 프린스턴 대학교 알레한드로 자에라폴로 스튜디오: Ying Qi Chen.

창신동 '라이브-워크-스케이프(Live-work-scape)'. 홍콩 대학교 유니스 승, 쿤 위 스튜디오: Jessie Alison Chui.

을지로 지하상가 '크로싱 박시스(Crossing Boxes)'. 이화여자대학교 이윤희 스튜디오: Jyungryun Shim.

'임박한 동대문(Imminent Dongdaemun)'은 2016년 가을 서울시립대학교에서 열린 첫 번째 심포지엄으로, 교수와 학생들이 앞으로 마주치고 해결해야 할 여러 과제들이 논해졌다. 서울시립대를 포함하여, 홍콩 중문대학교, 서울대학교, 홍익대학교, 이화여자대학교, 로드아일랜드 디자인대학교, 성균관 대학교, 그리고 워싱턴 대학교 세인트루이스 등의 학교가 참여했다. 논의가 정리되는 시점에서 애니 퍼드렛 교수는 국제 스튜디오만의 '개념 단어 사전'을 만들자고 제안했다. 공유에 대한 어휘들은 연구의 흐름을 포착하고 다양한 사고들을 한데 묶을 수 있는 가능성을 가지고 있기 때문이다.

예를 들어 서울 비엔날레의 공동 총감독인 배형민 교수는 '종합적 공유'라는 개념을 심포지엄의 논의로 이끌어왔다. 그는 '공유지의 비극'으로 대변되는 개개인의 집단적 행동이 공유 자원들을 고갈시킨다는 관습적 관념과는 다르게, 실제로는 도시의 공유재들은 그들이 더 많이 사용될수록 더 많은 가치를 가질 수 있다고 주장했다. 도시의 공유재들은 정치적, 사회적, 경제적 그리고 공간적 요인들이 동시적으로 작용할 때 비로소 탄생할 수 있다.

마크 브로사 교수는 '잊힌 근대화'라는 주목할 만한 개념을 소개했다. DDP와 같이 서울에서 재개발이 활발히 이루어진 지역 근처에는 복잡한 개발 요인들로 인하여 개발되지 않고 흐름 밖에 남겨진 지역들이 존재한다. 여기에는 전근대적인 공간들이 여전히 남아 있으며, 이들은 오늘날의 대도시 안에 존재하면서도 수많은 고유 형태의 공유 양식들을 유지하므로 매우 중요한 가치를 지닌다. 워싱턴 대학교의 임동우 교수는 DDP 근처의 문구, 장난감 시장을 귀중한 연구 대상지로 선정했다. 그가

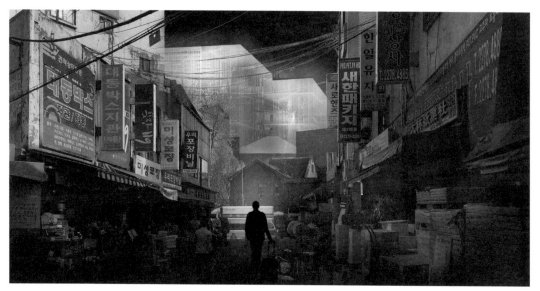

을지로 아카이브 & 메이킹 센터. 서울대학교 존 홍 스튜디오: Kiwon Jeon.

소극장에는 국제 스튜디오의 주요 심포지엄들이 기록되어 있다.
사진: 존 홍.

말하는 '소규모 제조업'은 평양과 같은 북한의 도시들에서 발견할 수 있는 현상인데, 이들은 작은 규모의 도시 내 제조 시설들과 결합되어 특정 지역의 지역성을 강화하는 데 기여할 수 있다. '이제는 자유 시장 경제가 공산주의 체제로부터 무언가를 배울 수도 있지 않을까?'가 바로 그의 스튜디오가 던지는 도발적인 질문인 것이다.

이와 비슷하게, 호르헤 알마잔 교수는 협동과 경쟁의 합성어인 '코피티션'이라는 개념을 통해 한국의 시장들이 어떠한 과정을 거쳐 오늘날의 모습에 이르렀는지를 설명한다. 시장의 활동들은 시장 내부에만 머무르지 않고 외부로도 확장되며, 이는 물리적으로 예상 밖의 공적 공간을 만들고, 자연스럽게 시장의 물리적 경계로 기능한다. 최상기 교수는 이 개념에서 더 나아가 '횡단하는 도시'라는 개념을 통해 900미터 길이의 평화시장과 같은 서울의 거대 선형 구조물들을 설명한다. 이러한 구조물들은 다시, 또는 의도치 않은 방식으로 사용되며 그에 따라 본래의 건축물이 제공하지 못했던 새로운 보조적인 프로그램들과 네트워크들이 형성된다.

주요 심포지엄 중 두 번째로 동대문디자인플라자에서 열린 '임박한 창신동(Imminent Changsindong)'에는 서울대학교, 서울시립대학교, 홍익대학교, 싱가포르 국립대학교, 워싱턴 대학교 세인트루이스, 홍콩 대학교, 시드니 공과대학교, 고려대학교의 교수들이 참여했고, 이에 더하여 서울비엔날레의 생산도시 전시 큐레이터들이 함께했다.

창신동/DDP를 위한 테크놀로지 & 패션 랩.
조지아 공대 마크 시몬스 스튜디오.

입을 수 있는 기술이 적용된 '서울리
커넥티드(Seouly Connected)'. 텍사스
공과대학교 박 건 스튜디오: Mark Freres,
Maryam Kouhorostami, Dylan Wells.

에릭 뢰르 교수는 논의의 시작과 함께 아주 중요한 질문을 던졌다. "우리는 창신동을 망칠 수밖에 없지 않은가?" 이 질문은 국제적인 건축 교육 제도의 딜레마를 명확히 보여준다. 수업에서 필수적으로 건축 디자인을 요구하기 때문에, 교수들과 학생들은 먼 나라로 날아와 불과 며칠 동안 대상지를 돌아다니며 얻은 대강의 '감'만을 가지고 수일 후에 바로 떠나버린다. 뢰르 교수는 대상지를 열렬히 '사랑'하는 것만이 이 딜레마를 해결하는 유일한 방법이라고 주장한다. 그리고 그의 학생들이 고통을 이기고 '사랑'으로 만들어낸, 창신동의 작은 도시 조직들이 세밀히 표현된 엑소노메트릭을 하나의 예시로 소개한다.

그리고 '사랑'은 그날 토론의 주제가 되었다. 다른 스튜디오들의 세밀한 연구들 역시 유감없이 사랑을 표현하고 있었다. 소형 오토바이들을 통한 복잡한 배달 시스템, 난해한 지형을 극복하기 위한 다양한 시도들, 영세 공장 노동자들의 수고와 땀, 눈에 띄지 않는 도시 빈민들, 늦은 밤 운영되는 공장의 증기와 먼지까지, 학생들이 바라본 여러 장면들은 어찌되었든 창신동의 진정성을 표출하고 있었기 때문이다. 사랑을 위한 장소들은 보통 특별한 성격의 공간으로 드러나지만, 창신동에서의 사랑은 노동의 이미지들과 긴밀히 연결되어 있다. 그곳에서의 사랑은 무수한 인력들의 노동 없이는 성립할 수 없다. 참가자들은 낡은 공업 지역에 어떤 페티시를 투사하기보다는, 프롤레타리아의 입장으로 일종의 감정 이입을 시도했다.

비엔날레 전시 개막 전까지 열린 국제 스튜디오 공공 이벤트 연대기.

창신동/동대문의 '마이크로-프로덕션(Micro-production)'.
워싱턴 대학교 세인트루이스 임동우 스튜디오. 사진: 존 홍.

이후 진행된 라운드 테이블 회의에서는, 오스트레일리아에서 온 참여자들이 이에 대해 반론을 제기하고, 논의를 주도하기 시작했다. 우치 그라우 교수는 사랑에는 문제가 있다고 말하며, 작은 규모의 도시 계획들이 슬며시 모더니즘을 거부하고 있는 상황에 대해서 의문을 제기했다. 그리고 역설적으로 이러한 프로젝트들 역시 아직까지 모더니즘적 사고에 얽매여 있다고 주장했다. 이들이 여전히 문제를 설정하고 그를 해결하는 구도 내에 머물고 있기 때문이다. "해결해야만 하는 상황 또는 지역의 전체에 영향을 끼치는 생산적인 충돌과 같은 것이 정말로 존재하는가?" 제랄드 라인무스 교수는 젠트리피케이션이 사랑이 가진, 억압된 하나의 두려운 면모라고 이야기했다. 그는 "지역에 선행하고 있는 체계"들을 건축가들이 조정할 수 있는 영역이 아니라고 단정 짓기보다는, 그 지역의 여러 관계들을 신중히 재조정하는 일을 통해서 건축가가 영향력을 가질 수 있다는 관점을 제시했다.

서울역 지역을 주제로 한 심포지엄인 '임박한 접속들(Imminent Connections)'은 성균관 대학교에서 진행되었다. 여기서는 '시민 참여', '혼성 생태계', '안티 마스터플랜'과 같은 주제들에 대한 논의가 진행되었다.

창신동 '코스모폴리탄 분위기(Cosmopolitan Atmospheres)'. 워싱턴 대학교 세인트루이스 에릭 뢰르 스튜디오.

디지털로 제작된 을지로 '인터랙팅 인스티튜트(Interacting Institute)'. 서울대학교 존 홍 스튜디오: Seungjae Yoo.

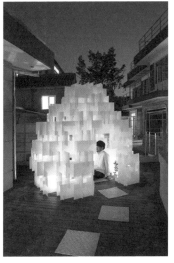

돈의문박물관마을에 설치된 '인터페이스 파빌리온(Interface Pavilion)'. 게이오 대학교 호르헤 알마잔 스튜디오. 사진: 존 홍.

서울시립대학교에서 개최된 '임박한 동대문' 심포지엄.

심포지엄에는 연세대학교, 성균관대학교, 브뤼셀 자유 대학교, 서울대학교가 참여했다. 성주은 교수는 도시의 물리적 구조와 함께, 사회적 구조의 중요성에 대하여 역설했다. 그는 건물의 평균 수명을 예시로 가져왔는데, 한국의 건물들이 평균 19년 동안 사용되는 데 비하여 미국의 건물들은 보통 103년 동안 유지된다. 때문에 그는 고가도로가 선형의 공원으로 탈바꿈한 서울로7017과 같은 프로젝트들이 건축 관련 정책에 있어서 긍정적인 변화를 가져올 수 있다고 바라보았다. 그리고 실제로 이러한 변화를 견인하기 위해서는 도시 계획에 있어서 공공 참여의 비중이 더욱 높아져야 한다고 주장했다.

성주은 교수의 문제 제기에 대한 답으로, 성균관 대학교와 브뤼셀 자유대학교의 협동 스튜디오를 담당한 토르스텐 슈체 교수는, '안티 마스터플랜'이라는 개념을 제시한다. 이는 여러 단계에 걸쳐 수행되는 계획으로, 진행 과정 속에서 등장하는 즉흥적인 개입들을 적극적으로 수용한다. 이에 대한 심리적인 워밍업으로 브뤼셀 자유 대학교 이브 드프리, 알랭 시몬 스튜디오의 학생들은 서울역 일대를 표현한 핸드 드로잉 엑소노메트릭 작업을 선보였다. 워싱턴 대학교 학생들의 창신동 엑소노메트릭 작업만큼이나 이들의 작업 역시 극적이고, 강박적으로 표현되어 있다. 학생들은 하나로 고정되지 않은 상대적인 치수들을 사용하여 대상지를 좀 더 감각적으로 재현했다. 성균관대학교의 여러 교수들은 이 지역의 역사에 대하여 심층적인 조사를 진행했고, 그를 바탕으로 서울역의 철도 노선이 상대적으로 부유한 동쪽 지역과 반대의 서쪽 지역이 나누어지는 데 어떤 영향을 끼쳤는지에 대해 추적했다. 그리고 앞으로 서울역 일대를 다시 연결하기 위해 '혼성 생태계'가 필요하다고 주장하며, 그 사회적, 경관적, 인프라 시스템의 핵심 요소로서 현재 복개된 만초천을 다시 복원하는 계획을 제안한다.

담론을 디자인하다

배형민 교수가 이야기한 '종합적 공유'와 같이, 디자인은 수많은 종합적인 사고들이 한데 모여서 이루어지는 연역적 과정이다. 이러한 사고들은 오늘날의 디지털 시대에 무분별하게 집적되는 가공되지 않은 데이터들과는 다르다. 디자인 연구에는 명확한 태도가 필요하며, 이를 위해서는 마치 모래 위에 계속해서 선을 그렸다가 지우는 것과 같은 반복적인 노력이 필요하다. 이는 정치 이론가 샹탈 무페가 이야기한 '민주주의의 역설'과 유사하다. 그는 사회 구성원 모두가 동의하거나, 최후의 해결책을 사용하는 경우가 바로 민주주의의 종말을 의미한다고 이야기한다. 논쟁이야말로 민주주의의 본질이기 때문이다.

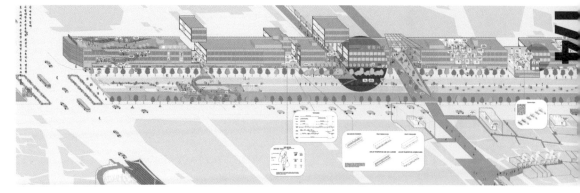

평화 시장. 서울시립대 최상기 스튜디오.

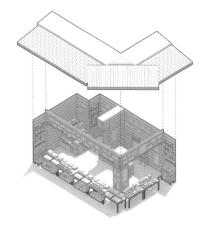

남대문 시장 인터페이스. 노스캐롤라이나 주립대학교
제프리 네스빗 스튜디오: Christopher Pope.

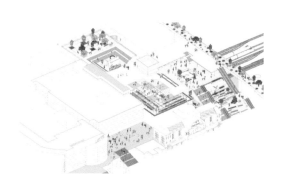

서울역, '도시와 이벤트들(City and Events)'. 델프트 공과대학교
로베르토 카발로 스튜디오: Nan Zhang.

그에 따라 디자인 연구에는 지속적인 담론의 존재 여부가 중요하며, 아카이브는 그 지속성을 향상시키는 데 매우 중요한 역할을 맡는다. 심포지엄의 참여자들이 모더니스트들의 결과 중심적인 디자인 방식을 비판했던 것의 연장선에서, 우리는 도시의 변화 과정에 대해 조금 더 생산적인 논의를 이어나갈 필요가 있다. 공간적, 문화적, 그리고 경제적 측면 모두에서 말이다. 따라서 아카이브는 하나의 디자인 담론이다. 이전의 워크숍에서, 쿤 위 교수는 순수한 의도로 전달되는 정보는 이 세상에 없다고 주장했다. 만약 그렇다면, 순수한 의도로 받아들여지는 정보 역시 존재하지 않는다. 모든 정보의 전달과 수용은 정치적인 것이다.

큐레이터의 역할을 관람자에게 이양하기 위해서는 아카이브의 디자인이 관람자의 창의성을 담보할 수 있어야 한다. 미셸 드 세르토는 그의 에세이 「도시 속 걷기」에서 한 사람이 도시에서 길을 걷는 것은 수동적으로 길을 따라가는 게 아닌 '도시의 지형 체계를 전용하는' 창조적이고 주체적인 활동이라고 이야기한다. 마찬가지로 아카이브 역시 단순한 정보의 저장고가 아닌 방문객들이 능동적으로 정보를 열람하고 생산할 수 있는 장소가 되어야 한다. 즉, 국제 스튜디오의 능동적 아카이브의 목표는 창의적인 과정을 만들어내는 것이었다. 관람자는 수많은 정보들에 온전히 둘러싸여, 여기서 얻은 역사적, 실증적, 미적 지식을 바탕으로 중요한 담론의 실마리를 찾아낼 수 있을 것이다.

데이터 마이닝으로 수집한 5000장의 서울로7017 인스타그램 사진. 김동세, 이남주.

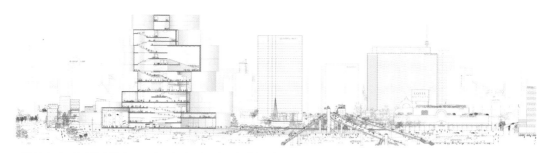

서울역의 '장소들과 광경들(Sites and Sights)'. 시드니 공과대학교 제럴드 라인무스, 앤드류 벤저민 스튜디오: Hana Lee.

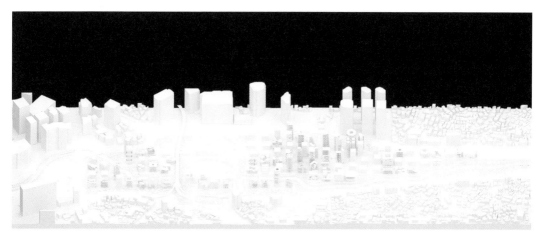

'임박한 서울역(Imminent Seoul Station)'. 성균관대학교와 브뤼셀 자유대학교 스튜디오.

능동적 아카이브 전시 광경, 돈의문박물관마을. 사진: 신경섭 스튜디오.

공유도서관

임경용
2017 서울도시건축비엔날레 큐레이터,
미디어버스 대표

공유도서관 로고. 디자인: 신신.

2016년 광주비엔날레에서 스페인 출신의 현대미술 작가인 도라 가르시아는 1980년 광주항쟁에서 중요한 역할을 했던 녹두서점을 전시장 공간에 다시 복원하는 작품을 선보였다. 작가는 과거의 서점을 전시장에 유물처럼 보여주는 것보다는 실제 공간에서 작동하기를 원했다. 서점의 본래 역할은 책을 사고파는 일이니 결국 작가가 원했던 것은 비엔날레 전시장 1층 입구에 위치한 이 작품에서 서점을 운영하는 것이었다. 도라 가르시아와 비엔날레 총 감독인 마리아 린드에게 연락을 받은 우리는 녹두서점이나 광주비엔날레가 가지고 있는 맥락에 크게 구애받지 않고 동시대 현대미술과 건축, 디자인, 문학 등 원래 더 북 소사이어티에서 판매하던 책 1,000여종을 비엔날레 행사장에서 판매했다.

비엔날레에서 서점이나 도서관, 아카이브와 같은 장치를 활용하는 경향은 2012년 카셀 도쿠멘타에서 처음 조명을 받았다. 당시 도쿠멘타는 베를린을 대표하는 두 개의 서점, 프로퀘엠(Pro qm)과 비북스(b-books)를 초청해서 관람객을 상대로 책을 판매했다. 서점이 특정한 지역의 문화적 정체성을 대변하고, 특히 문화 예술 분야에서 특정한 지식과 활동을 위한 플랫폼 역할을 하기 시작하는 현상은 전 세계적으로 발견되고 있다. 그 배경에는 역설적으로 점차 더 많은 콘텐츠가 디지털 형식으로 제작, 유통되는 상황과 연관이 있다. 디지털로 생산된 콘텐츠가 인터넷에 쌓이고 사람들이 그것을 자유롭게 활용할 수 있게 되면서, 디자이너나 예술가들은 더 많은 리소스를 자신의 작업에 활용하기 시작했고 이렇게 만들어진 작업들은 소규모 출판물 형식을 통해 전 세계의 예술 전문 서점과 아트북페어 등을 통해 유통된다. 이는 과거 몇 개의 권위 있는 출판사나 온라인 웹사이트를 통해 상의하달식으로 콘텐츠가 유통되는 상황과 대비되는 현상이다. 지금 우리가 접하는 대부분의 콘텐츠는 개인들이 자신의 디지털 장비와 SNS를 통해서 개별적으로 만들고 공유한다. 이러한 하의상달식 의사 소통은 이번 서울비엔날레의 전체 주제인 공유 개념과 매우 밀접하게 맞닿아 있다.

공유도서관은 동시대 출판 실천 안에서 공유와 공유재 (common)라는 비엔날레의 핵심 개념을 보여주고자 했다. 이를 위해서 우리는 서점보다는 '인포숍(info-shop)'의 형식에 주목했다. 1980년대 유럽의 불법 주거지 점거(스쾃) 지역에서 시작되어 지금은 전 세계 주요 도시에서 발견할 수 있는 인포숍은 주로 대안적이고

급진적인 출판물을 제작하고 유통하는 서점이자 워크숍이나 강연, 스크리닝, 공연 등 다양한 활동이 일어나는 장소이다. 우리는 아시아에서 꾸준히 활동하는 두 개의 인포숍을 초청했다. 도쿄 신주쿠에서 10년 넘게 활동하고 있는 비정형적 리듬 수용소(Irregular Rhythm Asylum, 이하 IRA)는 인포숍을 "소비주의와 권위주의에 의존하지 않는 생활이나 문화를 창조하기 위한 지식과 기술을 공유하는 공간"으로 규정한다. IRA의 설립자인 나리타 카이슈케는 자신의 공간을 다음과 같이 설명한다.

> IRA의 공간 절반은 아나키즘과 사회운동 서적, 진 (Zine), CD, 티셔츠 등을 판매하고, 나머지 절반은 전시와 상영과 같은 다양한 이벤트를 하거나 워크숍을 진행하는 데 사용한다. 최근에는 리소그래피 석판 인쇄 기계를 가져다놓아서 누구나 저렴하게 인쇄물을 만들 수 있도록 영업시간 중에 개방하고 있다. 또한 매주 화요일에는 누-맨(NU-MAN)이라는 바느질 모임을 열고 가게에 놓인 재봉틀과 바느질 도구를 이용하여 옷을 수선하거나 만든다. 매주 목요일에는 목판화 공동체 A3BC와 함께 반전 반핵 메시지를 담은 목판 제작을 한다. 책이나 진에서 지식과 영감을 얻고, 그렇게 얻은 것을 실제 자신의 손을 움직여 다른 사람들과 함께 만들어내는 구조로 되어 있다. (나리타 카이슈케 이메일 인터뷰, 2017년 8월 4일)

또한 서울에서 꾸준하게 활동하고 있는 인포숍 별꼴도 함께 초청했는데, 그들은 '에이 아카이브(a archive)'라는 이름의 임시 도서관을 선보였다.[1] 이들은 선별적이고 배제적일 수밖에 없는 기존 도서관의 형식보다 비엔날레 기간 동안 관람객이 스스로 참여해서 구축하는 능동적인 의미의 도서관을 제안했다. 실제로 비엔날레 기간 동안 상당수의 관람객이 자신만의 출판물을 만들어서 그곳에 비치한 것을 확인할 수 있었다. 이들이 생각하는 인포숍은 다음과 같다.

> [이곳은] 단순히 '인포'를 얻을 수 있는 공간뿐만 아니라 살아가는 방식과 감각, 취향을 공유하는 공간이기도 하다. 인포숍 별꼴은 DIY 워크숍을 열기도 한다. 그렇지만 구체적인 기술 습득보다 더 중요한 것은 다른 '공통 감각'에 익숙해지는 것이라고 생각한다. 인포숍은 다른 가치와 다른 감각에 대해 익힐 수 있는 공간이기도 하다. 예를 들어 여장 남자와 같은 자리에 있다고 짜증을 내거나 혐오 발언을 하면 안 된다. 여기에 모인 누구도 그렇게 행동하지 않을 것이라는 암묵적인 동의와 분위기, 누구도 약속하지

1. 'a'는 우리가 아직 듣지 못한 목소리, 발화되기 전까지 그저 익명의 'a(들)'로 남아 있는 무수한 존재를 뜻하며, 트위터 아이디처럼 하나의 인격체이기도 하고, 특정한 장소나 순간이기도 하다. 에이 아카이브는 이 모든 존재들이 스스로 목소리를 기록하기를 바라며, 그것들을 모아서 다른 이들에게 보여주려고 한다. 우리가 만들고자 하는 것은 세상에 없는 도서관이다. 기존의 자료를 선별하여 만드는 아카이브가 아니라, 만들기 전까지는 존재하지 않았던 개인(들)의 기록을 스스로 제작하며 축적하는 소수적인 아카이브다.

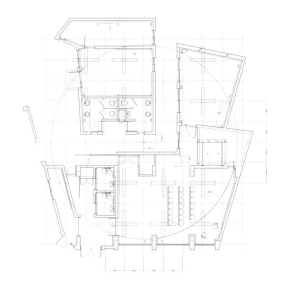

2. 2006년에 설립한 커먼룸은 출판사와 전시
공간을 가진 건축적 실천이다. 뉴욕과
브뤼셀에 사무실이 있으며, 라스 피셔, 토드
로우에, 마리아 이바녜스, 라헬 히멜파르프,
건축 연구자 킴 포르스터, 그래픽 디자이너
조프 한으로 구성되어 있다.

않았지만 자연스럽게 받아들여지는 가치 같은 것들이
있다. 가부장제라는 엄청난 권위가 지배하는 한국
사회에서 이런 감각이 작동하는 공간을 찾기란 쉬운
일이 아니다. 여장 남자라는 단어 대신 여성, 장애인,
노숙인 등 다른 사회적 소수자를 넣어볼 수도 있을
것이다. DIY 워크숍에 손을 쓰기가 어려운 장애인이
참가한다면 어떻게 해야 할까. 다른 방법을 찾거나
도구를 고안하고, 아니면 아예 처음부터 함께할 수
있는 워크숍을 기획하거나, DIY의 개념에 대한 논의를
다시 해볼 수도 있다. 이 모든 상황들은 '배제하지
않고 가능한 한 같이'라는 공통 감각 아래에서 가능한
일이고, 보통 이런 일은 잘 벌어지지 않는다. 사람들은
자기와 비슷한 부류의 사람들과 무리를 짓기
때문이다. 집단마다 차이는 있겠지만 대개 이런
방식의 분리, 배제는 당연한 것처럼 받아들여진다.
심지어 어떤 순간, 어떤 장소에서는 소수적인 존재나
가치를 배제하거나 차별하는 행위가 쿨한 것으로
받아들여지기도 한다. 인터넷에는 집단 폭행이나
성폭행 동영상이 수시로 올라오고 퍼진다. 이렇게
해도 괜찮을 수 있다는 다수의 믿음, 암묵적으로 이
세계를 굴리는 모종의 규율에 금을 내려면 어떻게
해야 할까. 우리는 인포숍이라는 공간을 통해 이러한
질문에 각자 답을 찾고 공유하길 원한다. 정해진
규율에 절대로 복종하지 않는 다른 분위기와 다른
공통 감각을 만드는 것은 이를 위한 하나의 과정이다.
(이메일 및 전화 인터뷰, 2017년 8월 27일)

한편 공유도서관은 실제로 책을 사고파는 서점이자
비엔날레 기간 동안 다양한 종류의 행사가 열리는
프로젝트 스페이스의 역할도 함께 해야 했다. 공유
도서관은 서점 공간을 포함해서 세 개의 방으로 구성되어
있다. 독립된 하나의 공간은 서점으로 활용하고 나머지 두
개의 공간은 아카이브이자 전시장으로 조성했다. 공간
콘셉트와 디자인은 커먼룸이 맡았다.[2] 커먼룸은 건축가 및
건축 연구자, 그래픽 디자이너로 구성되어 있는 건축
사무소로, 출판사와 전시 공간을 함께 운영하고 있다.
　　이들은 공간에 크게 두 가지 요소를 도입했는데,
하나는 책을 보관하는 십자 모양의 철재 책장이며 다른
하나는 한국의 평상에 착안한 원형 마루이다. 이들은
한국의 평상 개념을 공간 안으로 가져와 무언가를 함께
나눌 수 있는 물리적 토대를 만들었다. 동시에 공간 안에
높이 솟은 열 개의 철재 앵글은 '커먼스(commons)'라는
개념에 내재된 배제의 원리를 드러낸다. 이들은 자신의
건축적 실천을 다음과 같이 설명한다.

우리는 개념적으로 '커먼스(commons)'에 대해 비판적인 입장을 취한다. 커먼스는 무조건적으로 개방적이지 않으며, 특정 사람이나 공동체에 대한 배제를 통해서만 작동한다. 커먼스는 항상 누가 사용하며 누가 사용할 수 없는지 질문을 던진다. 이는 내부와 외부를 정의하는 전시 공간 내의 큰 원으로 표현된다. 다양성을 허용하고 더 포괄적으로 만들기 위해서는 여러 가지 공통점이 있어야 한다. 그 공통성은 항상 존재하며, 결코 끝나지 않으며, 결코 닫히지 않는다. 십자 구조는 공간을 정의하지만 닫지는 않는다. 원과 십자라는 두 시스템은 분열과 모순적 의미에서 서로 대비되는 개념, 분열과 배제 사이의 지속적인 협상을 요청한다. 두 시스템 모두는 공간에서 추상적인 형상으로 남아 있다. 하지만 십자 구조는 디스플레이를 정의하는 기능을 가지며, 원은 프로그래밍적으로 정의되지 않은 채로 남아 그 스스로를 건축과 기하학적으로 분리된 내부적 경계로서 설정한다. (라스 피셔 이메일 인터뷰, 2017년 8월 25일)

커먼룸은 커먼스에 대한 자신의 해석을 공간을 통해 드러내고, 관람객들이 직접 몸을 통해 그 개념을 경험하고 이해하기를 원했다. 알다시피 모든 공간은 자신의 전략 안에서 어느 정도 정치적일 수밖에 없다. 대규모 쇼핑몰이나 멀티플렉스 극장은 소규모 소호숍이나 독립적으로 운영되는 극장과는 다른 속성을 가지며, 그러한 차이는 정치적인 방식으로 드러난다. 이들이 점점 사라져가는 한국의 '평상'을 자신의 디자인에서 중요한 요소로 가져온 것은 대기업 주도하에 점점 균질해져가는 서울의 공간 정치학에 대한 비판적 논평으로 작동한다. 책을 매개로 같이 보고 이야기를 나눌 수 있는 평평한 공간으로서 '평상'의 재발견은, 그래서 반갑다.

또한 공유도서관의 아이덴티티는 그래픽 디자인 듀오인 신신이 담당했다. 이들은 서점 부분의 공간 디자인도 담당했는데, 모듈화된 책장은 공유도서관의 아이덴티티의 요소가 되었다. 이들은 최근 건축가와 그래픽 디자이너 사이의 생산적 협력의 한 사례를 보여준다.

한편 공유도서관에 비치된 알렉산데르 브로드스키와 일리아 우트킨의 「취소된 6/21/90(Cancelled 6/21/90)」은 종이 위에서만 존재하는 도면을 모은 거대한 크기의 책으로, 과거의 자료를 현재화할 수 있는 출판 실천의 가능성을 보여준다. 1955년 러시아 출생의 건축가 알렉산데르 보로드스키는 모스크바 건축연구소 (MarkHI)에서 일리아 우트킨을 만나 함께 작업하며 러시아 건축 운동인 '페이퍼 아키텍처'의 설립을 이끌었다. 이들의 드로잉은 실제로 건축물로 구현되지 않았지만 건축 실천 안에 내재되어 있는 유토피아적 열망을 고스란히 드러낸다. 핀란드의 '르에스프리트 데 르에스칼리에르' 출판사에서 그들의 원화 드로잉을 실제 크기로 인쇄해서 출판했다.

또 다른 참여 작가인 EH는 주로 도시와 건축물을 다루는 사진가이다. 그는 세운상가를 촬영한 파노라마 이미지를 현수막에 출력해서 전시장에 설치했다. 또한 이 이미지는 도시를 기억하는 대중적인 매체인 우편엽서로 재생산되어 확산된다. EH는 현수막과 우편엽서에서 도시가 도시 구성원이나 방문자에게 어떻게 기억되고 재생산될 수 있는지 살핀다. 오노마토피는 네덜란드 에인트호번에 있는 출판사로, 프로젝트 기반의 책들을 출간해왔다. 이들의 책은 상당히 독특하고 개별적인 위치를 차지한다. 동시대 출판 활동에서 예술가가 만드는 책은 어떻게 작동할까? 이들이 만든 책은 여기에 대한 하나의 답변이 될 수 있을 것이다.

그 밖에 공유도서관은 4회에 걸쳐서 관람객이 참여할 수 있는 토크 프로그램과 워크숍을 진행했다. '건축 책 만들기에 대하여'를 주제로 열린 토크에서 편집자 김상호는 자신이 편집했던 『도큐멘텀(Documentum)』을 중심으로 건축 전문 편집자로서 경험과 소회를 풀어 내었다. 이번 공유도서관의 뼈대 역할을 했던 인포숍 별꼴의 지로와 유선은 일반 관람객을 대상으로 진메이킹 워크숍을 진행했는데, 초등학생들이 참여해서 자신만의 책을 만드는 경험을 나눴다. 기획자인 이성민과 작가 김익현, 편집자 오하나는 자신들의 프로젝트를 기반으로 '마을과 공동체 아카이브'에 대해 이야기를 나눴다. 마지막으로 국립현대미술관의 건축 전문 학예사인 정다영은 1세대 건축 큐레이터로서 자신이 기관에서 기획하고 진행했던 건축 전시에 대한 경험을 나눴다.

공유도서관, 돈의문박물관마을. 사진: 신경섭 스튜디오.

영화영상 프로그램: 삶이 투사된 도시

최원준
2017 서울도시건축비엔날레 큐레이터,
숭실대학교 교수

극영화의 서사는 그 배경으로 설정된 환경과 촘촘히 연계되곤 하며, 우리는 이러한 영화를 통해 도시와 일상의 문화에 대해 흔히 생각하는 것보다 더 많이 배울 수 있다. 짐 자무시의 「지상의 밤(Night on Earth)」(1991)에서 관객은 미국과 유럽 다섯 개 도시의 택시에 합승하여 각 지역마다 서로 다른 환경과 만남의 방식을 목격하고, 리테시 바트라의 「런치박스(The Lunchbox)」(2013)에서는 뭄바이의 독특한 점심 배달 서비스인 다바왈라(dabbawala)가 도시민의 일상에 미치는 영향을 생생하게 체험한다. 서사 영화라고도 불리는 극영화는 각 도시와 지역의 고유한 공간적 특성과 거주 문화에 주목하며, 건축 환경의 물질적 특징뿐 아니라 "집, 가족 문화, 공적 공간, 풍경, 기념물, 안과 밖의 차이 등의 관념에 사람들이 의미를 부여하는 방식을 포착"한다. (Jacobs, 2013) 이렇듯 추상적 이론이나 학술적 분석이 아니라 일상의 구체성 속에서 시대를 가로질러 도시 공간과 공유 자원의 다양한 측면을 전달해주는 간접

부차적 이야기—칠수와 만수와 서울: 그때(1988)와 지금(2017)

박광수의 「칠수와 만수」는 1980년대 말 민방위 훈련으로 텅 빈 광화문 일대를 보여주는 장면으로 시작하는데, 이는 2009년 광장으로 전환된 이 공간의 모습을 예시한다. 그런데 이와 같은 기념적 장소에 대한 역사적 기록은 굳이 극영화가 아니어도 넘쳐난다. 도시를 이해하기 위한 도구로서 극영화의 효용성은, 덜 알려진 도시의 구석에 대한 묘사와, 그러한 장소에서의 일상적 삶에 대한 기록에서 찾을 수 있다.

1988년 사진(왼쪽): 동아수출공사,
2017년 사진(오른쪽): 최원준.

체험의 풍부한 원천이 바로 극영화이며, 바로 이러한 이유로 서울비엔날레 영화영상 프로그램에 적극적으로 수용되었다.

최근 건축 영화제는 세계적으로 많은 인기를 끌어 로테르담, 부다페스트, 뉴욕, 칠레 산티아고, 이스탄불, 요하네스버그를 포함한 여러 도시에서 열리고 있다. 서울에서도 서울 국제건축영화제가 9년째 개최되어오고 있으며, 본 영화영상 프로그램은 이 영화제와의 협업을 통해 기획되었다. 그런데 지금까지의 건축 영화제가 주로 다큐멘터리로 구성되어왔다면, 비엔날레의 영화영상 프로그램은 극영화의 비중을 높이는 전략을 택했다. 도시를 이해하기 위한 또 하나의 텍스트로 대중적인 극영화를 이용함으로써, 학생, 학자, 관련 업계 종사자들로 구성된 전문인 범위를 넘어 일반 관객에게 올해 비엔날레 주제인 '공유도시'를 비롯한 건축과 도시의 문제들을 보다 쉽게 소통하고자 한 것이다. 또한 영화 상영회와 아울러 국내외 유명 영화감독과 건축가를 초빙하는 게스트 토크와 포럼도 함께 기획하여 '영화 텍스트(cinematic text)'에 대한 일반인들의 더욱 심도 있는 이해와 논의를 이끌어내고자 하였다.

빛과 도시
영화와 건축의 상관관계는 새삼 강조할 필요가 없다. 영화의 탄생은 건축의 유구한 역사 속에서 중요한 변화의 순간과 겹쳤다. 르 코르뷔지에의 "건축적 산책

(promenade architecturale)"이나 지그프리드 기디온의 『공간, 시간, 건축(Space, Time and Architecture)』에서 제시된 바와 같이 공간과 시간이 건축의 주요 언어로 인식된 근대에, 동일한 핵심적 표현 요소를 지닌 영화라는 새로운 매체가 등장하였다. 이 공통된 의사소통 수단을 기반으로 초기 무성영화는 일련의 도시 교향곡을 생산했다. 발터 루트만의 「베를린: 위대한 도시를 위한 교향곡(Berlin: Symphony for a Great City)」(1927)에서부터 지가 베르토프의 「카메라를 든 사나이(The Man with a Movie Camera)」(1929)에 이르기까지, 근대 도시의 유례없는 역동성과 그 삶의 양식을 찬양했던 영화들이 여기에 해당된다.

이후 영화의 가장 보편적인 형식으로 자리 잡은 극영화 또한 도시에 매료되었다. 물론 극영화의 허구성은 영화 작가와 디자이너들에게 가상의 환경을 창조할 기회를 부여하기에 비장소(non-places)나 먼 유토피아/디스토피아에서 전개되는 이야기들도 있다. 그러나 본 영화영상 프로그램은 특정 도시의 실제 현실과 그 도시의 독특한 삶의 방식과 정교하게 연결된 이야기를 가진 영화에 관심을 두었다. 필름 누아르와 같은 영화 장르는 본질적으로 도시 환경과 밀접하게 연결되어 있다. 영화사 초기에 '활동사진'이라는 매체 고유의 가능성은 추격 장면을 통해 실험되기도 하였는데, 그 결과 잘 짜인 추격 장면은 종종 도시의 특징적 모습을 그려내는 그럴싸한 구실로 보이기도 한다. 샌프란시스코를 배경으로 한 피터

많은 건축가들이 자발적인 공유 문화를 발견했던 산동네 마을들은 익명적인 환경의 대명사라 할 수 있는 대단지형 아파트로 대체되었다. 혼잡한 차량 교차로에 설치되었던 고가도로도 지금은 철거되었다. 교통 문제 해결에 실제적 효용이 있는지 의문이 제기되기도 했지만, 무엇보다 중요한 이유는 도시를 운영하는 가치관의 변화이다. 도시계획이 추구하는 최우선적 가치가 기능적 효율성에서 양질 환경의 확보로 바뀐 것이다.

예이츠의 「불릿(Bullitt)」(1968), 뉴욕과 로스앤젤레스가 각각 배경인 윌리엄 프리드킨의 「프렌치 커넥션(The French Connection)」(1971)과 「LA에서 살고 죽기(To Live and Die in LA)」(1985), 파리를 배경으로 한 존 프랑켄하이머의 「로닌(Ronin)」(1998)은 언덕, 이면 도로와 골목길, 고가 지하철 선로, 도시 내부 고속화도로 등 각 도시의 독특한 지형이나 물리적 조건과 기반 시설을 적극적으로 이용하여 추격 장면을 구성하였다.

영화감독 중에는 특정 도시와 동일시되는 이들도 있다. 페데리코 펠리니는 로마와, 오즈 야스지로는 도쿄와, 마틴 스콜세지, 아벨 페라라와 우디 앨런은 뉴욕, 마이크 리는 런던, 왕 자웨이는 홍콩, 허우 샤오시엔은 타이베이, 마이클 만은 시카고 및 로스앤젤레스와 연결된다(국내의 경우 서울을 대표하는 감독이 없는 것은 흥미롭다. 다만 홍상수 감독은 일종의 전국구라 할 수 있는데, 작품마다 서로 다른 도시와 마을을 배경으로 지역 문화와 주변 환경의 특징을 일상의 인간관계와 사건들과 연계시켜 그만의 독특한 형식주의적 실험을 계속해오고 있다). 이 감독들 대부분은 자신의 고향을 배경으로 작업하지만, 미켈란젤로 안토니오니의 「블로우 업(Blow-Up)」(1966)이 그린 런던이나 압바스 키아로스타미의 「사랑에 빠진 사람처럼(Like Someone in Love)」(2012)이 조명한 도쿄의 예가 보여주듯, 때로는 객관적이지만 애정 어린 외부자의 시선이 도시의 모습을 더 정확하게 포착하기도 한다. 극영화들이 '극적 허용

(dramatic license)'이라는 명목하에 현실의 파편화, 변형, 미화, 왜곡을 일삼는 것은 부정할 수 없지만, 아녜스 바르다 감독의 1962년 작 「5시부터 7시까지의 클레오 (Cleo from 5 to 7)」에서 클레오가 베를린 거리를 산책한다거나, 니콜라스 로그의 1973년 작 「지금 보면 안 돼(Don't Look Now)」의 기괴한 사건들이 베니스의 수로가 아닌 다른 곳에서 벌어진다는 것은 상상하기 힘든 일이다. 이들 영화에서 전개되는 이야기는 해당 도시의 물리적 특성과 고유한 삶의 방식에 구체적으로 연결되어 있다. 그 이야기들의 배경을 다른 도시로 옮긴다면 전혀 다른 분위기로 바뀌거나, 아예 이야기 자체가 성립하지 않을 것이다.

특정 도시를 각기 다른 시대적 배경에서 그려내는 영화들은, 집합적으로 그 도시의 역사적 변화를 보여주는 연대기적 기록물이 된다. 「로마(Rome)」(1972)에서 펠리니는 로마에 대한 자신의 어린 시절 기억, 1970년대의 현황, 그리고 알 수 없는 미래에 대한 상상력을 자유자재로 혼합하여 자신이 사랑해 마지않는 도시를 묘사했다. 반면 파올로 소렌티노는 「그레이트 뷰티(The Great Beauty)」(2014)에서 문화 상류층이 누리는 삶의 관점에서 로마의 현대적 초상을 그리고 있다. 45년 전 펠리니의 영화는 정체불명의 오토바이족이 무리를 지어 콜로세움을 향해 돌진하는 장면으로 끝나지만, 「그레이트 뷰티」에서 이 역사적 기념물은 호화 아파트 테라스에서 내다보이는 값비싼 시각적 배경으로 전락하고

서울의 밤 시간은 더 이상 긴장의 이완, 휴식, 명상의 시간이 아니다. 근로시간이 가장 긴 나라의 수도인 만큼 서울은 밤에 가장 밝은 도시 중 하나이다. 도시 공간을 이용하는 시간이 확장되면서 24시간 편의점이 탄생했고, 또한 편의점에 의해 이용 시간이 늘어났다. 공간적으로도 그 효용성이 극대화되어, 도시의 거리와 공간은 보다 세분되어 촘촘하고 빈틈 없이 기능을 부여받았다.

만다. 한 도시의 정체성을 형성하는 데 주요한 역할을 하는 역사 유물이라는 공유 자산이 시대에 따라 그 존재감과 사회적 의미가 변해간다는 것을 이 두 영화는 잘 보여준다.

서울을 투사하다

초점을 해외 도시에서 서울로 돌려, 나홍진 감독의 초기 영화 「추격자」(2008)와 「황해」(2010)를 2부작으로 접근해보자. 두 편의 스릴러 모두 서사의 긴장감을 고조시키기 위해 도시의 물리적 특징과 그로부터 비롯된 문화적 규범을 활용했다. 첫 작품에서 동네 구멍가게 주인은 단골손님이 연쇄 살인범이라는 점을 까맣게 모른 채, 그에게서 가까스로 도망친 피해자가 가게 뒷방에 숨어 있다는 것을 귀띔해준다. 이때 영세한 구멍가게 공간이 얼마나 숨 막힐 정도로 폐쇄적인지 익히 아는 관객의 공포감은 그만큼 극대화된다. 「황해」에서는 '근생(근린생활시설)'이라 불리는 일상의 건축 유형에서 청부살인이 계획된다. 주로 중층 규모로 지어져 대부분의 공간이 임대용으로 구성되는데, 영화의 사례에서는 꼭대기 층이 피해자의 거주 공간으로 사용되고 있다. 흥미롭게도 이 건물의 한 층에는 건축설계사무소가 입주해 있어, 그 직원들이 밤 늦게까지 일하는 탓에 초보 살인 청부업자의 상황은 더욱 꼬이게 된다. 이 건물의 계단실에서 범행을 자행하기로 결심했지만, 시간대에 따라 공적 공간이 되기도 하고 사적 공간이 되기도 하는 그 좁은 공간에서 범행의 적기를 찾느라 애를 먹는다. 나홍진

감독의 두 작품에는 이외에도 1970년대 지어진 개인 주택, 아파트 개발 단지, 버스 차고와 같이 우리 도시에서 흔히 볼 수 있는 다른 건축 유형들도 등장해, 한국 도시 환경의 속성에 대한 감독의 각별한 관심을 보여준다. 아울러 이 두 영화의 추격 장면이 보이는 뚜렷한 형식적 대조도 흥미롭다. 「추격자」에서는 강북 구도심의 구불구불한 골목에서 벌어지는 추격전을 유려하게 부유하는 카메라로 담아낸 반면, 강남의 밋밋한 격자형 도로에서 펼쳐지는 「황해」의 추격 장면에는 현기증 날 정도로 흔들리는 핸드헬드 카메라 기법이 사용되었다. 그의 서사는 이렇게 도시의 물리적, 문화적 특징과 밀접히 연관되어 있고, 이들 영화의 긴장감은 국내의 도시 건축물의 유형과 점유 방식을 잘 알고 있는 한국 관객에게 더욱 효과적으로 전달된다고 해도 과언이 아닐 것이다. 각 영화에서 서사의 배경으로 설정된 이들 건물 유형과 도시 환경들을 통해 우리는 단지 영화 배경의 물리적 특성뿐 아니라, 특정 유형의 건물과 도시 환경에 우리가 부여하는 문화적 의미도 함께 파악할 수 있다.

서울을 배경으로 한 영화들을 특정한 주제로 분석해 보는 것도 가능하다. 예를 들어 이번 서울비엔날레의 주제인 '공유동시'의 관점에서 영화를 읽어볼 수 있다. 우리 역사상 흥행에 가장 성공한 작품 중 하나인 봉준호 감독의 「괴물」(2006)은, 관객들로 하여금 공유 자원과 공유 공간이라는 관점에서 현대의 서울을 보게 한다. 괴물의 탄생은 서울의 가장 중요한 공유 자원인 한강의

오늘날 서울에서 가장 혼잡한 거리 중 하나인 강남 테헤란로에서, 양편으로 촘촘히 늘어선 고층건물들은 거리에 짙은 그림자를 드리운다. 그러나 1980년대 말까지만 해도 이곳의 풍경은 꽤나 황량했다. 이 영화 장면에는 단 두 건물만이 서 있는데,

부드러운 곡면의 모서리로 단번에 알아볼 수 있듯이, 김수근이 설계한 르네상스 호텔이 그 하나이다. 역설적인 것은 오늘날의 사진에는 바로 이 건물이 유일하게 보이지 않는다는 사실이다. 또 다른 대규모 상업 개발을 위해 최근, 지어진 지 겨우 30년 만에 철거되었기 때문이다.

오염으로부터 비롯되었고, 극중 대부분의 사건은 도시의 공유 기반 시설인 강변 공원, 하수구, 교량, 광장에서 벌어진다. 건축가 황두진이 언급했듯이, 봉준호는 서울 지도와 장소를 이들 "경계 공간(border spaces)"의 묘사를 통해 재구성하고, 결국 이 도시와 세계에 대한 우리의 관점을 재규정한다.(황두진, 2006) 좀 더 확장된 논의를 위해 도시의 다른 대상들과 보다 광범위한 영화 텍스트를 들여다보자. 1980년대와 1990년대의 가장 인상적인 데뷔작인 박광수의 「칠수와 만수」(1988)와 홍상수의 「돼지가 우물에 빠진 날」(1996)은 각 시대의 서울과 그 시민들, 그리고 그들의 세계관을 보여준다. 전자는 보다 넓은 사회적 환경을 배경으로 개인의 상황을 그린 조감도이며, 후자는 도시의 파편화된 풍경을 통해 불륜, 학대, 충동, 무례함으로 점철된 개인주의 문화의 현실을 전달한다. 두 영화에 동일하게 등장하는 특정 요소는 각 시대의 도시에 대한 시각의 차이를 나타낸다. 예를 들어 패스트푸드 레스토랑은, 비록 오래가지는 않지만 새로운 인간관계를 꿈꿀 수 있는 낭만적 장소로 그려지기도 하고, 도시 유목민이 가장 싼 값에 합법적으로 자리를 차지할 수 있는 삭막하고 외로운 장소로 표현되기도 한다. 두 작품이 개봉된 지 20-30년밖에 지나지 않았지만, 두 영화가 포착한 도시의 공간, 밀도, 관습, 인간관계는 이미 서로 달랐고 지금의 서울과는 더더욱 달라, 서울이 과연 세계에서 빠르게 변화하는 도시 중 하나라는 사실을 생생하게 증명한다.

위에서 살펴본 영화 목록에 신상옥의 「지옥화」(1958), 이형표의 「서울의 지붕밑」(1961), 이만희의 「휴일」(1968), 김수용의 「야행」(1977), 정지우의 「사랑니」(2005) 등을 추가할 때, 우리는 지난 근현대사를 통한 서울의 물리적, 실증적 현실에 보다 구체적으로 접근할 수 있다. 이들로 구성되는 사건의 스펙트럼을 통해 해방 이후부터 오늘날에 이르기까지 도시 공유재에 대한 서울의 독특한 점유, 소유, 사용 문화, 그리고 도시 문제에 대한 사회적 태도의 변화 추이를 읽을 수 있는 것이다.

스크린에서 도시로
세계의 도시는 오랜 시기에 걸쳐 그 도시만의 독특한 공간 구조와 건물 유형, 그리고 고유의 거주 방식과 나눔의 문화를 만들어왔다. 오늘날 가속화되고 있는 세계화 과정은 이러한 지역적 차이의 존속을 위협하고 있지만, 다른 한편으로는 전대미문의 광범위한 지식망이 구축되어 각 지역의 지혜를 공유하고 또 재해석하여 새로운 도시 문화를 키워갈 수 있는 환경 또한 조성되었다. 극영화는 특정 장소와 그곳에서 사람들이 살아가는 방식에 대한 주의 깊은 관찰을 바탕으로 만들어진 서사로서, 세계의 다양한 도시 문화를 생생하게 전달해준다. 한국의 영화 비평가이자 감독인 정성일의 말에 따르면 "영화는 언제나 사람들의 삶의 양식을 다루어왔고, 사람들은 건축 구조 속에서 살고 있다. 그래서 영화는 사람들의 삶을 매개로 하여 건축 속으로 들어갔고, 건축은 영화의 공간을

영화의 마지막에서 두 주인공이 우연히 행인의 관심을 끌면서 의도치 않았던 시위를 벌이게 된 옥상은, 강남에서 가장 앞서 개발된 곳의 하나인 강남고속버스터미널 인근에 위치해 있다. 이 지역 건물의 상당수가 오늘날까지 존재하지만, 많은 경우 피상적인 외부 수리를 거쳤다. 이 건물 역시 외관을 더 커보이도록 하는 벽체가 옥상에 추가되었는데, 이러한 피복만으로 '리본시티 (Reborn City)', 즉 '다시 태어난 도시'라고 새롭게 명명한 점이 역설적이다.

지배하는 하나의 원리가 되었다."(정성일, 1996).
영화영상 프로그램이 목표로 한 것은 그 역(逆)이다. 영화
공간을 통해 사람들의 삶에 접근하고, 또 도시의 지속
가능한 미래를 확보할 수 있는 공유의 문화 속에서 삶의
다양성과 가능성을 좀 더 폭넓게 사고하고자 한 것이다.

참고 문헌
Jacobs, Steven. *The Wrong House: The Architecture of Alfred Hitchcock*. Rotterdam: nai010, 2013.
정성일. 「영화와 건축의 관계」, 『건축인 PoAR』, 1996년 10월.
황두진. 「괴물: 한강의 재해석」, 『씨네 21』, 2006년 8월 23일.

지난 30년간 서울은 이와 같이 근본적 혹은
외형적인 변화를 수없이 많이 거쳐왔지만,
크게 바뀌지 않은 부분들도 있다. 시청
인근의 중심 상업 지구에 위치한 약국과
분식점은, 간판은 세련되게 바뀌었을지언정
예전의 기능을 같은 규모로 오늘날까지
지속해오고 있다. 디자인 양식은 시대에 따라
변하지만, 일상의 본질적 정황, 즉 도시의
상업 활동과 흐름에 규모와 패턴을 제공하는
일상적 삶은 변함없이 이어져오고 있다.

교육 프로그램

비엔날레와 만나는 길, 서울비엔날레 교육 프로그램
김선재
2017 서울도시건축비엔날레 사무국 프로젝트 매니저

'교육'에는 다양한 형태가 존재한다. 아주 수동적인
형태의 강의부터 직접적인 참여 없이는 진행되지 않는
참여형 워크숍까지, 참가자가 선택할 수 있는 폭이
다양하다. 이번 서울비엔날레 교육 프로그램도
마찬가지이다. 여기서는 그중 강연 시리즈와 워크숍
프로그램을 다룬다.

강연 프로그램
제1회 서울비엔날레는 네 범주의 강연 프로그램을
운영했다. '교양 강좌', '비엔날레 주제 강연', '비엔날레
토크', 그리고 '문화의 날 기념 큐레이터 토크'다. 2017년
4월부터 시작해 비엔날레 폐막 전까지 약 8개월간 운영된
강연 프로그램은 서울비엔날레의 여러 프로그램 중 가장
오래 지속되었다. 강연 기획에서 가장 중요시했던 점은, 각
강연 참가자들의 연령대와 특성을 파악하여 주제와
난이도를 정하는 것이었다. 이를 통해 각 강연 프로그램에
맞춰 비엔날레가 다루는 다양한 이슈들에 접근하고자

했다. 우리는 30-50대의 주부, 그리고 관련 학과에 재학
중인 대학생들을 주 대상으로 상정하고, 이들이
적극적으로 참가할 수 있는 네 범주의 프로그램을
기획했다. 이를 다이어그램으로 표현해보면 아래와 같다.
　　첫째, 교양 강좌 시리즈는 2017년 4월에 시작하여
비엔날레 개막 전인 2017년 8월까지 총 9회에 걸쳐
진행되었다. 말 그대로 가장 포괄적인 주제들을 다루려는
의도로 정림건축문화재단과 함께 기획, 운영했고, 도시와
사회, 그리고 서울에 대해 여러 분야의 전문가들을 초대해
의견을 들어보는 자리를 마련했다. 도시와 건축이라는
일반적인 주제를 다루면서, 동시에 다른 교양 강좌에서
다루지 않는 주제들을 찾고자 고민했다. 그리하여 도시,
특히 서울과 관련하여 가장 대중적이고 일반적이라고
생각되는 세 개의 주제로 '사회자본', '공동의 부', '지역
공동체'를 선정한 후, 이에 대한 시민들의 의견을 공유하는
자리를 마련했다. 현재 우리가 살고 있는 도시, 즉 서울의
문제점에 대해 서울 시민이 주체가 되어 문제 해결에
참여하는 방법은 무엇일까? 시민 개개인의 연대에 기반을
둔 도시 공동체의 모습은 어떠한 것일까? 시민의 자발적인
운동이 새로운 체제로 이행하기 위한 동력으로 전환될 수
있는 협력의 방식이 무엇인가? 이러한 질문들을 대중적

비엔날레 강연 프로그램 다이어그램.
가운데로 갈수록 비엔날레와 접점이
많아진다.

교양 강좌:
가장 포괄적인 주제의 내용

주제 강연:
비엔날레와 관계된 이론적 배경

비엔날레 토크:
직접적인 비엔날레 설명

문화의 날 큐레이터 토크:
비엔날레에 대한
최고 집중도

의제로 올려 강연자와 참가자 모두 생각해보는 계기를 만들고자 했다.

둘째, 비엔날레 주제 강연 시리즈는 교양 강좌와 비슷한 시기에, 마찬가지로 9회에 걸쳐 진행되었다. 교양 강좌가 전반적인 도시와 서울, 그리고 그 안에 살고 있는 사람들 이야기를 다뤘다면, 주제 강연에는 제1회 서울 비엔날레의 주제들을 좀 더 구체적으로 담았다. 건축을 어떻게 '전시'할 것인가? '도시'와 '건축'을 주제로 열리는 비엔날레는 어떤 내용을 담을 수 있을까? 서울에서 이러한 도시건축비엔날레가 개최되는 이유는 무엇일까? 이러한 질문들에 대해 2017 서울비엔날레의 주제인 네 가지 공유 자원(공기, 물, 에너지, 땅)과 다섯 가지 공유 양식(만들기, 움직이기, 연결하기, 감지하기, 다시쓰기)을 통해 논의하고자 했다. 9회의 강연이 골고루 네 가지 공유 자원과 다섯 가지 공유 양식으로 나눠지진 않았지만, 개막 전에 비엔날레를 알리고 도시, 건축, 디자인, 영화 등 다양한 분야의 전문가들의 이야기를 들으며 시민들의 호기심을 유발하는 기회를 만들고자 했다. 또한 강연 참가자들의 피드백을 토대로 비엔날레 개막 후에 진행할 프로그램을 보완하려는 의도도 있었다.

셋째, '비엔날레를 만든 사람들'이라는 부제를 단 비엔날레 토크는 실제 비엔날레 기간 동안 진행된 강연으로, 비엔날레에 대해 가장 직접적인 설명을 듣는 자리였다. 건축, 디자인, 영화, 사진, 패션, 전시 기획 등 서울비엔날레가 폭넓게 다루는 다양한 분야에 대한 수강자들의 이해를 높이고, 좀 더 많은 사람들이 비엔날레에 지속적인 관심을 가지도록 기획되었다. 원래는 '큐레이터 토크'라는 제목으로 준비했으나 앞서 진행했던 주제 강연과 크게 다르지 않을 수 있다는 의견이 나왔고, 또 주 전시 외에 참가한 많은 작가, 큐레이터, 디자이너들에게서 그 기획 배경을 듣고 싶어 기획을 변경했다. 매주 수, 목요일 저녁에 진행하기로 했던 계획 또한 이전 강연 프로그램 참가자들의 의견을 반영하여 수요일 저녁과 토요일 오후로 나누어 더 많은 연령대의 사람들이 참가할 수 있도록 조정했다. 프로그램은 모두 12회에 걸쳐 진행되었고, 이미 전시를 관람한 참가자는 물론 아직 관람하지 못한 잠재 관객이 비엔날레에 대해 더 많이 이해할 수 있도록 구성했다. 주 전시인 주제전, 도시전을 비롯하여 세 개의 현장 프로젝트, 시민참여 프로그램 및 CI, 기념품 디자인에 대한 기획자, 작가들의 얘기를 들으며 참여자들은 서울비엔날레 행사 기간 동안 진행된 많은 프로그램들을 직간접적으로 경험하는 기회를 가졌다.

마지막으로 문화의 날 기념 큐레이터 토크는 진행한 프로그램들 중 수강자들의 집중도가 가장 높았다. 매달 마지막 주 수요일인 '문화의 날'을 기념하여, 실제 전시나 프로젝트가 이루어지고 있는 비엔날레 현장에서 총 2회에 걸쳐 진행되었다. 고정된 장소에서 이루어지는 일반 강연과 달리, 큐레이터 토크는 실제 전시장이나 토크 내용과 관련 있는 프로그램이 구동되는 비엔날레 현장을 찾아 소수의 수강자를 대상으로 큐레이터들이 직접 진행했다. 이를 통해 다소 수동적인 성격의 강연 프로그램을 보완함과 동시에 수강자들이 관람과 별도로 전시를 즐길 수 있는 프로그램을 제공하고자 했다.

이렇듯 제1회 서울비엔날레 강의 프로그램은 포괄적인 연령층과 주제, 그리고 일반적인 강연 형식에서 벗어난 프로그램 또한 다루고자 했다. 프로그램에 참가했던 참가자들의 정보를 분석해본 결과, 원래 기획했던 30-50대 주부와 관련 학과 학생들 외에 현재 관련 직종에 종사하는 직장인의 비율도 높았으며, 매 강연마다 골고루 포진될 것이라 생각했던 다양한 연령층 또한 강연에 따라 급격히 달라졌음을 알 수 있었다. 추후 관련 직종 종사자들을 위한 더 전문적인 강연 프로그램을 비롯해 각 연령에 따른 홍보 방식 보완이 필요하다고 생각되며, 더불어 60대 이상의 참가자들을 위한 강연이 개발된다면 더 풍부한 프로그램이 운영될 수 있으리라 기대한다.

워크숍 프로그램

워크숍이란 본디 '일터'나 '작업장'을 뜻하는 말이었으나, 지금은 집단 사고 및 집단 작업을 통한 연구 협의회를 뜻하는 교육 용어로 사용되고 있다. 더 나아가 워크숍은 교육 과정에서 교육자와 피교육자가 비교적 동등한 위치에서 피교육자의 적극적인 참여를 중요시하는 프로그램을 통칭하기도 한다. 이번 서울비엔날레 역시 같은 맥락과 의도로 다양한 워크숍 프로그램을 개발했다.

첫 번째 목적은 '우리가 사는 도시를 알고, 이해하는' 것이었다. 교통과 기술이 발전함에 따라 어떤 도시로 가는 비행기 표가 싸고, 어떤 도시의 음식이 맛있는지는 점점 더 잘 알게 됐지만, 정작 자신이 살고 있는 도시에 대해서는 잘 모르는 경우가 많기 때문이다. 우리는 익숙하다고 생각했던 서울의 낯선 이야기를 공유하고, 이를 통해 참가자들이 자신이 사는 도시에 대해 지속적이 관심을 갖게 되길 바랐다. 여기에 걸맞는 방식은 딱딱한 강의 형식의 프로그램이 아닌 현장 답사를 중심으로 한 워크숍이었다. 단순 조형 활동에 그치는 워크숍이 아니라 자신이 보고 느낀 바를 다양한 형식으로 표현하고, 이를 통해 우리가 살고 있는 도시와 지역에 대한 새로운 시선을 갖는 것을 목표로 두었다.

또한 다른 비엔날레, 혹은 미술관에서 이루어지는

워크숍과 구별되는 워크숍을 만들고자 했다. 기존
프로그램 및 해외 사례들을 분석한 후, 흔히 이루어지는
초등학생, 대학생 대상의 워크숍에서 나아가 유아부터
성인까지, 더 폭넓은 연령대를 대상으로 한 워크숍을
기획했다. 프랑스문화원과 함께 진행했던 0-3세 워크숍의
경우 다각적으로 펴고 접기가 가능한 매트를 활용하여
공간감, 촉각 등을 향상시킬 수 있도록 했고, 초등학생은
학교 교과 과정에서 다루기 어려운 실제 지역 답사를 통한
공간 지각력 및 도시 구성 요소들을 새롭게 발견하는
시간으로 구성했다. 특히 중학생 대상의 프로그램은
참고할 만한 사례가 별로 없었으나, 나이대와 특성을
고려하여 '지진에서 오래 견딜 수 있는 구조물 만들기'라는
명확한 목표를 제시하여 참가자들이 워크숍에 집중하도록
고안했다. 또한 대학생의 경우, 타 연령 대상의 워크숍보다
심도 있는 프로그램이 될 수 있도록 세운상가 일대를
중심으로 그 지역이 가진 역사와 사회, 문화성 또한 함께
습득하는 계기를 제공했다.

　　워크숍 프로그램은 학교 교육만으로 습득할 수 없는
풍부한 교육적 요소들을 제공할 수 있다. 물론 단기간에
이뤄지는 워크숍으로 많은 정보를 학습하는 데는 한계가
있다. 너무 욕심을 부리면, 물리적으로 가능할지 모르나
교육적인 효과를 크게 기대하기 어렵다. 특히 공간을
중심으로 이뤄지는 워크숍의 경우 해당 장소가 가진
독특한 정체성 및 특징들을 중심으로 일정한 주제를 정해
그에 맞는 내용으로 프로그램을 개발하는 것이
바람직하다. 이번 시민참여 프로그램 워크숍에서는 '도시
재생'과 '도심 제조업'이라는 키워드를 가지고 두 장소
(을지로와 창신동)에서만 진행했다. 그러나 이 키워드들은
서울의 다른 지역에서도 얼마든지 적용할 수 있으며,
나아가 다른 키워드를 가지고도 응용이 가능하도록
프로그램을 개발했다. 중요한 것은 참가자들이 특정
장소에 대해 더 많이 보고, 더 많이 배우는 것이 아니라,
각 장소에 담긴 이야기와 특징적 요소들을 제대로 보고,
느끼고, 가슴에 담는 것이다. 향후 서울비엔날레 워크숍은
그런 기회를 더 많이 제공하여 더 많은 장소와 도시에 대한
이야기를 '제대로' 다루는 프로그램이 되길 소망한다.

도시 워크숍, 그 시간의 켜를 위해서

성주은
2017 서울도시건축비엔날레 큐레이터,
연세대학교 교수

서울비엔날레의 비전은 '서울형 인문 도시 구축'이다.
도시, 건축이라는 단어가 주는 인상이 물리적인 시설로만
다가오다가 이제는 인간과 문화, 사회적 이슈로
다가오게 된 것은 서울이라는 도시가 미래를 향한
끊임없는 욕망에 의해 개발되던 시대를 넘어서, 과거와
현재에 대한 이해와 존중을 바탕으로 정착되어가는
시대가 도래했기 때문이다. 역사의 기운이 남아 있는 전통
공간들, 도심을 가득 메운 근대화의 산물들과 모던 빌딩들
사이로 새 기술을 뽐내는 비정형 건축물들, 고가가
사라지고 생겨난 공원과 하천, 짧지 않은 2,000년의
역사가 다른 어떤 도시보다 역동적으로 담겨 있는 도시-
서울에서 우리는 무엇을 보고, 듣고, 느끼고, 공유하는가.
 2017 서울비엔날레 도시 워크숍은 전문가들이
발전을 주도했던 서울을 시민과 어린이의 시선으로 다시
바라보고, 이를 공유하고자 했다. 서울 시민이 내 집, 우리
아파트를 벗어나 우리 동네에, 내가 사는 도시에 관심을
가질 때, 비로소 도시는 살아난다. 현대사회의 개인주의와
지역 이기주의의 폐해로 도시 구성원들이 지쳐가는
시점에, 워크숍을 통해 소통의 문을 열고 시민이 참여하는
도시 환경 개선 실천을 향해 한 발자국 내딛고자 했다.
 미 언론가이자 활동가였던 제인 제이콥스는 『미국
대도시의 죽음과 삶(The Death and Life of Great
American Cities)』(1961)에서 "도시는 모든 시민을 위해
무언가 줄 수 있다. 단, 그 도시가 모든 시민에 의해
만들어졌을 때만"이라고 말했다. 공간은 사용자의 문화와
요구에 민감하게 반응할 수 있어야 하고, 이를 위해서는
공간을 구축하는 과정에 사용자/시민의 참여가
필수적이다. 환경을 위해 쓰레기를 분리수거하고 재생
에너지를 쓰고 기술력을 동원하기보다는, 건축된 도시
공간을 오랫동안 쓰는 것이 가장 친환경적이다. 건축을
만드는 사람은 건축가이나, 건축을 완성하는 이는 공간을
사용하는 사람들이다. 시민 참여는 사회적 지속 가능성을
보장하고, 그중에서도 가장 적극적인 형태 중 하나가 바로
워크숍이다. 비엔날레 도시 워크숍은 사람들이 한 장소에
모이는 플랫폼을 제공하고자 했다. 각기 다른 배경을 가진
사람들이 같은 관심사로 모일 수 있는 프로그램과 장소를
제공하여, 모이고, 소통하고, 공유하고, 도시가 더 나은
방향으로 발전하기를 기대했다. 구체적으로 성인, 청소년,
어린이 세 범주로 나누어 연령에 따라 도시를 바라보는
시각과 이를 공유하는 방법을 달리 개발했다.

도시다시읽기
대학생 및 일반인 대상
세운베이스먼트
2017년 8월 1일–4일

'도시다시읽기'는 참가자들이 스스로 아티스트, 큐레이터,
기자가 되어 서울비엔날레의 주제인 '공유도시'를 각자의
시각으로 해석하고 읽어냄으로써 도시를 이루는 자원과
요소에 대해 생각하고, 이를 전시로 구현해보는 작은
버전의 비엔날레로 구성했다. 한때 마징가제트도 만들 수
있다던 세운상가는 쇠락과 철거의 위기를 거쳐 현재
재생의 순간에 있다. 보일러실이 있던 지하실을 워크숍
장소로 정하고, 세운상가를 디지털 정보 없이 '표류'하고
'탐험'하게 하여, 워크숍 참여자가 직접 우연한 경험을
통해 새로운 해석을 하고 전시를 기획한다. 그들의 눈에
비친 시간의 켜는 어떤 모습일까. 워크숍 강사였던
심영규와 김명규는 '세운 지도: 도시의 시간을 찾다' 전시
안내문에서 이렇게 말했다. "'공유도시'는 '도시를
나누다'라는 뜻으로 이는 '도시의 요소를 미분하여
세밀하게 바라보고 함께 나눠서 본다'로 생각할 수 있다.
세운상가의 물리적 환경을 비판적으로 관찰하고 이에
영감을 얻고 함께 다시 해석한다. 관찰자로 단순히 '보는
도시'가 아니라 '참여하는 도시'를 만들고 각자가 해석한
세운상가를 주변의 잉여 자원을 활용해 아날로그 형태의
지도로 만든다."

도시도전자들
중학생 대상
연세대학교
2017년 8월 12일–13일

청소년 참가자들이 보다 구체적인 문제 해결에
도전하도록 '도전! 흔들림을 견뎌라'는 주제를 던져,
지진의 원리를 이해하고 재료와 구조에 대한 개념을
바탕으로 조를 이뤄 지진에 대응하는 건축물을 구상하여
크고, 멋지고, 튼튼한 구조물을 설계하고, 제작하고,
경연하는 프로그램이다. 제한된 시간 내에 조별로
아이디어를 스케치하고, 나무젓가락으로 창의적인 내진
구조물을 디자인한다. 흔들리는 탁자를 이용해 실제
지진파로 안정성을 실험하며, 도시 건축에 공학과 미학의
균형 잡힌 조합이 필요함을 이해한다.

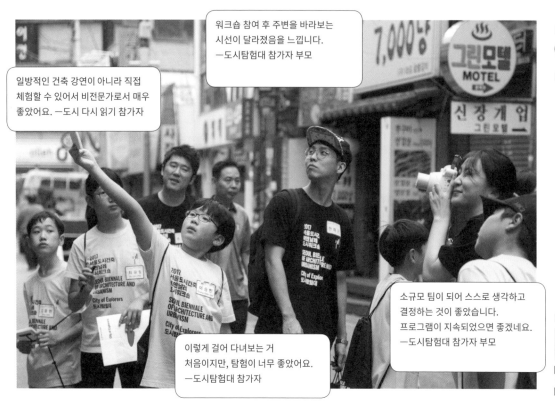

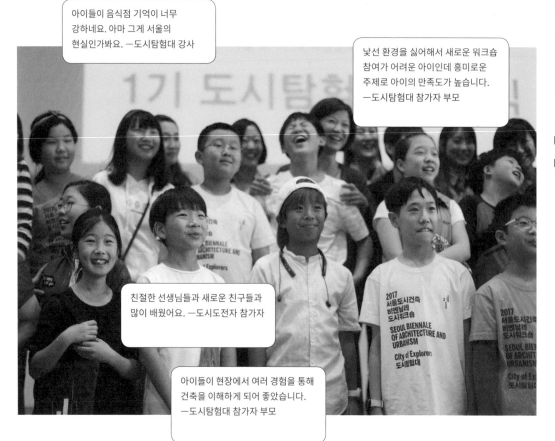

도시탐험대
어린이 대상
동대문디자인플라자 및 창신동 일대
2017년 9월 9일–30일

'도시탐험대'는 걷고, 보고, 발견하고, 표현하고, 제안하는
프로그램이다. 크게 '알파벳으로 본 도시 이야기'(9.
9–10), '색깔로 본 도시 이야기(9. 16–17), '도형으로 본
도시 이야기'(9.23–24), 세 세션으로 구성된다. 탐험
대원으로 도시 보물을 찾아나서는 어린이들은 각 주제에
맞춰 도시 요소들을 관찰하고 사진에 담아 와 친구들과
경험을 공유하고 자신의 생각을 제안한다. 동대문디자인
플라자와 흥인지문, 복구된 청계천과 재생이 막 시작된
창신동 주택가 골목을 돌아 성곽 길을 따라 서울을
내려다보며 걷는다. 길에서 마주치는 차와 기계, 사람들
소리, 음식 냄새, 무심코 지나쳤던 동네 간판, 청계천
변에서 마주친 미세한 자연의 모습 등 도시의 크고 작은
요소들을 경험하며 걷는 즐거움, 두리번거림, 표류의
행복함으로 도시 건축에 대한 관심을 높인다. 도시를
탐험하며 관찰한 모습을 폴라로이드에 담아 와, 이를
바탕으로 어린이들의 경험과 눈을 통한 지도를 완성하고,
각자 창의적인 모양(알파벳)/색깔/도형의 도시 요소를
제안한다. 도시 탐험의 경험을 추상적으로 그리거나
삼차원 요소로 만들어보고, 생각을 공유한다.

도시 워크숍이 내건 '성숙한 시민 의식 양성'이라는
궁극적인 목적은 다소 고리타분하게 들릴 수도 있지만,
그 이상의 표현법을 찾지 못했다. 우리는 매일 도시 속에서
살면서 도시를 어떻게 인지해야 할지 교육받지 못했고,
특정 분야를 전공하는 어른이 되어서야 벼락치기 주입식
교육을 받는다. 어린이들이 음악, 미술, 체육, 사회
교과목과 같이 어른이 되기 위해 배워야 할 기본 교육에 왜
도시 건축은 빠져 있는 것일까? 왜 건축과 도시를 사회와
연결 짓지 못하는가? 이러한 의문에서 도시 워크숍은
출발했기에, 만들기 워크숍 아닌 도시를 보고 공유하고
표현하는 과정과 경험이 결과물 자체보다 중요하고,
그것이 시간과 장소의 켜를 갖고 축적될 수 있는 지속성이
절실하다. 제한된 시간의 워크숍 과정 동안 보고 듣고
표현하고 공유하는 경험 자체가 참가자들이 도시를
대하는 태도에 긍정적인 영향을 미쳤기를 바라며, 본
워크숍의 지도안이 향후 기본 매뉴얼로 자리 매김하여
지속적으로 더 많은 시민들에게 기회를 제공하고, 그들의
공유되고 축적된 시각이 서울을 건강하게 변화시키길
기대한다.

공유도시 서울투어

이선아(기획)
2017 서울도시건축비엔날레 사무국 프로젝트 매니저

김나연(글)
2017 서울도시건축비엔날레 사무국 프로젝트 매니저

도시는 끊임없이 변화하고 새롭게 꾸며지지만, 사람들은 바쁜 일상에 그 사실을 간혹 잊고 사는지도 모르겠다. '공유도시 서울투어'(이하 서울투어)는 평소 자세히 들여다보지 못한 서울 곳곳의 공간을 시민이 직접 두 발로 걸어 다니며 눈과 귀를 통해 탐구하도록 기획되었다. 또한 서울투어는 '공유도시'의 핵심 키워드인 '도시 재생'에 중점을 두었다. 도시는 이제 시민의 삶을 포용하는 '쌍방향적 재생'을 통해 공간과 역사, 문화로 거듭나고 있다. 서울투어에서 찾아간 공간들도 이러한 공간들이며, 이는 대부분 서울시의 대표적인 도시 재생 정책의 성과이기도 하다.

토요투어
토요투어는 도시 공간을 재생하여 기존의 쓰임에서 벗어나 새로운 공간으로 탄생한 서울의 대표적인 세 장소를 찾는 투어였다. 첫 번째는 '성북예술동'이다. 성북동은 역사적으로 문화 예술인이 많이 살던 동네. 현재 다양한 예술을 매개로 예술가와 지역 주민이 관계를 맺어가고 있으며, 예술가들이 주도적으로 공공의 가치를 만들어가는 독특한 문화가 형성되고 있다. 성북동 현장은 기존 예술 공간을 비롯하여 유휴 공간을 재생하여 만든 문화 공간을 보여준다. 예술 실천의 현장으로서 도시를 재생하는 '성북동 모델'을 확인하고, 동시에 성북동의 다양한 예술 공동체를 만나는 기회였다.

두 번째는 1970년대 도심 한복판을 가로지르는 차량 전용 도로로 지어진 고가도로가 보행자 전용 도로로 재탄생한 '서울로7017'이다. 이제 갓 개장한 '서울로'에 대한 평가는 아직 찬반이 엇갈리지만, 24만 주 이상의 꽃과 나무로 '공중 수목원'을 형성하고 있는 '서울로'는 현재 시민의 쉼터 공간으로서 오랜 기간 단절되었던 서울역 일대 상권을 활성화시키는 데 기여하고 있다. 또한 서울로의 거점 공간인 만리동 광장에 설치된 공공 미술 설치물 '윤슬'은 문화 예술 광장의 기능을 극대화한다. 투어에 참여한 한 시민은 '윤슬' 작품에 대해 처음 알았으며, "밤과 낮 그리고 날씨에 의해서도 여러 모습을 감상할 수 있다는 것만으로 이 작품은 서울로의 거점 공간으로 손색이 없다"고 말했다.

마지막으로 프랑스 대사관은 현대 건축과 한국 건축이 만나는 접점으로서 건축적으로 의미 있는 공간이다. 1세대 건축가인 김중업이 설계한 주한 프랑스대사관은 한국 현대 건축의 걸작으로 꼽힌다. 신축 관련 설계를 맡은

매스 스터디즈 조민석 대표가 투어 당시 설명한 바에 따르면 기존 대사관 건물인 관저와 파빌리온은 보존 복원하고 갤러리와 타워 등 건물 두 동은 각각 사무동의 동쪽과 북쪽에 지어질 예정이다.

일요투어
일요투어는 '식량도시, 재생도시, 생산도시, 그리고 공유 자원'이라는 네 가지의 테마로 구성되었다. '식량도시' 투어는 비엔날레의 현장 프로젝트와 연계되어 비엔날레 식당과 카페가 있는 돈의문박물관마을에서 시작해 행촌의 도심 농업 현장을 둘러보는 코스다. 투어에 참여한 시민들은 조선시대 조성된 한양도성을 따라 오르내리며 서울의 상징인 남산타워 등 서울 전경을 볼 수 있다. 도보로 진행된 다소 힘든 코스였지만, 서울의 가을 풍경과 생소한 시내 중심의 도심 농업 공간을 살펴보며 새로운 서울의 모습을 아이들에게 보여줄 수 있어 좋았다는 참여자들의 의견이 많았다.

'재생도시' 투어의 핵심이 되는 장소는 석유 비축 기지를 재생하여 문화 공간으로 탈바꿈한 마포 문화비축기지이다. 문화비축기지를 중심으로 기획했지만, 가족 단위 시민을 위해 서울에너지드림센터도 방문 일정에 포함시켰다. 아쉽게도 전시가 진행되지 않아 '난지 스튜디오'는 제외되었음에도 불구하고 투어에 대한 참여 시민들의 반응은 가장 열렬했다. 서울에너지드림 센터에서는 제로 에너지 시스템 및 수소차에 관한 도슨트 설명을 들으며 미래 도시의 모습을 상상해보는 한편, 에너지 제로인 센터 건물에도 관심이 집중되었다.

'생산도시' 투어는 세운상가 및 을지로 일대에 자리 잡은 도심 제조업의 현장들을 도보로 다니는 투어다. 동대문을 시작으로 청계천을 지나 모토엘라스티코의 전시를 감상하고, 광장시장과 좁은 골목을 누볐다. 아이들은 이전에 몰랐던 서울 풍경에 신난 듯 뛰어다녔다. 시민들은 을지로 일대의 공장들을 보며 도심에서 제조업이 아직도 활발히 진행되는 현장을 목격했다. 4차 산업혁명을 이끌 로봇 공학 기술 전시를 감상하면서는 앞으로 다가올 미래 기술의 세계를 간접적으로 체험한 뜻 깊은 투어라는 반응도 있었다.

마지막은 얼마 전 개관한 서울새활용플라자를 중심으로 그 일대를 방문하는 코스다. '공유 자원'이라는 테마로 리사이클링이 아닌 업사이클링을 중심으로 다양한 디자이너가 참여한 업사이클 제품이 전시되고 있는 새활용플라자와 그 옆에 위치한 서울하수도과학관이 포함된다. 업사이클링 제품은 생각보다 일상 속에 많이 자리 잡고 있다. 재활용 소재에 디자이너의 감각과 경험, 가치관을 더해 새롭게 태어난 제품들에 참여자들은 많은

관심을 보였다. 다량으로 폐기되는 소방 호스로 만든 가방, 지갑 등 액세서리의 경우, 도슨트를 통해 아버지가 소방관이어서 늘 버려진 소방 호스를 가지고 놀았다는 디자이너의 어린 시절 이야기를 들으면서 하찮은 일상의 물건이 새롭게 가치 있는 제품으로 탄생한 데 깊은 인상을 받기도 했다.

우리가 사는 도시에는 아무리 가까운 곳이라도 작정하지 않으면 기꺼이 가보지 못하는 곳들이 많다. 실제로 사전 예약제로 진행된 공유도시 서울투어는 예약이 조기 마감될 정도로 인기가 많은 시민참여 프로그램이었다. 가족 단위 시민들은 물론, 학생 혹은 직장인들도 주말에 시간을 내어 참여하는 모습을 볼 수 있었다. 서울투어는 각 동네 혹은 공간별로 전문가의 설명이 함께한 프로그램이었다. 많은 시민이 좋은 반응을 보여주었고, 후기 글을 통해 각 장소와 공간을 더욱 잘 이해하고 평소에 가지고 있었던 궁금증을 바로 해소할 수 있어서 좋았다는 평도 있었다. 함께한 모든 분들에게 감사드린다.

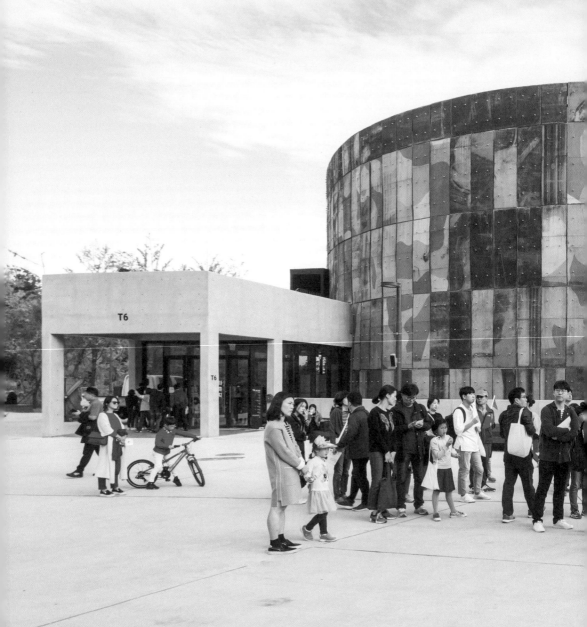

공유도시 서울투어, 마포 문화비축기지. 사진: 신경섭 스튜디오.

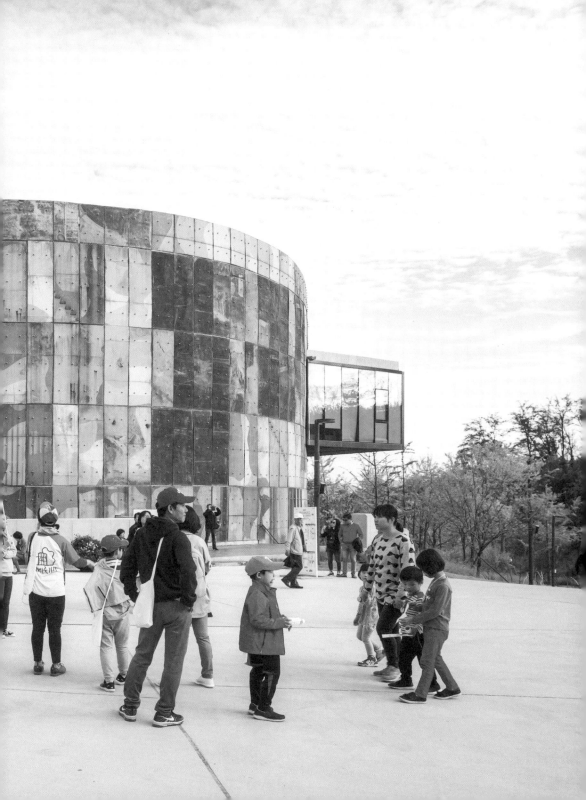

시장에게 보내는 편지, 동대문디자인플라자. 사진: 신경섭 스튜디오.

시장에게 보내는 편지

스토어프런트 포 아트 앤드 아키텍처

'시장에게 보내는 편지(Letters to the Mayor, 이하 LTM)'는 뉴욕의 스토어프런트 포 아트 앤드 아키텍처(Storefront for Art and Architecture, 이하 '스토어프런트')에서 처음 기획하여 현재까지 전 세계 약 15개국에서 열린 전시다. LTM은 도시 환경 구축에 건축가들이 중요한 역할을 한다는 전제하에, 그들의 역할과 책임을 되새기기 위해 기획되었다. 건축가는 사회의 집단적인 열망을 대변할 수 있을 뿐 아니라, 일부 소외된 계층의 목소리를 전달할 책임이 있다. 하지만 최근 건축가들의 사회적 역할과 윤리적 책임은 갈수록 희미해져가고 있는 것이 현실이다. LTM은 건축가들이 시장에게 편지를 쓰는 형식을 통해 스스로 자신의 역할과 책임을 되돌아볼 수 있게 하고, 시장에게 그들의 목소리를 전달하는 계기를 마련한다.

서울비엔날레에서 준비한 LTM은 자연스레 한국 건축가들의 사회적 역할과 윤리적 책임을 떠올리게 한다. 한국의 건축가들은 원하든 원하지 않든 한반도의 특수한 맥락을 안고 가야 하는 숙명을 지녔다. 우리가 잘 알듯이 분단이라는 현실과 북한의 존재가 그것이다. 이를 배제할 수 없는 상황에서 한국 건축가들이 갖게 되는 사회적 역할과 책임은 다른 나라와 다를 수밖에 없다. 이러한 맥락에서 이번 서울비엔날레에서 시장에게 보내는 편지는 서울과 평양의 시장 모두에게 쓰는 형식으로 구성되었다.

LTM 최초로 두 시장에게 편지를 쓰는 형식으로 구성이 된 이번 전시에서는 여러 국내외 건축가들이 서울 시장이나 평양 시장(실제로는 평양시 인민위원회 위원장)에게, 또는 양 도시의 시장 모두에게 편지를 썼다. 어떠한 형식적, 내용적 제재가 없었던 이번 전시에서는 각 시장에게 당부하는 내용에서부터 매우 구체적인 프로젝트 제안까지 다양한 내용이 담겼다. 예를 들어 김종성은 서울과 평양 각각의 시장에게 각 도시의 장점을 잘 간직할 수 있는 부분들을 짚어 이들을 보존하라 당부하는 한편, 나데어 테라니는 평양 시장에게 새로운 프로젝트의 가능성을 언급하며 미래의 교류 가능성을 제안한다. 또한 이형재는 '시장에게 보내는 편지: 서울+평양'이라는 독특한 지점에 착안하여 두 도시의 교류를 제안하며, 지정우는 서울 시장에게만 초점을 두고 현재 서울시가 안고 있는 문제점들을 상기시키기도 한다.

편지와 더불어 스토어프런트가 LTM에서 중요한 전시 요소로 여기는 것은 탁자와 벽지이다. 이를 통해 전시 분위기가 각 도시마다 달라지는 것이다. 이번 서울 전시의

탁자와 벽지는 네임리스(NAMELESS)에서 디자인했다. 네임리스의 나은중 소장은 이 디자인을 "교차점 연작"이라고 명명한다. 군사경계선의 바리케이드에서 모티브를 따온 세 가지의 엇갈린 선들이 만들어내는 교차점은 이것이 경계를 구분 짓는 것인지, 새로운 교차점을 만들어낼 가능성을 이야기하는 것인지 질문하게 한다. 각기 다른 색의 선들이 서로 교차했을 때, 그 균형을 잡아주는 제3의 요소는 어쩌면 앞으로의 한반도일지도 모른다. 지난 70년간 서로 교차하지 않고 계속 평행선을 달려온 서울과 평양이 교차를 이야기하는 순간, 새로운 미래가 이들의 균형을 잡아주는 요소가 되어야 할 듯이 보인다.

'교차점 연작'의 제작 과정에는 또 다른 흥미로운 지점이 있다. 즉, 컴퓨터 화면상에서 완벽하게 한 지점에 맞춰지는 교차점은, 실제 제작에서는 부재의 두께와 무게 중심 때문에 절대로 한 지점으로 수렴할 수 없는 현실에 부딪힌다. 이 역시 앞으로 서울과 평양, 혹은 한국과 북한이 맞닥뜨려야 하는 현실일 수도 있다. 이론상으로는 완벽한 교차점이 존재하지만 현실에서 과연 그러한 교차점이 존재할 것인가 하는 근본적인 질문을 던질 수밖에 없는 것이다.

네임리스의 작업은 탁자와 벽지에만 한정되지 않는다. 의자나 편지 스탠드와 같은 오브제들이 함께 하나의 전시 방식을 구성하고 동선을 유도하는 장치로 사용된다. 「공동의 도시」 전시장을 처음 들어선 관람객을 맞이하는 현관에서 조금은 느슨하면서도, 한편으로는 중요한 내용과 선언을 담은 편지들을 전시함으로써 관객들을 유도한다.

LTM이 전체 전시 공간에서 중요한 역할을 하는 것은 단순히 이것이 전시의 시작점에 있기 때문만은 아니다. LTM은 전시장 입구 부분뿐 아니라 서울과 평양에 관한 전시 중간에 놓인 작은 3x3 모듈의 공간에도 위치한다. 여기에 설치된 벽지는 이곳을 DMZ 공간으로 비유해 표현했다. 서울과 평양 중간에 있어 DMZ라고 표현한 것도 있지만, 실제로 이 공간은 「공동의 도시」전을 통틀어 가장 미니멀한 전시가 일어나는 공간이기도 하다. 즉 DMZ의 현실처럼, 훼손되지 않은 공간이다. 벽지는 하나의 배경이 되고, 탁자와 의자가 오브제처럼 자리 잡는다. 이 공간은 전시장에 들어섰을 때 하나의 액자 속 그림처럼 느껴지게끔 하는 것이 목표였고, 실제로 관람객들은 이 공간에서 전시 아닌 전시에 참여하는 것을 쉽게 목격하게 된다.

한편 이번 LTM 전시는 평양의 참여를 이끌어내지 못했다. 정치, 외교적으로 매우 민감한 시기였기에 적극적으로 밀어붙이기 힘든 상황이었다. 결국 초기 기획 단계에서 희망했던 평양의 참여는 실현되지 못했고, 따라서 일방향의 목소리만 전달할 수밖에 없는 상황으로 귀결되었다. 물론 가능한 북한의 입장에서 편지를 써줄 수 있는 외국 건축가들에게 편지를 받아 조금은 서로의 입장을 보여줄 수 있었지만, 북한 건축가들에게 직접 편지를 받아 전시하려던 애초의 계획을 실현하지 못한 점은 아쉬움으로 남는다.

이는 전시의 일환으로 9월 초에 열린 '건축가들과의 대화'에서도 마찬가지이다. 사회자 이지회와 건축가 황두진, 서예례, 김소라, 나은중이 참여한 이 자리는 서울과 평양의 여러 교류 가능성에 대해 각 건축가들의 목소리를 들을 수 있는 기회였다. 나은중은 LTM 디자인을 통해 남북한의 교차점에 대한 가능성을 언급했고, 황두진은 새로운 건축 유형을 통해 서울과 평양이 추구해야 할 도시와 건축에 대해 이야기했다. 또 서예례는 남북 접경 지역의 매핑을 통해 제3의 교류 가능성에 대해 발표했고, 김소라는 서울과 평양의 도시적 특징을 짚어내며 도시 간 교류에 대해 언급했다. 사실 이는 한국 건축계에서 지속적으로 시도되어야 할 대화이며, 아마도 이번 LTM의 일환으로 기획된 '건축가들과의 대화'가 그 시작점이 될 수도 있을 것이다. 하지만 동시에, 앞서 언급한 것처럼 여전히 허공을 향해 외치는 목소리라는 인상을 지울 수 없다. 지속적인 대화의 시도만이 그들의 반응을 이끌어낼 수 있을 것이다. 그러한 의미에서 남북의 정치, 외교적 긴장 상황에서 진행한 이번 LTM 전시와 건축가들과의 대화는 아이러니하게도 시의적절하기도 하다. 그동안 한국 건축계는 남북 교류를 외치곤 했지만, 요동치는 정치적 상황에 편승하여 대화의 노력을 지속하지 않았던 책임을 회피하기 힘들다. 따라서, 여러 어려운 외부 상황에도 불구하고 LTM과 '건축가들과의 대화'를 통해 새로운 교류의 목소리를 내고자 했던 건축가들에게 감사의 말씀을 전한다.

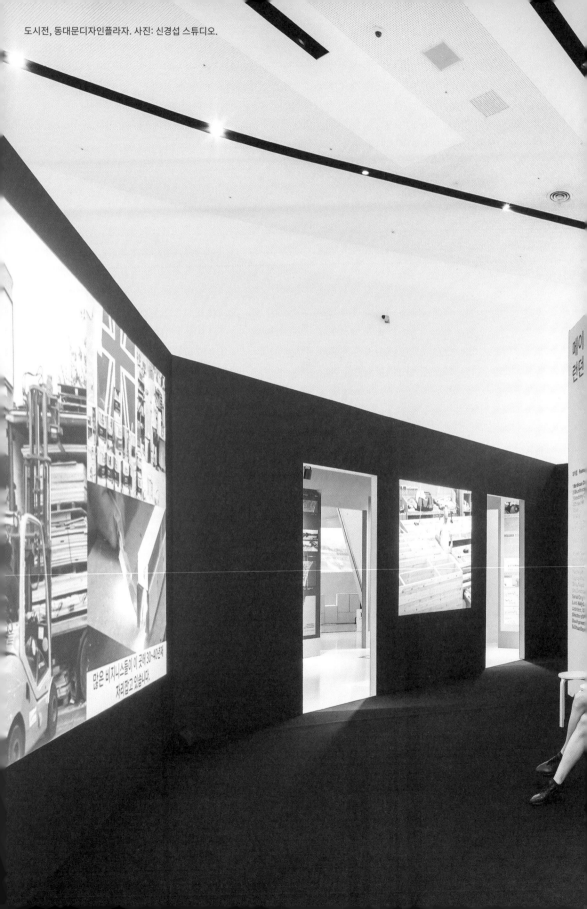

공동의 도시를 위한 공간

오브라 아키텍츠
2017 서울도시건축비엔날레 동대문디자인플라자
전시장 디자이너

도시는 혼란에 빠져 있다. 그 규모는 지나치게 방대하며 무정형 상태에 놓여 있다. 도시는 더 이상 사회질서의 공간적 구현이나, 루이스 멈포드가 말한 "인류 업적의 진수"를 보여주는 공간이 될 수 없다. 이론적 사유의 시각에서 보았을 때, 지난 50년간 도시 역사는 맹렬한 생산과 소비 이데올로기를 떠나 다른 어떤 언어로도 설명하기 힘들다. 전통적으로 도시는 사회 구성원들이 '함께' 사회적 공존을 지향하는 집단 의지가 구현된 결과물로 이해되어왔다. 하지만 그리 멀지 않은 과거의 어느 시점부터 우리는 도시가 더 이상 공동체를 결속하는 가치를 구현하지 않음을 알게 되었다.

고대 그리스의 도시국가(polis) 아테네는 아고라를 통해 깨달은 바가 있다. 즉, 아테네 시민들에겐 하나의 도시를 기반으로 한 민주주의가 이상적인 자치 형태였다. 로마의 도시(civitas)는 이와 달랐다. 로마법을 따르겠다는 사람은 누구라도 로마의 시민이 될 수 있었다. 로마의 도시는 세계 최초의 다민족 사회의 이상적 만남의 장소를 온천욕장에서 찾아냈다. 오늘날의 도시가 이러한 것을 재현하리라 기대하기는 어렵다. 20세기 들어 당대의 선도적 건축가들은 새로운 형태의 건축적 재현이 필요함을 인식했다. 예를 들어, 1920년대 르코르뷔지에는 기술적 진보에 대한 인본주의적 자신감의 표현으로서 "새로운 정신"을 구현하는 도시를 꿈꿨다. 조금 지나서는 루이스 칸이 새로운 형식의 건축학적 기념비적인 성격을 창조하려 했는데, 이는 전후 자유민주주의의 승리와 그 가치가 도시에 자랑스럽게 자리 잡을 수 있는 구체적 터전을 만들어주기 위한 것이었다.

역사에 대한 시각이 그때보다 덜 순진한 오늘날, 우리는 더 이상 이와 같은 창의적 허세를 부리지 못한다. 신기술에 대한 계속적이고도 맹목적인 칭송으로 도시에 대한 새로운 사고를 대신하고 있는 것이 현실이다. 소득 불평등, 인종주의, 강력 범죄, 공해, 부패 등과 같은 각종 사회문제를 바라보는 사람들은 이러한 현상이 도시의 역기능을 유발한다고 생각한다. 그러나 필자는 오히려 그 반대라고 주장하고 싶다. 오늘날 우리가 목격하는 각종 사회적 병리 현상은 도시 기능의 혼란과 무질서에 바로 그 원인이 있다. 달리 말하자면 사회의 타락이 도시 쇠퇴의 원인이 아니라 도시 쇠퇴가 사회의 타락을 불러오는 것이다.

이러한 관점에서 도시를 새롭게 생각해보는 것은 매우 중요하다. 2017년 출범한 서울비엔날레의 주제

옥인동 박노수가옥

34 GALLERIES SPACE COUNT

8 SINGLE (9m²)

26 DOUBLE (18m²)

4 COMMONS
LECTURES
INTERACTIVE ACTIVITIES
FILMS
ROUND TABLES
ETC.

IMMINENT
5 - Commons

OBRA
02
10
17
NV

'공유도시'는 바로 이에 걸맞는 기회를 제공한다. 우리는 제1회 서울비엔날레가 '공유(commons)'에 초점을 둔 것은 훌륭한 출발점이라고 생각한다. 의식적으로든 무의식적으로든 이 명칭이 이미 품고 있는 문제의식은 "도시란 누구의 것인가?"이다.

양적으로만 본다면, 도시 공간의 절대 다수는 이미 사유화되었다. 즉 대다수 도시민은 대다수의 도시 건물에 접근할 수 없다. 우리가 도시에서 접근할 수 있는 공간이란 고작 어쩌다 들르게 되는 이런저런 건물 로비, 직장, 친구네 집, 학교 건물 등 지극히 한정적이다. 우리가 접근할 수 없는 대다수 도시 공간은 도시에 대한 우리의 인식 속에 원천적으로 존재하지 않는다. 따라서— 원천적으로 접근이 불허되기 때문에—우리가 도시를 떠올릴 때는 광장과 거리, 사원, 교회 등을 떠올리게 된다. 우리에게 도시는 온통 엄청나게 연계된 공적 공간으로만 인식된다. 엄밀히 따져보면 사적 공간이 절대 우위를 차지하지만, '현상학적으로' 머릿속에서는 여전히 '도시= 공적 공간'이라는 인상이 남아 있는 것이다.

이번 서울비엔날레의 핵심 주제인 '커먼스 (commons)'란 문자 그대로 공적으로 공유된 공간과 자원을 의미한다. 다만, 비엔날레와 같은 문화 교류의 맥락에서 '공유재' 혹은 '공유'란 문자 그대로의 의미를 넘어, 무엇이 사적이고 무엇이 공적인가에 대한 개념 정립과 이에 대한 갈등 및 대립에 대한 고려도 내포하고 있다. 이 모든 논의의 기저에 깔린 출발점은 물론 '사유재산'으로, 이는 도시에 대한 논의뿐 아니라 오늘날 그 어떤 논의에서도 똬리를 틀고 있는 핵심 개념이다. 사유재산의 범위와 정당성에 대한 서로 양립하기 힘든 개념 충돌이 늘 역사의 난폭한 행진을 이끌었다는 데 누구도 이의를 제기하지 않을 것이다.

그렇다면 우리가 당면한 문제, 그 모순의 범위와 깊이는 과연 어디까지일까? 어쩜 우선 '커먼스'라는 단어의 어원부터 살펴보는 것도 좋겠다. 이 말은 역사적 시기에 따라 서로 다른 의미를 띠었다. 예를 들어 1871년 짧았던 파리코뮌에서 '커먼스'는 사회적 저항의 공간, 혁명 투쟁의 공간을 의미했다. 그러나 이에 앞서 중세 영국에서는 지주계급이 좀 더 효율적인 지배를 위해 자발적으로 평민들에게 허락한 토지를 의미했다. 즉, 프랑스혁명 시기 사용된 '커먼스'는 공적 소유와 계급 평등을 위한 투쟁의 공간을 의미했고, 반대로 이 단어의 어원이 된 중세 영국에서는 기존 사회질서에 순응하도록 적절히 평민들 삶의 고통을 완화하면서 사회적 평화를 유지하고 사적 소유권을 유지하려는 목적으로 평민들의 공동 사용을 허용한 토지를 의미한다.

아마도 '커먼스'가 갖는 이러한 어원적 모호성 때문에,

이 단어는 오늘날 대체적으로 '공통 지점(common ground)' 정도의 두루뭉술한 개념으로 쓰이는 것 같다. 즉 오늘날 사람들의 머릿속에는 두 종류의 생각이 있는 것 같다. 그 하나는, '공유재' 개념을 어렴풋이나마 사회 정의를 쟁취하기 위한 정의로운 투쟁과 관련된 무엇 정도로 생각하는 것이다. 두 번째로는, 그 반대로 현 사회 구조와 제도의 현상 유지를 꾀하며 계급투쟁을 피하려는 목적으로 채택한, 최소한의 사회 개혁을 지향하는 진보적 태도를 나타내는 기호로 사용되기도 한다. 그러므로 공유재 개념은 어떤 행사나 맥락에서도 안전하게 사용할 수 있는 유행어가 되었다. 즉 이 단어를 사용함으로써 기업으로부터 후원이 끊기는 일도 없고, 행사 관계자들이 억압적 정부로부터 체포를 당하거나 국외로 추방당하는 일은 없는 반면, 그나마 실낱같은 어떤 사회적 변화의 가능성은 여전히 붙잡을 수 있기 때문이다.

그러나 우리는 묻지 않을 수 없다. '공유재'의 물질적 토대는 무엇이 되어야 하는가? 1915년 르코르뷔지에는 로마를 여행하던 중 공적 공간의 '형태(form)'에 대한 질문을 던진다. 그는 바티칸에서 피로 리고리오의 판화 「고대 로마의 이미지(Antiquae Urbis Romae Imago)」를 스케치하면서 미래 도시의 형태를 발견한다. 여기서 비롯한 그의 이론을 살펴보자.

르코르뷔지에가 주장하는 공공장소—이것을 '공간 공유재'라고 부르자—는 예를 들어 중세 도시에서 볼 수 있는 저잣거리(street)가 아니다. 오히려, 르코르뷔지에에게 공공장소는 열린 공간에 조성된 공공건물과 그 집합체다. 오랜 역사를 거쳐 살아남아 오늘날 로마의 유명 관광지가 된 많은 고대 로마의 유적들은 르코르뷔지에의 바로 이 직관을 잘 보여준다. 트라야누스 욕장과 카라칼라 욕장, 콜로세움, 판테온, 마르셀루스 극장은 모두 당시 '자유민'들이 아무런 제약 없이 접근할 수 있는 공공건물이었다. 이 건물들은 당시 대단한 대중적 인기를 누렸는데, 아이러니하게도 이 많은 고대 건축물들은 공간 공유재의 정치적 기능을 잘 파악한 전제 군주들이 지었다는 것이다. 이들 고대 폭군들은 자신들의 정치적 자산이 되는 이러한 공공 건축물을 짓는 데 공공 기금을 집행하기를 주저하지 않았던 것이다. 민주주의를 표방하는 오늘날 전 세계 여러 정부는 공공건물에 공적 기금을 투입하는 데 있어 고대 폭군들의 그림자도 따라갈 수 없을 정도로 의지가 박약해 보인다. 오늘날 정치 지도자는 그러한 지혜를 상실한 듯이 보인다. 예를 들어, 오늘날 미국에서 공적 공간은 신자유주의적 배제의 악순환에 사로잡혀 있다. 미국에서는 그동안 방만한 경영으로 파산에 직면한 거대 금융기관이나 기업 구제, 전쟁, 교도소 건설 이외의 용도에 세금을 사용하는

데 대한 암묵적인 금지가 작용해왔다. 그러는 사이 미국의 사회 기반시설은 무너져 내리는 중이다. 좁은 범위의 실용주의적 목적에 얽매인 근시안적 시각이 판을 치는 사이, 사람 그 자체가 목적인 도시는 사람들의 시야에서 사라져버렸다.

로마에 대한 르코르뷔지에의 고찰이 뛰어난 점은 거리를 공공 도시 공간의 핵심으로 보는 시각에 비판을 가한다는 점이다. 이 비판의 핵심은 바로 건축 파사드(facade)에 대한 공격에 있다. 파사드는 전형적으로 거리와 마주하며 건물을 '재현'하는 의미를 갖지만, 실제로는 내부 공간의 배치나 용도 등과는 아무 상관이 없을 수 있다. 파사드 건축이야말로 도시를 기만적 표출의 무대로 만드는 일등공신이다. 르코르뷔지에가 파사드 건축에 반기를 들고 나선 때는 19세기 근대 건축이 절충주의 양식과 생사를 건 싸움을 벌이던 시기다. 불행히도 100년이 지난 오늘날, 상황은 그때보다 더 악화될망정 조금도 나아지지 않았다. 그 폐해의 중심에는 도시를 건설할 의무를 민간 개발업자들에게 맡겨버린 많은 국가들이 있다고 해도 과언이 아닐 터다. 안타깝게도 그 결과는 공공 공간의 사유화에 그치지 않고, 건축의 상업화/상품화에까지 이른다. 즉, 건축은 더 이상 한 사회의 공적 염원과 가치를 구현하기를 포기하고 점점 사적인 이해관계를 대변하는 홍보 수단이 되어가고 있다.

1900년대 초 근대 건축가들이 파사드에 대해 가졌던 비판적 문제의식은 건축에서 '정직성'을 되찾으려는 (복원하려는?) 욕망과 결부되었다. 이들은 물적 형태를 그 부재(不在), 즉 건축적 표현의 근본 수단으로서 공간으로 대체해버렸다. 건축에서 공간의 형식이 아닌 공간 그 자체의 중요성을 강조하는 근거는 다음과 같은 자명한 논리를 따른다. 공간이란 자유의지와 분별력이 있는 사람들이 점유하는 것이며, 공간의 의미는 이들 점유자들에 의해 끊임없이, 새롭게 부여된다. 뿐만 아니라 이들 점유자들은 공간에 대한 수사적 간섭에서 벗어나 공간에 대한 결정을 자유롭고 합리적으로 내릴 수 있다는 논리다.

20세기 초, 건축은 이렇게 형식에서 공간으로 이동했다. 그러나 거리가 아닌 건물이 공공 공간의 중심이 된 도시는 단 한 번도 건설되지 않았다. 이 시기 많은 유토피아 비전이 새로운 도시의 부재로 생겨난 간극을 채웠다. 근대 건축은 급진적이고 더 민주적일 수 있는 집단 거주 형태에 대한 가능성을 제안했고, 이 제안은 풍부한 건축적 상상력을 자극했다. 그중에서도 뛰어난 상상력을 품은 도시로 루드비히 힐버자이머의 '고층도시(High Rise City)'와 이반 레오니도프의 '마그니토고르스크 선형도시(Linear City of Magnitogorsk)'를 꼽을 수 있다.

새로운 도시의 이상적 양식이 갖추어지기만 하면 도시가 끊임없는 복제 기능을 통해 스스로 완성되기라도 할 것처럼 이들은 끈질기게 반복적인 완벽주의를 제공했다. 세상에 존재하지 않는 이 도시들의 결코 실현될 수 없는 아름다움은 오늘날까지도 여전히 몇몇 건축가의 마음속에 안타까운 여운으로 짙게 남아 있다. 오늘날 공간은 '시대에 뒤진' 것이 되었다. 디자인이 건축으로 오인되고, 도시가 가져야 할 원대한 비전은 새로운 자전거길이나 임의로 설치된 화분 정도의 소박한 제안으로 대체되고 있다.

2017 서울비엔날레 '공유도시'는 도시의 의미뿐 아니라, 도시에서 당장 가능한 것들을 다시 생각해볼 기회를 제공한다. 네 개의 주요 전시 중 하나인 「공동의 도시」는 동대문디자인플라자 주 전시장에서 열린다. 전 세계 50개 이상의 도시가 참여하여 각각 미래 도시에 대한 흥미롭기 그지없는 비전을 제시하고 있다.

이제 동대문디자인플라자에서 진행되고 있는 2017 서울비엔날레 「공동의 도시」 전시 공간 디자인에 대해 간단히 언급하고자 한다. 지구 도처에 흩어져 있는 50여 명의 큐레이터들이 서로 떨어져 있는 상태에서 하나의 집단을 이루어 만들어진 이 전시는 내용적으로나 구조적으로 결코 단순하지 않다. 이러한 조건 속에서 이번 전시 공간 디자인은 실무적 차원에서 매우 구체적으로 공간의 조직 문제로 귀결된다. 즉 어떤 모양으로 공간을 풀어내는가가 디자인의 관건이었다. 이러한 차원에서 우리는 이번 전시 공간 디자인을 도시에 대한 하나의 작은 실험으로 간주했다. 즉, 예측할 수 없는 내용물들로 채워질 빈 공간을 조직한다는 생각과, 전시 관람자들의 자유로운 이동을 적극적으로 권장하기 위해 공간을 비위계적으로 조직한다는 원칙을 세웠다. 우리가 세운 이 두 가지 원칙 외에도 이번 공간 디자인은, 딱히 드러나지는 않지만 실제로는 매우 엄격한 구조를 띠고 있다. 내용도 형식도 도시별로 각기 다를 수밖에 없어 어쩌면 콜라주와도 같은 이번 전시가 관람객들에게 자칫 혼란을 가져올 수 있기 때문이다.

도시 공간에 대한 하나의 비유로서, 이번 전시 공간 디자인은 형식의 해체에 근접하는 규범적 반복성을 지향하고 있다. 형식(form)은 거의 감지하기 힘든 경험의 리듬으로 축소된다. 가시적으로 읽히는 형식을 굳이 명명해야 한다면, 일부는 일직선으로, 일부는 사선으로 줄지어 늘어선 연속된 문을 언급할 수 있겠다. 일렬로 길게 늘어선 열린 문은 거리가 멀어질수록 점점 작아지며 공간을 깊숙이 파고든다. 이는 전시 공간 내에서 관객의 동선 역시 표피적이지 않을 수 있음을 의미한다. 여기서 건축 디자인은 한 걸음 물러나 있다. 즉, 우리가 주목하려는 것은 디자인이 아니라 전시 내용물이다.

공간의 질서를 위한 연습

117

CITIES EXHIBIT
DUGWIL CONTINUOUS
TABLE

02
20
17

NY

동시에 열린 미술관을 위한 공간

동시에 우리는 관객들에게 신중하게나마 경험의 질서를
부여하고자 했다.
　주로 가로 3미터 세로 6미터의 작은 '방'들로 짜인 이
구조는 50여 개의 각기 다른 전시의 풍부한 기획 의도와
내용물로 인해 발생할 수 있는 예측 불가능한 충돌을
최대한 억제하는 데 필요한 분위기, 즉 반복적 중립성을
만들어내는 데 목적이 있다. 예외가 있다면, 많은 사람들이
한꺼번에 모일 수 있는 세 개의 큰 공간이다. 그렇다고 이
공간을 만들어내는 데 특별한 요소들이 추가되지는
않았다. 단지 기존 구조에서 벽을 세우지 않아 공간의
간격이 좀 더 커졌을 뿐이다. 결과적으로 동대문디자인
플라자 전시장은 각각의 공간이 차별화되지 않은 미로
형태를 띤다. 이 미로는 관람객에게 어떠한 관람 순서나
경험에 우선권을 부여하지 않으며, 미리 제안하지도
않는다. 관람객은 전시장 내 새로운 방에 도착하여 관람이
끝난 다음 매번 왼쪽으로 갈지 오른쪽으로 갈지 스스로
결정해야 한다. 관람하는 내내 한순간도 자신이 과연 전시
전체를 보았는지, 일부만 보았는지 알 수 없다. 그리하여
이 공간에서 관객은 철저하게 스스로 자신의 동선을
결정하게 된다.

오브라 아키텍츠는 파블로 카스트로와
제니퍼 리가 2000년 뉴욕에 설립한 건축
사무소이다. 2011년 베이징 지사에 이어
2013년 서울 지사를 설립하였다. 오브라
아키텍츠의 작업은 뉴욕 현대미술관, MoMA
PS1, 구겐하임 미술관, 중국 국립미술관,
독일 건축박물관 등에서 전시되었으며, 최근
베를린 건축갤러리에서 개인전을 가졌다.
2005년 뉴욕 건축가연맹의 '떠오르는
목소리(Emerging Voices)'로 선정되었고,
2016년 베니스 건축비엔날레 미국관에
참여했다. 2014년 뉴욕 건축가연맹 디자인
상과 김수근 프리뷰 상을 수상하였다.
2015년 서울시 공공 건축가로
위촉되었으며, 2016년부터 뉴욕시 공공
건축가로 선정되어 공공 건축물의 설계를
비롯한 도시 환경을 위한 노력을 지속하고
있다.

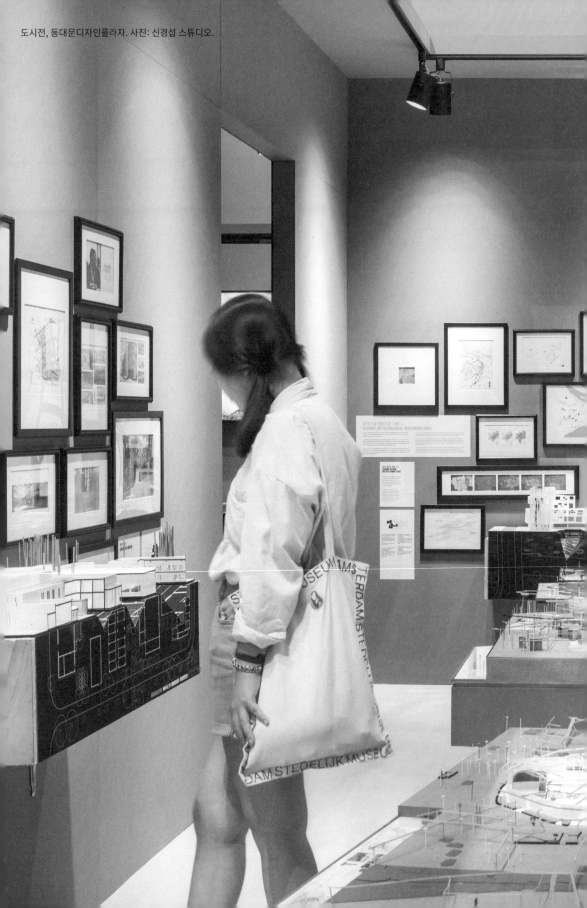

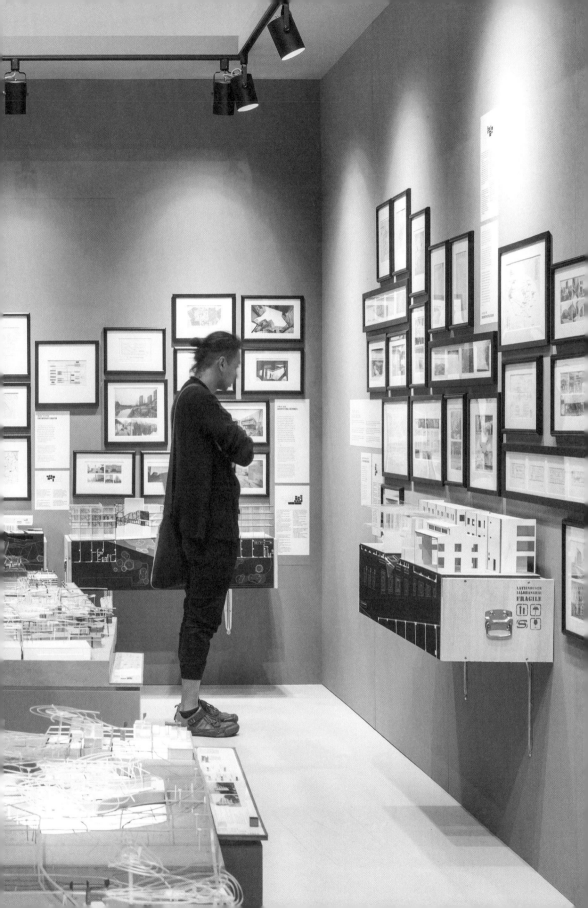

도시전, 동대문디자인플라자. 사진: 신경섭 스튜디오.

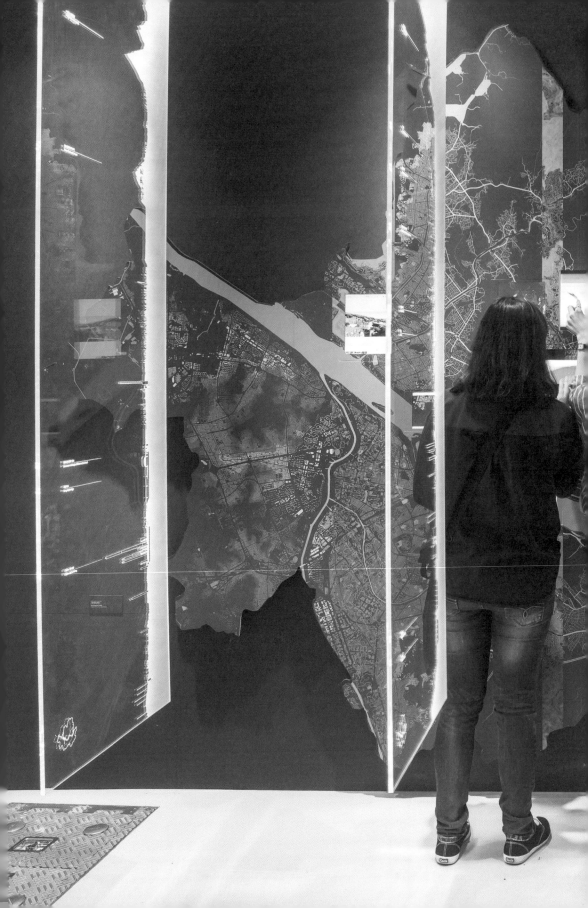

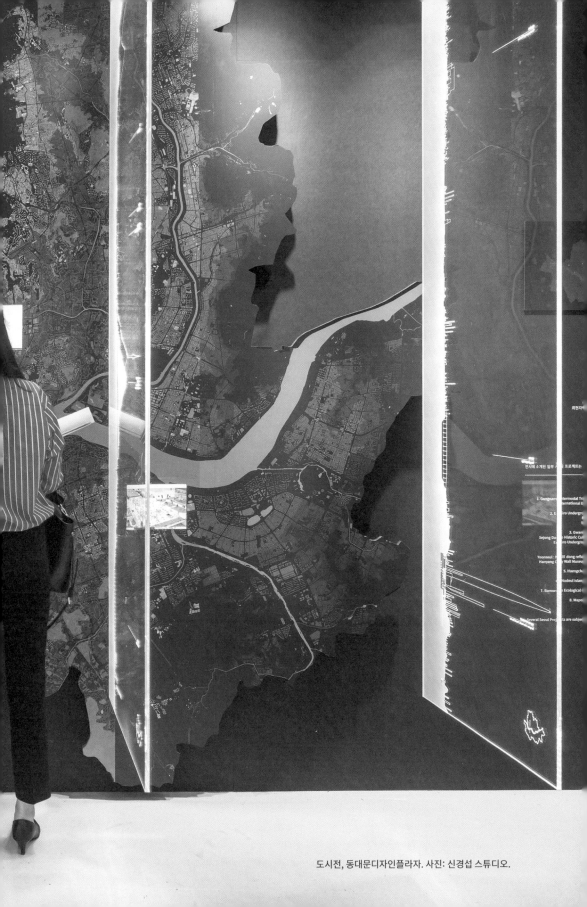

도시전, 동대문디자인플라자. 사진: 신경섭 스튜디오.

비엔날레를 만든 사람들

주최/주관

서울특별시
박원순(시장)

총감독
배형민, 알레한드로 자에라폴로

비엔날레 운영 위원
승효상(위원장), 김영준(부위원장/
서울특별시 총괄건축가), 김인제, 김태형,
김학진, 노소영, 배형민, 서정협, 유동균,
이근, 이지윤, 이창현, 임옥상, 장혁재,
정유승, 조민석, 진희선(이상 위원)

도시공간개선단
김태형(단장), 안재혁(과장), 최재진
(도시건축교류 팀장), 김영무, 박미진,
박시원(도시건축교류 팀원)

서울디자인재단
이근(대표이사)

서울디자인재단
서울도시건축비엔날레 사무국
정소익(사무국장), 금명주, 김그린, 김나연,
김선재, 박혜성, 신명철, 오소백, 유리진,
이선아, 이준영, 이진아(이상 프로젝트
매니저), 강인구, 고영주, 고은희, 김하나,
김호영, 박소현, 변준희, 이승재, 이유진,
이지영, 전혜민, 정지은, 황윤지(이상 도움
주신 분들)

비엔날레 자문 위원
안상수, 이용우, 송인호, 최효준, 장영호,
베리 버그돌

총감독 자문 위원
라훌 메호르타, 리키 버뎃, 사스키아 사센,
카를로 라띠

주제전

큐레이터
이영석, 제프리 앤더슨

프로젝트 매니저
이진아

도입부

아홉 가지 공유: 도입 영상
리엄 영

공기

황사
C+ 아르키텍토스, 인 디 에어 (네레아
칼비요, 라울 니에베스, 펩 토르나벨, 예 통
차이) | 후원: 스페인 문화진흥원

서울 온 에어: 도시 활동을 위한 증강 환경
마이데르 야후노무닉사, 비아나 보고시안,
엘리 부자이드, 스콧 피셔, 류영렬 | 리서치
협력: 압둘가파르 알 테어, 데이비드
래드클리프, 아르만 아토얀, 아르만
자카르얀, 김종민, 배지환, 잔 첸 | 후원:
프린스턴 대학교, 서던 캘리포니아 대학교,
스페인 문화진흥원

에어로센 익스플로러
에어로센 재단, 토마스 사라세노

물

지하세계
카를로 라티, 뉴샤 가엘리, 소원영, 마리아나
마투스, 박신규, 에릭 알름

공유 바다와 해조류 문화
맵 오피스

불

에너지는 어디에나 있고 어디에도 없다
포러스트 메거스, 도릿 아비브, 앤드루
크루즈, 킵 브래드퍼드, 샐만 크레이그,
키엘 모, 마르셀 브륄리자우어 | 후원:
프린스턴 대학교(C.H.A.O.S. 랩, 앤들링거
센터, 건축 대학)

우리는 같은 하늘 아래에서 꿈꾸고 있는가
니콜라우스 히르슈, 미셸 뮐러, 리크릿
티라바니자 | 협력: 한나 뷔르크슈튀머,
미하엘 그룬트, 리하르트 하딩, 마르티나
휘버, 헤르만 이사, 다비드 뮐러, 기도
올베르츠, 랄프 페츠올트, 파벨 실린스키 |
후원: 머크, 코오롱, OLEDWORKS, OPVIUS,
독일문화원

인류세 양식: 건축 컬렉션
필리프 람 아키텍트 | 후원: 아르테미데

침략적 재생
라드 스튜디오, 선 포탈 | 후원: 선 포탈

땅

채굴을 넘어: 도시 성장
디르크 헤벨, 필리프 블로크 | 프로젝트 팀:
(취리히) 마티아스 리프만, 토마스 멘데스
에체나구시아, 주니 리, 알렉산드로 델렌디체,
앤드루 리우, 노엘 폴스, 톰 반 멜, 마리아나
포페스쿠, (카를스루에) 카르스텐 슐레지어,
펠릭스 하이젤, (싱가포르) 나자닌 새이디,
알리레자 자바디안, 필리프 뮐러, 아디 레자
누그로호, 로비 지드나일만, 에를람방
아드지다르마 | 후원: 취리히 연방공과대학교
건축학부, 취리히 연방공과대학교 ETH
글로벌, 카를스루에 공과대학교, 싱가포르-
ETH 센터 미래도시연구소

셀로CELL·O:
자연과 도시 라이프스타일의 새로운 균형
백종현, 자연감각

열용량
스토스 랜드스케이프 어버니즘 (일레인
스토스, 캐서린 하비, 에이미
화이트사이드스, 크리스 리드)

플러그인 생태학: 어번 팜 파드
테레폼 원, 미첼 호아킴, 디제이 스푸키

2050년 농업 도시 서울:
서울의 식량 안보에 관한 제안
투렌스케이프(콩지엔 위, 스탠리 룽) |
프로젝트 팀: 롱페이 치아오, 캐시 다오,
지에시 루오, 유페이 왕, 야웬 진, 샤오수안 루
| 후원: 친황다오 야오후아 FRP, 예투 컬처 &
랜드스케이프 아키텍처 프론티어, MIX
디자인 스튜디오, 홍콩 대학교

만들기

이상한 날씨
이바네스 킴(마리아나 이바네스, 사이먼 킴) | 후원: USG, 오토데스크 빌드 스페이스

키클롭스식 카니발리즘
매터 디자인(브랜던 클리퍼드, 웨스 맥기), 쿼라 스톤(짐 더럼) | 벽화 및 책 디자인: 요한나 로브델 | 일러스트: 조슈아 롱고 | 구조 자문: 케이틀린 뮬러 | 연구팀: 제임스 애디슨, 다니엘 마샬, 맥캔지 무호넨 | 제작 지휘: 에릭 쿠드나, 알렉스 마샬, 알리 시아다흐메디안, 브라이언 스미스 | 제작팀: 라이언 애스큐, 에디 반데라스, 램지 바틀릿, 프랭크 하우프, 제시 카우필라 | 후원: 쿼라 스톤, MIT 하스 기금, MIT 슬론 라틴아메리카 연구실

적응형 조립: 협업 로봇을 통한 재활용 건축
그레이셰드 (라이언 존스), 제프리 앤더슨 | 도움: 아예샤 고시 | 후원: 유니버설 로봇

그로우모어
시네 린홀름, 마스울리크 후숨 | 후원: 덴마크 예술재단, 덴마크 국립은행 희년기념재단, 베케트 재단, 스페이스 10, 데마크 대사관

움직이기

물류 도시: 물건, 과정, 투사
클레어 라이스터 | 후원: 시카고 일리노이 주립대학교 건축디자인예술대학

물류 혹은 행복의 건축
제시 르카발리에 | 프로젝트 팀: 에디 라우, 잭 화이트 | 후원: 뉴저지 공과대학, 스트롱암 테크놀로지.

움직이는 부품: 차량 디자인은 어떻게 도시의 모습을 바꾸는가
필립 로드 | 후원: 런던 정치경제대학교 도시연구소

다바왈라: 공식적인 것의 비공식적 활용
라훌 메로트라, 마이클 젠 | 후원: 아키텍처 재단

무인 자동차 비전
페이크 인더스트리스 아키텍추럴 에고니즘, 기예르모 페르난데스-아바스칼, 페를린 스튜디오 | 협력: 다니엘 펠린, 맥스 라우터, 로버트 크랩트리, 단태영 | 후원: 스페인 문화진흥원, 오큘러 로보틱스, 라이스 대학교, 시드니 공과대학교

소통하기

도시를 횡단하는 사랑: 로맨스의 건축화
안드레스 하케(오피스 포 폴리티컬 이너베이션), 미겔 메사 | 후원: 스페인 문화진흥원

소셜 미디어의 도시
베아트리스 콜로미나 | 협력: 에방겔로스 코시오리스, 웨이웨이 장, 프린스턴 대학교 | 디스플레이: 안드레스 하케(오피스 포 폴리티컬 이너베이션) | 후원: 프린스턴 대학교(건축대학교, 멜런 도시건축인문계획, 동아시아학과), 스페인 문화진흥원

성과 달성을 위한 건축
다크 매터 레버러토리(인디 조하) | 후원: 미래도시 캐터펄트

일하는 얼굴, 일하는 공간
파블로 가르시아

감지하기

자율형 건축 로봇
악셀 킬리안

크로노스피어
제이슨 켈리 존스, 나탈리 가테뇨 (샌프란시스코 퓨처 시티즈 랩) | 프로젝트 팀: 제이슨 켈리 존스, 나탈리 가테뇨 호, 에밀리 손더스, 제프 마에시로, 조엘 프랭크, 카를로스 사보갈, 나바 하키키 | 후원: 메키닉 LLC, 캘리포니아 미술대학교 디지털 크래프트 랩

송도 제어 구문
마크 와시우타, 파르진 로트피-잼, 임여진 | 디자인 및 제작 도움: 샤리프 아노스, 존 아널드, 요하임 해클 | 후원: 콜롬비아 건축대학원, 그레이엄 고등미술연구재단, 삼성전자

2017 서울 냄새 지도: 실내 ⇄ 실외
시셀 톨로스 | 후원: 미국 IFF, 노르웨이 현대미술센터, 포스트 포에틱스

쌍둥이 거울
더 리빙 | 후원: 콜롬비아 건축대학원, 비스 디스플레이

다시 쓰기

세 개의 일상적 장례식
커먼 어카운츠(이고르 브라가도, 마일스 거틀러), 이지회 | 인턴: 최나욱 | 퍼포머:

한다솔 | 알칼리 분해 자문: STI 기술연구소 | 후원: 주한 스페인 대사관, STI 기술연구소, 라이어슨 대학교 DFZ

트래시 피크
디자인 어스(엘 하디 자자이리, 라니아 고슨)

분해의 나라: 영토, 전자제품 그리고 유독성
래터럴 오피스 | 프로젝트 팀: 롤라 셰퍼드, 메이슨 화이트, 브랜던 버검, 제이슨 맥밀런, 키어런 로이 테일러, 제너비브 심스, 사벤 티티시안, 김유빈, 박주봉

도시 회귀 운동: 미국 도시의 새로운 생태마을의 증거와 가능성
세라 미네코 이치오카 | 전시 콘셉트 자문: 아넥스 A / 아키텍츠 | 전시 디자이너 & 프로듀서: 차이 윤 레이 충 | 그래픽 디자인 콘셉트: 벤저민 크리튼 미술부 | 일러스트레이션: 빅터 이치오카 | 영상: 페어 컴퍼니, 스트리트필름, 어번 트리하우스 | 사진: 로스앤젤레스 생태마을 | 장난감: 허그-에이-플래닛 | 후원: 그레이엄 고등미술연구재단 | 고마운 분들: 로이스 알킨, 장지은, 알렉시스 코르네조, 키르스턴 데르크선, 로버트 포렌자, 프리츠 헤이그, 이혜원, 마이클 폴린, 미첼 프로보스트, 가심 셰퍼드, 잭 스틸러, 정릉 교수마을, 성대골마을, 서원마을, 성미산마을, 아크로리버파크 관리소

디지털 생산기술과 컴퓨터 포옹
유스케 오부치, 데바라 로페즈, 하딘 차벨 | 프로젝트 팀: 마이카 카이바라, 루타 스탠카비추트, 슌타로 노자와 | 컴퓨터 지원: 슈타 다카기 | 구조 지원: 준 사토, 후루이치 쇼헤이 | 후원: 세메다인, 도쿄 대학교 건물조직관리과정 연구소

223

미래예술 만든 사람들

도시전

큐레이터
최혜정

협력 큐레이터
김효은, 강동화

프로젝트 매니저
유리진

코디네이터
공다솜

모형 제작
신종혁, 윤선욱, 이유안, 정준석

보조
우서휘, 유지연

협력/후원 기관
COAM-마드리드 건축가협회, IAAC-카탈로니아 건축인스티튜트, IBA 비엔나, 티후아나, BC 도시계획연구소(IMPLAN), MIT 공공데이터디자인랩, SEGRO, STL MIT 연구소, 가우텡 지방정부, 게이오 대학교, 공간(잡지), 광주 비엔날레, 그루포 테크마 레드, 남아프리카 지역 정부 연합, 노르웨이 건축디자인센터, 노르웨이 외교부, 뉴 런던 아키텍처, 뉴사우스웨일스 총괄 건축가, 대한건축사협회 제주특별자치도 건축사회, 더 스토어 스튜디오스, 도시디자인 개발센터(UddC), 도이치뱅크 알프레드 헤어하우젠 협회, 독일 연방환경재단, 런던시, 로마시, 강변공동우조합, 마드리드시, 마리로레 플레쉬 갤러리, 미래건축플랫폼, 미래지구 중동-북아프리카 지역 센터(FEMRC), 바르셀로나 광역권, 비엔나 공과대학교, 비트바테르스란트 대학교, 상파울로 미술대학센터, 샌디에이고 주립대학교, 서울시 도시재생본부, 서울시 성북구청, 서울주택도시공사, 스토어프런트 갤러리, 스튜디오 커브, 스트라타시스 코리아, 시드니 공과대학교, 싱가포르 기술디자인대학교, 아고라 보르도 비엔날레, 아이슬란드 디자인 기금/아이슬란드 디자인 센터, 아테네 수자원공사, 안나 대학교, 알렉산드리아 대도서관, 암스테르담 시 도시계획관리과, 에어랩, 와이디자인, 요하네스버그 대학교, 유러피언 마드리드 대학교, 인코센터, 제주특별자치도청, 주러 프랑스문화원, 주영 영국문화원, 주한 독일 문화원, 주한 이탈리아문화원, 주한 프랑스 대사관, 주한 프랑스문화원, 창원건축사 협회, 창원시 도시재생지원센터, 창원시청, 카르토, 키프로스 연구소, 타임 플러스

아키텍처 저널, 테헤란 도시혁신센터, 토인애드, 통지대학교, 파리 프랑스문화원, (주)포유건축사사무소, 프론테라노르테 대학교(Colef), 홍콩 중문대학교, 포레스코 (전시 공간 협찬)

도시 시대의 역동성
런던 정치경제대학교 도시연구소(리키 버뎃, 아론 보만, 피터 그리핏, 에밀리 크루즈), 알프레드 헤어하우젠 협회(아나 헤어하우젠, 엘리자베트 만스펠트, 큐엔틴 뉴어크, 매슈 해나), 스퀸트/오페라(올리 올솝, 토뇨 슬론)

'기능적 도시'에서 '통합적 기능'으로: 근대 도시계획의 변천 1925-1971
애니 퍼드렛, 엄후영, 이재호, 박주홍, 파티메 리자이, 손 (자스민) 지민, 크리스티나 지에지체 라이트

광주—도시의 문화 풍경: 광주폴리
박홍근, 이동근, 김선정, 양태영, 안미정, 최형기, 차동철, 차현진, 천의영, 유우상

니코시아—기후변화 핫스폿
멜리나 니콜라이데스, 만프레드 A. 란게, 게오르기오스 아르토풀로스, 테오도로스 크리스투디아스, 파나요티스 차를람부스, 콜테르 웨흐마이어, 차를람부스 이오아누, 차리스 이아코부, 해리 바르나바, 아드리아나 브루게만, 카렐리나 차를람부스

도쿄—공유재
고바야시 게이고, 크리스티안 디머, 후지이 류타, 젠후이 첸, 가와바타 준코, 기타오카 와타루, 구마자와 아야노, 구로누마 슌, 나카니시 와타루, 남궁혁, 시오타니 노조무, 우에무라 하루카, 와타나베 하야테

동지중해/중동-북아프리카—연결하기: 공유재의 도전
멜리나 니콜라이데스, 만프레드 A. 란게, 게오르기오스 아르토풀로스, 테오도로스 크리스투디아스, 차를람부스 이오아누, 차리스 이아코부, 해리 바르나바, 파노스 하디니콜라우, 요일다 쿠쉬탄, 미래지구재단 MENA 지역협의원: 알렉산드리아, 암만, 아테네, 베이루트, 쿠웨이트 시, 무스카트, 테헤란, 라바트, 탕헤르, 튀니스.

두바이—공유도시 두바이의 미래
조지 카토드리티스, 마리암 무다파르, 케빈 미첼, 장 미, 메이타 알 마즈루이, 포르투네 페니만, 하템 하템, 라마 후삼딘, 누르 압둘하미드, 두니아 아부 샤나브, 나즈 마흐무드, 와리트 자키, 라미 알 오타비, 탈린 하즈바, 안드레아스 알레산드리네스, 카타욘

라자르, 에릭 탄, 레온 라이, 샤르민 이나야트, 레이얀 하나피, 누라 알 아와르, 파티마 알 자비, 칼다 엘 잭

런던—메이드 인 런던
위 메이드 댓(샘 브라운, 올리버 굿홀, 멜리사 마이어), 조 알몬드, 댄 헤이허스트, 에드워드 매디슨, 알피 매디슨, 앨리스 매스터스

런던, 어넥스—장소, 공간, 생산
알렉스 아르티스, 세실리 추아, 미르나 담브로지오, 닉 그린, 샬럿 로드, 라자 무사우이, 루시 머스그레이브, 제이컵 네빌, 올리버 리비에르, 빅토리아 바그너

레이캬비크—온천 포럼
아르드나 마트히이센, 브리니아 발뒤르스도티르, 트호마스 포르게트, 셰르스티 헴브레, 카트흐리네 라게트혼 루뇌, 하르파 뷘 시그욘스도르티

로마—문화 극장: 영원과 찰나의 프로젝트
MAXXI(피포 치오라, 알레산드라 스파그놀리, 키아라 카스틸리아), 루카 갈로파로, 페데리카 파파, 로마시의회(루카 몬투오리)

마드리드—드림마드리드
호세 루이스 에스테반 페넬라스, 마리아 에스테반 카사나스, 알바로 갈메스, 페르난도 곤자에즈 피리스, 제임스 런던 밀스, 후안 라몬 마르틴 살리시오, 마리솔 메나 루비오, 산티아고 포라스 알바레스, 오스카르 루에다, 다니엘 바예

마카오—도시 생활 모델
누노 소아리스, 테레사 브리토 다 크루스, 티아고 파타타스, 안드레이아 소아리스, 이네스 파이바, 케빈 람, 빈센트 챈, 필리파 시몽이스, 헤르마나 헝

메데인—도시 촉매
호르헤 페레스하라미요, 세바스티안 몬살브고메스, 라티튜드 도시건축연구소 (다비드 메사, 리나 플로레스, 세바스티안 곤잘레스), 뉴 미디어 퍼블리시다드, 아니발 가비리아코레아, 카를로스 파르도보테로, 강변공원동우조합(후안 파블로 로페스), 조반나 스페라벨라스케스, 오라시오 발렌시아

메시나—다원 도시를 향한 워터프런트
클라우디오 루세시, 앤드루 요, 아나 리우조, 카멜라 노타리스테파노, 카테리나 스포사토, 프랑코 지오다노, 지아코모 빌라리, 레오나르도 산토로, 레나토 아코린티, 살보 피오렐로

멕시코시티―우리가 원하는 도시
가브리엘라 고멕스 몬트, 라보라토리오 파라라 시우다드, 클로린다 로모, 알레한드로 루이즈

뭄바이―벤치와 사다리의 대화:
체제와 광기 사이
루팔리 굽테, 프라사드 셰티, 비니트 다리아

바르셀로나―10분 도시
IAAC-카탈로니아 건축 인스티튜트(비센테 구아라트, 마르타 밀라, 라이아 파이페르), AMB-바르셀로나 광역권(노에미 마르티네스, 사비에르 세구라, 루이사 솔소나, 라몬 토라)

방콕―길거리 음식: 공유 식당
UddC-도시디자인 개발센터(니라몬 쿨스리솜밧, 피아 림피티, 아디삭 군타무앵글리, 완타판 타빠욧피얀, 빅토르 헤이잔)

베를린―도시 정원 속의 정자
크리스티안 부르카르트, 플로리안 쾰, 디에고 아라실, 마르코 클라우센, 필리프 미셀비츠, 라우라 오르도네스, 팀 소퍼드

베이징―법규 도시
장영호, 정 탄, 리 예모, 리 하오, 샤오시안 두안, 핀 루, 시앙 리, 마오웬 루오, 싱 시아, 첸위에 쳉

빈―모델 비엔나
볼프강 피르스터, 미하엘 루트비히, 윌리엄 멘킹, 자비네 비터, 헬무트 베버, 미하엘 리퍼, 베르터 타이본

상파울루―식량 네트워크
앤더슨 카즈오 나카노, 데니스 사비에르 지 멘동사, 안토니오 로드리게스 네토, 브루나 벨피오레, 데니발도 페레이라 레이테, 이반 아우베스 페레이라, 하이메 마르틴 베가 로코바도, 레티시아 아구이다 메데이로스, 호드리구 지 무라, 비비아나 루미 오카자키, LIS 팀

상하이―또 다른 공장:
후기산업형 조직과 형태
H. 쿤 위, 유니스 성, 다렌 조우, 람 라이 슌, 웬 첸, 매슈 찬, 알레산드로 롱가, 크세니아 듀셈바예바, 판 디안, 추 라이징, 낸시 첸, 에인절 야오, 린 이멍, 주디 봉, 김경민, 부은빈, 재키 쉬, 재니스 추, 라오 보 이, 샤론 소

샌디에이고/티후아나―
살아 움직이는 접경 지역
르네 페랄타, 티토 알레그리아, 모니카 프라고소, 데니즈 루나, 문정목, 알베르토 풀리도, 알레한드로 루이스, 알레한드로 산탄데르, 엘리아스 산츠

샌프란시스코―함께 살기
니라지 바티아, 안티에 스테인뮬러, 클레어 학코, 숀 코물로스, 벨라 망, 중웨이 왕, 지정 우, 에릭 로저스, 제이슨 앤더슨

서울―서울 잘라보기
김소라, 전준하, 이태진, 정경오 | 참여 작가: VW Lab(김승범), 안세권, 어반플레이(홍주석, 임동길, 엽태준), 어니언스킨(박지현), 황동욱 | 초청 작가: 터미널7 아키텍츠, 엔이이디 건축사 사무소, 이_스케이프 건축사 사무소+장용순, 모도스튜디오, KCAP 아키텍츠 & 플래너스, MVRDV, 건축사 사무소 에스오에이, 협동원, PMA+숭실대학교+UIA, RoA_rchitects+ 허서구, 매스 스터디스, 엠엠케이플러스, 신경섭

서울, 성북―성북예술동
강의석, 공유성북원탁회의, 권경우, 박지인, 장유정, 김웅기, 성북동비둘기, 스톤김, 정세영, 박진, 홍장오

서울주택도시공사―서울 동네 살리기:
열린 단지
김지은, 이태진, 정경오, 임종범, 윤윤채, 장홍규, 신재원, 경석, 오재범, 신중호

서울주택도시공사―서울 동네 살리기:
서울의 지문과 새로운 마을
신혜원, 믈라덴 야드릭, 승효상, 이성민, 아나 빅토리아 투타키에비치, 카밀라 배스마르 프리크, 기젬 도쿠조구즈, 니코 힐렌, 지몬 그로이호퍼, 아나 아이히베르거, 코즈마 그로서, 팀 TU 빈, 김은하, 이해명

서울+평양―시장에게 보내는 편지
스토어프런트 갤러리(에바 프란츠 이 길라베르트, 카를로스 밍게스 카라스코, 지니 칸두야, 프로젝트 프로젝스), 임동우, 캘빈 추아, 프라우드(김정민, 오수혜), 네임리스 아키텍처(나은정, 유소래)

선전―선전 시스템
제이슨 힐게포트, 메르베 베디르, 데이비드 리, 조지프 그리마, 마르티나 뮤지, 숀 테오, 아델린 투, 리타 왕, 카트리네 헤셀달, 빅토르 스트림포스

세종―제로 에너지 타운
행정중심복합도시 건설청, LH 한국토지주택공사

시드니―21세기 도시 공간 전략
제라드 레인무스, 피터 풀레, 킴 오르스트롬, 마리아 비토렐리, 벤 휴잇, 다이애나 스네이프, 조지 사불리스, 스테퍼니 모리슨, 토빈 러시

싱가포르―백색 공간
충칭화, 캘빈 추아, 필릭스 라스팔, 카를로스 배논, 케네스 트레이시, 크리스틴 요지아만, 마이클 부딕, 필릭스 암츠버그, 추이 뭄 하, 조슈아 카마로프, 올리버 헤크만, 트레버 라이언 팻

아테네―고대에서 미래까지:
시민 물 프로젝트
멜리나 니콜라이데스, 아테네 수자원공사(람브리니 차마우라니, 조르고스 사치니스, 소냐 지모폴로우, 에프티히아 네스토리도우)

알렉산드리아―과거, 현재를 지나 미래로
멜리나 니콜라이데스, 살라 A. 솔리만, 리암 압 엘하미드, 사하르 하무다, 모하메드 메하이나, 미나 나데르, 아메드 사브리, 에삼 바라카트

암스테르담―암스테르담 해법
에릭 판데르코이, 릭 페르묄런, 칼롤라 구티에레스, 바스티안 부덴베르흐, 에마 디엘, 율리아 크릭, 토마스 갈레스루트

영주―도농복합도시의 다중적 시스템:
영주시 공공건축 마스터플랜
영주시(장욱현, 서병규, 박재찬, 안창주, 정신구, 신미지), SPACE(박세미, 박성진, 최승태, 에프라인멘데스)

오슬로―도시식량도감
트랜스보더 스튜디오(외위스테인 뢰, 에스펜 뢰뷔셀란드, 프레드릭케 프릴리흐, 가우티에르 두레위, 마르그레테 비오네 엥엘리엔, 투바 위브스투스 마이레), 이소영(일러스트레이션)

요하네스버그―경계와 연결
알렉산드라 파커, 크리스티나 쿨뷔, 크리스티안 하만, 삼켈리시웨 카닐리에, 질리언 머리, 응아카 모시아니, 음세디시 시텔레키, 에벤 근, 헤스터 빌조엔, 리카르트 스트리돔, 라니타 판니커르크

자카르타—도시 캄풍의 재생
엘리사 에바와니, 미하일 요하네스, 아미라
파라미타, 이네사 푸르나마 사리, 가디샤
아멜리아 페브리안티 라하유, 안와르
바히르, 엔디 수비조노, 아키코 오카베,
도모히코 아메미야, 아키라 히라노

제주—돌창고: 정주와 유목 사이,
제주 러버니즘
고성천, 양건, 강영준, 김승원, 오창훈,
현기욱, 홍광택, 진영권, 노경, 강정효,
이인호, 천희종

중국 도시들—중국의 유령 도시
세라 윌리엄스, 안채원, 안규철, 제군 슝,
에게 오즈기린, 신후이 리, 웬페이 수

창원—세 도시: 통합 도시
박진석, 김현수, 서정석, 류창현, 김동완,
박진호, 정진경, 문민식, 양서준, 장종훈

첸나이—강물 교차로
라구람 아불라(스튜디오 RDA), 인코센터
(라티 자퍼), S 나레시 쿠마르, 안나대학교
(라니 베다무투, R 라제스와리, C B 시비,
P 유바라지), 쿠마라판 발라지, K R
비스와나단

테헤란—도시 농업, 도시 재생
아민 타즈, 나시드 나비안, 시마 로샨자미어,
사하르 바르자니, 파르니안 페제스키, 시마
사르카르, 아비사 야즈다니, 시나
지바케르다, 마디 나자피

파리—파리의 재탄생
파빌리온 드 라르세날

평양—평양 살림
임동우, 캘빈 추아, 김정민, 김가현, 장재훈,
박규연, 조영하, 라파엘 루나, 오수혜,
데니즈, 리, 가비 퀵, 샘 탕

홍콩/선전—잉여 도시
피터 페레토, 도린 리우, 홍콩 중문 대학교

사람, 도시, 환경
박서연, 안소화, 김미미, 유복음, 조아라,
홍지현, 김명주, 이지혜

삼방 회로: 순환하는 반복
여인영, 최종욱, 펠릭스 나이베그, 성의석,
이은택, 유재인, 수짓 쿠마르 말릭, 그레타
그란데라트, 틸 월퍼/N55, 바이크 파티 서울
/ 빈센트 템바 립트롯

창발적 도쿄: 다섯 개의 자발적 도시 패턴
호르헤 알마잔, 케빈 카노니카, 하비에르
첼라야, 나오키 사이토

탈교육 도시를 향하여
주세페 스탐포네, 파블로 카스트로,
엘레오노라 필리푸티, 마리로레 플레이쉬,
피에트로 갈리아노, 제니퍼 리, 다비데
소타넬리

호모 우르바누스
베카 앤드 르무안, 아고라 비엔날레 보르도

현장 프로젝트

식량도시

큐레이터
이혜원

협력 큐레이터
이윤수

프로젝트 매니저
신명철

프로젝트, 프로그램, 강연, 인터뷰
이름, 생년, 출생지, 거주지, 직업, 제목/역할:
강병화, 1947, 상주, 서울, 식물학자, 잡초와
　토양 재생
권병현, 1938, 하동, 서울, 환경운동가, 황사
　이동 경로: 쿠부치-베이징-서울
권혁대, 1970, 서울, 베이징, 환경운동가,
　베이징의 미세먼지 마스크
김아영, 1972, 서울, 용인, 조경가, 꿀벌
　다이어리
김지석, 1971, 전주, 밀양, 생태학자, 꿀벌
　다이어리
니콜라 네티엔, 1979, 리옹, 키프로스 솔레아
　계곡, 농부, 앗사스 올리브 오일/
　기후변화와 영속 농업/몸을 위한 유기
　농업
다프니스 파나기데스, 1929, 리마솔,
　리마솔, 농학자, 씨앗 보존의 중요성
라띠 자퍼, 1964, 첸나이, 첸나이, 인코센터
　디렉터, 다국적 디너
마이클 소킨(테레폼), 1948, 워싱턴 D.C.,
　뉴욕, 건축가, 뉴욕 자급자족: 자생
만프레드 랑어, 1950, 포츠담, 니코시아,
　과학자, 중동과 북아프리카의 물 위기
멜리나 니콜라이데스, 1972, 워싱턴 D.C.,
　니코시아, 독립 큐레이터, EM/MENA
　프로젝트
목정량(윈픽셀 가드닝), 1984, 부산, 서울,
　프로그래머, 망원동 미세먼지 프로젝트
무숀 제르아비브, 1976, 텔아비브,
　텔아비브, 작가, IBWA 물ATM
박경범, 1964, 김천, 김천, 농부, 벌과 참외와
　THAAD
박선미, 1975, 서울, 의정부, 게임 디자이너,
　세계 사막 디지털 지도
박지현, 1973, 서울, 서울, 해양운동가, 트롤
　남획과 해양 사막화
벤카테쉬 아파르나, 1963, 첸나이, 첸나이,
　식당 경영, 비엔날레 식당
보얀 슬랫(오션크린업), 1994, 델프트,
　델프트, 발명가/기업가, 해양 플라스틱
　대청소 프로젝트

사바스 하직세노폰도스, 1956, 리토스,
니코시아/키프로스, 발명가/시민운동가,
태양광 오븐 요리

살라 A. 솔리만, 1944, 소하그,
알렉산드리아, 독성학자, 이집트의 식량
위기

서원태, 1977, 서울, 천안, 영화감독,
인간나무/몬산토 아웃

소원영, 1986, 서울, 싱가포르, 프로그래머,
IBWA 물ATM

송임봉, 1961, 광진, 서울, 공무원, 서울의
도시 농업

송호준, 1978, 광주, 서울, 작가, 수질 감시
오리봇/망원동 미세먼지 프로젝트

수바드라 라주, 1966, 하이드라밧, 첸나이,
식당 경영, 비엔날레 식당

신영재, 1991, 익산, 서울, 대학원생, 꿀벌
다이어리

아미타 바비스카, 1965, 봄베이, 델리,
사회학자, 소비시민: 인도의 매기 누들
확산을 중심으로 본 다국적 식품 산업

아파르나 벤카테쉬, 1968, 델리, 첸나이,
레스토랑 경영, 비엔날레 식당

안티 리포넨, 1984, 키우루베시, 쿠오피오,
핀란드 기상연구소 연구원, 국가별 이상
기온 1900-2016

왕게치 키웅고, 1994, 니에리, 나이로비,
환경운동가, 케냐 및 르완다 비닐봉지
사용금지법

유용태(원픽셀 가드닝), 1983, 부산, 서울,
프로그래머, 망원동 미세먼지 프로젝트

윤수연, 1972, 서울, 수원, 작가, 서울 게릴라
농부들/아시아 기후 난민/코카콜라 인도

이동건, 1969, 서울, 서울, 발명가, 대기질
측정기

이동용, 1960, 김포, 김포, 작가, 씨앗도서관/
꿀벌 음수대

임영수, 1977, 서울, 서울, 사막조림가,
황사를 막는 법

자무나 티아그라잔, 1934, 벨로, 암바루,
환경운동가, 암발루의 물과 농업

장지은, 1984, 부산, 서울, 환경운동가,
환경과 나/환경과 경제/새로운
에코문화를 만드는 사람들

전희식, 1958, 함양, 장수, 농부, GMO와
밥상 주권

정규화, 1954, 진주, 진주, 농생물학자, 콩의
기원과 유전자원으로서 야생 콩

최광호, 1970, 부산, 전주, 곤충학자, 한국
식용곤충 연구

최미향, 1957, 부산, 서울, 도시 농부,
초식남녀

최용수, 1973, 마산, 전주, 곤충학자, 꿀벌과
농업의 미래

최윤경, 1963, 서울, 서울, 씨앗 보존가, 토종
잔치

카를로스 지오반니 루이즈 모레이라, 1994,
치토, 치토, 환경운동가, 에콰도르 생물
다양성 운동

코트니 덴구리바키, 1989, 뉴욕, 카티마
무릴로, 환경운동가, 나미비아 농촌 자생
운동

황귀영, 1983, 마산, 서울, 작가, 미래식품

G. 사라바난, 1981, 바니얌바디, 첸나이,
요리사, 비엔날레 식당

K. 자야쿠마르, 1963, 키라만갈람, 첸나이,
요리사, 비엔날레 식당

S. A. 안발라간, 1976, 벤가이칼, 첸나이,
요리사, 비엔날레 식당

오프닝 공연

Taan: 인도 아흐메다바드 출신의 타악기
4인조 밴드

통역, 번역, 자막

앨리스 S. 김, 1974, 뉴욕, 서울, 문화
이론가, 번역

이경희, 1961, 서울, 인천, 통·번역가, 통역

이태균, 2000, 한국, 도쿄, 학생, 자막

우예설, 2001, 한국, 호놀룰루, 학생, 자막

박수진, 1999, 한국, 타이페이, 학생, 자막

이래현, 2001, 한국, 타이페이, 학생, 자막

성태호, 2000, 미국, 서울, 학생, 자막

이성민, 1998, 미국, 서울, 학생, 자막

김용준, 2000, 한국, 서울, 학생, 자막

윤지영, 2000, 한국, 서울, 학생, 자막

고연수, 1997, 미국, 오버린, 학생, 자막

협력 농장 및 식당

이든 채식식당, 첸나이

산토리니 식당, 서울

함씨네 토종콩 식품, 전주

정규화 야생콩, 진주

조동영 갓끈동부, 순천

앗사스 유기농 농장, 키프로스

이용규 유기농 사과, 철원

황진웅 토종벼, 공주

협력 기관

인코센터, 국립농업과학기술원, 주한
인도대사관, 주한 독일문화원, 주한
이집트문화원, 유엔사막화협약, 이집트
사막연구소, 내셔널 지오그래픽, 미래지구,
키프로스 농업환경부, 아테네 수자원공사,
강동구 씨앗도서관, 알렉산드리아 도서관
환경연구소

협력 NGO

futureforest.org, localfuture.org,
savegreekwater.org, right2water.ie,
detroitwaterbrigade.org,

eatsshootsandroots.org, Na Terra East
Timor

기획팀

오서원, 1960, 영양, 서울, 건축가, 건축 자문

윤수연, 1972, 서울, 수원, 작가, 사진

이성일, 1978, 서울, 포천, 작가, 전시장 조성

이경철, 1982, 전주, 의정부, 작가, 전시장
조성

황혜인, 1989, 예산, 수원, 사업가, 프로젝트
매니저

한현경, 1992, 서울, 나고야, 디자이너,
그래픽 디자인

서예림, 1981, 광주, 서울, 박사 과정
(산업공학), 주제 디너 매니저

이승경, 1990, 서울, 서울, 대학원생
(미술이론), 전시 코디네이터

김윤하, 1990, 서울, 서울, 요리사, 보조
요리사

이정숙, 1955, 서울, 서울, 가사 도우미, 식물
관리사

김지연, 1994, 서울, 서울, 취업 준비생, 행사
코디네이터

김영경, 1992, 상주, 서울, 사진가, 주제 디너
코디네이터

하민지, 1992, 서울, 서울, 취업 준비생,
소셜미디어 홍보

김혜민, 1983, 부산, 서울, 대학원생
(산림학), 소책자 기획

이현승, 1984, 광주, 화성, 과학자, 소책자
기획

생산도시

큐레이터
강예린(SoA), 황지은

협력 큐레이터
김승민, 정이삭

프로젝트 매니저
김그린

보조
고은희, 김인호, 김지영, 유지웅, 이경진,
이지은, 전민수, 최성광, 최영금,

프로젝트 서울 어패럴 보조
강성진, 이승민, 한수지, 티안 롱 리

디자이너
김영나, 송봉규, 홍은주

참여 작가
김영나, 김찬중+이혜선, 권현철(취리히
연방공과대학교, 디지털빌딩 테크놀로지스),

미래를 만드는 사람들

177

루크 스티븐스, 마리 메조뇌브,
모토엘라스티코, 백종관, 송봉규(BKID),
선샤인언더그라운드(민준기),
스타일리아노스 드릿사스, 옵티컬 레이스,
이지은, 정희영, 조서연, 전필준, 테크캡슐,
삶것, 한구영(어반하이브리드), 현박,
황동욱, 디케이 오세오-아사레
(로우디자인오피스), 야스민 아바스(팬어반),
B.A.T, BARE, HENN+다름슈타트
공과대학교 디지털디자인유닛

공동 주최
서울연구원, 서울디자인재단 의류산업팀,
영국문화원('2017-18 한영 상호교류의 해'
커넥티드 시티), 서울시 중구청

후원
알테어 코리아, ABB 코리아, 우양재단

협력 기관
서울시립대학교, 슬로우슬로우퀵퀵, 감씨,
예술과 재난, 전자쓰레기를 찾아서,
어반플레이, 스페이스 바 421, 프래그,
나호선 엘렉트릭

자문
신은진, 전순옥, 영국 왕립예술학교
패션프로그램

도움 주신 분
OO은대학연구소, 강태욱, 구세나, 국형걸,
김세정, 김명례, 김효영, 류재용, 메타기획
컨설팅, 사단법인 씨즈, 삼한C1, 서울시
도시재생본부 역사도심재생과, 서울시
경제진흥본부 문화융합경제과, 세운공공,
신당동 샘플실 엘리샤벳, 이정훈, 조동원,
조서연B, 창신동 봉제 공장 에이스, 최강혁,
타이드 인스티튜트, 플러스 플라스틱

똑똑한 보행도시

큐레이터
양수인, 김경재

프로젝트 매니저
박혜성

프로젝트 연구원
김보미, 김현지, 신지원, 이유경, 박소현,
김혜원, 하지수

협력
주한영국문화원, 서울역 일대
도시재생지원센터, 프로듀서그룹 도트,
서울산책, 컬럼비아 대학교 건축대학원
클라우드 랩, 워터셰 드, 뮤직시티

뇌파산책
작가: 마크 콜린스, 토루 하세가와 | 데이터
분석: 데이비드 쟁로 | 영상: 최재영 TJ Choe
| 운영: 이유경 | 워크숍(2017년 7월 18일-
20일): 최성규, 김종우, 김지윤, 시희주,
최성규, 박경호, 유승재, 나지혜, 이연우,
최진경, 박준수, 고경은, 최영금, 김예지,
권혜린, 백효민 | 부대 행사—보행놀이터
(2017년 9월 3일-11월 5일, 11회): 김경재,
박소현(이상 그래픽 디자인), 박소현,
최성규, 김태은, 김영진(이상 운영), 엄태수(
촬영), 이경민, 이현학, 배강민, 배솔민,
김종석, 박수연, 조지영, 이윤아 외 1명,
정보혜 외 1명, 오주현, 박진수, 이나경,
이덕민, 김해찬, 한수빈, 명선영, 김선희 외 1
명, 배상윤, 정시현, 이재연, 김수영, 이혜진,
배상윤, 박승혜, 옥수정, 김하린, 김태연,
한동욱, 이현미, 장수익, 장재원, 이한나,
김영진, 주은찬, 이혜진, 박효진, 김수아,
정수정, 신서율, 한인구, 이복란, 하종욱,
정성진, 김하현, 이상묵, 강태현, 알렉산드라
크리트슬밀리오스, 오주현, 표영수, 표재하,
표재인, 유재원, 이은지(이상 참가자)

소리숲길
작가: Kayip(이우준), 이강일 | 프로그램
개발: 안세원, 이동훈, Kayip(이우준) | 시각
디자인: NOVAXP, 안세원 | 서버 개발:
우무르 게딕 | 극작가: 한예솔 | 부대행사—
보행놀이터: 김경재, 박소현(이상 그래픽
디자인), 박소현, 김선재(이상 운영), 총 2회,
27명 참여.

뮤직시티
2017년 10월 5일-11월 5일 | 총괄: 닉
루스콤 | 프로듀서: 박지선, 최순화, 유병진 |
작가: 야광토끼, 한나필, 장영규, 스티브
헬리어, 음악그룹 나무, 가브리엘
프로코피에프, Kayip(이우준) | 뮤직시티
투어: 도·時·산책(2017년 10월 27일-
29일): 송경화(구성, 연출), 김민기, 김태윤,
이하림(이상 안내), 창신동 봉제인 창조패션
김선숙(특별 출연), 낭만유랑단(제작)

플레이어블 시티
2017년 10월 27일-29일 | 프로듀서: 클레어
레딩턴, 힐러리 오셔그네시, 빅토리아
틸롯슨, 유병진 | 게임 개발 협력: 사이먼
존슨 | 게임 멘토: 놀공 | 작가: 김보람, 썬킴,
양숙현, 이은경, 김민지, 혼자 팩토리에 온
낯선자들(유은주, 임도원), 로지 포브라이트
| 운영: 김종원, 박신혜, 변재신, 유혜연,
이유진, 임성호, 조유토

커넥티드 시티(공동 프로젝트)
2017년 10월 27일-29일 | 주최:
영국문화원, 서울시, 서울디자인재단 | 주관:
프로듀서 그룹도트, 서울역 일대
도시재생지원센터, 서울산책,
서울도시건축비엔날레 | 크리에이티브
프로듀서: 박지선 | 프로그램 프로듀서:
최순화, 유병진, 최봉민, 정성진 | 프로젝트
매니저: 최석규, 이은실, 박혜성, 김민하,
김그린, 최성욱 | 운영: 김민경, 김혜현,
여승호, 정예람, 장아람, 한기장, 정은정,
김승미

시민참여 프로그램

총괄
정소익

서울자유지도

큐레이터
강이룬, 소원영

참여 작가
배민기, 댄 파이퍼, 리슨투더시티(박은선, 윤충근, 백철훈, 장현욱), 조한별

프로젝트 매니저
박혜성

운영 및 행사 지원
이유경

디자인
강문식

편집 및 번역
고아침

촬영
선샤인언더그라운드(민준기)

국제 스튜디오

큐레이터
존 홍

보조 큐레이터
엄유빈

프로젝트 매니저
금명주

디자이너
이영주, 강승재, 장진욱, 이현제, 김혜인, 전기원, 김다예

참여 스튜디오
게이오 대학교 | 교수 및 고문: 호르헤 알마잔 | 참여 학생: Kotaro Sato, Reika Hara, Azusa Nagata, Alexandre Paul, Hana Sakurai, Yuichi Tatsumi, Kyoko Suganuma, Gaku Inoue, Naoki Saito, Kevin Canonica, Roberto Roel
고려대학교 | 교수 및 고문: 이종걸, 박소영 | 참여 학생: 함동림, 박진하, 송혜인, 이세미, 안수진, 김진식, 오하늘, 이재호, 한호인, Jigjid Battulga

노스캐롤라이나 주립대학교 샬럿 캠퍼스 | 교수 및 고문: 제프리 S. 네스빗 | 참여 학생: Merrick Castillo, Sejdiu Bekim, Jonathan Warner, Brittany Battaile, Douglas Cao, Christopher Pope, Ibha Shrestha
델프트 공과대학교 | 교수 및 고문: 로베르토 카발로, 모리스 하르트벨트, 스티븐 스틴브루겐, 발렌티나 치코토스토 | 참여 학생: Maurits van Ardenne, Juul Heuvelmans, Jessica Admiraal, Adrian Richter, Reinier van Vliet, Malon Houben, Virginia Santilli, Seunghan Yeum, Jingsi Li, Erik van der Valk, Xiufan Mu, Anaïs Sarvary, Eline Verhoeven, Ailsa Craigen, My My Ngo, Nan Zhang
라이스 대학교 | 교수 및 고문: 우치 그라우, 길레르모 페르난데스-아바스칼 | 참여 학생: June Deng, JP Jackson, Sai Ma, Yu Kono, Isabella Marcotulli, David Seung Jun Lee, Keegan Hebert, Evio Isaac, Alina Plyusnina, Natalia O'Neill Vega, Haley Koesters, Daria Piekos
로드아일랜드 디자인대학교 | 교수 및 고문: 라파엘 루나 | 참여 학생: An Huang, Chun Qiu, Madison Kim, Kyunghwa Kang, Yun-Wen Hwang, Lingfei Liu, Xing Wu, Qi Zhao, Jiahui Yang, Madeleine Devall, Peihan Wang, Hyekyung Won, Ananya Vij
로잔 연방공과대학교 | 교수 및 고문: 도미니크 페로, 후안 페르난데스 안드리노, 이그나시오 페레어 리조, 리샤르 응우옌 | 참여 학생: Maud Clara Abbé-Decarroux, Lucie Audrey Alioth, Maxim Andrist, Pauline Ayache, Lucas Balet, Amélie Alexandra Marie Bès, Audrey Marie Billy, Alexandre Maxime Bron, Lena Brucchietti, Tanguy Romain Caversaccio, Alexis Guillaume Louis Corre, Camille Laura Ehrensperger, Anthony Felber, Marine Solène Gigandet, Florence Virginie Louise Gilbert, Michael Göhring, Mégane Anouchka Hänni, Era Këri, Delphine Pia Klumpp, Fanny Lucrezia Marianne Ladisa, Sébastien Wilfried Guy Léveillé, Pedro Maiurano, Jeremy Morris, Tanguy Mulard, Kimberlyne Nguyen, Alex Orsholits, Arnaud Blaise Pasche, Guillaume Charles Pause, Rida Perret, Stéphanie Pitteloud, Laura

Primiceri, Merlin Sydney Jacques Rozenberg, Laura Sacher, Alizé Lilou Océane Soubeyran, Louis Stähelin, Paul Emmanuel Trellu, Lisa Virgillito, Raphaël Vouilloz, Olivia Louise Wechsler, Manuel Zuloaga
멜버른 대학교, 하버드 대학교 디자인대학원 | 참여 학생: 김동세, 이남주
베네치아 국립건축대학교 | 교수 및 고문: 사라 마리니 | 참여 학생: Egidio Cutillo, Alberto Petracchin
브뤼셀 자유대학교 | 교수 및 고문: 알랭 시몬, 이브 드프리 | 참여 학생: Rodrigo Oliveira Rodrigues, Teodor Dan, Fyona Yahiaoui, François Lamblin, Hadrien Nicora, Ronny Campos Pereira, Charlotte Gyselynck, Valentin Colleony Gorchkoff, Nicolas Colman, Alessandro Perlaux, Ramatoulaye Keita, Safrina Mougamadou, Kim Lefebvre, Driss M'rini, Jean-Baptiste Rigal, Garance Poëzevara, Valentine Pelletier, Kevin Dabeedin, Axel Ricbourg, Teodora Andreea Tiron, Louis Ville, Carlos Zavala Aranda
서울대학교 | 교수 및 고문: 존 홍 | 참여 학생: 카밀라 보테로, 에밀리오 그란다 카이세도, 전기원, 권정호, 유승재, 김영현, 유예림, 박연, 이현제
서울대학교 | 교수 및 고문: 조항만 | 참여 학생: 유창석, 남정훈, 최하훈, 이동원, 박혜영, 심온, 칼란 그린, 이시영, 클라라 아스페릴라 아리아스, 정연중
서울시립대학교 | 교수 및 고문: 마크 브로사 | 참여 학생: 박신영, 김소연, 신석재, 송수헌, 차승희, 이태희, Nikola Macháčová, Inn Sarin Ronnakiat, Napat Assavaborvornvong, Sofia Latherington
서울시립대학교 | 교수 및 고문: 최상기 | 참여 학생: Jangho Gal, Hyumin Seo, Juik Song, Jinkyoung Kim, Grace Shin, Eunice Yi, Jean Lin
성균관대학교 | 교수 및 고문: 토르스텐 슈체, 이원석, 성수진, 임근풍, 조윤희, 강현석 | 참여 학생: 성동진, 안상현, 나현수, 홍성화, 백승건, 이경래, 장조, 유우상, 황교영, 제준형, 장석길, 전은주, 이기훈, 이지민, 곽이라, 김수연, 이지연, 김민지, Tal Ohayon, Gal Kapon, Emanuele Martinangeli, 최민중, 김강산, 정일섭, 왕박, 고항, 김재홍, 양나윤, 민기호, 안미정, 정우성, 김진수, 어우진, 고필수, 김해람, 박수석, 천은호, 호인영, 한송미, 강지순, 최승호, 남태현,

627

김대현, 박현우, 사장평, 진윤, 박혜빈, 정희건, 정아현, 서지혜, 김준석, 정일섭, 최원우, 최재형, 배지홍, 한선규, 이성경, 려수진, 신가영, 김현녕, 서기훈, Javier Espinosa Quintana, Jiawei Wang, Jorge de la Vega Albinana, 정인지, 방준규, 이재송, 양승원

시드니 공과대학교 | 교수 및 고문: 제럴드 라인무스, 앤드루 벤저민 **| 참여 학생:** Andreas Ian Anggabrata, Hana Lee, Lachlan McLean, Abbie Thoi Yen Ngo, Daniel Sagurit, Anna Spaggiari, Lucy Wang, Shuang Wu, Ian Tran, Kimberley Angangan

싱가포르 국립대학교 | 교수 및 고문: 펭 벵 쿠 **| 참여 학생:** Bernard Heng Jia Chuin, Espanol Daniel Aguinalde, Kang De Yuan, Khong Jia Xin Valerie, Jo Hee Lee, Nur Afiqah Bte Agus, Siow Yee Ning Eunice, Tan Jing Min, Vincent Phoen Yusheng, Zachary Kho Ming Hui

연세대학교 | 교수 및 고문: 성주은 **| 참여 학생:** 공덕호, 오한별, 모건 촘보, 연진철, 킨모피에, 이권혁, 안지예, 이서우, 예거네 파나히주, 채유안

워싱턴 대학교 세인트루이스 | 교수 및 고문: 임동우 **| 참여 학생:** 황촤, 탕루콩, 푸예, 구헝, 주유칭, 양치, 리싱광, 첸수안, 라쟈룡, 탄징이, 다니엘 아담스, 난청휘

워싱턴 대학교 세인트루이스, 싱가포르 국립대학교 | 교수 및 고문: 에릭 뢰르 **| 참여 학생:** Gregory Barber, Yi Ding, Xinyi Du, Biying Li, Siyang Liu, Amanda Malone, Chenghui Nan, Mengqiao Sun, Lige Tan, Yang Wu, Zezhong Yu, Muhong Zhang

이화여자대학교 | 교수 및 고문: 이윤희 **| 참여 학생:** 방경라, 조현수, 최승연, 최예진, 최주연, 김태희, 김수정, 김은비, 이승원, 이지예, 박찬서, 박민지, 신세현, 심정륜

조지아 공과대학교 | 교수 및 고문: 마크 시몬스 **| 참여 학생:** Samuel Shams, Alexandria Davis, Nicole Schmeider, Paul Steidl, Paul Petromichelis, Coston Dickinson, Sun Yifeng, Chao Dang, Roberto Bucheli, Vincent Yee, Matthew Forsell, Jeffrey Olson

카메리노 대학교 | 교수 및 고문: 실비아 루피니, 다니엘레 로시, 피포 치오라 **| 참여 학생:** Giacomo Attardi, , Yiwen Qian

텍사스 공과대학교 | 교수 및 고문: 박건 **| 참여 학생:** Alan Escareno, Angela Li, Bobby Brown, Carolina Aguilar, Chas Gold, James Taylor, Jonathan Matz, Romina Cardiello, Rosalie Perez, Ruwaida Albawab, Savannah Salazar, Tristan Snyder, Cinthya Berrocal, Karla Murillo, Ismael Rivera, Mark Freres, Dylan Wells, Maryam Kouhorostami

펜실베이니아 대학교 | 교수 및 고문: 사이먼 김 **| 참여 학생:** Michelle Ann Chew, Wooyoung Choi, John Dade Darby, Ricardo Arturo Hernandez-Perez, Chang Yuan Max Hsu, Jieming Jin, Dawoon Jung, Ritika Kapoor, Han Kwon, Hadeel Ayed Mohammad, Mengjie Zhu

프린스턴 대학교 | 교수 및 고문: 알레한드로 자에라폴로 **| 참여 학생:** Ying Qi Chen, Benjamin Vanmuysen, Samuel Clovis, Taylor Cornelson, Leen Katrib, Wan Li, Gillian Shaffer, Ji Shi

하버드 대학교 디자인대학원 | 교수 및 고문: 닐 커크우드, 프란체스카 베네데토, 조상용(스튜디오 자문) **| 참여 학생:** Taylor Baer, Johanna Cairns, Ellen Epley, Siobhan Feehan, Sophia Geller, Dana Kash, Ho-Ting Liu, Soo Ran Shin, Diana Tao, Lu Wang, Boxiang Yu, Junbo Zhang

홍익대학교 | 교수 및 고문: 김수란, 정재용 **| 참여 학생:** 김수홍, 노룡민, 양서용, 정경화, 최영한, 하태우, 남진슬, 이권희, Eva Jastrezebski, Elia Molinaro

홍콩 대학교 | 교수 및 고문: 쿤 위, 유니스 승 **| 참여 학생:** Timothy Wong Chum-Hin, Johnny Tse Chun Lai, David Wong Ka Wai, Connie Yeung Man Ki, Canossa Chan Yuet Sum, Andres Antolin Sanchez, Anderson Chan Cho Fai, Haydn Lo Hei Ting, Tracy Yeung Tsz Wing, Jessie Alison Chui, Justin Kong Sze Wai, Thomas Lee Bing Him, Montserrat Guierriez, Charlotte Chan Cheung Kei, Gabriel Chan Yat Him, Khaitan Ashara, Joyce Leung Mei See, Irene Wei Yuxi, Veronica Cheung, Arnold Wong, Jessical Wong

홍콩 중문대학교 | 교수 및 고문: 피터 W | 페레토 **| 참여 학생:** Chan Tik Chun Zion, Chan Wai Sum Sam, Ha Chui Ying Gloria, Lam Jeun Diane, Lam Joshua Wai Hon, Lam Man Yan Milly, Lau Kin Keung Jason, Lie Cheuk Lam, Tam Wing Yee Winnie, To Wai Kin Ric, Yue Ka Hin Jasmine

공유도서관

큐레이터
임경용(더 북 소사이어티)

프로젝트 매니저
이진아

참여 작가
비정형적 리듬 수용소, 신신(그래픽 디자인, 서점 공간 디자인), 인포숍 별꼴, 알렉산데르 브로드스키·일리아 우트킨, 오노마토피, 커먼룸(공간 디자인), EH

설치
조성태, 정아람

영화영상 프로그램 (서울국제건축영화제 특별전)
픽션/논픽션: 도시, 일하고 나누고 사랑하다

큐레이터
최원준

프로젝트 매니저
오소백

프로그래머
황혜림, 설경숙(메타플레이)

주최
서울특별시, 대한건축사협회

공동 주최
서울디자인재단, 서울역사박물관

후원
주한 이탈리아문화원, 영화사 진진, 주한 프랑스대사관, 아고라 보르도 비엔날레

장소
서울역사박물관 야주개홀
(1층 강당, 2017년 9월 4일–10일)
이화여대 ECC 내 아트하우스 모모
(2017년 9월 11일–17일)
마포 문화비축기지(2107. 9. 22–24)

상영작
「그레이트 뷰티」, 파올로 소렌티노, 2013, 이탈리아/프랑스
「김동무는 하늘을 난다」, 김광훈, 니콜라스 보너, 안야 다엘레만스, 2012, 북한/벨기에/영국
「나무, 시장, 메디아테크」, 에릭 로메르, 1993, 프랑스

「달의 항구 보르도 여행」, 일라 베카, 루이즈
르무안, 2016, 프랑스
「돼지가 우물에 빠진 날」, 홍상수, 1996, 한국
「런치박스」, 리테쉬 바트라, 2013, 인도/
프랑스/독일
「로리 베이커: 상식을 넘어서」, 비니트
라다크리슈난, 2017, 인도
「로마」, 페데리코 펠리니, 1972, 이탈리아
「아마추어」, 마리아 마우티, 2016, 이탈리아
「칠수와 만수」, 박광수, 1988, 한국
「파리의 에릭 로메르」, 리차드 미섹, 2013,
영국/프랑스
기타 일반 섹션에서 23편 추가 상영

포럼/게스트 토크 참여자
도시의 문화적 기반으로서의 랜드스케이프
(2017년 9월 5일): 김정희(서울대 교수),
미쉘 라루에샬뤼(아고라 보르도 비엔날레
대표/보르도시 도시계획 국장), 배형민
(서울도시건축비엔날레 총감독/
서울시립대 교수), 벵자멩 주아노(홍익대
교수), 엘리자베스 투통(보르도시
도시계획·주택·교통 부시장)
김동무의 평양(2017년 9월 8일): 임동우
(건축가/홍익대 교수)
서울에 담은 영화(2017년 9월 9일): 정재은
(영화감독), 정지우(영화감독/숭실대
교수), 최원준(숭실대 교수), 한선희
(프로듀서/부산아시아영화학교 교수),
황두진(건축가)

교육 프로그램: 강좌

프로젝트 매니저
김선재

협력
정림건축문화재단

강사
교양 강좌: 전효관, 정석, 이재준, 전은호,
박해천, 이영범, 하승우, 심보선, 박은선
(리슨투더시티)
주제 강연: 배형민, 최혜정/김소라, 송봉규,
유지원, 강이룬/소원영, 옵티컬레이스
(김형재, 박재현), 이혜원, 황지은, 최원준
비엔날레 토크시리즈: 애니 퍼드렛, 성주은,
슬기와 민(최성민, 최슬기), MMMG
(배수열, 유미영), 정재은, 서울어패럴
(정이삭, 김승민 및 참여 작가 5인: 한구영,
정희영, 이지은, 조서연, 백종관), 윤수연,
존 홍, 정소익, 임동우, 배민기, 양수인
문화의 날 큐레이터 토크: 황지은/김예린,
이우준(Kayip)/이강일

교육 프로그램: 워크숍

기획 연구
성주은, 김재윤, 김하늘, 황동은

프로젝트 매니저
김선재

도시 다시 읽기
강사: 심영규, 김명규 | 참여 학생: 권지선,
김수빈, 김순영, 김예지, 김지윤, 박민혁,
박수연, 박제상, 박주은, 서원지, 윤지운,
이시원, 이지훈, 임경현, 임초이, 장성진,
정규영, 정찬호, 홍진욱 | 협력: 연세대학교
산학협력단, 새건축사협의회

도시도전자
강사: 김준희, 김재윤 | 연구 보조: 장학종 |
보조 강사: 박영서, 유기선, 이건혁, 이상훈,
이하연, 장학종(연구원) | 참여 학생: 김균태,
김세훈, 김용찬, 김택현, 박소형, 배현진,
백주열, 신화랑, 안태결, 이경조, 이소나,
임지효, 조윤서, 채훈, 천세민 | 협력:
연세대학교 산학협력단, 새건축사협의회

Extra! 1
강사: 파니 밀라르 | 협력: 주한 프랑스문화원

Extra! 2
강사: 파니 밀라르 | 협력: 주한 프랑스문화원

도시탐험대 1
강사: 주세페 스탐포네, 주순탁 | 보조 강사:
김새롬, 고명주, 박세은, 손주연, 장인영,
정다운, 한재근 | 참여 학생: 강수진, 김서현,
김중헌, 김지민, 김태오, 김해율, 류주은,
문윤서, 박윤주, 백성현, 변성준, 변지호,
손태린, 신성원, 유민채, 윤현웅, 이건,
이서의, 이승빈, 이은진, 이자이, 이재원,
이화준, 조현우, 최유림, 최혁준, 한민재,
황승재 | 협력: 연세대학교 산학협력단,
새건축사협의회

도시탐험대 2
강사: 주순탁 | 보조 강사: 김새롬, 고명주,
박세은, 손주연, 장인영, 정다운, 한재근 |
참여 학생: 강수진, 강창화, 강창희, 김경환,
김동하, 김민성, 김산, 김예리, 김중헌,
김태오, 박서율, 변지호, 안의주, 이건,
이서의, 이승빈, 이시후, 이은진, 이자이,
이화준, 정유진, 첸바이런, 최혁준, 한민재,
한정원, 현희조, 홍요셉, 황승재 | 협력:
연세대학교 산학협력단, 새건축사협의회

도시탐험대 3
강사: 이진오 | 보조 강사: 김새롬, 고명주,
박세은, 손주연, 장인영, 정다운, 한재근 |
참여 학생: 강수진, 강준모, 고병준, 고준서,
김동현, 김동훈, 김민균, 김서현, 김오드리,
김중헌, 김태오, 박상현, 변지호, 이건,
이상하, 이서의, 이소정, 이시현, 이은진,
이자이, 이정연, 이화준, 최유림, 최혁준,
한민재, 홍요셉, 황승재, 황원준 | 협력:
연세대학교 산학협력단, 새건축사협의회

공유도시 서울투어

프로젝트 매니저
김나연, 이선아

대행사
주식회사 아이프로(조현경)

도움 주신 분
김영준(서울특별시 총괄건축가), 조민석
(매스스터디스 대표), 고은미(김중업박물관
큐레이터), 김그린(생산도시 프로젝트
매니저)

도움 주신 기관
세운상가, 서울새활용플라자,
서울하수도과학관, 서울에너지드림센터,
문화비축기지, 행촌공터

2015 서울도시건축국제비엔날레 심포지엄
2015년 10월 26일-27일, 서울역사박물관
야주개홀

서울도시건축국제비엔날레 심포지엄 감독
알레한드로 자에라폴로

참여자
김미경, 마크 위글리, 배형민, 베아트리즈
콜로미나, 변미리, 변창흠, 사스키아 사센,
서예례, 세라 미네코 이치오카, 송인호,
승효상, 아론 베츠키, 웨이웬 황, 이제원,
인디 조하르, 조명래, 조셉 그리마, 최막중,
카티아 쉐흐트너, 쿠니요시 나오유키,
프란시스코 사닌, 한스 스팀만, 호르헤
페레즈, 호세 아세빌로

서울랩: 서울워크숍1 도시의 공유지도
2016년 5월 9일, 동대문디자인플라자
살림터 나눔관

참여자
김형재, 루팔리 굽테, 민세희, 박재현,
박형준, 배형민, 변미리, 서예례, 에릭
루로우, 원인호, 이상욱, 이영범, 임동근,
정소익, 최성민, 커즈 포터, 플로리안 셰츠,
홍대의

서울랩: 베니스 라운드테이블
2016년 5월 19일, 베니스 건축대학교

참여자
배형민, 비키 리차드슨, 알도 아이모니노,
알라스터 도날드, 알레한드로 자에라폴로,
엔리코 폰타나리, 존 홍, 프랑코 만쿠조, 핀
윌리엄스

서울랩: 런던 라운드테이블
2016년 6월 3일, 런던 주영한국문화원

참여자
로버트 멀, 루시 무스그라브, 배형민, 신혜원,
안드레아스 랭, 인디 조하르, 정소익, 존 홍,
토란지 콘사리

서울랩: 베니스-런던 전시
2016년 5월-7월, 베니스 건축대학교, 런던
주영한국문화원

기획
존 홍

사진
신경섭 스튜디오

영상
타피오 스넬만

전시팀
김은혜, 김혜인, 노동완, 민세원, 이건일,
이영주, 이현재, 장혜림, 허영현

서울랩 베니스-런던 후원 및 협력
SH공사, 런던건축페스티벌, 베니스
건축대학, 영국문화원, 주영한국문화원

서울랩: 서울워크숍2 프로젝트@서울
2016년 6월 17일, 서울디자인재단

참여자
김성우, 김영욱, 김영준, 김인수, 김태현,
김태형, 박현찬, 배형민, 서관석, 승효상,
이재준, 이충기, 조진만

서울랩: 현장 프로젝트 국제 워크숍
2016년 11월 18일, MIT 미디어랩

참여자
그렉 린, 리암 영, 배형민, 알레한드로
자에라폴로, 양수인, 에릭 하울러, 윤미진,
제프리 스냅, 카를로 라띠

서울랩: 주제 연구 국제 워크숍
2016년 11월 22일, 뉴욕 스토어프런트 포
아트 앤드 아키텍처

참여자
라우라 류, 배형민, 아담 프램톤, 알레한드로
자에라폴로, 에밀리 압부조, 에바 프랜치
길라베르, 엘바이라 바리가, 정소익,
히메네즈 라이

**『공유도시: 임박한 미래의 도시 질문』
출판 기념회**

뉴욕
알레한드로 자에라폴로, 베아트리즈
콜로미나, 데이비드 벤자민, 제스
르카발리에, 켈러 이스털링, 라우라 쿠르간,
마이데르 야구노무니차, 이첼 요아킴, 마크
위글리, 윙카 더들맨(발제순)

런던
로리 하이드, 배형민, 알레한드로
자에라폴로, 마리오 카르포, 제니퍼 가브리스
(발제순)

홍콩
배형민, 올레 바우만, 앨빈 입, 크리스티안
랑게, 유니스 송, 제이슨 힐게포르트, 발레리

포르트페, 나스린 세라지, 크리스 웹스터
(발제순)

후원
코젠티노, 뉴랩, 테레폼1, 빅토리아 앨버트
뮤지엄, 홍콩 대학교 건축학부

**2017 서울도시건축비엔날레 개막 포럼/
환영 세션(인도의 밤)**
2017년 9월 1일-2일, 동대문디자인플라자
나눔관 / 돈의문박물관마을

참여자
라훌 메호트라, 리키 버뎃, 베리 버그돌,
송인호, 이용우, 최석규, 힐러리 오셔그네시,

개막 포럼 공동 주최
영국문화원, 서울역 일대 도시재생지원센터

환영 세션 협찬
주한 인도대사관, 인코센터

2017 서울도시건축비엔날레 개막식
2017년 9월 2일

예술 감독
안은미

감독
장영규(음악), 이진원(영상), 최영수(기술),
남기재(무대), 오영훈(음향), 장진영(조명)

기획/운영
강윤지, 박은지, 정김소리, 이상

프로젝트 매니저
금명주

소품 제작
김준

의상 디자인 및 제작
안은미, 윤관디자인(제작)

협찬
GS 칼텍스

1부(동대문디자인플라자)
사회: 민자영 | 공연: 안은미컴퍼니와 친구들
(남현우, 김혜경, 정영민, 박시한, 하지혜,
이재윤, 이예지, 김경민, 김지연, 이선민,
조연희, 이은경, 김보람, 장경민, 이이슬,
이범건, 김봉수, 송승욱, 이재영, 권혁,
염정연, 이주현, 강채연, 김관지, 장하람,
김소연, 손정민, 박지현, 고동훈, 정하늘) | 탭
댄서: 탬퍼조커, 김소은, 정세현, 신데라,

엄기웅, 황기석, 이성훈, 김성광, 김수미,
한결, 한율, 장윤하, 김꽃별, 김정환, 송선미,
송이슬, 김동형, 이종현, 조덕회, 허성수 |
소리꾼: 이춘희, 이희문, 김희영 | 창창:
김희영, 신승태, 안이호, 윤석기, 정은혜 |
창작중심 단디: 안의숙, 김지정, 강마리,
이민영, 최두리, 오선아 | 태평소: 천성대 |
DJ: Bagagee Viphex13

2부(돈의문박물관마을)
사회: 정소익 | 공연: 안은미컴퍼니와 친구들
(남현우, 김혜경, 정영민, 박시한, 하지혜,
이재윤, 이예지, 김경민, 김지연, 이선민,
조연희, 이은경, 김보람, 장경민, 이이슬,
이범건, 김봉수, 송승욱, 이재영, 권력,
염정연, 이주현, 강채연, 김관지, 장하람,
김소연, 손정민, 박지현, 고동훈, 정하늘) |
경기민요 소리꾼: 이희문, 신승태, 김가예,
김주현, 이지현, 이경옥, 박현주, 황이선,
박미란, 최문숙, 이이레, 박종숙, 황현주,
김진호, 최금숙, 노남숙, 임명숙, 윤순영,
신봉순 | 연주: 박한결 | 강연: 김남수,
은정태, 이영준, 전우용 | 공연: 루카스
가브릭 재즈 트리오

세계총괄건축가포럼
2017년 11월 3일, 돈의문박물관마을

큐레이터
프란시스코 사닌(시라큐스 대학교 교수)

부큐레이터
신은기(인천대학교 조교수)

프로젝트 매니저
오소백, 이진아

참여 총괄건축가
김영준(서울시 총괄건축가), 미셸 자위(파리
시장 건축·문화유산·공공공간 자문),
비센테 구알라프(구알라뜨 아키텍츠 대표,
전 바르셀로나 총괄건축가), 알레한드로
에체베리(EAFIT 대학교 도시환경연구소
디렉터, 전 메데인 도시개발부 디렉터), 피터
풀렛(뉴사우스웨일스 총괄건축가)

게스트 패널
서수정, 신춘규, 조준배, 최혜정

그래픽 디자인
최태산

운영
이진아(서울건축포럼)

협력 프로그램

쉐어러블 시티

총감독
노소영(아트센터 나비)

기획
김미홍

큐레이터
박예린

프로덕션
권호만, 김재영, 김정환

테크
김영환, 이영호

디자인
스튜디오 멘텀

참여 작가
서울대학교 환경대학원 도시지형연구실
(서예레, 최해인, 박경선, 송아라, 임범택,
강상현, 최승희), 제로 바운더리(유재형,
아라이리카, 배영수), 신파시티(PaTI:
이재옥, 임고운, 이정은, 김진아, 이태연,
안지희), 서울대학교 글로벌 사회공헌단
(이유미, 최수영, 임혁위, 심소희, 심채은,
최유정, 이광언, 배상윤), 도시프로파일러
(이상욱, 한구영), 김서진, 강상천

재생된 미래: 서울도시재생

큐레이터
염상훈

부큐레이터
박하늬

전시 디자인
김자경, 이승엽

전시 그래픽 디자인
송혜민

연구원
김세원, 김한결, 연진철, 이수경, 차준연,
킨모피애

시공
주성디자인랩

모형 제작
강재석, 고승현, 곽병주, 김소영, 김은지,
김채영, 문성민, 박서진, 양형모, 엄유진,
장희윤, 전성원, 조단규, 차준연, 최지식,
허유림

GIS DATA
김세원, 손동욱, 송현석, 연진철, 옥지현,
이수경, 킨모피애

참여 작가
「재생 이야기」: 최지수, 김희선, 홍상화
「재생 영상」: 정재희, 시그니처필름(김대훈,
유재형, 김대훈, 문성환, 전승환, 유지훈))
「재생 주체」: 강구룡, 생각버스,
아마추어서울, 어반플레이, 여인영,
유혜인, 이하나, 이두리, 임지예, 정진열,
조현진, 주다운, 째찌, 최현진, 하나두리,
한희전
「입체적 연결」: MVRDV, 이_스케이프
(김택빈, 장용순, 이상구), 이종호
「과정」: 고영배, 김민석, 김정빈,
밴드오브노틀, 멜로망스, 민트페이퍼,
박선빈, 서면호, 이제선, 이태욱, 이현송,
정동환, 조소정, 창신숭인 도시재생
지원센터, 편유일, Studio MMK(맹필수,
김지훈, 문동환)+박태형, The KOXX
「역사」: 터미널7아키텍츠, 조경찬, 최민욱,
지강일, 백설아, 전진현, 조용준, 송민경
「기억」: 김그린, 정림문화재단, 창신숭인
도시재생지원센터, 강주현, 유혜인,
건축농장, SGHS, Studio Plat,
「건축 복지 / 주거 복지」: KDDH, VJO

협력 기관
창신숭인 도시재생지원센터, 해방촌 도시
재생지원센터, 장위 도시재생지원센터, 암사
도시재생지원센터, 신촌 도시재생지원센터,
성수 도시재생지원센터, 상도 도시재생
지원센터, 가리봉 도시재생지원센터, 묵2동
도시재생지원센터, 수유1동 도시재생
지원센터, 창3동 도시재생지원센터, 불광2동
도시재생지원센터, 천연·충현동 도시재생
지원센터, 난곡·난향동 도시재생지원센터,
서울역 도시재생지원센터, 익선동 주민
소통방, 행촌공터1호점, 장안평 도시재생
지원센터, PMA

남산 클러스터

유보된 제목
2017년 8월 29일-9월 3일, 남산 예술센터
드라마센터 | 기획 및 감독: 서현석 | 주최:
서울특별시 | 주관: 서울문화재단,
아트선재센터 | 제작: 남산예술센터,
아트선재센터

삼방 회로
주관: 스페이스 원 | 기획: 여인영 | 사진 및
영상 기록: 최종욱, 성의석, 펠릭스 나이베그
| 사진 및 영상 도움: 정찬민, 심승희 | 그래픽
디자인: 엄진아 | 코디네이터: 구예나 | 도움:
앨리샤 왕, 다니엘 이카자 밀슨, 임청하

삼방 회로: 현존 안에 존재성(전시)
2017년 9월 3일-10월 1일, 스페이스 원 |
참여 작가: 김세진, 여인영(영상: 최종욱,
성의석, 펠릭스 나이베그 / 사운드: 이은택)

삼방 회로: 순환하는 반복
(퍼포먼스, 설치, 영상)
2017년 9월 3일, 스페이스 원, 신흥시장,
주한독일문화원, 동대문디자인플라자 |
기획: 여인영 | 퍼포먼스: 그레타 그란데라트,
바이크 파티 서울, 빈센트 템바 립트롯, 수짓
쿠마르 말릭, 유재인 | 설치: 틸 월퍼, N55

삼방 회로: 유동하는 커뮤니티와 연대
(패널 토크)
2017년 9월 4일, 주한 독일문화원 | 참여자:
그레타 그란데라트, 김세진, 리피카 싱
다라이, 마제나 칠레브스키, 산딥 호타, 수짓
쿠마르 말릭, 수파르나 수랍히타 다스,
여인영, 틸 월퍼, 한광야(이한솔, 임청하) |
후원 및 협력: 서울특별시, 서울디자인재단,
주한 독일문화원, UTSHA 현대미술재단,
IPCA재단, 용산구, 해방촌지원센터

평양 살림 프로그램

심포지엄 '평양 다시 보기'
2017년 11월 1일-2일, 국립현대미술관
서울관 B1 멀티프로젝트홀 | 주최:
서울특별시 도시재생본부 | 공동 주최:
국립현대미술관 서울관 | 참여자: 고유환,
김일국, 김현수, 닉 보너, 로버트 윈스텐리-
체스터즈, 마샤 하우플러, 박계리, 박희진,
발레리 쥴레죠, 벤자맹 주아노, 브노아
벨텔리, 서예례, 신동삼, 안드레 수미트,
안창모, 애니 퍼드렛, 옐레나 프로콥빅, 오웬
헤덜리, 임동우, 전영선, 정근식, 정인하,
주성하, 진리, 최희선, 쿤 드 쿠스터,
프레데릭 오자르디아스

북한영화제
2017년 11월 2일-3일, 국립현대미술관
서울관 B1 MMCA필름앤비디오 | 주최:
서울특별시 도시재생본부 | 공동 주최:
국립현대미술관 서울관 | 기획: 닉 보너

기타

그래픽 디자인, 웹사이트, 출판, 사진

CI & 그래픽 디자인
슬기와 민

전시 사이니지 디자인
슬기와 민, 권영찬, 이건정

웹사이트
강이룬(매스프랙티스)

출판
워크룸, 악타르, 미디어버스

편집
배형민, 알레한드로 자에라폴로, 라몬 프랏,
정소익, 박활성, 이경희, 이준영, 임경용,
최혜정, 제프 앤더슨,

번역
이경희, 조순익, 번역협동조합(남선옥),
김용범, 엘리스 김, 신은아

북디자인
슬기와 민, 워크룸, 라몬 프랏

사진
신경섭 스튜디오

홍보

국내 홍보
언론 및 온라인 홍보: 레인보우
커뮤니케이션즈(이효선, 이비치, 김기쁨,
이소진, 노혜수) | 기타: KBS 아트비전 |
도움 주신 분: 서울특별시 시민소통담당관,
서울디자인재단 홍보마케팅팀(박내선,
김민희, 박혜선, 이지애, 이하림, 지혜원)

해외 홍보
어번넥스트 (라몬 프랏, 리카르도 데베사)
이플럭스

전시 운영

총괄 대행사
주식회사 아이프로(조현경), 주식회사
윈드밀(김재박)

매니저
구형모, 박민우, 이원섭

관리 요원
강리나, 강혜영, 곽이영, 권선경, 김동규,
김민성, 김민우, 김민경, 김상정, 김서현,
김선경, 김수진, 김성범, 김승호, 김신영,
김연준, 김영만, 김예인, 김예진, 김유경,
김유진, 김윤환, 김은채, 김정민, 김진경,
김진은, 김태문, 김태완, 김혜리, 김희재,
남종현, 류경민, 민복기, 박고운, 박민경,
박민우, 박보은, 박소현, 박우영, 박원우,
박은해, 박준범, 박지수, 사니야, 서동재,
서민주, 석준, 손원경, 신현호, 심규성,
안소연, 오수민, 오수빈, 오현철, 용한솔,
우병진, 유수영, 유희선, 윤예지, 윤택한,
윤희원, 이가은, 이대범, 이메일, 이미소,
이상걸, 이슬비, 이슬아, 이승수, 이승철,
이승혜, 이승환, 이예재, 이윤미, 이재호,
이정연, 이지연, 이지은, 이지현, 이진솔,
이진선, 이하준, 이해정, 이혜원, 이화진,
임혜민, 장동성, 장성우, 장인예, 정다희,
정용택, 정혜윤, 조상호, 조해인, 차유나,
채혜린, 천소연, 최예린, 최유진, 최현희,
최효승, 하윤지, 한민나, 한성경, 황승환,
황은혜, 황지은, 황현종

도슨트
권영미, 김세진, 김수빈, 김슬, 임설희,
전진영, 전혜민, 차윤서, 천주현

자원봉사자
강경찬, 김교덕, 김병수, 김혜인, 박건실,
안승원, 윤산, 제경아, 조현정, 주선희,
최하림, 황미나

미화
김명숙, 윤효례, 차의숙

경비
김정, 신용환, 이재우, 최성환

도움 주신 분
고영주, 전혜민

서포터즈

교육 지원팀
강민경, 김민선, 김종우, 민지혜, 안수진,
우지현, 이수현, 정이랑, 최연재, 최재은

기록 영상팀
김지영, 김한결, 박수연, 박동한, 신인수,
심주용, 이주희, 전효진, 한수지

대학생 기자단
곽민준, 박지혜, 정종원, 조은형, 홍지은

행사 대행사

컨소시엄
KBS 아트비젼(이성준, 정연선, 박주상,
　최성규, 이현정)
리쉬이야기(양희석, 서지영)

그래픽 디자인
박현정

공간 디자인
홍영진, 최재훈

관리
고혜나, 손보라, 신정식

제작 및 설치
제일아키테리어, 준디자인, 이지디자인,
미도디자인, 이레렌탈

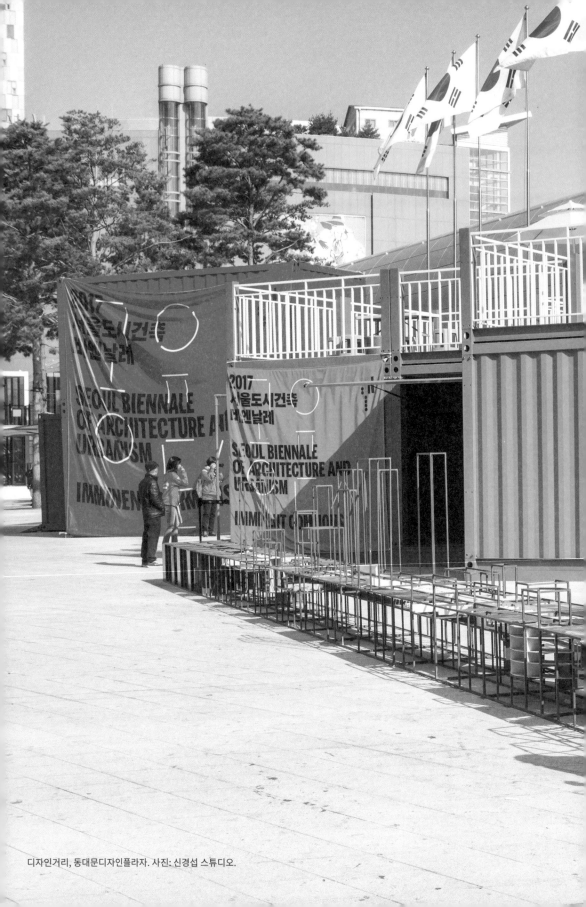

디자인거리, 동대문디자인플라자. 사진: 신경섭 스튜디오.

S

EPFL
Unde
Urban
by Pre

동대문디자인플라자. 사진: 신경섭 스튜디오.

공유도시: 현장 서울
배형민 엮음

초판 1쇄 발행
2017년 12월 15일

발행
서울도시건축비엔날레
워크룸 프레스

편집
이경희
박활성
정소익
이준영

번역
이경희

코디네이션
이경희(khlmiis@gmail.com)

디자인
슬기와 민

© 서울도시건축비엔날레, 워크룸 프레스,
2017

서울도시건축비엔날레
www.seoulbiennale.org

워크룸 프레스
출판 등록. 2007년 2월 9일
(제300-2007-31호)
03043 서울시 종로구
자하문로16길 4, 2층
전화 02-6013-3246
팩스 02-725-3248
이메일 workroom@wkrm.kr
www.workroompress.kr
www.workroom.kr

ISBN 978-89-94207-93-3 04600
ISBN 978-89-94207-82-7 (세트)
값 20,000원

엮은이
배형민은 서울시립대학교 건축학부
교수이다. MIT에서 박사 학위를 받았으며,
풀브라이트 재단으로부터 두 차례 후원을
받아 각각 풀브라이트 장학생, 교수를
지냈다. 대표 저서로 『Portfolio and the
Diagram』(MIT Press, 2002)과 『감각의
단면: 승효상의 건축』(2007)이 있고 『한국
건축 개념 사전』(2013) 기획위원과
집필진으로 참여했다. 2008년과 2014년에
걸쳐 두 차례 베니스 비엔날레 한국관
큐레이터를 역임했으며, 2014년 최고
영예의 황금사자상을 수상했다. 2012년에는
본 전시에 작가로 참여하기도 했다. 광주
디자인비엔날레 수석 큐레이터를 비롯해
여러 국제 전시의 초대 큐레이터를 지냈으며,
2017년 서울도시건축비엔날레의
총감독이다.

표지: 세운상가 보행데크. 사진: 신경섭 스튜디오.